故事里的
艺术史（二）

本书受重点高校建设经费资助

故事里的艺术史（二）

The Art History
In Story 2

张君 著

化学工业出版社

·北 京·

内容简介

《故事里的艺术史（二）》延续了《故事里的艺术史（一）》的编写思路，介绍了古今中外50个艺术家及其艺术作品。本书以介绍艺术家或与其艺术作品相关的历史人物为核心，通过深入浅出的文字叙述使晦涩难懂的艺术作品看得懂、记得住、用得上。本书的音频内容《艺术那些事儿：100个故事里的艺术史》已在"喜马拉雅"APP播出，播放量上百万。

《故事里的艺术史（二）》一书语言浅白风趣，脉络逻辑清晰，图文并茂，适合热爱艺术，对艺术博物馆、展览感兴趣的读者。

图书在版编目（CIP）数据

故事里的艺术史.二/张君著.—北京：化学工业出版社，2022.2
ISBN 978-7-122-40480-0

Ⅰ.①故…　Ⅱ.①张…　Ⅲ.①艺术史-中国-通俗读物
Ⅳ.①J120.9-49

中国版本图书馆CIP数据核字（2021）第246719号

责任编辑：胡全胜　杨　菁　冯　葳
书籍设计：尹琳琳
责任校对：边　涛

出版发行：化学工业出版社
　　　　　（北京市东城区青年湖南街13号邮政编码100011）
印　　装：中煤（北京）印务有限公司
710mm×1000mm　1/16　印张31¼　字数542千字
2023年2月北京第1版第1次印刷

购书咨询：010-64518888
售后服务：010-64518899
网　　址：http://www.cip.com.cn

序

　　艺术史，Art History，也就是讲述艺术的"故事"。可要讲好艺术的"故事"，却并非简单之事。

　　我的同事张君老师，在美院从事一线艺术史教学，一直思考并探索着如何能够以"故事"的生动形式，来传播艺术史知识。几年前，她把自己的工作成果辑为《故事里的艺术史（一）》付梓出版，深得读者的喜爱。现在，《故事里的艺术史（二）》也在大家的期待中出版了。

　　艺术现象本身极为复杂和丰富，与人类社会诸多方面有着千丝万缕的联系。要把这些故事讲述得脉络清晰又绘声绘色，殊非易事。譬如，那些古埃及的艺术品，创造出来只是为了放在墓室中面向神祇们，而敦煌石窟和庙宇中的壁画和雕像，则是供僧侣修行和朝圣者顶礼膜拜的。事实上，今天的我们是难以在原本情境中欣赏艺术作品的。即便成功还原了作品原始的情境，我们也仍需透过作品来重建创作者的艺术世界。

　　每一件艺术作品，都包含着多少故事啊。艺术史的写作是各种能量的聚集，因为它建立在众多交叉学科的学术研究基础之上。在轶事文献的爬梳之外，写作者还要有艺术创作的经验感受，对于作品本身的丰富感悟，以及强大的想象力。了解艺术作品的相关故事，洞察艺术作品的真相，正是艺术史无限神秘和迷人的原因之一。

　　只需翻阅数页，就会发现这是一本读来轻松，却引人入胜的书。读《故事里的艺术史》，我们能真切感受到作者正愉快地遨游在那些过往的艺术世界里，谈论着那些尘封的往事，就像自己亲眼见过似的。作者通过对艺术史的广泛阅读与研究，力图将世界上形式多样、风格迥异的艺术家与艺术作品都囊括在这部并不宏大的著作之中。作者充分运用了自己妙趣横生讲述故事的能力，让读者在故事中受到艺术之感染。一幅幅绘画、一件件雕像、一个个已逝的艺术风格流派，宛如一幅缓缓展开的画卷，在字里行间生动浮现了出来。

　　随着我国素质教育理念的不断推进，艺术教育越来越被视为美育的核心，而艺术史更是承担着开启审美感知力、理解力、想象力和创造力的重要作用。多年来，张君老师致力于"艺术史活化教育"的研究与实践，辛勤耕耘，本书正是其阶段性研究成果的一部分。

　　记得柏拉图曾说过，通过讲述才能更好地塑造我们的灵魂。诺贝尔文学奖获得者莫言也说："我是一个讲故事的人，我还是要给你们讲故事。"相信《故事里的艺术史》的系列专著，定会为广大艺术爱好者带来阅读的快乐。通过一个个艺术故事，普通的读者能获得人文素养的提升。对张君老师这样一种持之以恒久久用功的"美育"计划，我深表赞叹！

　　是为序。

中国美术学院艺术人文学院院长
2022年5月4日 杭州钱塘江畔

CONTENTS
目录

01

昙曜五窟

从高鼻深目到
秀骨清像：
云冈石窟（上）

据说公元453年的某一天，北魏的都城平城，也就是现在的山西大同，一队威武霸气的车马正行在路中，原来这是北魏文成帝拓跋濬在御驾东巡。突然，一个身披袈裟的和尚因躲避不及，与皇帝的车队撞个正着，侍从们正欲发作，文成帝白色的御马竟然不走了，它用嘴衔住这个和尚布衣袈裟的一角，任凭怎么驱赶都不撒嘴，并抬蹄刨地、发出阵阵嘶鸣。奇怪，难道是"马识善人"？通灵性的马能识别谁是佛缘深厚的大善人？这会不会是上天的一种暗示呢？果不其然，经过询问，原来这个和尚就是大名鼎鼎的高僧昙曜，正是自己要找的人！没想到是以这种方式相见，真是佛法高深啊！想当年，祖父拓跋焘接受出身北方高门士族的谋臣崔浩和道士寇谦之的劝谏，下令灭佛。一时间，寺院被毁，僧人被杀，无数佛教经典毁于一旦。其实，说起来，作为兴起于大兴安岭的游牧民族，鲜卑拓跋虽用武力征服了大半个中国，但面对先进的汉文化，与其他早期部族一样，拓跋部把与汉民族相融合寄托在宗教文化的建设上。当时不仅南方有"四百八十寺"，北方也有僧众两百万余、寺院三万余。据说，太武帝拓跋焘刚即位时，非常推崇佛教，常与各路高僧谈笑风生，但这样的局面没能维持多久。由于僧侣人数太多，不符合他全民皆兵的理念，又加上兵荒马乱及儒道释的冲突，而在一次平息叛乱的过程中，从佛寺中竟搜出大量的兵器和财物，这使怀疑沙门

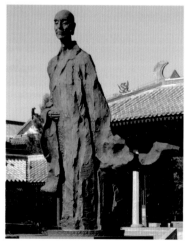

图1

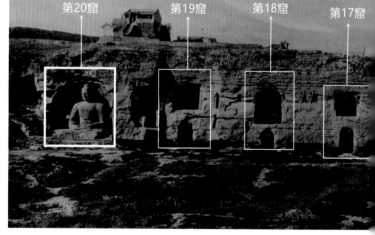

图2

与起义军勾结的太武帝大为震怒，于是史称"三武一宗"的中国历史上第一次灭佛运动就这样发生了。唉，在这件事上，拓跋濬的父亲，推崇佛教的太子拓跋晃，与祖父拓跋焘发生了激烈的冲突，太子设法延缓政令执行，让众多僧人包括昙曜得以逃逸，祖父因此耿耿于怀，几年后，不知为什么，祖父性情大变，喜怒无常，他杀了三朝谋臣崔浩，逼死太子，最终被一个阴狠狡诈的中常侍所杀，终年45岁。

　　说来也巧，当初在太子拓跋晃的帮助下逃离平城、隐姓埋名的昙曜一直等着重振佛法的这一天（图1）。作为慧根深厚的高僧，年少出家的他除了精通佛典，对天文、地理、建筑和艺术也有很深的造诣。这次偶遇，正是继位后的文成帝颁布《修复佛法诏》的第二年。当然，在被文成帝任命为管理全国佛教事务的沙门统后，如何弘扬佛法，使佛像坚不可摧，又不因一时的政治破坏而使经像法物荡然无存成了昙曜苦苦思索的命题。经过7年的深思熟虑和现场勘查，昙曜建议，在武州山南麓的幽静之地凿石开窟，并在窟内雕凿能体现北魏皇帝容貌的佛像，传达"佛帝合一""君权神授"的理念，这与文成帝既借此忏悔祖父的废佛之过，又为祖先追福的想法不谋而合。于是，建造云冈石窟的宏伟工程就这样拉开了序幕，而这最早开凿的五个石窟被后人称作"昙曜五窟"（图2）。

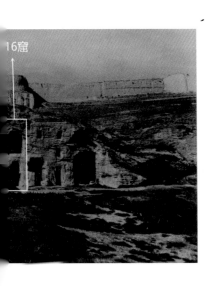

16窟

图1　昙曜像，青铜，高3.5米，吴为山，云冈石窟，昙曜广场，2010年

图2　昙曜五窟，京都大学人文科学研究所《云冈石窟》，1952年

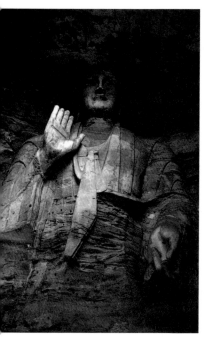
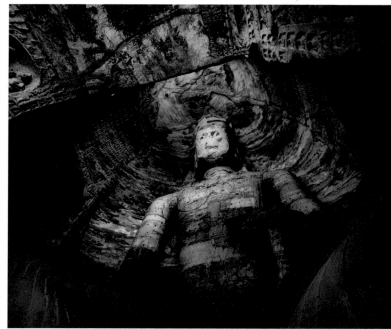

图3　　　　　　图4

　　　如今，云冈的第16窟至第20窟就是著名的"昙曜五窟"。与开凿在鸣沙山砂岩断层上的敦煌莫高窟不同，云冈堡武州山质地坚硬的花岗岩使石窟内部丰富的空间层次得以实现，而以石雕代替彩塑，浮雕代替壁画，总之，这就是一座石头雕凿的佛国圣殿。五窟的平面皆为马蹄形，穹隆顶，一门一窗，窟内虽宽敞，但高度均在13米以上的形体高大、气势磅礴的主佛像几乎占满了整个空间。第17窟至第20窟的主佛像都着"偏袒右肩式"袈裟，就是衣服从左肩斜披至右腋，右肩覆衣角，右胸及右臂都裸露在外，而位于昙曜五窟最东端的第16窟的释迦牟尼却穿着双领下垂式的中国式的"冕服"，而且只有他没有胁侍。他赤脚立于莲花台上，脸型瘦长，神情英俊，左手轻抬呈说法印，右手上举施无畏印，肉髻高耸的波浪状发纹和挺拔健美的身姿衬托出他英姿勃发的帝王风范，据说他象征着文成帝拓跋濬（图3）。不需胁侍代表他恢复佛法的坚毅决断，而身上的服饰则是初

图3　施无畏印的佛立像　高13.5米，第16窟，云冈石窟
图4　交脚弥勒菩萨像，高15.6米，第17窟，云冈石窟

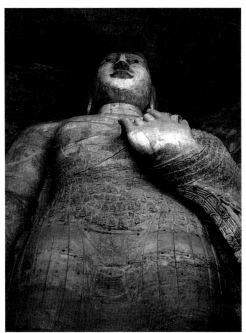

图5

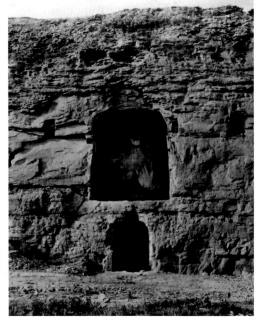

图6

图6 第18窟外部

图5 "扪心自问"的佛立像，高15.5米，第18窟，云冈石窟

发心时的僧衣，并非入定后的传统袈裟。有趣的是，佛像身上镶嵌有黑色琉璃石，据说与拓跋濬身上的黑痣位置相吻合。第17窟中形体魁梧伟岸、戴宝冠、饰璎珞的交脚弥勒菩萨，象征着英年早逝的太子、后来被追封为景穆帝的拓跋晃。他束腰收腹、下着长裙，具有浓厚的异域情调（图4）。第18窟的释迦牟尼立于低平的莲花座上，他面相丰圆，身躯伟岸，一手抚胸，一手垂地，似作扪心自问状（图5、图6）。他的袈裟衣纹中雕刻有上千尊禅坐的小佛像，一行行一列列随衣纹波动舒缓而上下举折，正斜蜿蜒，这种设计是前无古人的一大创举。这应该就是灭佛的太武帝拓跋焘，也许"千佛袈裟"是"往生"观念的体现，把蒙难而终成正果的众弟子附在太武帝袈裟上以资永念或告诫（图7）。内壁上层的十大弟子上半身为高浮雕，下半身则完全隐没于石壁之中，给人一种跃然而出的感觉。他们或于提净瓶，或拈花微笑，或若有所悟，或喜从心生，神态各异，雕工精湛。尤其是上层北

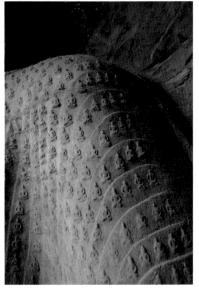
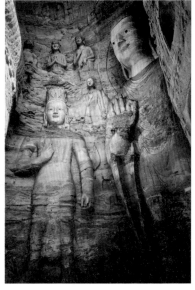
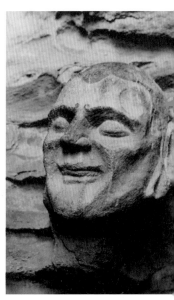

图7　　　　　　　　　　图8　　　　　　　　　　图9

侧的弟子摩诃迦叶虽饱经风霜却面带微笑，似乎正无比虔诚地聆听着佛的教诲。雕刻家以简练的几大块面、几道线刻，就把高鼻深目的印度僧人塑造得出神入化（图8、图9）。第19窟的两位胁侍菩萨分别处于左右两个小洞中，三洞作为一组，从而成为云冈最大的洞窟。庄严肃穆的释迦牟尼端坐于洞窟中央，据说他象征着北魏第二个皇帝明元帝拓跋嗣（图10）。南壁西侧的雕刻《罗睺罗因缘》（图11）表现了释迦牟尼为了考验儿子能否认出自己，让1250名比丘全部化为跟自己相同的模样，而罗睺罗却径直来到父亲身边的故事。在刻满千佛的内壁中，释迦牟尼伸手抚摸着立于足边的儿子，父子相认的喜悦油然而生。第20窟因为岩体前壁和窟顶崩塌，佛像显露在外，成为云冈石窟最著名的露天大佛（图12）。他结跏趺坐、两肩宽厚，双手作禅定印；他面相丰圆、双耳垂肩、高鼻深目、气势恢宏，象征着北魏的开国皇帝道武帝拓跋珪。他慈眉善目，法相庄严，又被称为"云冈石窟的外交官"（图13）。身后的火焰背光内有坐佛及头戴花冠、手捧鲜花、凌空飞舞的飞天，挺拔的身躯、雄浑的气势既显示出北方游牧民族的剽悍

图9　摩诃迦叶像，第18窟，云冈石窟

图8　东壁上层众弟子造像，第18窟，云冈石窟

图7　千佛袈裟（局部），第18窟，云冈石窟

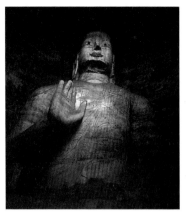

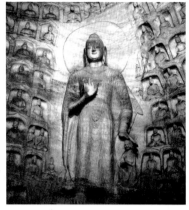

图10　　　　　　　　　　　　　　　　图11

强大，又融入印度犍陀罗和中亚秣菟罗艺术的造像特征，堪称云冈石窟造像的精华。

　　其实，昙曜五窟中的主尊究竟代表哪一位皇帝，学术界至今还有争议。但这种把佛陀与君王相结合的特殊的佛教造像之前从未出现过。那么，中国文化强大的包容力和生命力，随着中国历史上第一个由少数民族建立的王权的更迭，将会再次绽放出怎样璀璨的光辉？这要从之后继位的孝文帝拓跋宏与他的祖母冯太后谈起……

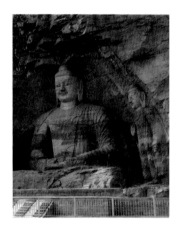

图12

图13　图12　图11　图10　
佛像面部，第20窟，云冈石窟　施禅定印的佛坐像，高13.7米，第20窟，云冈石窟　罗睺罗因缘雕刻，高13米，第19窟，云冈石窟　施无畏印的佛坐像，高16.8米，第19窟，云冈石窟

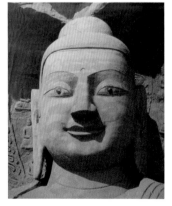

图13

02

北魏的微笑

从高鼻深目到
秀骨清像：
云冈石窟（下）

其实，孝文帝并不是冯太后的亲孙子，这冯太后一生无子，哪来的孙子呢？说来话长，北魏有个传统，儿子一旦被立为太子，生母就要被赐死。据说这是开国皇帝拓跋珪为防母后专权学汉武帝首开的"立子杀母"的旧例。所以当时的后妃都不愿生孩子，据说那时私自堕胎很盛行，因为母凭子贵很可能会变成母以子死。大家也不像以前为皇帝争的是你死我活，相反对皇帝的恩宠很不在乎，皇帝喜不喜欢也没啥关系，因此北魏的后宫应该是最和谐的。冯太后来自北燕王室，可能带有汉人血统，她出生不久就经历了亡国之痛，鲜卑族拓跋部祖辈三代长达66年的东征西讨，先后降柔然、荡漠南、吞北燕、灭北凉，她作为被灭的北燕王室后代，因年少又是女孩按惯例并入后宫为婢，从一个高贵的公主到一个卑贱的奴婢，一切都生死未卜祸福难测，但她人聪明又漂亮，最终得到了小皇帝的欢心，这小皇帝正是下令开凿云冈石窟的文成帝拓跋濬。于是，14岁的她被15岁的皇帝立为皇后，可以说俩人是青梅竹马、两小无猜。没过多久，后宫一个"勇气可嘉"的嫔妃生的不足两岁的皇子被立为太子，按照惯例，生母被杀，冯后就担负起养育太子的责任，据说她把太子视若己出，竭尽慈爱，使文成帝深感快慰。然而，就在昙曜五窟的主要工程刚刚竣工之时，文成帝英年早逝。年轻的冯太后只能艰辛地辅佐年仅12岁的小皇帝献文帝，这孤儿寡母自然受到奸臣贼子的欺负，但临朝听政的她凭借多年宫中生活的阅历和跟随文成帝身边耳濡目染的政治智慧，一次次化解当时危机重重的政局。几年后，献文帝2岁的儿子被立为太子，这个孩子，就是后来的孝文帝拓跋宏。当然，同样的，冯太后依照规定下令赐死了他的生母。而那时，做了祖母的她刚刚年满26岁。

后面剧情更加跌宕起伏，冯太后本想专心抚养这个看上去胖嘟嘟的孩子，彻底退居二线，但不甘寂寞的她因男宠的问题被献文帝诟病，母子俩矛盾越积越深，最终竟闹得不可开交，献文帝杀了母亲最宠爱的帅哥谋臣，恼羞成怒的太后杀了儿子的心腹一家，随即她发挥了极强的政治手腕，逼儿子退位，立孙子为帝，无奈年仅18岁

的皇帝成了太上皇，大权又掌握在垂帘听政的母后手中了。没过几年，献文帝暴崩，时人都猜测是冯太后毒杀的。也是，想到辅佐献文帝这些风风雨雨的岁月，有时候冯太后真想也废了小孙子的皇位。在寒冬腊月北风呼号的某一天，狠心的冯太后将只穿单衣的小孙子关到后宫的一间小黑屋里，三天三夜不给饭吃，差点就把皇帝连饿带冻折腾死了，多亏一干大臣们苦苦相劝，才使她改变主意。又有一次，被诬陷的小皇帝被祖母不由分说地痛打了一顿，但他既不争辩也没有表现出任何愤恨的表情，看着这个自己从小带大的乖孙，冯太后最终动了恻隐之心，当然，也有版本推断孝文帝太过聪慧，自小就懂得察言观色、韬光养晦。反正不管怎么说，也许从这时起，冯太后剪断了自己的心魔，开始心无旁骛一心一意地教导孙儿，拓跋宏则勤奋苦学不敢怠慢，不仅精通儒家经义、史传百家，治国手段和政治才干也日益精进，祖母那钢铁般的性格和一往无前的气度使他深深折服，也许在他的心中，没有对祖母杀母弑父的积怨，只有深深的敬佩和仰慕。

云冈中期石窟中最富丽堂皇的第6窟又被称为"佛母塔洞"，就是孝文帝为他刚去世的祖母冯太后开凿的（图1）。此时正值北魏王朝的极盛时期，也是孝文帝即将迁都农耕文明的中心洛阳之时，记得祖母临终前交代他说："你要记住，征服汉人统治的南朝，必须用文治，只有首先接受汉人的文化，才能实现我大魏统一天下的宏图大业。"于是，孝文帝继续推进祖母"均田制、俸禄制"等汉化改革，他带头穿汉服、说汉话、改汉姓，他改姓元，叫元宏，与汉族通婚。这时候，同步开凿的云冈石窟，从洞窟形制到图像内容也逐渐多元化。佛塔、廊柱、庑殿等跃然而出，方形中心塔柱窟及前后殿堂式洞窟大量出现，佛本生故事、护法天神、供养人（包括乐舞、百戏）及各种动物、花卉雕刻层见叠出。华夏新式风格渐渐取代了西域风格，西来佛法逐步中国化、世俗化，昙曜五窟那种粗犷豪放、浑厚淳朴、气宇轩昂的梵相逐步向清瘦俊美、褒衣博带、秀骨清像的汉韵转换。你看，这第6窟又被称为"云冈第一伟窟"，后室的中心塔柱高约15米，上层的四身立佛对应下层龛

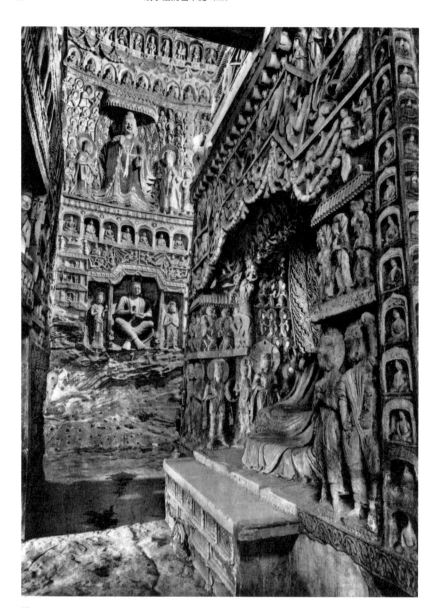

图1

图1 佛母塔洞，第6窟，云冈石窟，
水野清一《云冈石窟》

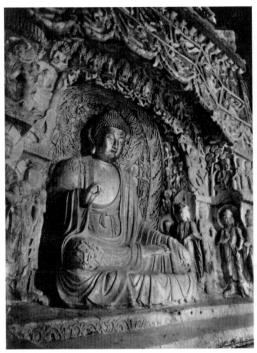

图2

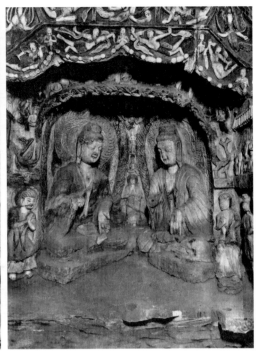

图3

图2 主尊佛母（中心塔柱南面下层），第6窟，云冈石窟，水野清一《云冈石窟》

图3 两佛并坐说法龛（中心塔柱北面下层），第6窟，云冈石窟，水野清一《云冈石窟》

中的五位坐佛，最精彩的是象征着冯太后的着龙纹袈裟的主尊佛母（图2）、两佛并坐说法龛（图3）及"文殊问疾"浮雕（图4），再加上30多幅佛本生连环画式故事浮雕（图5），几乎毫无缝隙地布满整个中心塔柱和窟壁，井然有序，令人目不暇接，简直就是一个美妙绝伦的佛国世界！与第6窟并列的第5窟又称"大佛洞"，是孝文帝为他的父亲献文帝开凿的，虽然父亲与祖母是政敌，但毕竟父子血缘情浓，开凿此窟不但借以慰藉父亲的亡灵，也可以安抚朝内旧臣、稳定当时的政治局面。窟内现存大小造像共2300余尊，后室北壁高17.5米，相当于现在六层楼高的释迦牟尼大佛成为云冈万佛之冠（图6），为了防止风化脱落，后世加以包泥彩绘，因此流光溢彩、熠熠生辉。结跏趺坐的他膝上可站100多人，一只脚就长4.6米，两膝之间的距离竟有14.3米，当你站在端庄慈祥的佛祖脚下，一定会不由自主地肃然起敬，感到自己的渺小，渴望得到他的呵护与拯救。

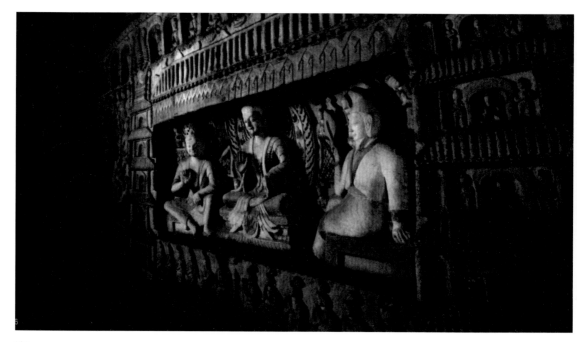

图4

　　与300多组两佛并坐说法龛相应，云冈石窟也有多组结构相同的并列的双窟（图7），也许除了考虑施工、增固等因素，工匠们有意无意地把历史也"凿"了上去，隐喻着世有"二圣"。其实，精彩绝伦的云冈造像数不胜数，第13窟中高约13米的交脚弥勒佛右手肘和腿之间的一尊托臂力士，巧妙地利用了力学原理，他气定神闲地托起大佛近两吨多重的右臂（图8）。云冈最大的史称"灵岩寺"的第3窟中丰满圆润的主佛据说是初唐时加刻的，佛身上有序排列的"千疮百孔"是历代为保护石像而外覆泥塑彩绘留下的沧桑岁月的印痕（图9）。第7窟南壁拱门上长方形帷幕龛内的六位合掌半跪的女子被称为"云冈六美人"，她们发髻高耸，嫣然而笑，双肩飘带自然翻飞，这是云冈石窟中最早出现的供养人形象（图10）。第5窟附洞的佛龛号称"云冈至美"，他微微颔首，垂眉低目，嘴角微抿，似乎正用他一尘不染的微笑指引着尘世的人们（图11）。第11窟西壁屋形龛内的高2米的7个立佛像，水波纹的发髻，微微飘扬的衣裙，秀美中蕴含着典雅

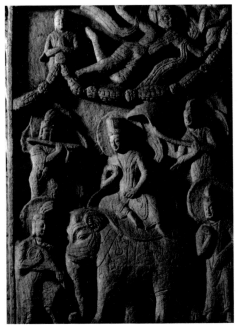

图5

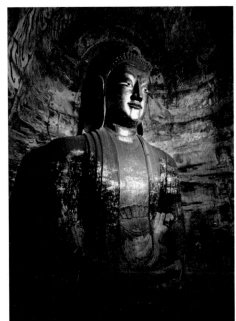

图6

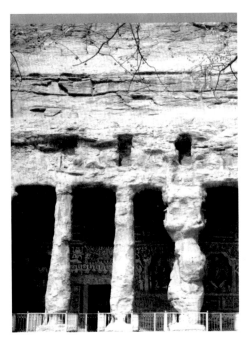

图7

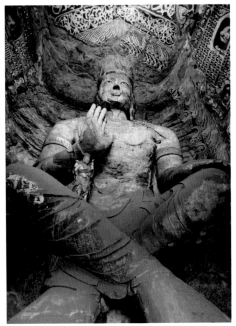

图8

（图12）。在俗称"音乐窟"的第12窟中，手持各种东西方乐器的伎乐天，就是佛教中的乐神，婆娑起舞、管弦齐鸣，宛若正在举行一场大型的天宫交响音乐会（图13）。其实，从早期的庄严神圣到中后期的优雅妩媚，云冈的每尊造像几乎都带着迷人的笑容，这"北魏的微笑"使每位观者如浴春风、流连忘返。作为中国石窟艺术"中国化"的开端，融印度、希腊、波斯、巴比伦、华夏文明于一体的云冈石窟，是中国历史上第一座由皇家历时70年、呕心沥血开凿的石窟，也是鲜卑拓跋部气拔山河的生动历史画卷。当然，伴随着冯太后和他的孙子孝文帝的汉化改革，天苍苍野茫茫的大漠雄风也被悄然融入温儒睿智的华夏民族的血液中，中华文明就这样走向了健全平衡，最终汇聚成一股洪流，缔造出雄气勃勃的唐朝盛世辉煌。

图9　阿弥陀佛，第3窟（后室），云冈石窟，吴健摄
图10　"云冈六美人"，第7窟（主室南壁），云冈石窟，吴健摄

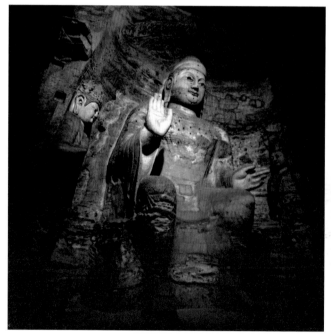

图9

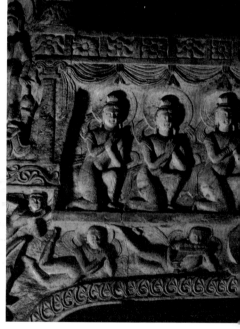

图10

图11　"云冈至美"，第5窟（附洞佛龛），云冈石窟，吴健摄
图12　七佛立像，第11窟（西壁），云冈石窟，吴健摄
图13　"音乐窟"，第12窟（前室），云冈石窟，吴健摄

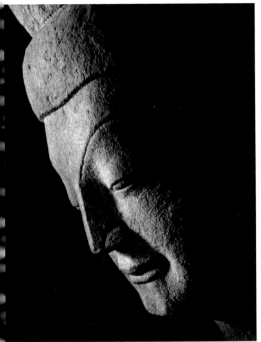

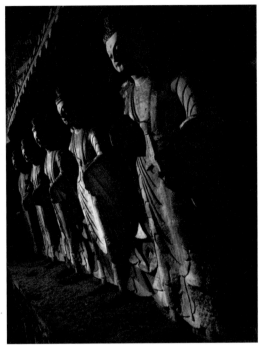

图11　　　　　　　　　　　　　　　　　图12

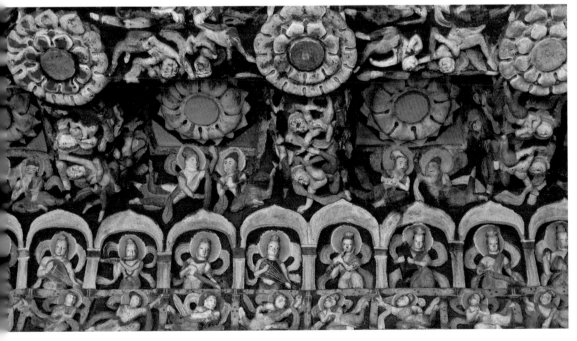

图13

推荐书目

《云冈石窟全集》

[日本]水野清一著，京都大学人文科学研究所，1952年。这本20世纪40年代拍摄的云冈全集，内容非常全面。

《云冈石窟与北魏时代》

李恒成编，山西科学技术出版社，2005年。

推荐电视剧

《北魏冯太后》

卫翰韬、张国庆执导，2006年。

03

魔幻圣殿

师法自然的"欧洲绘画之父"乔托

　　紧挨着意大利的威尼斯，有一个古老的城市叫帕多瓦，城中一座叫做阿雷纳的礼拜堂从外面看似乎很普通，可走进去却会让你吃惊不小（图1）。因为它四面布满的色彩艳丽、美不胜收的湿壁画营造了一种视错觉，墙壁上晶莹剔透的大理石有可能不是真的，唱诗班席入口处拱门两边的小圣器室也是假的，而拱顶上吊的那盏灯竟然也不存在，这些都是画上去的。再来看四面墙壁上的一幅幅壁画中，天空蔚蓝深邃，山石由近及远，殿堂层层叠叠，人物圆润丰满，似乎有血有肉，人们甚至想去摸摸画中人身上穿的袍子（图2）。

　　咱们这是在公元1305年，中世纪的末尾，文艺复兴的开端。那时候欧洲的宗教绘画里几乎没有树木、花草、小鸟和溪流，大多只是一片金色的背景，因为与宗教无关的任何景物，都有可能被看作是对神灵的亵渎。画中的宗教人物也都是扁平僵硬，表情漠然，给人一种冷冰冰的感觉，因为那时绘画的目的大多是传教（图3）。不过，当时的人看待图像的方式比咱们现代人可要积极得多，一件艺术品可能是通向神圣的路径，或是艰难时刻的一个救世力量，甚至可以影响周边的事件或改变自己的生活。

图1

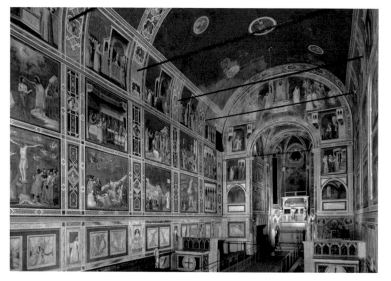

图2

图1　阿雷那礼拜堂外部，意大利帕多瓦，1302年
图2　阿雷那礼拜堂内部，意大利帕多瓦，1302年
图3　福音书作者圣约翰，犊皮纸蛋彩画，纵355厘米，横241厘米，约1147年，法国埃尔普上阿韦斯纳市考古与历史协会

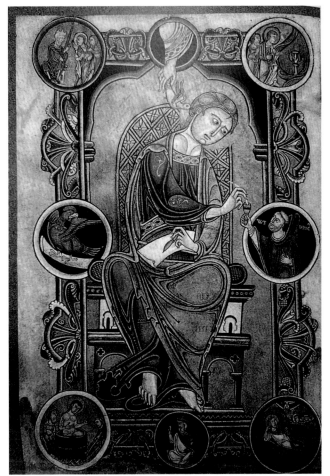

图3

　　于是，可以想象得到，当朝圣者们走进这样一座真实魔幻的圣殿时内心会有怎样的触动，人们发现，这些色彩缤纷、场景真实的湿壁画布满了从地板到天花板的几乎所有壁面，拱顶的蓝底金星象征着天堂，其下的墙面被划分为上中下三个水平条带，每个条带又被分成若干长方形格子（图4）。最高处的条带中是圣母玛利亚及其父母的早年生活，中间是基督的生活与神迹，最底部则描绘了他的受难、死亡与复活。一个个气势恢宏的场景和引人入胜的故事让人们仿佛置身于虔诚和神秘的宗教氛围之中。如这幅《金门相会》（图5）描绘的是圣母玛利亚的父母的故事，他们结婚多年一直无儿无女，现在将近暮年

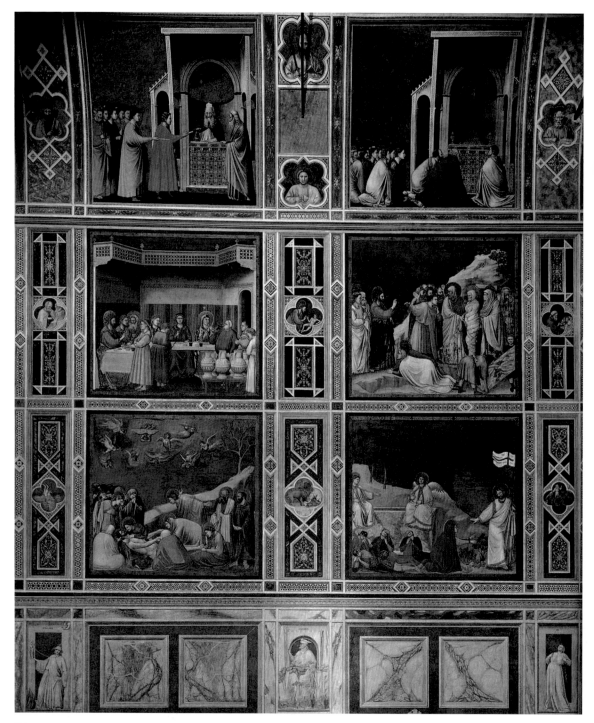

图 4

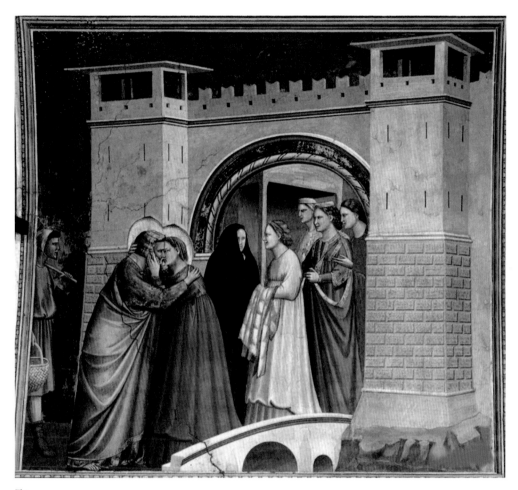

图5

图4 阿雷那礼拜堂内部
（北面局部），意大
利帕多瓦，1302年
图5 [意大利]乔托，金门
相会，湿壁画，纵
200厘米，横185厘
米，约1302—1305
年，帕多瓦阿雷纳礼
拜堂

是心急如焚。一天，上帝派天使嘱告他们在耶路撒冷的金门下当众接吻才能有孕，画面表现的正是接吻这个场面。在一座高大立体的城门下，一群信徒有的窃窃私语有的翘首期盼，两位头顶光环的老人亲密又虔诚地相拥而吻，他们布满皱褶的颈部肌肤以及身上自然垂落的长袍，一看就是现实生活中人物的写照。城门左面一个牧羊人好奇地观望着，他仿佛正从画面外走来。再来看这幅《逃往埃及》（图6）讲的是耶稣出生后，为了躲避以色列希律王的杀戮，全家人在拂晓之前从巴勒斯坦逃往埃及的情景。画面中，抱着耶稣骑在毛驴上的圣母表情严肃，仿佛在为儿子的命运担心。走在前面的约瑟正回头和送行者话

图6 图7

别，紧随其后的三个友人忧心忡忡，天空中的引路天使关切地回头望
着，背景中高耸起伏的山石遥不可及，风尘仆仆、历尽艰辛的玛利亚
一家人，就像现实生活中普通人的样子，这在以前的宗教画里是从没
有过的。而这幅《犹大之吻》（图7）讲的是耶稣的门徒犹大用吻做暗号
出卖主的故事。湛蓝的天空下，刀枪、火把相互对峙交错着，人们或
怒目而视，或拉扯劝阻，但目光大多不约而同地集中在画面正中，犹
大笨拙地展开双臂拥抱着耶稣，包裹在他那金色厚重衣袍下的是紧张
而慌乱的身躯，清瘦的耶稣平静地直视着犹大，眼中除了责备还有深
深的悲哀，一场正义与邪恶的较量仿佛正在发生。

　　当然，阿雷纳礼拜堂的39幅壁画中最负盛名的还是这幅叫
做《哀悼基督》（图8）的作品，湛蓝的天空中，十个宛如流星、带着火
焰般轨迹的天使悲痛欲绝地俯视着下方，连同斜伸下来的光秃秃的小
山坡一起将人们的视线引向这个极其悲痛的场景。痛不欲生的圣母俯
身搂抱着已死去的孩子，抹大拉的玛利亚痛心地看着爱人脚上的伤
口，圣约翰绝望又悲恸地伸开双手，似乎不敢相信眼前发生的一切。

图6　[意大利]乔托，逃往埃及，
　　湿壁画，纵325厘米，横
　　204厘米，1305—1306年，
　　帕多瓦阿雷纳礼拜堂
图7　[意大利]乔托，犹大之吻，
　　湿壁画，纵200厘米，横
　　185厘米，1304—1306年，
　　帕多瓦阿雷纳礼拜堂

图8

图8　[意大利]乔托，哀悼基督，湿壁画，纵200厘米，横185厘米，1305—1306年，帕多瓦阿雷纳礼拜堂

站在树下的两位弟子无语凝噎，唯有叹息。最令人动容的，是背对观众的两位哀悼者。我们虽然看不见他们的面孔，却仿佛可以听到他们啜泣的声音。精心安排的构图、和谐美妙的色彩、充满空气感的景深，如雕塑般厚重与结实的人物，画面强烈的感染力和浓厚的戏剧性使信徒们仿佛置身于哀悼的人群中，看到这里，人们有的惊讶地张大了嘴巴，有的低头祷告着，有的甚至驻足而泣。

　　这似乎是第一次，在千年的中世纪漫漫长夜里，有人睁开双眼，认真观察真实世界的每一个角落，并勇敢地打破宗教艺术规则的束缚，在自然界的光影之间，捕捉那自然而朴素的美。他是谁？人们很快打听到，这一系列的湿壁画，都是由一位富有的银行家及商人委托一个叫做乔托·迪·邦多纳的年轻人绘制的。从此以后，乔托的盛名到处流传，人们都为他自豪，他们关注他的生平，了解到这个出身贫寒的孩子小时候边放羊边在岩石上画画儿，被正好路过的大画家奇马布埃慧眼识珠而收为学徒（图9、图10）。他生而逢时，他的天才得到了世人的承认，他生活富裕，家庭幸福，有6个孩子围在身边，人们争相叙述他聪敏机智的逸事，他在同时代的画家中是声名鹊起，甚至很快兴起了一个绘画流派叫"乔托画派"。乔托的老友，伟大的意大利诗人但丁在他的《神曲》中提到了这位年轻画家日渐高涨的声望："昔日奇马布埃认为自己独霸画坛，而今乔托风行一时，让其他人的光环都黯然失色。"的确，乔托可以说是第一个以自然的笔调和戏剧性的人物造型来描绘宗教画的画家。他师法自然的绘画方法，开创了一个被称为"早期科学化的时代"，西方艺术从此转向了可见世界。

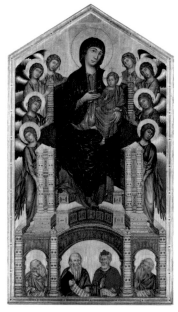

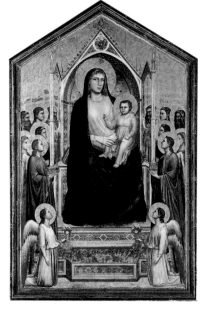

图9　　　　　　　　　　图10

而他绘画中热情的流露，生命的自白，是文艺复兴绘画所共有的精神，因此，他被称为"文艺复兴之先驱""欧洲绘画之父"（图11）。之前，人们认为没有必要把那些艺匠的姓名流传给子孙后代，艺匠们也似乎并不在意自己的名声，但自乔托起，正如英国著名美术史家贡布里希所说的，艺术史成了伟大艺术家的历史。

图9　[意大利]奇马布埃，宝座上的圣母，木板蛋彩画，纵385厘米，横223厘米，约1280—1290年，佛罗伦萨乌菲齐美术馆

图10　[意大利]乔托，宝座上的圣母，木板蛋彩画，纵325厘米，横204厘米，约1310年，佛罗伦萨乌菲齐美术馆

图11　[意大利]乔托，自画像，湿壁画，尺寸不详

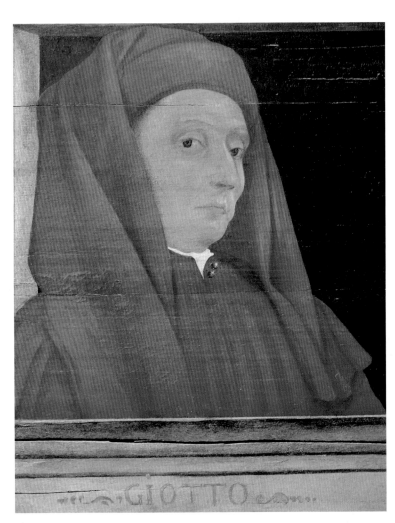

图11

干货小贴士

1.知识贴士

乔托·迪·邦多纳

（Giotto di Bondone，1267—1337）

出生于意大利佛罗伦萨韦斯皮亚诺村，曾拜意大利画家奇马布埃为师。意大利文艺复兴时期杰出的雕刻家、画家和建筑师，被认定为意大利文艺复兴运动的开创者，被誉为"欧洲绘画之父"。

2.旅游贴士

阿雷纳礼拜堂

（Cappella degli Scrovegni）

位于意大利帕多瓦，也称斯克洛维尼礼拜堂，始建于1302年。是乔托最为知名的赞助人之一，帕多瓦最重要的银行家和商人恩里科·斯克洛维尼为纪念父亲建造的。礼拜堂以乔托创作的湿壁画而闻名。

04

从藏经洞被盗谈起

国家宝藏之
敦煌莫高窟

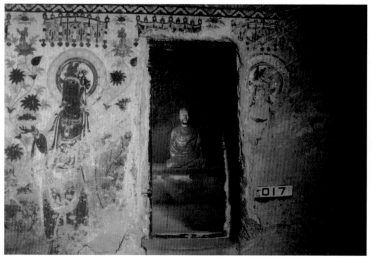

图1

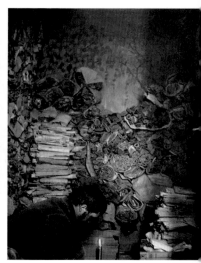

图2

图1 藏经洞·莫高窟第17窟
图2 伯希和在藏经洞中翻捡经卷，1908年

　　1907年5月一个炎热的中午，一个道士打扮的中年男人带着两个鬼鬼祟祟的人走进了敦煌第16窟内的一个神秘洞穴。这两人中，戴着金丝边眼镜的那位看上去斯斯文文，而另一位竟是个高鼻深目的外国人。他们究竟要来这里干什么？在这个兵荒马乱的年代，这座位于敦煌鸣沙山东麓断崖上的佛教圣地荒凉萧条、破败不堪，有着735个洞窟，2000多尊彩塑和4.5万平方米壁画的无价宝藏正处于风雨飘摇之中。七年前，敦煌的守门人，就是这个叫做王圆箓的道士无意中发现了这个后来被编为第17窟的藏经洞，他吃惊地看到，在这个不到20平方米的洞中竟散乱无章地堆满了密密麻麻的各种文书、经卷，还有许多精美的画卷和雕像（图1）。虽然不认几个字，但他潜意识中还是觉得这些东西有点来头，于是他曾不止一次地带着尽量多尽量好的"古物"去送给县令，也曾费尽周折地往上打报告，向各级官员求助，甚至曾冒死向慈禧太后上书。可上头只说让他就地封存，至今还没有一个人前来视察或接管。

　　可是，这时候，帝国主义列强们却一直悄悄窥视着东方的瑰宝，他们之间正展开一场掠夺、瓜分中国古物的竞争，他们纷纷派出考察队，把攫取沙漠废墟、古城遗址和佛寺洞窟中的古代文物作为主要目的。这个高鼻深目的外国人是英籍匈牙利探险家和考古学家斯坦因，也

不知从哪儿听说了藏经洞的秘密，与随行的助手蒋师爷合谋了很久后，他冒充是来自印度的取经人，是玄奘的追随者。王道士最崇拜唐僧了，而且，如果能用这些无用的东西换点银圆来修葺这残破的洞窟没准也是件好事，想到这儿，王道士顿觉轻松了不少。于是，藏经洞的大门被打开了，斯坦因是第一个走进藏经洞的外国人，他用了整整六天的时间，从四五万卷中精心挑选出自己认为最珍贵的写本和画卷。最后，他以极少的银圆换取了二十四箱经卷和五箱绘画刺绣及其他艺术珍品。一年后，法国人伯希和闻风赶来，他可是个著名的汉学家，他花了整整三个星期蜷伏在藏经洞里，以每小时100卷，每天1000卷的速度废寝忘食地浏览着，有几次他甚至差点激动地昏厥过去（图2）。他发现，这些公元5世纪至11世纪的经卷文书，其内容广泛得让人难以想象，涉及佛经、道经、儒家经典、文学作品、戏曲剧本、绘画书法、乐谱，甚至医学印刷、天文历法等，这简直就是一座文化宝库，艺术的天堂！最后他以500两银子，换走了6000多件精心挑选的文书画卷，这些都是藏经洞中最精彩的部分！紧接着，日本的橘瑞超和吉川小一郎探险队到达敦煌，他们从王道士手里弄走500余卷文书。2年后，斯坦因再次来到莫高窟，从王道士手里用500两银子换走570卷文书。没多久，俄国鄂登堡探险队剥走北魏、隋、唐、五代等各时期壁画多方，并盗走一些塑像。1924年，美国人华尔纳用特制胶布粗暴地粘走总面积32006平方厘米的壁画中他认为最精彩的部分。至此，藏经洞几乎被偷盗一空，敦煌艺术也遭受了前所未有的永久性的摧残。

　　如今，当人们走进敦煌莫高窟第17窟，看着空空如也的藏经洞时，内心总有一种说不出的感觉。作为中华文化宝库中的艺术瑰宝，敦煌莫高窟历史悠久、文化灿烂。据说公元366年，四处云游的乐尊和尚看到鸣沙山上金光万道，似有千佛闪耀，从此他广为化缘，历经千年的莫高窟营造开始了。现在，当人们走进莫高窟，首先映入眼帘的是依山而建，梁木交错，有着高耸飞檐的被称作"九层楼"的第96窟（图3）。作为莫高窟的标志性建筑，它内部供奉着世界最大

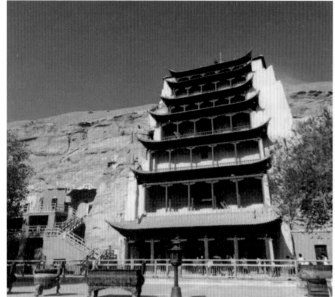

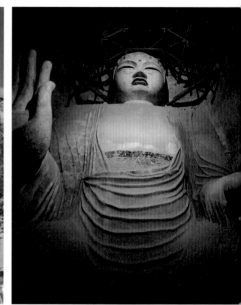

图 3

图 4

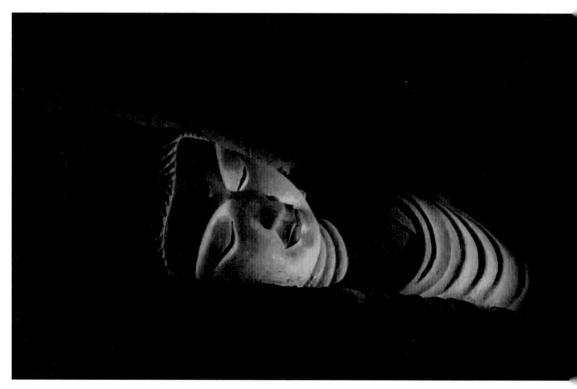

图 5

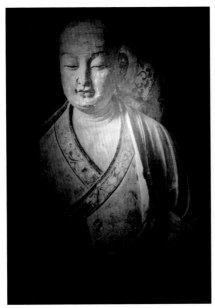

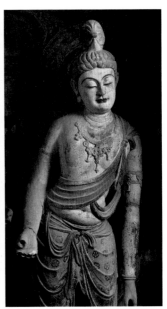

图6　　　　　　　　　　　　　　　　　　　　图7

图3　九层楼，莫高窟第96窟，初唐
图4　"莫高窟第一大佛"，位于九层楼内，唐代

图5　卧佛，莫高窟第158窟，唐代
图6　阿难，莫高窟第45窟，唐代
图7　菩萨，莫高窟第45窟，唐代

的石胎泥塑弥勒佛像（图4），这尊始建于武则天时期的唐代大佛高达35.5米，他背靠山体倚坐着，目光下视，虽然佛祖头部过大，但在狭小的空间里，不协调的比例却恰到好处地增添了造型的体量感和神态的威严性。第158窟的卧佛体态修长，累足而卧，衣纹、动态再加上面部表情，看上去是那么泰然自若，似睡非睡的样子传达出佛祖涅槃圆寂的至高境界（图5）。再来看第45窟，这是一座由前室、甬道和主室组成的覆斗顶殿堂窟，窟内除了彩塑就是满墙的壁画还有莲花纹的地砖。七尊彩塑与窟的形制、壁画彼此呼应、相得益彰。中间，慈眉善目的佛祖正在端坐说法，他左侧的弟子迦叶浓眉纠结，神情老成练达，右侧的弟子阿难英俊秀朗，举止闲适潇洒，犹如现实生活中的青年才俊（图6）。身躯魁伟的两大天王叉腰握拳，双眉紧锁，两眼怒视前方。尤其是两位头藏宝冠的菩萨，他们发梳高髻，上身半裸，目光低垂，神情专注，仿佛正在侧耳聆听朝拜者的倾诉，俊美中蕴含着女性的妩媚，金线织花锦缎的衣物下面隐约透出双脚。这组塑像形神俱备，仿佛是盛唐时期世俗人物的写照（图7）。

　　当然，作为建筑、雕塑、绘画三者相结合的艺术殿堂，莫高窟尤以丰富多彩的壁画著称于世。第249窟的这幅西魏的《狩猎图》（图8），其中的自然山水运用粗线勾勒和晕染，立体感强，一看就是西域的画法，而龙及黄羊、野牛等动物却运用行云流水般的细线勾勒，传神生动，中原画风逐渐显现。第257窟的《鹿王本生图》（图9）表现的是家喻户晓的"九色鹿"的故事，画面采用横卷连环画的表现形式把八个情节串联在一起，故事的高潮即"九色鹿的陈述"安置在画面的正中心，"凹凸法"的色彩渲染再加上遒劲挺拔的笔触，给人一种时空交错的感染力。第254窟的《尸毗王割肉贸鸽》（图10）和《萨埵太子舍身饲虎》（图11）表现的是佛祖前世的故事。尸毗王为了解救老鹰嘴下的鸽子奉献了肉身，萨埵太子为了救助饥饿的老虎牺牲了自己，画面整体呈蓝紫色系，按照顺时针顺序观看下来，仿佛在浩瀚的时间长河中经历了一场时空之旅。而第285窟的《五百强盗成佛图》（图12）描绘的是佛祖施以法术，使被挖去双眼的五百强盗得以复明，他们最终皈依佛门、修成正果的故事。画中用五个强盗象征五百强盗，形象简明，一组组起伏的山峦分隔开的空间使故事情节得以分段展开，鲜艳的石青石绿色构成一幅幅青绿山水，没骨、泼墨、重彩相结合的技法，使画面明丽如昔。第148窟的《药师经变》（图13）以佛的说法为中心，所谓经变画，就是把一部经变成一幅画，画面运用散点透视法，把层层殿堂与亭台楼阁、回廊、斗拱、柱子甚至地基都表现得清清楚楚，一丝不苟。同样的，第220窟的《西方净土变》（图14）把建筑、人物、花鸟、山水、音乐歌舞、风俗故事等融入一幅图，赤橙青黑白五色的运用使色彩既协调统一又鲜艳夺目，再加上叠晕和渲染的赋彩法的运用，一个盛唐气象般的极乐世界跃然眼前，更别说那些数不胜数的"天衣飞扬，满壁生动"的飞天和精美绝伦的藻井（图15、图16）。总之，敦煌莫高窟壁画以其宏伟壮观的构图、合理的布局，充满节奏感的线条与色彩，共同构筑了一座跨越千年的"沙漠中的大画廊"。

图8　狩猎图，莫高窟第249窟，西魏

图9　鹿王本生图，莫高窟第257窟，北魏

图10　尸毗王割肉贸鸽，莫高窟第254窟（北壁东侧），北魏

图11　萨埵太子舍身饲虎，莫高窟第254窟（南壁），北魏

图12　五百强盗成佛图，莫高窟第285窟，西魏

图13　药师经变，莫高窟第148窟（东壁北侧中上部分），唐代

图8

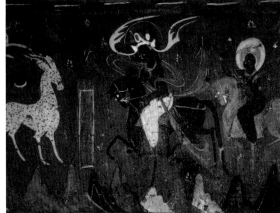

图9

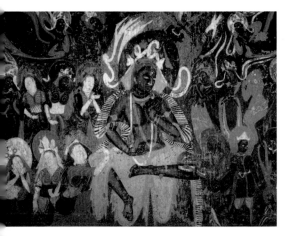

图10

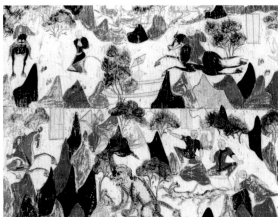

图11

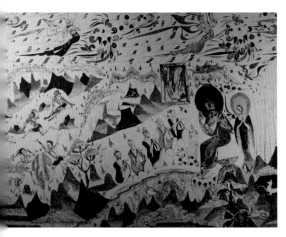

图12

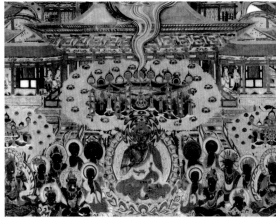

图13

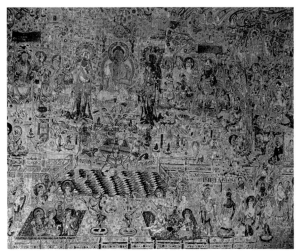

图14

图16

　　据说，王道士后来疯了，也许是因为自己的罪过不得不在晚年装疯卖傻。其实，敦煌遗书的失散不仅仅是王道士一人的罪过，更是清政府，以及整个清末社会昏庸落后的表现。百余年来，从藏经洞流散的典籍经各国学者的深入研究已形成了一门新的学科——敦煌学。

　　在莫高窟九层楼正对面有一片沙丘，沙丘上星星点点地排列着一些黑色的墓碑，那是曾经守护莫高窟的人们在敦煌安息的地方。在这些墓碑中，有一块上书"敦煌守护神"五个大字，他就是敦煌莫高窟的第一代守护人——常书鸿。据说，他在巴黎留学时在旧书摊上看到了一本伯希和来藏经洞时拍的照片合集《敦煌石窟图录》，他为之震撼了，原来自己千里迢迢寻找的艺术瑰宝竟然在中国！从此，他放弃了原本舒适美好的生活和成为世界艺术巨匠的前程，在孤寂的风沙和冷夜中，竭尽全力保护着这些珍贵的壁画和彩塑，将毕生心血献给了莫高窟。之后，他的追随者，董希文、段文杰，甚至还有张大千等等，都为敦煌的保护和修复做出了重大贡献。相信，有了他们的守护，像藏经洞这样的文化浩劫不会再发生，来自东方的神秘艺术也将永远流传。

图14　西方净土变，莫高窟第220窟，唐代
图15　飞天，莫高窟第285窟，西魏
图16　"三兔共耳"藻井，莫高窟第407窟，隋代

图15

干货小贴士

旅游贴士

莫高窟

俗称千佛洞，坐落在河西走廊西端的敦煌。它始建于十六国的前秦时期，历经十六国、北朝、隋、唐、五代、西夏、元等朝代的兴建，形成巨大的规模，有洞窟735个，壁画4.5万平方米，泥质彩塑2415尊，是世界上现存规模最大、内容最丰富的佛教艺术地。1961年，莫高窟被中华人民共和国国务院公布为第一批全国重点文物保护单位之一。1987年，莫高窟被列为世界文化遗产。

推荐书目

《敦煌——丝绸之路明珠·佛教文化宝藏》
樊锦诗主编，中国旅游出版社，2014年。
这本书的主编是前任敦煌研究院院长。

《敦煌石窟艺术简史》
赵声良著，中国青年出版社，2015年。

《文化苦旅》
余秋雨著，长江文艺出版社，2014年。

推荐电影

《敦煌》[英国]
左藤纯弥执导，1988年。
这部电影拍出了『大漠孤烟直，长河落日圆』的意境。

推荐纪录片

《敦煌》
CCTV，2010年。

《敦煌莫高窟·美之全貌》
NHK，2008年。

05

两个金匠的角逐

布鲁内莱斯基
与
圣母百花大教堂
（上）

公元1402年的那个夏天，正当雄心勃勃的米兰公爵吉安伽略佐率领大军攻打佛罗伦萨，即将破城之时，军队中突然爆发了黑死病。这场开始流行于1347年，夺去三分之一到三分之二城市人生命的古代欧洲最可怕的瘟疫，平均每十年造访一次佛罗伦萨，而且多在夏天。不出意外地，米兰公爵，这个不满足在意大利北部称王称霸，而想将整个亚平宁半岛收归囊中的黄胡子暴君，也开始高烧不退，几个星期后便一命呜呼。米兰大军由此溃散，佛罗伦萨的威胁解除了。

其实，这两年佛罗伦萨居民的日子真不好过，先是鼠疫接着是大敌压境，为了平息天怒，当地的羊毛商行会斥资为佛罗伦萨洗礼堂兴建一对新的青铜门，他们以《以撒献祭》为主题举行公开选拔，这是一个关于《创世纪》中亚伯拉罕将独子献祭的故事，也许在命运危难的悬崖边上，天父的骤然相救是大家共同的希冀。比赛要求参赛者在一年内使用4块总重约34公斤的青铜片，完成一幅不大的嵌板。而那时，浩浩荡荡的佩戴着邪恶的盾形徽章的米兰大军正在安营扎寨，在如此紧迫和危机四伏的情况下，如能在这场光荣的选拔中独占鳌头必定会扬名立万。于是，经过激烈的角逐，最终，只剩下两件被认为有资格获此殊荣的作品。

先来看这第一幅镀金青铜浮雕板的《以撒献祭》(图1)，位于中心的以撒面露痛苦之色，他身体扭转，半跪的腿似乎要挣扎着站起来，他的父亲亚伯拉罕正鼓足勇气向儿子的咽喉刺去。正在这时，天使从左侧疾飞赶来，紧紧抓住他那持刀的手，一场可怕的屠杀戛然而止。画面采用上下分层式的构图，将真实性和冲突感展露无遗。而另一幅《以撒献祭》(图2)采用对角线构图，中心身着长袍的亚伯拉罕摆出哥特式S形的优雅姿态，当他抬起胳膊准备向前刺时，似乎又对自己的行为陷入了沉思。悲壮地跪绑在布满卷叶纹的罗马式祭坛上的以撒，胸腔向前挺出，他像古希腊运动员那样健美和优雅，从容地等待着死亡的来临。画面充满着平衡与韵律美。

图1

图2

图1　[意大利]菲利波·布鲁内莱斯基，以撒献祭，镀金铜雕，尺寸及年代不详，佛罗伦萨巴杰罗国家博物馆

图2　[意大利]洛伦佐·吉贝尔蒂，以撒献祭，镀金铜雕，纵53.3厘米，横43.2厘米，1401—1403年，佛罗伦萨巴杰罗国家博物馆

　　尽管出自两个年轻金匠之手的《以撒献祭》难分伯仲，佛罗伦萨的评审团和市民们还不得不为这两座青铜浮雕而分成两派，但最终，羊毛商行会选择了后者。也许后者的自然主义和古典美更符合评审们的口味，还有，比起前者的分别浇注拼装组合，后者的一次性浇注用料更省。其实，这两位竞争对手的工作方式简直大相径庭，菲利波·布鲁内莱斯基，就是前一件浮雕的创作者几乎是在与世隔绝的状况下工作着，与其说他始终坚持个人创作，倒不如说他随时担心着别人的剽窃，就连偶尔流露于纸笔上的想法也是用密码记录的。而后者，洛伦佐·吉贝尔蒂，则不断地向许多艺术家和雕塑家们征询意见，而这些人中大多数又正好是评审团成员，吉贝尔蒂也因此被认为是个狡黠的谋略家。当然，洛伦佐·吉贝尔蒂在他的自传中曾谈到自己当初赢得比赛，是当仁不让众望所归，而菲利波·布鲁内莱斯基的传记作家则披露，竞赛的最终结果缘于年轻人谦逊的拱手相让。不管怎么说，这场竞赛甚至被视为佛罗伦萨文艺复兴的真正开端。

图3

这是一个竞争的时代，自公元前400多年开始，就有建筑师竞标的传统。在人才济济的文艺复兴时期，作为腾起的繁荣都市佛罗伦萨，竞争更是达到了一个高潮。而反过来，拜竞争所赐，当时的艺术家们一再突破自己的极限，"无止境的探索"正是文艺复兴的精神。

就拿菲利波·布鲁内莱斯基说吧，这个小名皮卜的男孩，父亲是当地有名的公证人，而他却自小沉迷数学和机械，尤其对他家附近的那座迟迟未动工的大教堂圆顶感兴趣。开明的父母不再强求他非得当公务员，而是送他到金匠作坊当了一名学徒。金匠是中世纪工匠中的贵族，其行业所涉及的领域和涵括的知识都相当广阔。不出所料，设计和制作各种各样的金属物件让这个十几岁的少年如鱼得水，据说，世界上第一个闹钟就是他发明的。而且，还听说，正是因为青铜浮雕比赛这件事儿，特立独行的皮卜竟然改行了，不，是出走了，他和他的好兄弟多纳泰罗结伴而行去了罗马。此时的罗马，饱经地震、瘟疫、连绵不绝的战争的摧残，早已从"永恒之都"沦为邋遢颓败任人践踏的废墟（图3）。这两个过着流浪汉生活的年轻人，很少把心

图3　古罗马废墟
图4　万神殿内部

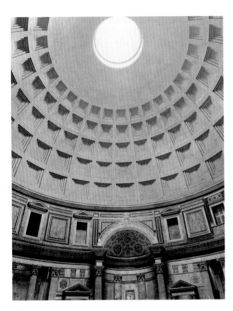

图4

思放在吃穿住行等方面，除了平时打打散工，接些首饰和雕塑的活儿维持生计，他们把全部精力都花费到在茫茫的罗马废墟中的奋力挖掘，然后，雇佣搬运工把挖到的巨石或陶罐运走，他们被称为"猎宝者"，当地人甚至怀疑他俩在从事可怕的占卜活动。实际上，多纳泰罗，这位未来的早期文艺复兴雕塑巨匠也不清楚自己的哥们究竟在挖些什么。其实，也许，行事一向讳莫如深的皮卜在假装忙其他事情，暗中却在研究古罗马的废墟，他在羊皮纸上记下一连串的密码和阿拉伯数字，他用独创的"隐秘记录法"测绘罗马古迹的高度和比例，他甚至完成了线性透视实验，被认为是透视法的创始人。他潜心钻研古代的拱券技术，尤其是尼禄金殿的八角厅和哈德良的万神殿，甚至连一个安置铁插榫的凹槽都不放过（图4）。他雄心勃勃，解决大圆顶建造的难题是他的梦想。

　　这个大圆顶就是"花之都"即"翡冷翠"佛罗伦萨的主教堂，又称圣母百花大教堂的穹顶。如今，这个带尖顶的八角形穹顶坐落于一个55米高的鼓座上，八角形对边跨度达43米，拱的高度超过30米，顶高共107米（图5）。虽然从力学的角度来看，层层叠叠的飞扶壁最能支持这一高度，但当时的人们认为哥特式的飞扶壁不够美观，而且接近佛罗伦萨的宿敌法国、德国的建筑风格（图6）。那么，难题是，如何建造圆顶所需的无形支撑？这个腾空而起的圆顶必须满足材料力学和静力学的原理才不至于轰然坍塌，而当时，还没有这两门学科。还有，怎样搭建用来支撑石材的临时的"拱鹰架"？巨大的耗资及建成后如何拆除这高耸入云的木质构架想想都让人不寒而栗，还有许许多多诸如排水、采光等工程和技术上的难题。因此，多少年来，早已建好的教堂就剩下了空空的穹顶部分被搁置，她似乎在静静地等待着天才的出现（图7）。

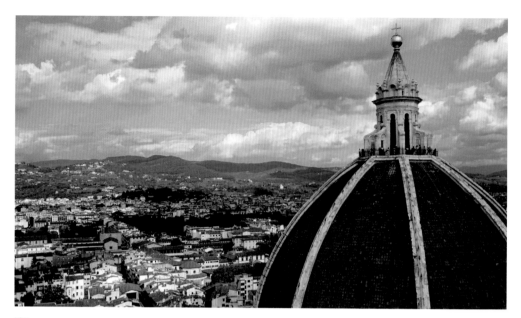

图5

　　　　这一天终于到来了。为了征集佛罗伦萨大教堂穹顶的建造方案，羊毛商行会又举办了一场竞赛。皮卜此时已近中年，既矮又秃的他总是衣衫褴褛。而他昔日的对手洛伦佐已经飞黄腾达了，他在佛罗伦萨有栋房子，还在乡下拥有一座葡萄园，自打上次的角逐胜出后，除了打造洗礼堂的青铜大门，他还忙着接踵而至的委托案：墓碑、神龛、青铜像，他不但再也不用靠制作耳环来维持生计，他的工作室更是集中了各个领域的艺术家学徒（图8）。历史再一次重演，评审团最终将目光锁定在两座砖造模型上，其中之一将成为建造圆顶的最终标准。第一座模型自然是皮卜的，而另一座同样在工程处庭院中完成的模型，则出自他的老冤家洛伦佐之手。而这一次，从罗马的废墟中归来的皮卜，凭着他对罗马早期建筑的研究、超前的数学知识和观察得到的经验，当然还有他的守口如瓶，上天会眷顾他吗？

图5　[意大利]布鲁内莱斯基，圣母百花大教堂穹顶，1420—1436年，高30米，直径43米

图6　德国科隆大教堂飞扶壁一景

图7　被搁置的教堂，《大教堂之谜》

图8　[意大利]吉贝尔蒂，天堂之门，青铜镀金，1425—1452年，高4.57米，佛罗伦萨圣乔瓦尼洗礼堂东大门复制品

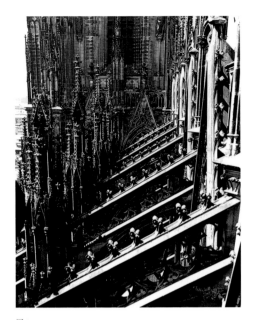

图6

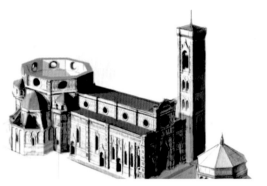

图7

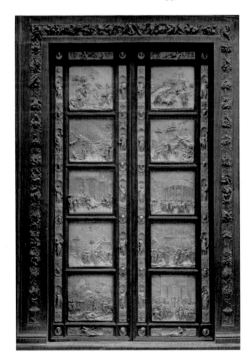

图8

干货小贴士

菲利波·布鲁内莱斯基
(Filippo Brunelleschi,
1377—1446)
出生于佛罗伦萨,是意大利文艺复兴早期建筑职业建筑师及工程师的先驱之一。他的主要作品佛罗伦萨的圣母百花大教堂穹顶(1420—1436),是用施工机械建造的,这种机械是布鲁内莱斯基为该工程所特意创造的。

洛伦佐·吉贝尔蒂
(Lorenzo Ghiberti, 1378—
1455)
意大利文艺复兴早期主要青铜雕刻家。他倾慕古典艺术,作品既优美抒情、风雅大方,又技术精湛,比例协调,受同代和后代艺术家的赞扬和仿效。

多纳太罗
(Donatello, 1386—1466)
意大利文艺复兴早期著名的雕塑家。他是第一位推崇和借鉴希腊古典主义艺术风格的大雕塑家,也是他结束了一千多年的中世纪美术史,开创了文艺复兴的新纪元,确定了文艺复兴时代意大利雕塑艺术发展的基本路线。

推荐纪录片

《大教堂之谜》
新星NOVA,PBS,2014年。

06

翡冷翠之冠

布鲁内莱斯基
与
圣母百花大教堂
（下）

　　话说转眼间，距离那次著名的青铜竞标事件已过去了16年，再次狭路相逢的一对冤家早已不是当年的两个小金匠了。功成名就的洛伦佐·吉贝尔蒂娶了个小他21岁的妻子，并在婚后有了两个儿子。文艺复兴的时候，男人独身似乎是种时尚，40多岁的老光棍遍地都是。佛罗伦萨的艺术家和思想家尤其不赞同婚姻和女人，这其中包括咱们所熟知的达·芬奇、米开朗琪罗、马萨乔等等，终身未娶的薄伽丘更是对但丁有了老婆而横加指责，因为他认为伴侣会影响但丁的研究工作。皮卜，就是菲利波·布鲁内莱斯基，不像那位随俗的洛伦佐先生，他当然会把这项历史悠久的"光荣传统"发扬光大。换句话说，他没有更多的时间浪费在谈恋爱上，更何况他的仪容实在让人不敢恭维，薄薄的嘴唇、尖尖的下巴，满脸横肉外加一个鹰钩鼻。不过，在当时的佛罗伦萨，丑陋的皮囊却几乎是天才人物的象征，这不是一个颜值至上时代，知识、奋斗、梦想是这个时代的精神。在一大堆又丑又脏的伟大艺术家里，如奇马布埃、乔托、米开朗琪罗，皮卜只是个新增的成员罢了。至于为何会出现如拉斐尔这样英俊貌美又才华横溢的伟大人物，简直让当时的人感到不可思议。

　　为了获得大圆顶竞标的胜利，皮卜雇用了佛罗伦萨最有天赋的雕塑家，其中包括他的好哥们也是个钻石王老五的多纳泰罗，当然还有工程处的多名石匠，他们兢兢业业，共花了3个月的时间来制造模型。而洛伦佐，作为当时整个亚平宁半岛最著名的艺术家之一，他在建筑方面的经验却几乎为零。不过皮卜也好不到哪儿去，41岁在珠宝行业工作的他还没有建过任何一个东西。不过相比于洛伦佐那座只用了四个手下花了四天时间便匆匆造好的玲珑简明的小模型，皮卜的这件可真不赖。他共耗费了94车生石灰和5000多块砖头，建了座高约3.6米，跨度达1.8米的小型建筑物，专家们可以顺畅地直接步入其中来审视它的内部结构。想当然地，它备受瞩目，而且，更重要的是，在众多方案中，只有皮卜这个圆顶不需要拱鹰架！这太了不起了！不但省料省时还省工。那么什么是咱们曾提到过的拱鹰架？这是一种在

图1　拱鹰架,《大教堂
　　之谜》, 2014 年
图2　圣母百花大教堂
　　与钟楼平面图

图1

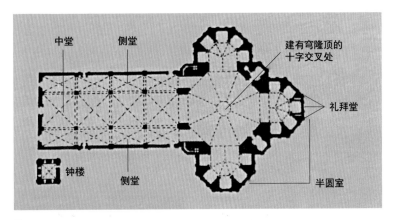

图2

搭建圆顶的过程中用到的木质框架，它的样子像半个车轮，可以将尚未被灰泥固定的砖石固定起来，等石块干燥之后再拆掉即可，这是建造圆顶的常规方法（图1）。但佛罗伦萨大教堂的这个圆顶实在是太大了，它的跨度甚至超过了罗马万神庙，关键是难度不在一个层次，万神庙的圆形衔接的是厚重的墙体，用的是混凝土技术，而当时这种技术已彻底失传了。圣母百花大教堂的穹顶空间完全坐落在原建筑留下的八边形上，而且，这是个不精确的八边形，没有真正的中心（图2）。按理说，拱鹰架是必不可少的，不过要先在距离地面五十多米高的八角鼓座上搭建平台，然后要把700棵优质木材连砍带运搞过来搭建拱鹰架，

想想都很难。首先没有这么长的木材做横梁，就算有，也承受不了拱顶的巨大压力。其次，何时拆除拱鹰架也毫无头绪，拆早了灰泥没干圆顶不牢固，拆晚了吧，拱鹰架就可能被圆顶压弯，导致圆顶形状不对称。这也是多年来教堂成为烂尾工程的原因之一（图3）。

　　想当年，野心勃勃的建筑委员会奠立了这么个超级庞大的基座，但却并不知道怎么才能将其上的穹顶完成。这座开工后100年也没完工的世界上最大的教堂，有成为世界上最大笑话的危险。当时邻近的新兴城市，如锡耶纳、比萨、米兰等，似乎每天都在等着看佛罗伦萨的笑话。少年皮卜的家就住在教堂附近，如今到了实现他圆顶梦的时刻。皮卜告诉委员会，自己想出了一种让圆顶依靠自身站立的方法，即让它向内弯曲。这怎么可能？除了惊讶，怀疑声更大。为了知识产权，皮卜只能含糊其词："我知道怎么建，尽管把任务交给我，我就做给你们看！"这简直是一派胡言！在大家眼里，这位脾气火爆，消失了十几年又突然冒出来的秃顶男人，除了像变戏法一样搞出了个"透视法则"外，与正在紧锣密鼓铸造青铜门的吉尔贝蒂相比，简直是人生失败的代名词！而且这个疯子还说："任何能够将鸡蛋竖

图4

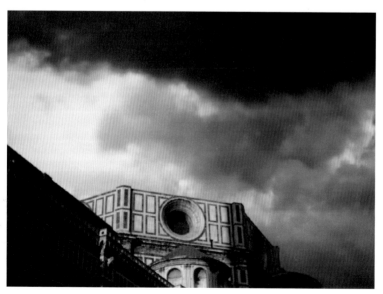

图3

图3　百年烂尾楼，《大教堂之谜》，2014年
图4　中空的双层圆顶，《大教堂之谜》，2014年
图5　布鲁内莱斯基穹顶等角投影图（P.Sanpaolesi绘制）

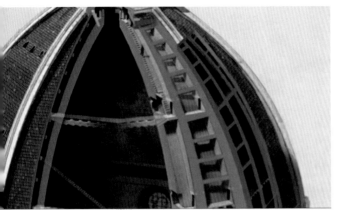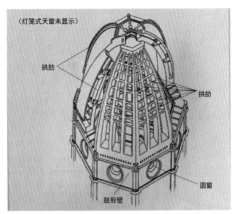

图5

直，立在大理石桌面的人，就会知道我如何建造圆顶。"想象一下那些来自欧洲各地的著名砖匠们，想尽方法让鸡蛋竖直站立，可是都失败了。皮卜当着他们的面敲碎了鸡蛋的屁股，鸡蛋立起来了！大家气坏了，都认为这个穷途末路的家伙疯了，他甚至被扔出了委员会。

或许是皮卜的超强自信，又或许是委员会的审时度势，还有美第奇家族的支持，任务最终还是交给了他，不过委员会随之附赠一个"大礼包"，就是派吉贝尔蒂与他合作，其实就是暗中监督，这是委员会惯用的伎俩，尽管皮卜很不乐意，但他终于可以大刀阔斧地发挥自己的创造力了。他设计的圆顶是中空的双层，因为内壳的环向应力可以抵消外壳的巨大自重。然后，用石头、铁和木头做成一条条"石链"，它们形成的内部拉力可将砖墙约束住，以防止穹顶向外扩展，就像桶箍一样（图4）。承重的内壳厚度有两米，遮风挡雨的外壳厚度仅有80厘米。两层穹壳之间除了以纵横的棱脊互相连接支撑外，还有463级螺旋形的楼梯。如今我们可以沿着这狭窄的盘旋楼梯手脚并用地爬到穹顶。同时，在八角形鼓座的每一个角上各建一根主肋，在每对主肋之间建有两根小肋，共有16根，然后在水平方向上用横梁将它们联结成一体，构成了一个圆顶骨架。这种种措施确保了大圆顶极好的稳定性，后人把这种巧妙的建造方式称为"鱼刺式"（图5）。为了让没有中央支撑系统的砌体在施工期间自行支撑，皮卜创造了人

图 6

图 7

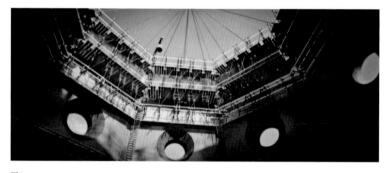

图 8

字形砌砖法，就是砖不是一直在一条直线上，而是以人字形排列，垂直的砖像书挡，将其他砖固定到位（图6、图7）。就这样，从下往上逐次砌成的圆顶以蜗牛的速度增长着，最终穹顶的八个面竟非常精准地在顶部交汇（图8）。为了能在数百英尺（1英尺=0.3048米）高的地方移动重物，他还设计了许多巧妙的新机器。为了让在百米高空施工的工人不再害怕，他爬上去亲自做示范（图9）。就这样，历时16年，大圆顶终于完成，据说几乎没有一个工人在施工中死亡。

　　其实，作为有史以来最难以捉摸和神秘的天才之一，皮卜没有留下笔记、图纸、蓝本和其他东西。600多年前，这座世界上最大的砖石圆顶究竟是如何建造的？直到现在，仍有很多难解之谜。作为文艺复兴的第一朵"报春花"，圣母百花大教堂的穹顶通常被认为是文艺复兴建筑的开端（图10）。米开朗琪罗曾说："我可以建一个比它大的圆顶，却不可能比它的美。"如今，翡冷翠之冠——"翡冷翠"是徐志摩给佛罗伦萨起的浪漫译名——傲立在"花之都"佛罗伦萨的城市中心，皮卜死后获得最高荣誉被安葬在圣母百花大教堂中。从他之后，建筑师地位飙升，建筑也成了专门的艺术门类，他也因此被称为文艺复兴建筑之父。对了，他的老冤家吉贝尔蒂差点被开除出建筑团队，因为他的"滥竽充数"，不过他终于可以专心做他的青铜门了。我们所获得的，不但有皮卜和吉贝尔蒂竞争、拼搏的精神，还有英雄莫问出处和不拘一格降人才的文艺复兴留给后人的宝贵的精神遗产。

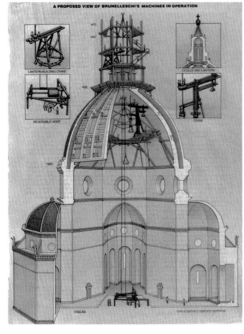

图9

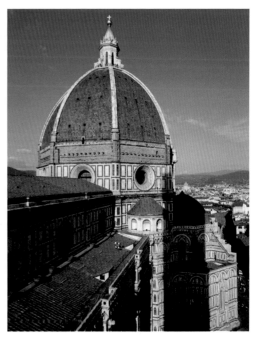

图10

干货小贴士

旅游贴士

圣母百花大教堂
（Basilica di Santa Maria del Fiore）

又名花之圣母大教堂、佛罗伦萨大教堂。是佛罗伦萨的城市主教堂，世界五大教堂之一，世界第四大教堂。位于佛罗伦萨历史中心城区，由大教堂、钟塔与洗礼堂构成，1982年被列入世界文化遗产。

如果体力不错，建议提前在官网预约好登顶塔楼或穹顶，不过没有电梯直达，只能在狭窄的盘旋楼梯上手脚并用地爬上去。在塔尖，你将在托斯卡纳的群山和蓝天的环绕中体味到大圆顶的奇迹，并感叹不虚此行。

推荐书目

《圆顶的故事》
[加拿大]罗斯·金著，清华大学出版社，2012年。

《意大利艺苑名人传》
[意大利]乔瓦乔·瓦萨里著，湖北美术出版社，2003年。

07

汉墓里的飞仙梦

探寻
洛阳北邙的
卜千秋墓

1976年初的一天，河南省洛阳一家面粉厂正在修建防空洞，突然，挖掘机碰到了坚硬的石板，人们似乎意识到，又一座古墓被发现了。的确，作为十三朝古都，洛阳汇集了无数的帝王将相、达官显贵、僧道名流及富商巨贾，这些人逝去后只能选择在故居的附近下葬，洛阳北面的邙山便成了首选之地。这里背山面水，藏风聚气，是道教的七十二福地之一。这里土厚、水低、干燥、缓平，更是陵墓的绝佳风水宝地。据不完全统计，北邙山上有多达数十万座陵墓，可谓遍地是古墓。当地有一句戏言说"踩一脚惊动三皇五帝，刨一镐满是秦砖汉瓦"，民间也有"生在苏杭，葬在北邙"之说，可见这里名气的确不小。

图1

这天发现的这座古墓可不同凡响，它是距今2000多年的西汉墓，也是到目前为止发现年代最早的汉代壁画墓 (图1)。墓由主室和四个耳室组成，坐西面东，主室由大型空心砖构筑，内有并列的两口已腐朽的木棺和60多件铜、铁、陶器等随葬品 (图2)。因为发现了一枚上书"卜千秋印"的铜印，从而推断墓主人应为卜千秋夫妇。墓中的壁画分别绘于后壁、脊顶和门额上，其中最引人注目的是距地面将近两米高的脊顶的彩色壁画，这由一块块空心砖组成的壁面上是龙飞凤舞，造型夸张，线条紧劲，色彩艳丽 (图3)。这难道是当时的画工在潮湿、阴暗的环境中仰着脸、举着手画出来的？据研究，他们先在空心砖上涂一层白灰泥，然后以毛笔蘸墨色勾线，再用化学性质稳定的朱、绿、黄、橙、紫等矿物质颜料把砖一块块画好，编上号，建墓时，再把砖搬进墓中，按设计图一块块砌筑到墓壁，这使得他们有更多的时间从容创作。

墓顶共有20块砖画，全长4.5米左右，宽只有32厘米，整幅壁画以散点透视平列所有形象，把不同情节表现在同一画面上，展现了镇墓辟邪、引魂升天和吉祥永生这三大主题。要知道，秦汉是我

图2　卜千秋壁画墓墓平面图
图3　主室脊顶壁画（局部），洛阳卜千秋壁画墓，西汉后期

图2　　　　　　　　　图3

国神仙思想最兴盛的时代，秦始皇相信灵魂不灭，肉体死去的人，其灵魂将在另一个世界继续生活。他费尽周折的五次东巡其实是去寻找长生不老修炼成仙的方法，50岁那年还是死在东巡的路上。汉武帝和王莽任用术士、四处寻仙，他们深信，在西边的昆仑山上和东边的大海上都有神仙居住，如果谁能够到达那里就能像神仙一样长生不老、幸福快乐地永远生活下去。掌握了科学知识的现代人当然不相信这种神话了，但秦汉时期的人却深信不疑，从皇帝到百姓，上行下效。当时啊，举国上下弥漫着浓厚的求仙风气，追求长生不老得道成仙是深藏在每个人心底的愿望。他们还相信，在墓中绘制辟邪、升仙的图画就能使墓主人的灵魂升天。

　　让咱们来感受一下这个奇异的世界吧！墓顶从西向东依次绘有半鱼半蛇的怪物，日、伏羲、乘凤乘蛇之人、九尾狐、蟾蜍、玉兔、人物、白虎、朱雀、怪兽、青龙、羽人、月、女娲等，中间穿插着流云纹（图4）。如此众多的形象和深奥的寓意展示出一个充满神秘感和运动感的神鬼世界。那个半鱼半蛇的怪物长着蛇头，头上有双耳，身上生着鱼鳍，它代表着灵魂复苏和生命形态的转化。周边饰有火焰纹的太阳中有金乌，太阳旁是人首龙躯的伏羲，他是人文的始祖，与女娲开天辟地，共创人类（图5）。紧挨着的上下排列的那对乘凤乘蛇的人据

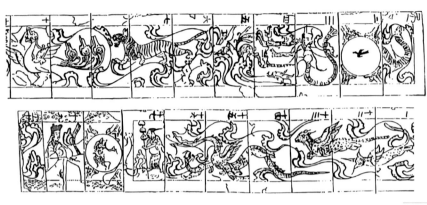

图4 　　　　　　　　　　　　　　　　　　　　　　　　　　　　　　　　　　　图5

说就是卜千秋夫妇，一只三头凤上立着一位身着长袍、高髻垂鬟、怀抱三足乌的女子，她双目紧闭，凌空飞行，这应该是墓的女主人——卜千秋的妻子；下面一条头部高举着的花斑蛇上站着一位着袍戴冠持弓的男子，他也紧闭双眼，似在云中飞升，这应该就是卜千秋本人。在他们周围，有舞蹈的蟾蜍、衔禾的玉兔和奔跑的九尾狐，墓主升仙的氛围油然而生（图6）。面对他们的是一位戴头饰的女子，据说她就是西王母，正迎接着墓主夫妇之魂魄升天。紧接着的昂首、甩尾、足踏彩云、体态矫健的是西方的守护神白虎，它与鹰头凤尾、体态轻盈、昂首行于彩云中的南方的守护神朱雀都是升天的前导（图7）。再接着，两只前后尾随的怪兽即将展翅飞奔，两条腾云驾雾的巨龙是东方的守护神，担负着升天前导的重要职责。再往后看，一个形象古怪、大腹便便、头发飘扬的身披紫色羽衣的老者位于升天队伍的最前端，他就是传说中的羽人，既具有升天降凡的本领，又拥有不死之药，是人类生命的拯救者和魂的引导者（图8）。紧接着，我们会看到一轮外部绘有火焰纹的满月，月中隐约可见桂树和蟾蜍，传说中人类的创造神女娲出现了（图9），她面容清秀，人首蛇身。不过大家一定很奇怪，在咱们印象中，伏羲和女娲总是呈人首蛇身、交尾状的，在这里却被分开了，也许墓主人卜千秋认为，伏羲本是人文的始祖，女娲是抟黄土造人的人类始祖，只有俩人各司其职，才能创造出升仙的理想境地。于是，

一对即将引魂升天的眷侣坦然地死去了，他们深信自己将会在来世继续享受荣华与富贵。

可以说中国现存大量的墓室壁画是一部可以和二十四史相媲美的地下历史图册，它足以让任何文字书写的中国绘画史都黯然失色。然而，更重要的是，当探寻这神奇的地下世界时，我们也许会领悟到，其实，死亡是每一个人必然的归宿，任何人都没有例外，人从大自然中来，也将必然回归大自然，没有什么好悲伤和恐惧的，悠然、超然，然后视死如归。

图7

图6

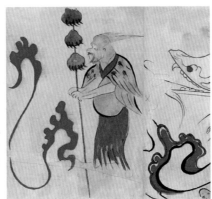

图8

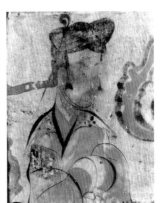

图9

干货小贴士

1.知识贴士

卜千秋墓

是西汉昭、宣时期（公元前86—前49年）的一座壁画墓，位于洛阳城北0.5公里处郊区邙山乡烧沟村邙山南麓洛阳市面粉厂内。发掘于1976年，是河南省文物保护单位。由主室和四个耳室组成，坐西面东，主室由大型空心砖构筑，耳室为小砖券砌。壁画分别绘于后壁、脊顶和门额内上方。

2.旅游贴士

洛阳古墓博物馆

依托邙山陵墓群与北魏景陵修建而成，于1987年建成开放，现改名为洛阳古代艺术博物馆。建筑面积8200余平方米，分地上地下两部分，展区搬迁复原上自西汉、下迄宋金时期的代表性墓葬25座，陈列文物总计约600件。有历代典型墓葬、北魏帝王陵、壁画馆三大展区。是我国目前最大的古墓博物馆之一，也是目前世界上第一座古墓博物馆。

推荐书目

《古墓丹青——汉代墓室壁画的发现与研究》
贺西林著，陕西人民美术出版社，2001年。
《洛阳古代墓葬壁画》（上下卷）
王爱文、徐婵菲著，中州古籍出版社，2010年。

推荐纪录片

《卜千秋画墓》
《国宝档案》CCTV，2004年。
《鹤舞邙山》
共5集，CCTV，2016年。

08

群星闪耀时

世界第一
大教堂:
圣彼得大教堂

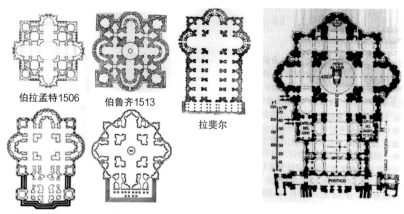

伯拉孟特1506　　　　伯鲁齐1513

拉斐尔

小桑伽洛1539　　米开朗琪罗1546—1564

米开朗琪罗+玛丹纳（17世纪）

图1

图1　几代大师的圣彼得
大教堂建筑方案

　　据传，公元312年10月的某一天，罗马的君士坦丁大帝在率兵作战前偶遇奇异天象，他隐隐约约地看见天空中出现了一个类似十字架的图形，当晚他又梦见上帝的指示，只要将这个符号涂在士兵的盾牌上，就能大获全胜。果然，不久他就在台伯河旁的那场著名战役中击败了西罗马皇帝马克森提乌斯，重新统一了罗马帝国。随后，他颁布米兰敕令，宣布罗马帝国境内有信仰基督教的自由。

　　就在那次偶观奇异天象之后，虔诚的君士坦丁大帝下令在圣彼得墓穴的正上方建一座教堂，以纪念这位后来被追加为天主教第一任教宗的圣彼得，之后的教皇都被看作他的继承人。斗转星移，随着盛期文艺复兴的到来，雄心勃勃的"斗士教皇"尤利乌斯二世决定重建这座早已破败不堪的教堂，随后，几乎所有的意大利16世纪的顶尖建筑师都加入其中。首先是严谨而理性的伯拉孟特，他大胆抛弃了传统手法而采用希腊十字的集中式加穹顶形制，但最终却因资金不足等原因，直到他去世，教堂也只竖立了四根圆柱。接手的拉斐尔彻底推翻了好友伯拉孟特的设计，改用便于教徒集会的拉丁十字平面形制，他本想大显身手却因宗教改革及过早离世而作罢。紧接着伯鲁齐极力恢复伯拉孟特最初的构想，但迫于教会的压力，接任他的小桑伽洛也只能偷偷地加了个小希腊十字来替代拉斐尔的拉丁十字。当然，最

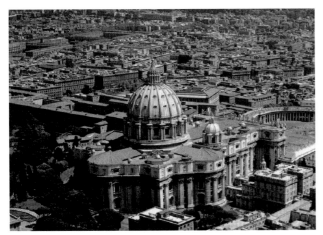

图 2

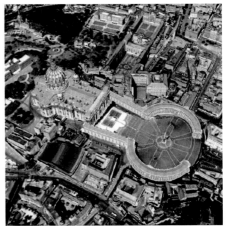

图 3

图2 [意大利]伯拉曼特、米开朗琪罗等，圣彼得大教堂，1506—1626年
图3 梵蒂冈鸟瞰，最小的国家与最大的教堂

后，终极大神米开朗琪罗加入，由于名望和影响力实在太大，教会和人文主义者们不再争来争去了，想怎么设计就怎么设计吧！于是，米开朗琪罗彻底贯彻和肯定了昔日对手伯拉孟特的原始设计，将平面恢复为集中式布局，不过他大大修改了穹顶设计，使它以饱满的轮廓高举而出，同时减少一定数量的十字交叉空间，使整体结构更加紧凑地围绕在中央穹顶之下，他用窗户代替开敞的凉廊，用阁楼代替繁琐的栏杆，在不破坏中心式特性的前提下，只消寥寥几笔，就将原来繁复的平面转变为结实而统一的整体。可惜，直到去世，米开朗琪罗也只完成了圆顶底部的圆环部分，他的继任者又花了25年的时间才建成整个穹顶。最后，古典风格的教堂正面由玛丹纳完成，而内部华丽的巴洛克装饰则多出于贝尼尼之手，随后他又完成了名垂不朽的圣彼得广场。至此，汇聚几代大师心血的圣彼得大教堂历经120多年的风风雨雨终于建成 (图1)。可以说，这场六代建筑师互相拆台，堪比惊心动魄戏剧的建造过程，促成了一座群星闪耀的旷世杰作的诞生 (图2)。

如今，当我们从喧嚣的罗马城跨过那扇不大的城门就算来到了另一个国家，静谧肃穆的"国中国"梵蒂冈，这个仅相当于我国一个中等规模大学的世界上最小的国家却是全世界天主教的中心，也是世界六分之一人口的信仰中心 (图3)。当我们沿着黑色小方石块铺砌

而成的地面走在椭圆形的圣彼得广场上，两侧层层叠叠的半圆形大理石柱廊，使置身其中的我们有被张开的双臂环抱着的感觉，这正是贝尼尼设计的初衷（图4）。广场长340米，宽240米，共能容纳30万人。半圆形柱廊由4行共284根托斯卡式圆柱组成，每根柱高18米，需三四个人才能合抱。朝广场一侧的每根石柱的柱顶，各有一尊共165个神态各异，栩栩如生的大理石雕像，他们都是罗马天主教会历史上的善男信女。广场中央矗立着一座41米高的从埃及运来的用整块石头雕刻而成方尖碑，而左右两座美丽的喷泉流淌的涓涓清泉象征着上帝赋予教徒的生命之水（图5）。

　　　广场的尽头矗立着宏伟壮丽的圣彼得大教堂，它由罗马式的圆形穹顶和希腊式的石柱结合平的过梁组成，具有明显的古典主义建筑风格。由八根圆柱撑起前廊的教堂宽115米，高约45米，进深约211米，它最终还是在原有希腊十字式的大教堂之前加了一段长长的巴西利卡式平面，这虽大大削弱了教堂的艺术表现力，但的确增加了集会的面积，最多竟可容纳近6万人同时祈祷。教堂门前左侧的圣彼得雕像手握金钥匙和圣经，他神情自若、面带微笑。大教堂顶上正中站立着耶稣雕像，左右分立着他的十二使徒。而廊檐两侧各有一座

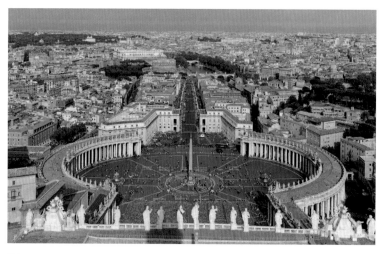

图4

钟，右边的是格林尼治时间，左边的则是罗马时间（图6）。每位游客都按规定穿戴得整整齐齐，随着簇拥的人群通过安检，环顾四周，教堂内部光线幽暗，看上去神秘莫测。到处是五彩斑斓的大理石和熠熠生辉的镀金装饰，色彩艳丽的图案、栩栩如生的雕塑和精美绝伦的绘画令人目不暇接（图7）。

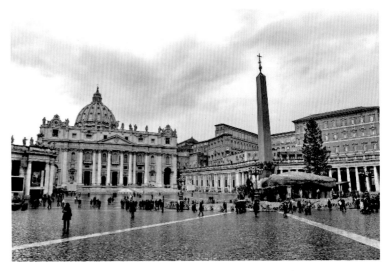

图5

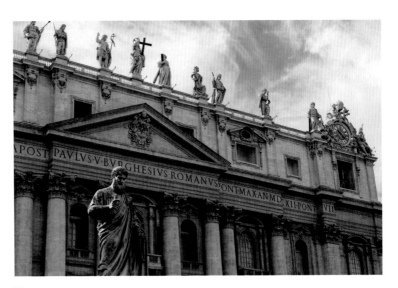

图6

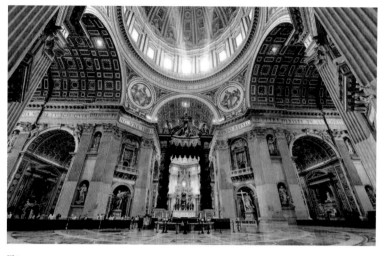

图7　巴洛克室内装饰
图8　[意大利]贝尼尼，
　　　青铜华盖，高30.5
　　　米，青铜镀金，
　　　1623—1632年，
　　　上方是米开朗琪罗
　　　设计的穹顶

图7

　　　　站在教堂门口，通往对面中央殿堂的超长进深给人以无比神圣之感。在主殿堂首先看到的是被称为"镇馆三宝"之一的贝尼尼设计的近30米高的青铜华盖（图8），它由4根螺旋形铜柱支撑，四角雕刻着守护天使，正中镶着一只展翅翱翔的白鸽，铜柱饰以金色的葡萄枝和桂枝，它像一位神灵俯视着整个大厅。第二件宝物也是贝尼尼设计的圣彼得宝座（图9），这是一件镀金的青铜宝座，宝座上方是由一群天使环绕着的光芒四射的荣耀龛，下半部分是象牙雕饰的椅子，椅背上有两位天使，一位手拿开启天国的钥匙，另一位握着教皇的三重金冠。一束光从正上方的圆穹照进，殿堂顿时满壁生辉。第三件宝物则是米开朗琪罗二十多岁的成名作《圣殇》（图10），也叫《哀悼基督》，圣母与圣子诀别的时刻并没有被表现得充满痛苦与绝望，而呈现一种平静与超然的凝神思考。圣母与她怀中成年的圣子相比年轻很多，体现出她永恒的童贞。据说当时的人们都不相信这是一位年轻人的作品，愤怒的米开朗琪罗半夜潜入教堂在圣母衣带上刻下自己的名字，这也是他唯一一件署名的雕塑作品。不幸的是，20世纪中叶，一个疯子用斧头损坏了部分雕像，如今它被防弹玻璃罩了起来。

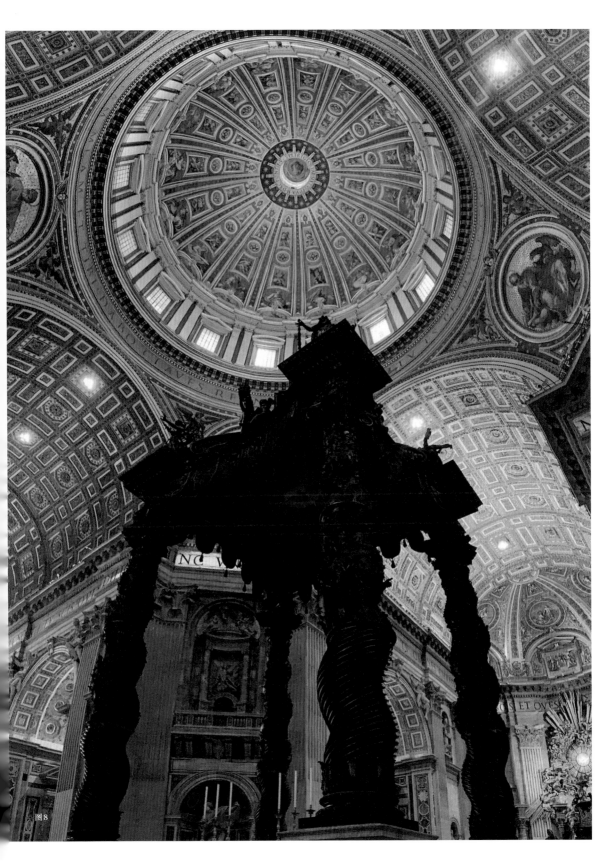

图8

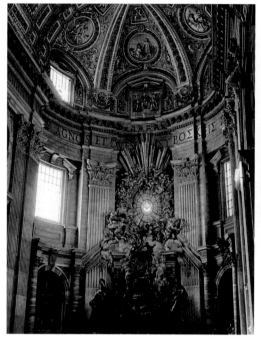

图9

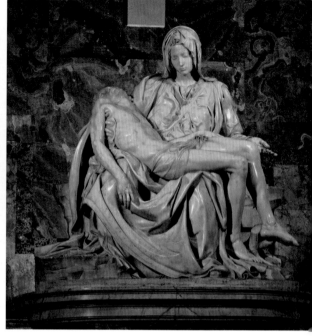

图10

其实，矗立于教堂上的巨大拱形圆顶堪称圣彼得大教堂最具影响力的标志（图11），登顶的入口在教堂外面的右手边，尽管有电梯，要到达屋顶庭院还要走一段非常难走的路，先是越来越窄的楼梯，最后竟是只容一人的螺旋状的阶梯（图12）。穹顶直径42米，高119米，采用内外双重构造，圆顶正上方开有一个17米高的天窗，外暗内明（图13）。它是罗马城的最高点，在穹顶顶部可以眺望罗马全城以及由圣彼得广场和街道构成的著名的钥匙孔景观，从环形平台则可以俯视教堂内部，欣赏内壁上的大型镶嵌画（图14）。不过，来到梵蒂冈，千万别忘了参观大教堂北面的梵蒂冈博物馆（图15），那里原来是教皇宫廷，如今汇聚了希腊、罗马的古代遗物以及文艺复兴时期的艺术精华，西斯廷天顶画、拉斐尔画室、《拉奥孔》等数不胜数的艺术瑰宝绝对不容错过。

图9　[意大利]贝尼尼，圣彼得宝座，青铜镀金、象牙、木
图10　[意大利]米开朗琪罗，哀悼基督，高175米，大理石，1498—1499年
图11　圣彼得大教堂穹顶（米开朗琪罗、波尔塔、丰塔纳共同完成）

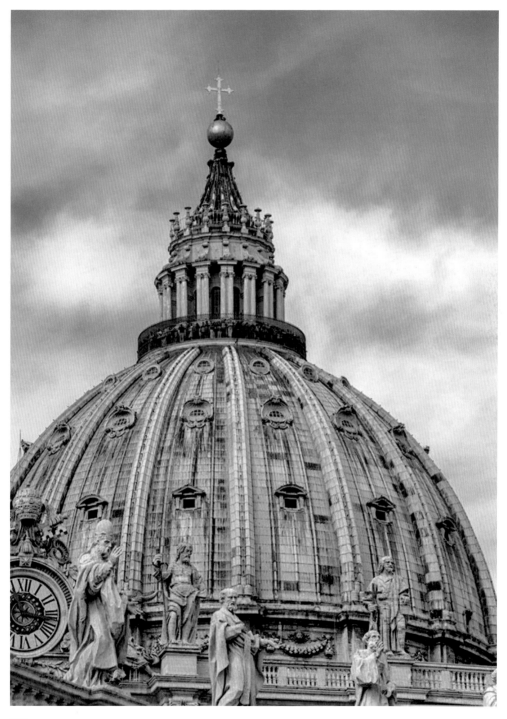

图11

图 12

图 13

图 12　穹顶只容一人的螺旋
　　　　状阶梯
图 13　圣彼得大教堂顶部的
　　　　"耶稣光"
图 14　夕阳下的钥匙孔景观，
　　　　象征着天国的钥匙
图 15　梵蒂冈博物馆，位于
　　　　圣彼得大教堂北面，
　　　　1506 年竣工

图 14

图15

干货小贴士

旅游贴士
圣彼得大教堂
(St.Peter Basilica Church)
又称圣伯多禄大教堂，位
于梵蒂冈，天主教会重要
的象征之一，著名的天主
教朝圣地，占地2.3万平
方米，可容纳超过6万人，
教堂中央是直径42米的穹
顶，顶高约138米，前方
则为圣彼得广场与协和大
道。开放时间根据季节不
同大致为8：00—18：00，
免费但要排队安检，建议
一早去。梵蒂冈博物馆网
上预约可免排队。

推荐书目

《圣彼得大教堂》
[英国]凯斯·米勒著，清华
大学出版社，2012年。

推荐电影

《绝美之城》[意大利]
保罗·索伦蒂诺执导，
2013年。
画面美轮美奂，配乐令人
热泪盈眶！
《天使与魔鬼》[美国]
朗·霍华德执导，2009年。

09

话说唐朝贞观年间，有一天是风和日丽、碧空如洗，唐太宗李世民抽得半日闲，带着一帮侍从文士一起乘着船在后花园赏玩。突然，一只长相奇特的水鸟，在宽阔的池面上不停地徘徊，久久不肯离去，太宗来了兴致，让大家伙儿咏诗作赋，场面顿时热闹起来。这奇特的怪鸟，这美丽的风光，这君臣欢娱的一刻是多么珍贵，想到这儿，唐太宗忙让宦官传阎立本来现场写生。阎立本当时的官职是主爵郎中，是分管吏部、考功、主爵三曹的高级官员，相当于现在中央级部长，因为画得一手好画，经常被皇上叫来画些具有历史记录价值的重要时刻或重要人物。此时，阎立本正忙着，忽听宦官在门外高声传唤："宣画师阎立本到御苑画鸟！"听到这儿，阎立本是气不打一处出，我一堂堂五品官员，被你这太监叫得……你是不是故意的呀。但也不敢怠慢，他一路小跑，汗流浃背地跑到湖边，立马撅着屁股，趴在草地上画起来，中途还要近观远望、研磨、渲染什么的，忙得是不可开交，一抬头，就看到那群趾高气扬高谈阔论的同僚，有的似乎还在故意嘲弄地看着自己。论文采、论学识，自己各方面都不比别人差，现在趴在地上供大家俯视着画一只鸟儿，真是太羞辱了，他越想越气，越想越羞，最后是满脸通红，真想找个地缝钻进去。

这段记载出自《新唐书·阎立本传》。其中还谈到，那天阎立本回到家中，愤愤地把儿子们召集起来，训诫他们以后不要再学画了，省得让这种"末伎小道"给他们带来羞辱。清代一个诗人还在他的一首诗中写道："羹调未羡青莲宠，苑召难忘立本羞。"从此"立本羞"这个特指画家不被重视的专用名词就诞生了。

其实，阎立本可不只是个画家，他还是工程总监和设计师，他曾担任唐代的国家工程大明宫、唐太宗的陵墓昭陵的总设计师，据说著名的浮雕《昭陵六骏》的平面稿也是他绘制的（图1）。他还饱读诗书，颇具文采，文章写得好，官做得也不错。据说，他有一次在汴州，就是现在的河南开封受理过一个案件，一个身份低微的小官被人告了，阎立本先是收集证据，然后他死死地盯着对方，但奇怪的是，

图1 ［唐］昭陵六骏之飒露紫，石灰岩，高176厘米，宽207厘米，美国费城宾夕法尼亚大学博物馆

注：昭陵六骏是唐太宗李世民为了纪念曾陪伴自己血战沙场的六匹战马而创作的，传先由阎立本设计绘稿，再由其兄阎立德刻于石上，其中二骏1914年流失海外，其余四骏现陈列于西安碑林博物馆

从对面这个沉着冷静的年轻人眼中搜不到一丝畏惧之色，阎立本突然有一种很想把他画下来的冲动，再接着，经过调查，阎立本不但发现案犯是被诬告的，他本人还是一个德才兼备难得的人才，这个案犯就是狄仁杰。后来，在阎立本的推荐下，狄仁杰是一路高升，此后一生抱负得以施展，终成一代名臣。可以说，凭着敏锐的观察力和艺术家的直觉，画家阎立本成了神探狄仁杰的恩师与伯乐。

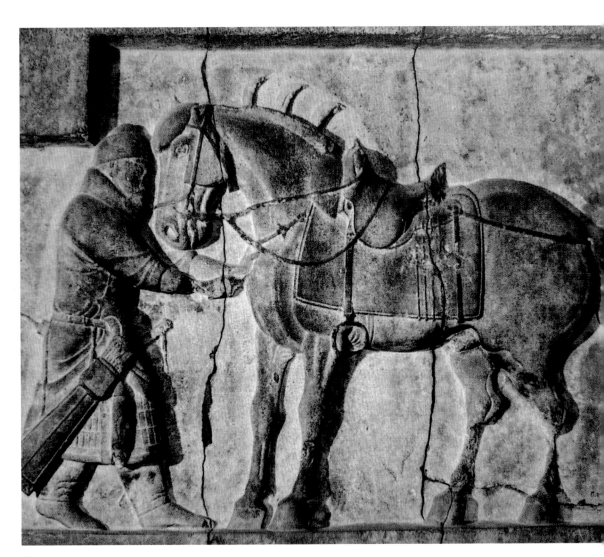

图1

当然，阎立本最大的成就还是绘画。据说他最著名的两幅人物群像《十八学士图》和《凌烟阁二十四功臣图》均已失传，而传世的《步辇图》《历代帝王图》《职贡图》（图2）等也大多是后人的摹本。其中最著名的当属这幅兼具艺术之美和新闻报道功能的，被称为中国十大传世名画之一的《步辇图》（图3）。这幅画真实地记录了文成公主和吐蕃首领松赞干布联姻的历史事件，是一幅成功描绘汉藏友好交往的历史画卷，图中表现的是唐太宗接见吐蕃使者禄东赞的情景。画面中，唐太宗在众侍女的簇拥下端坐在步辇上，步辇是一种交通工具，以前有轮子，后来去掉轮子变成人抬的了。侍女们身型娇小，唐太宗却身躯伟岸，体现出中国传统绘画中"主大仆小""君大臣小"的思想。只见太宗身着红色便装，面目和善而威严，嘴唇微动，似乎正在询问使者。对面三位中间站立的正是禄东赞，他头戴小帽，身着团花长袍，浓密的络腮胡子和饱经风霜的脸凸显出他稍显紧张的表情，他这会儿似乎正在回答太宗的询问。前面身穿红袍的是礼官，后面的是典礼官，就是翻译，他们的表情也都是毕恭毕敬（图4）。画面最精彩的是唐太宗被众侍女簇拥这部分，她们分散在太宗四周，各司其职，每个人都有事儿干，人物安排是繁而不乱，富有节奏感，像众星捧月般烘托出太宗的雍容华贵（图5）。这幅工笔重彩画，线描劲挺坚实，平整而少顿挫，被称为铁线描；设色浓重艳丽而不繁复，只用黑、白、淡赭，间以朱砂、石绿，局部加以适度晕染。画中没有背景，只依靠神情举止、容貌服饰着重刻画不同人物的身份仪态和精神气质，场面不大却显得庄重典雅，已具有"灿烂求备"的盛唐气象。

图3

图3　[唐]阎立本·步辇图·绢本·设
　　色·纵38.5厘米·横129.6厘米·
　　故宫博物院
图4　步辇图（局部1）
图5　步辇图（局部2）

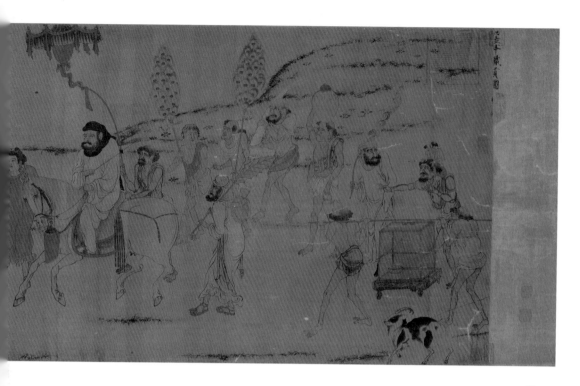

图2

图2　[唐]阎立本，职贡图，绢本，设色，纵61.5厘米，横191.5厘米，台北故宫博物院

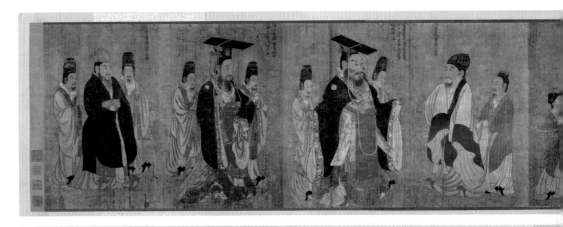

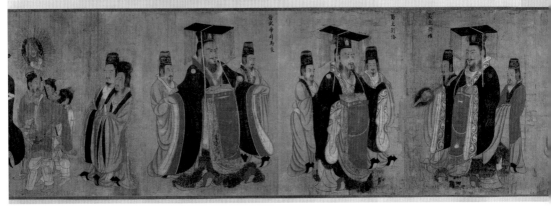

图6

《历代帝王图》（图6）是阎立本另一幅重要的传世作品。这幅画描绘了汉至隋的帝王13人。画中帝王的面相、神情、仪态及服饰装扮表现他们的人性特征。如曹丕的咄咄逼人（图7），宇文邕的强悍严□，帝王的眉宇之间、侍从的神态，甚至周边器物的细节中，都可以找到痕迹。阎立本这种心理肖像画的□

其实，历史上以艺掩功业的大有人在，如钟繇、颜真卿等，阎立本的功名也是被画名遮盖的。但□北周武帝的女儿清都公主，爸爸当然是驸马爷了，他的姑姥姥正是李世民的亲妈，反正是一家子皇亲国戚□立德也是个全才，不但负责唐朝服饰礼仪等设计，还是翠微宫、玉华宫及献陵、昭陵等工程的总建筑师。□恪并列，当时就有人写歌谣嘲笑他说"左相宣威沙漠，右相驰誉丹青"，说的是左丞相是靠战功赢得官爵，□为耻的感觉是可以理解的。作为一个艺术家，他不愿意被呼来喝去，但换个角度来看，艺术是永恒的。有□宇宙的高度。虽然中国自古就有对官位的崇尚，"立本羞"也一直存在，但名声显于一时，圣人不需要名气□该也不会再感到羞愧和懊恼了吧！

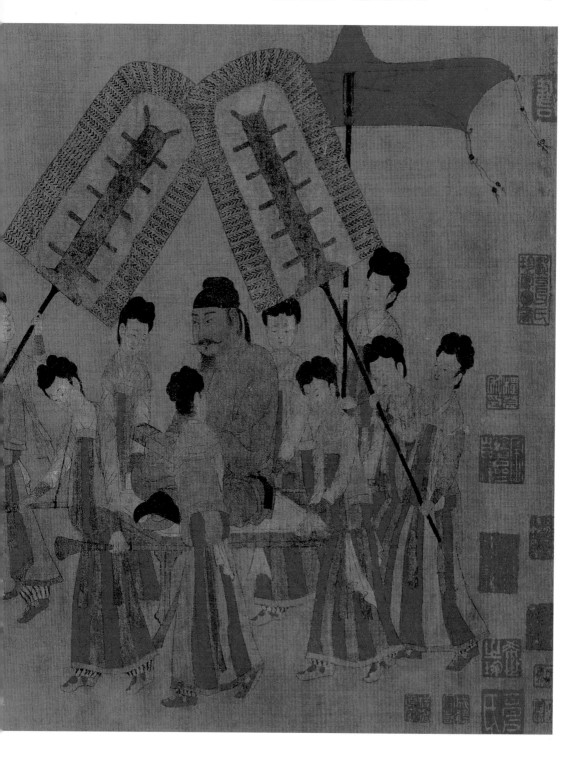

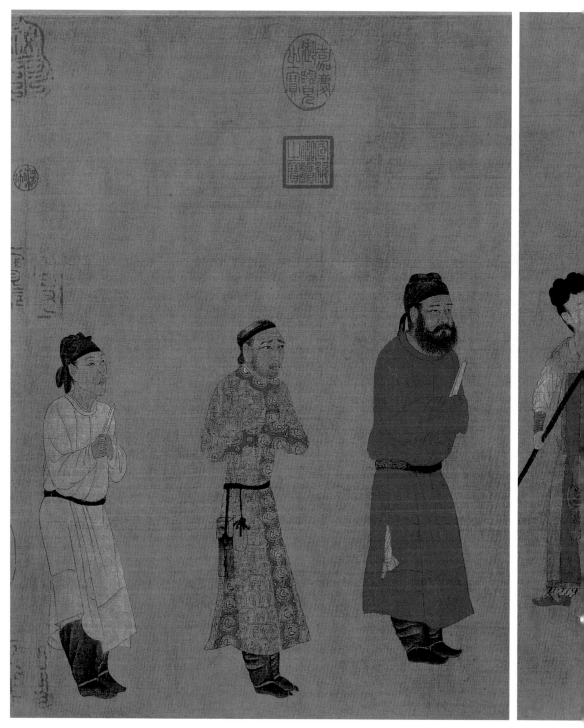

图4

图5

图 6 [唐]阎立本，历代帝王图，绢本，设
色，纵51.3厘米，横531厘米，美国
波士顿美术馆
图 7 历代帝王图（局部1）
图 8 历代帝王图（局部2）
图 9 历代帝王图（局部3）
图 10 历代帝王图（局部4）

画家没有千篇一律地只表现帝王九五之尊的尊贵地位，而是热衷于通过每个
□酷（图8），司马炎的深沉大度（图9），杨坚的老谋深算（图10）……褒和贬从每位
□高超技巧对后世绘画具有开创性的意义，怪不得被当朝誉为"丹青神化"。

□也许他的出身太过显赫也是其中的一个原因，他的妈妈是公主，就是那个灭佛的
□ 他父亲阎毗擅长绘画和营建，曾担任过隋朝大运河河北段的工程设计，哥哥阎
□阎立本历高祖、太宗、高宗三朝，地位显赫。高宗时官至宰相，与军功卓著的姜
□右丞相只是个画画儿的，其中蕴含了不少讽刺和挖苦。所以，阎立本当时深以
□时候，一幅画、一首诗、一本书能慰藉自己、洗涤万物、启迪心灵，提高到天地
□ 神人不需要功绩，至人不需要守己。如果阎立本能知自己的画作名垂千古，应

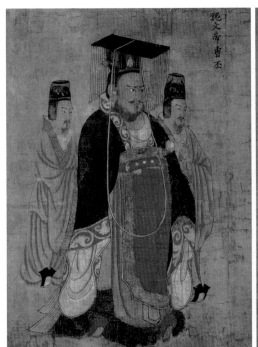

图7

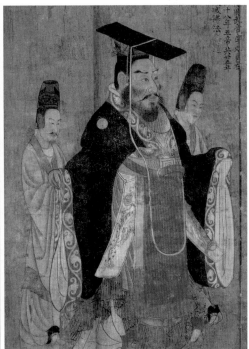

图8

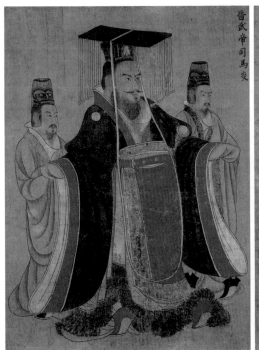

图9

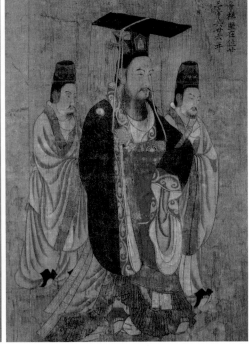

图10

干货小贴士

知识贴士

阎立本（约601—673）

雍州万年（今陕西省西安市临潼区）人，唐代政治家、画家兼工程学家。于公元668年被擢升为大唐右相。善画道释、人物、山水、鞍马，尤以道释人物画著称，作品被时人列为『神品』，有『丹青神化』之誉，代表作有《步辇图》《历代帝王图》《职贡图》等。

狄仁杰（630—700）

唐代政治家、画家，字怀英，并州晋阳（今山西太原市）人。唐朝武周时期政治家，被阎立本誉为『海曲之明珠、东南之遗宝』。他为人正直，嫉恶如仇，武则天对他十分信服。他任宰相后，对武则天的弊政多有匡正，为下启开元盛世做出了贡献。

推荐书目

《阎立本·历代帝王图（中国美术史·大师原典系列）》
中信出版社，2016年。

推荐纪录片

《步辇图》（全2集）
《国宝档案》CCTV，2004年。
《神话丹青阎立本》
《游走丹青》第2部第6集，CCTV，2010年。

10

　　早在半个世纪之前，一个叫托雷·比尔热的法国艺评家在无意中被维米尔的一幅风景画深深触动，这幅叫做《代尔夫特之景》（图1）的油画描绘的是维米尔家乡、荷兰的小城代尔夫特的风光，蓝天白云、平静的水面；尖塔吊桥、斑驳的城墙；小船倒影、红色的屋顶，这个小镇安静极了，安静得时间似乎停滞下来。因为这幅画，比尔热用尽余生四处寻找维米尔的画作，为其正名，但那个时候的维米尔也已经被遗忘了近两个世纪。维米尔的生平是怎样的，他的幼年和少年时期是如何度过的，他是如何成为画家的，他又是缘何过早溘然辞世的？直到现在，还几乎是个谜。这位荷兰黄金时代绘画大师，是"荷兰小画派"的代表画家，与伦勃朗、哈尔斯合称为荷兰艺术黄金时代的"三驾马车"，与梵高、伦勃朗合称为"荷兰三大画家"。可现如今，我们只能通过一些零星的文字记载，如账单债务以及艺术作品中所暗含的蛛丝马迹，对他做些不完全的猜测。就如同他那幅最著名的《戴珍珠耳环的少女》（图2），人们对画中这位被誉为"北方的蒙娜丽莎"的神秘女孩做了颇多的解读和推测，写了同名小说，拍了同名电影，直到现在还津津乐道。也难怪，这幅油彩都已经干得开裂、看似不起眼的小画，却蕴含着说不出的动人力量。画面中，一位戴着充满异国情调头巾的天真少女，双唇微启，回眸一望。她欲言又止、似笑含嗔，左耳佩戴的一只泪滴形珍珠耳环，在少女颈部的阴影里似隐似现，在黑色背景的强烈映衬下，对少女脸庞的精致描绘让周围的一切黯然失色。

图1

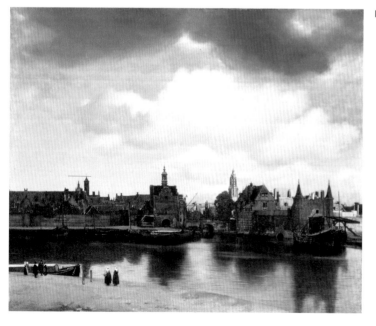

图1　[荷兰]维米尔，代尔夫特之景，布面油画，纵96.5厘米，横117.5厘米，1660—1661年，海牙莫瑞泰斯皇家美术馆

图2　[荷兰]维米尔，戴珍珠耳环的少女，布面油画，纵44.5厘米，横39厘米，1665—1667年，海牙莫瑞泰斯皇家美术馆

图2

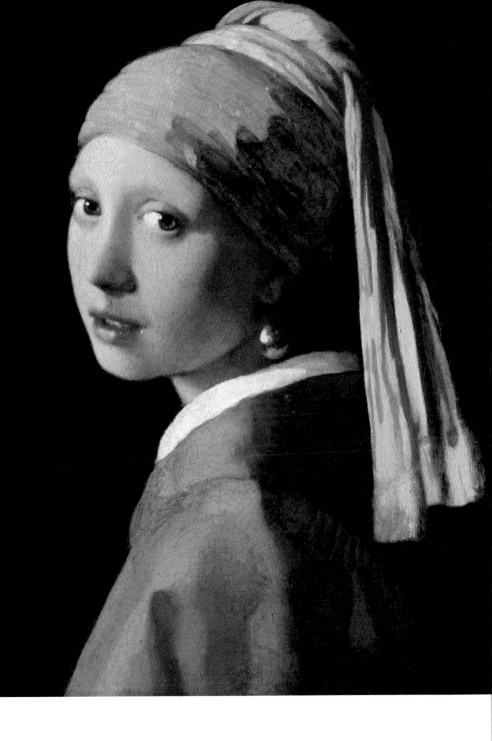

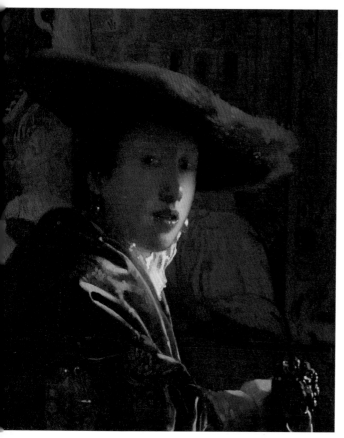

图3

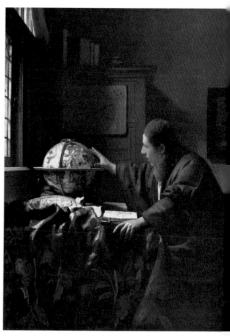

图5

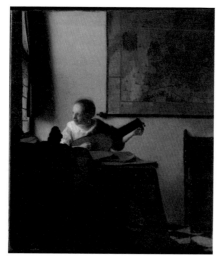

图4

其实，维米尔生前也并不怎么出名。与另一位荷兰黄金时代的"艺术巨星"伦勃朗相比，维米尔远不及他闪耀。一份调查显示，维米尔当时的一幅画报价是20个荷兰盾，而他同时期的一个相对有名的画家的画一般要卖到300盾，更别提伦勃朗的《夜巡》报酬是天价1600盾了。据考证，维米尔的大部分作品只卖给了代尔夫特小镇上的一位收藏家，这也许是去世后他的名字很快被遗忘的一个原因。他描绘的大多是普通人日常家庭生活中的场景，如读信、拜访、倒牛奶、弹琴等。他尤其喜欢描绘充满阳光的室内陈设、氛围环境与人物活动，往往采用平面透视，使画面产生一定的深度。有人对他的作品进行X光透视，发现大部分作品都在完成后又进行过不同程度的调整和修改，他好像在不停地研究画中的构图、空间、光线和技法，探索光、色彩、结构表现的可能性，因此他作画的速度非常慢，全球现在确认的分散于各处美术馆和私人藏家手中的真迹共36幅，这可能是艺术史上的名画家里作品数目最少的一位。

当然，X射线技术也使有心人发现了维米尔艺术的一个惊天秘密，在他画作的最底层，没有看到完整的初稿或素描，只有用黑色和白色勾画出的图像轮廓。人们猜测，维米尔作画时用了暗箱技术或其他早期光学设备。所谓暗箱就是一个不透光的箱子，或者一间光线无法进入的暗室，它是照相机的前身，利用的是春秋时代墨子就发现了的小孔成像原理。凿在箱壁上的小孔让箱外的物体反射的光线穿过小孔反射在暗箱的内壁上，形成倒影。人们猜测，维米尔采用这种装置将场景投影在后方的墙面上，墙面因此充当了投影屏幕。他将纸放在墙面上描摹，也许还根据投影图铺颜料。如他的这幅《戴红帽的女孩》(图3)，人物的衣服和物品的大部分细节虽描绘得非常清晰，但女孩脸的上半部分没有任何明确的边界线勾勒出的五官细节，甚至有点模糊不清，非常类似于今天摄影作品中的虚焦。再来看他的另一幅作品《弹琵琶的女人》(图4)，前景的家具被阴影弱化，一束强烈而微妙的光照亮了年轻女子的脸、颈和耳环，营造出类似相机成像的场景。他的这幅《天文学家》(图5)表现的是一位穿着绿袍的天文学家正在进

行科学研究，精密的浑天仪、奢华的布料及男人卷曲的秀发在静谧的暖光映射下是如此真实而生动，很多人推测画中人是微生物学的创始人和显微镜的改进者列文虎克，有趣的是，他也是维米尔的邻居和遗嘱执行人。

很明显，维米尔摆弄过暗箱或类似的光学仪器。其实，这并不是个惊人的秘密，据说从15世纪30年代开始，西方的画家就开始借助光学仪器进行创作，只是几个世纪以来，画家们对此缄口不提。使用暗箱会减少旷世杰作的艺术魅力吗？维米尔笔下创造出独有的蓝色和黄色，灰色和银色，这些纯净而神秘的色彩使维米尔的画面充满诗意。在这幅《窗边读信的少女》（图6）中，透过窗外照射进的和煦阳光，一个姑娘正在低头读信，那一刻，这私密的空间，静谧的光影，分格的彩窗，真实的静物，都仿佛一下子凝固了，也许她正期盼着远渡重洋的心上人的归来，我们仿佛读出了女孩儿的内心世界。而这幅《倒牛奶的女仆》（图7）表现的是一位淳朴而略显健壮的女仆正倾倒着牛奶，她粗壮的手臂、粗糙的双手、安然恬静的目光以及光、色调、阴影，一切都那么自然和谐。据说维米尔和妻子共育有十几个孩子，生活一直入不敷出，他们长期住在岳母家里，难以想象他是如何在吵闹的环境中画出如此静谧的画作的。《花边女工》（图8）诗意地描述了一个身着鹅黄色花领上衣、梳着辫子的女工正在编织蕾丝，她眉头微蹙，表情专注而平和，顺着那束熟悉光线我们似乎看到女孩灵动的手指在不断地穿针引线，这种捕捉色彩与光线的能力只能靠天分和直觉。

如果维米尔仅依赖于一个笨重的光学设备，他就永远不会画出代尔夫特的户外景色，也捕捉不到《戴珍珠耳环少女》（图9）的惊鸿一瞥。现如今，真相已荡然无存，更客观的解释是，维米尔对暗箱的光学变形如此熟悉，以至于"变成"了一个暗箱，他把这种视觉方式化为自己的审美标准。也许，艺术和科学早就紧密地捆绑在了一起。感谢维米尔，他在光影和色彩运用上的非凡才华，他画作中那一缕缕恣意挥洒的光，让景物柔焦效果般的一刹那定格在他的笔下，从此，时间不再冰冷地流逝，爱与温情在他的画作中得以永存。

图6　[荷兰]维米尔，窗边读信的少女，布面油画，纵64.5厘米，横83厘米，1657年，德国德累斯顿国立美术馆

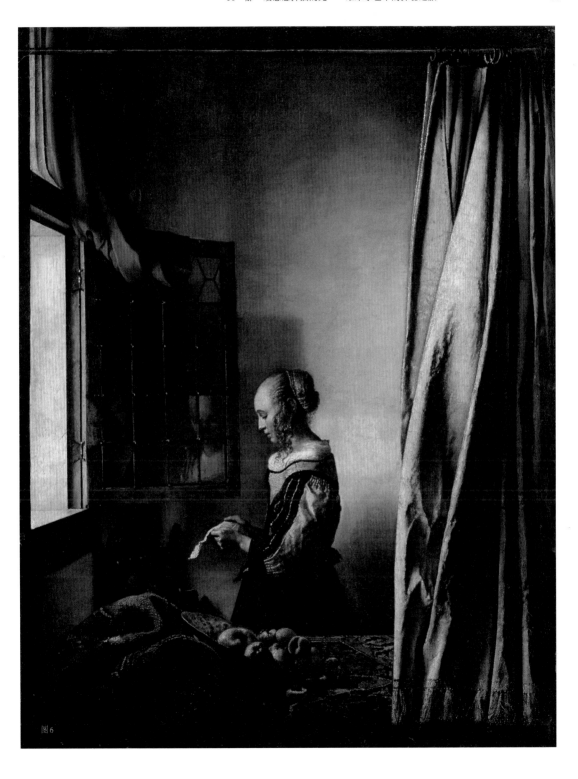

图6

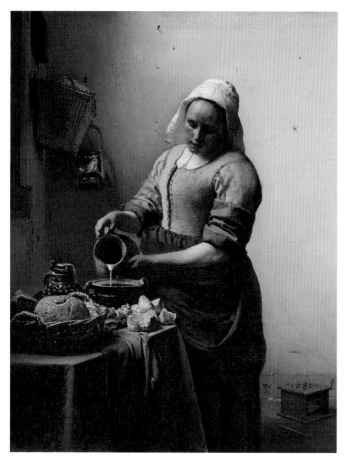

图7

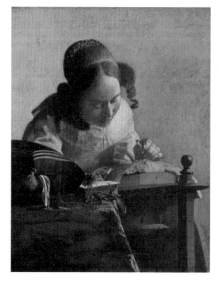

图8

图7 [荷兰]维米尔，倒牛奶的女
仆，布面油画，纵45厘米，
横41厘米，约1660年，荷
兰国立博物馆
图8 [荷兰]维米尔，花边女工，
布面油画，纵24厘米，横
21厘米，约1669—1670年，
巴黎卢浮宫
图9 戴珍珠耳环的少女（局部）

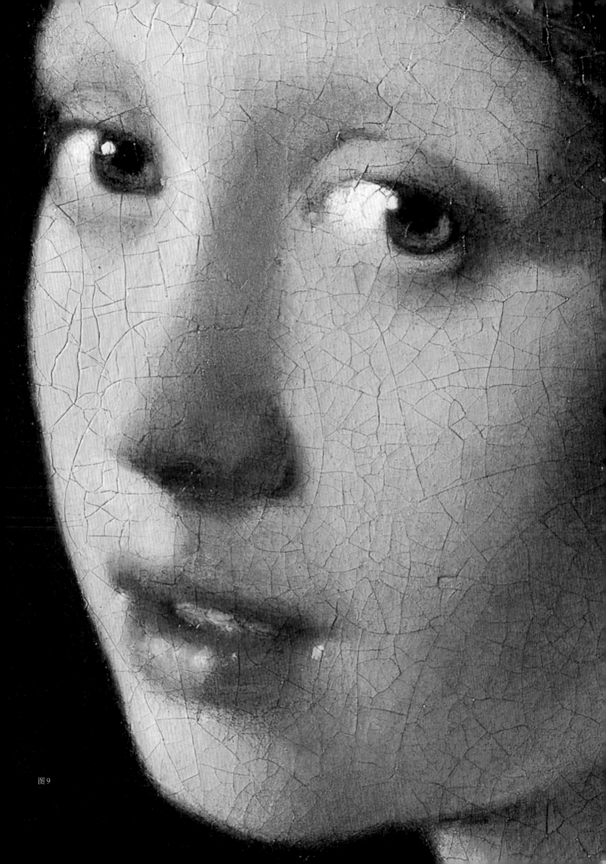
图9

干货小贴士

知识贴士

约翰内斯·维米尔
(Johannes Vermeer 或 Jan
Vermeer, 1632—1675)
出生于荷兰的代尔夫特，
"荷兰小画派"的代表画家，
荷兰黄金时代绘画大师，与
哈尔斯、伦勃朗合称为荷兰
艺术黄金时代的"三驾马
车"，与梵高、伦勃朗合称
"荷兰三大画家"。

推荐书目

《维米尔的暗箱：揭示杰作
背后的真相》
[英国]菲利普·斯塔德曼
著，浙江人民美术出版社，
2019年。
《维米尔》
[英国]路德维希·戈德沙
伊德著，湖南美术出版社，
2018年。
作者以灵活的语言和诗意的
敏感性讲解维米尔的存世之
作，并用华丽的大幅插图和
多幅清晰的细节图呈现维米
尔现存的36幅作品。

推荐电影

《盟军夺宝队》[美国]
乔治·克鲁尼执导，2014年。
影片讲述了二战时期不少
珍贵文物落入纳粹手中，
乔治·克鲁尼饰演的弗兰
克·斯托克组织一支队伍，
从纳粹手中夺回珍贵文物
的故事。
《戴珍珠耳环的少女》
[英国]
皮特·韦伯执导，2003年。
根据特蕾西·雪佛兰的小
说拍成的同名电影，电影
中每个镜头都美得像一幅
油画。

推荐纪录片

蒂姆的维米尔
(Tim's Vermeer)[美国]
特勒执导，2013年。
维米尔——光线大师
(Vermeer master of light)
[美国]
约翰·约瑟夫·菲尔德执
导，2008年。

11

绘尽繁华落寞时

大小李将军的"青绿山水"

公元690年的九月初九，67岁的武则天在六万民众与官员的簇拥下登上皇帝的宝座，改唐为周，尊号圣神皇帝。作为中国历史上第一个女皇帝，她不但打破了"女子无才便是德"的谎言，还打破了只有男人可以三妻四妾、男皇帝可以三宫六院的旧规，她也拥有了自己的后宫。其中，张易之、张昌宗兄弟是她最喜欢的男宠，由于位高权重、事务繁忙，武则天把很多朝廷政事都交给这两个花样美男去打理，权倾朝野的哥俩于是变得越来越专横跋扈、任意妄为。一天，武则天的孙子李重润和他的妹妹李仙蕙及妹夫，也是武则天的侄孙武延基三人私下里议论朝廷里的这档事儿，竟被张易之兄弟四处安插的耳目打听到，他们添油加醋地向女皇告状，武则天听后勃然大怒，竟下令赐死了李重润和武延基这两个少不更事的年轻人。据说，当时只有十七岁的李仙蕙因有孕在身而幸免于难，但在惊悉丈夫和哥哥的死讯后，她惊吓过度于第二天死于难产。

其实，像这样的惨案已发生很多次了，为了到达权力的最高峰，武则天不惜安插党羽、流放良臣、构陷李唐宗室。不过，善恶皆有因果，四年后，武则天病重而被迫退位，含恨已久的武李二家和群臣合力诛杀了张易之兄弟。不到一年，失去权力的女皇也落寞而终。为了纪念自己一双惨死的儿女，唐中宗李显追封儿子为懿德太子，女儿为永泰公主，并把他们的灵柩移入唐高宗和武则天的合葬墓乾陵陪葬。如今，当人们看着懿德太子和永泰公主墓中那一幅幅精美绝伦的盛唐壁画，或许也会想起这段令人叹惋的尘封往事。据说，当时李显聘请李思训作为墓室的设计总监，李思训的祖父就是唐高祖李渊的堂弟。作为出身显贵的李唐后代，李思训自幼就接受了良好的教育，不但熟读经史、勤练骑射，还以琴棋书画来陶冶性情，不过这一切都是按照将来成为王侯将相来培养的。不出所料，14岁那年，李思训就以过人的文辞才华被朝廷任命为朝散大夫，20岁左右又被任命为江都令。然而，就在他意气风发想要做出一番政绩的时候，朝廷发生了翻天覆地的变化。随着武则天的掌权，李唐宗室后代一个个惨遭不测，眼看自己的生命也岌岌可危，李思训果断地弃官隐居，从此不再过问世间熙攘。

隐居的日子虽清闲安逸，但身为皇室子弟，也许匡国济民的理想始终是他无法割舍的。游走于山水之间，绘画渐渐成了李思训寄托情感的媒介，而佛道思想和隐居习尚的影响，也使他的画作中时常流露出一种出世情调。如这幅纵约一米的立轴《江帆楼阁图》（图1）以俯瞰的角度描绘了游春的情景，远处以细笔勾勒的水纹和几叶轻荡的小舟衬托出江水的荡漾浩渺，江岸上树木葱郁错落，楼阁庭院在山石的掩映下若隐若现（图2）。岸的那边，两个游人正驻足赏景（图3）。碧殿朱廊中，着袍男子似端坐而望（图4）。山石小径上，几个仆人前后簇拥着主人正缓缓而行，一派春光明媚（图5）。李思训继承并完善隋代展子虔《游春图》青绿山水画的技法，如树的枝干、叶虽仍用工整的双勾填色法，但已注重交叉取势，形成繁茂厚重的效果。设色虽仍以石青、石绿为主，但在墨线转折处用泥金提色，山石罩染数次，以阳面涂金，阴面加蓝来加强画面的立体感和装饰效果。整幅画用笔刚劲、画风严整、风骨豪迈、气势雄浑。相对于在水墨淡彩基础上薄罩以青绿之色的小青绿山水，他首创的大青绿山水，多勾勒、皴笔少、笔法严谨、色彩浓重，格局宏伟，把青绿山水推上了一个高峰，形成"金碧辉煌"的富丽效果，备受世人追捧，被誉为"国朝山水第一"和山水画"北宗"之祖。

随着时间的流逝，直到武则天死后，46岁的李思训才公开露面，这时，皇室宗亲已所剩无几，作为其中的佼佼者，惜才的中宗直接授他以高位。之后他一路升迁，玄宗继位后升他为武卫大将军，他不仅成了禁军将领，还是皇室的重要谋臣，世称"大李将军"。他的长子李昭道在他的影响和教育下，也成为杰出的青绿山水大家，人称"小李将军"。人们亲切地称他俩为"大小李将军"。

和父亲不同，小李将军在他风平浪静的一生中只经历过一次小小的磨难，然而对于整个大唐帝国来说却是由盛及衰的转折点，那就是"安史之乱"。杨贵妃缢死佛堂后，唐玄宗一行逃到四川避难，据说随行者中就有李昭道。他的这幅《明皇幸蜀图》（图6）正记录了唐玄宗带领一队人马穿行在崇山峻岭间，前往蜀地避难的情景。画面上虽

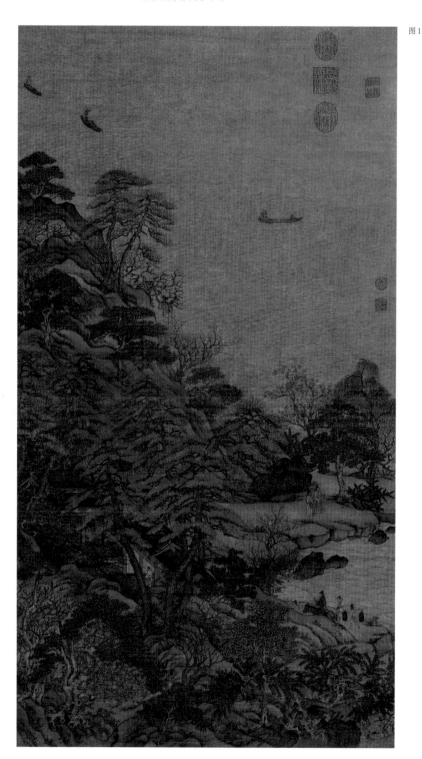

图1

图1 ［唐］李思训《江帆楼阁图》，绢本设色，纵101.9厘米，横54.7厘米，台北故宫博物院

图2 《江帆楼阁图》（局部1）
图3 《江帆楼阁图》（局部2）

图4 《江帆楼阁图》（局部3）
图5 《江帆楼阁图》（局部4）

图2

图3

图4

图5

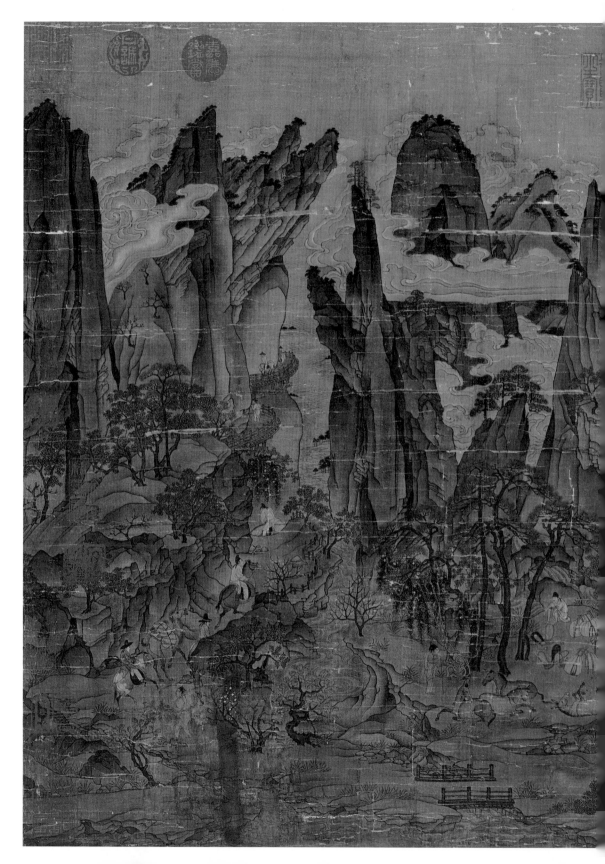

图 6　[唐] 李昭道，明皇幸蜀图，绢本设色，纵 55.9 厘米，横 81 厘米，台北故宫博物院

青绿开山迥
崎岖道路长
客人多结束行
李自周详细
为名和利那
翠芳兴忙年
陈央妣氏社宗
近乎唐
甲午新秋
淡题

然春意融融、万木披绿，却峰峦叠嶂、山势险峻，淋漓尽致地表现出"蜀道难，难于上青天"的地貌特征（图7）。然而，尽管是出逃，却不能显示出仓皇之意，所以画面中置身于青山绿水中的人们个个衣冠楚楚，似正在"游春"一般。只见一队人马从右侧的山岭间走出，队伍领首的红衣男子神态安详、气宇轩昂，与其他歪歪斜斜骑在马上、困顿不堪的人们形成鲜明对比，从他骑着的三鬃照夜白可以断定他的皇帝身份。队伍中间的一群女子身着艳服、头戴帷帽，穿着裤装骑在马上，一副长途跋涉的模样。从骆驼背上的虎皮来看，他们不是寻常人家的女子，可能是随行的嫔妃（图8）。小桥边运送物资的队伍正在休息，山林间的人物、马匹虽然勾画得很小，却细致入微，被后人评论为"虽豆人寸马，亦须眉毕现"（图9）。顺着山峰望去，盘曲缠绕的栈道直插入白云缭绕的山腰，不论巍峨的山峦、弥漫的云雾，还是葱郁的树木以及大队人迹都表现得生动传神（图10）。整幅画构图严整周密而起伏错落，先以极细的线条勾勒出山石、树木等，再以青绿颜料层层叠染，用笔缜密精细，设色浓重艳丽，人称其"变父之势，妙又过之"。

　　其实，中国山水画属于风景画但却不叫风景画，也许以山为德、以水为性的内在修为已经成为中国人情思中最为厚重的沉淀。再来说武则天，作为中国历史上第一个女皇帝，她遇到的阻力可想而知，武氏革命虽血雨腥风却也雷厉风行，武帝当政也充分显示了她在用人、处事、治国等各方面杰出的政治家气魄，她保持了贞观以来的辉煌，奠定了下一个盛世的基础，把大唐帝国的综合国力提高到一个新的高度，史称"贞观遗风"。而她的曾孙唐玄宗李隆基在位期间励精图治，开创了"开元盛世"，正如杜甫在诗中所写："忆昔开元全盛日，小邑犹藏万家室。稻米流脂粟米白，公私仓廪俱丰实。九州道路无豺虎，远行不劳吉日出。齐纨鲁缟车班班，男耕女桑不相失。"可惜在他执政后期，爆发了"安史之乱"，唐朝国势从此走向衰落。大小李将军将青绿山水一脉传承下去，他们竖起一面猎猎旌旗，不但绘出了大唐江山的一派繁荣景象，繁华落尽终落寞，也绘出了"安不忘危，盛必虑衰"的内在修为。

图7　明皇幸蜀图（局部1）
图8　明皇幸蜀图（局部2）
图9　明皇幸蜀图（局部3）
图10　明皇幸蜀图（局部4）

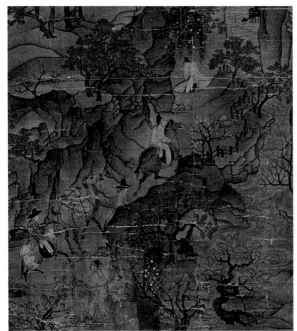

图7

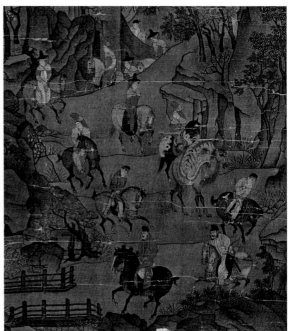

图8

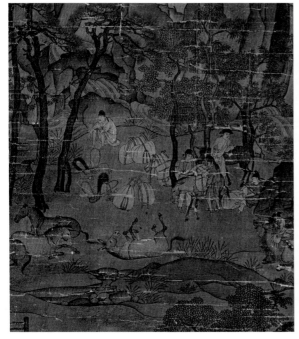

图9

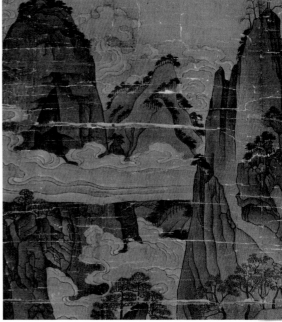

图10

干货小贴士

1. 知识贴士

李思训（约651—716）

唐代杰出画家，汉族，成纪（今甘肃省秦安县）人。唐宗室，以战功闻名于时，曾任过武卫大将军，世称『大李将军』。擅丹青，书画称一时之绝，尤以山水称著，誉为盛唐第一。山水树石，笔格遒劲，金碧辉映，为一家之法。明董其昌推其为山水画『北宗』之祖。

李昭道（675—758）

字希俊，成纪（今甘肃省秦安县）人。唐朝宗室、画家，李思训之子。擅长青绿山水，世称『小李将军』。兼擅鸟兽、楼台，也画得须眉毕现。由于画面繁复，线条纤细，论者亦有『笔力不及思训』之评。

2. 旅游贴士

乾陵

位于陕西省咸阳市乾县县城北部6千米的梁山上，为唐高宗李治与武则天的合葬墓，占地面积40平方千米。乾陵是唐十八陵中主墓保存最完好的一个，也是唐陵中唯一座没有被盗的陵墓。1961年，乾陵被国务院公布为第一批全国重点文物保护单位。

懿德太子墓、永泰公主墓、章怀太子墓为乾陵陪葬墓，因为被盗原因，墓室出土文物并不丰富，但墓道中绘有的大量唐代壁画却基本保留下来。

12

那一抹淡淡的哀愁
"洛可可"
先驱华托的
"雅宴画"

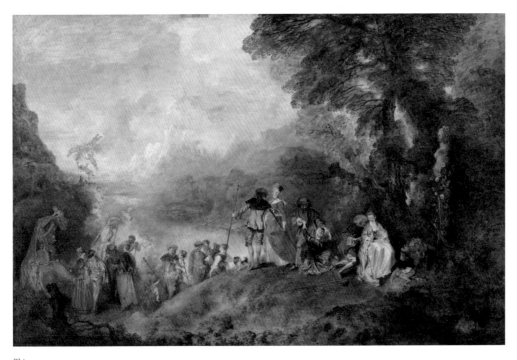

图1

图1 [法国]华托，舟发西苔岛，布面油画，纵129厘米，横194厘米，1717年，巴黎卢浮宫

位于地中海的爱奥尼亚群岛的最南端，有一座岛屿叫做西苔岛，据说这里是希腊神话中，从海面上的水波浮沫中诞生的维纳斯踏上的第一片陆地。在蔚蓝浩渺的大海边，这片爱神降临之地是枝繁叶茂、云雾缭绕、恍若仙境，几个胖嘟嘟的小爱神欢快地在天空中追逐翻飞，这个没有烦恼和忧愁的爱之岛是人们心目中的爱情朝圣地。

一幅叫做《舟发西苔岛》（图1）的尺幅巨大的油画，竟然逼真地为人们展现了这片远离尘嚣的梦中乐园。1717年，法兰西美术学院终于等来了一个叫做华托的年轻人拖了五年才交出的成为学院院士的入院作品：《舟发西苔岛》。这幅画既不是历史画、肖像画，也不是风景画、静物画，不符合任何既有的类型，其画法和风格还打破了多条学院规则。但为了吸收才华横溢的华托为院士并让更多人接受他的浪漫画风，法兰西美术学院甚至创造了一个新的画种，叫"雅宴画"，意思是"风雅的游园集会"或"露天的娱乐活动"。因此，一个专门的艺术术语因为一幅画而诞生了。

咱们都知道，法国近现代艺术史上，被官方承认是多么难的一件事，像库尔贝啊、印象派的那些画家甚至自掏腰包办画展与官方抗衡。一个名不见经传的外乡人，怎么这么轻而易举就得到国家级美术学院的如此殊荣？这件作品究竟有什么魅力？据说，当时巴黎有一个舞台剧很流行，叫做《三姐妹》，剧中有朝圣打扮的贵族、市民等各阶层男女乘船前往西苔岛的场景。华托曾做过很长一段时间的舞台美术设计，据说这幅画的灵感就来源于此。画中，他把戏剧和真实的生活天衣无缝地交织在一起，随着画面的展开，戏剧似乎正式上演了……

首先映入眼帘的，是前景处偎依在高低起伏山坡上的三对情侣，这应该对照着戏中的三姐妹及其恋人。最右边这位身披红色外衣的年轻女子，边把玩着手中的扇子边聆听着，扇子似乎刚刚合上又打开，看来她还在犹豫。也是，姑娘总是很难追，她的伴侣亲昵地屈膝倾诉着爱的甜言蜜语。坐在自己箭筒上的丘比特，正淘气地扯着女子的裙角，似乎在撮合着这桩恋情（图2）。在他们左边，一个披着红披肩的贵族男子，正用双手拉着他的情侣从草地上起身，显然这位金发女郎不愿意离开这片梦幻般的乐园。再左边，一个男子优雅地搂着恋人的腰，他们似乎正要离去，但女子依依不舍地回顾身后，似乎在留恋岛上的一切，又像是在怀念自己的过往，一条象征着婚姻忠诚的小狗围绕在主人的脚边（图3）。也有人说这三对情侣虽然服装各异，但实际上是同一对情侣，画面分别表现了恋爱开始、大功告成、幸福婚姻的三个阶段。也许让人物相续的活动同时并置，预示着这只是一个梦境，是画家有意的安排吧。再来看稍远处的山坡下，五对穿着相对朴素的青年男女姿态各异、呢喃低语，他们应该属于平民阶层，因为爱情不是贵族的专利。八对情侣大多披着象征朝圣者的黑或红的披肩，拿着手杖，与起伏的山坡一起组成一条优美的S形曲线（图4）。画面左侧彩船高高的桅杆和一群在天空中嬉戏的小爱神，与画面右侧掩映在茂密树荫中的断臂维纳斯的半身雕像遥相呼应，维纳斯身上缠绕的野蔷薇应该是朝圣者所供奉的。两个赤裸着上身的健壮的船夫正在撑杆，提示着归期将至（图5）。爱情的甜蜜，人生的幸福，都像黄昏的天

图2

图3

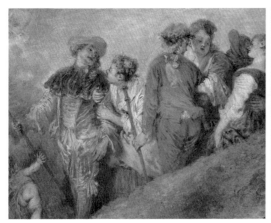

图4

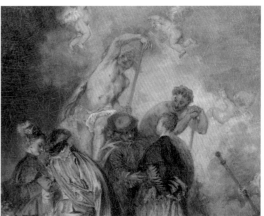

图5

空一般，短暂无常，稍纵即逝。莫名其妙的，在喧闹华丽的画面中，观者会突然感受到一丝淡淡的哀愁，这种奢雅却并不浮华的艺术魅力正是华托的绘画所独有的（图6）。

当然，画面中令人眩晕的色彩表现更是华托的拿手绝活，无论是天鹅绒和丝绸的褶痕，还是缥缈的云雾，抑或金色的霞光和颤动的花木，都以千变万化的光组成的难以言传的色调呈现出来。淡淡的绿色、蓝色、白色和粉红色，间以似不经意点染的灰、棕、紫等不尽纯净的颜色，共同营造出微妙的色调渐变，画面由此被蒙上了一层

图2　舟发西苔岛（局部1）
图3　舟发西苔岛（局部2）
图4　舟发西苔岛（局部3）
图5　舟发西苔岛（局部4）

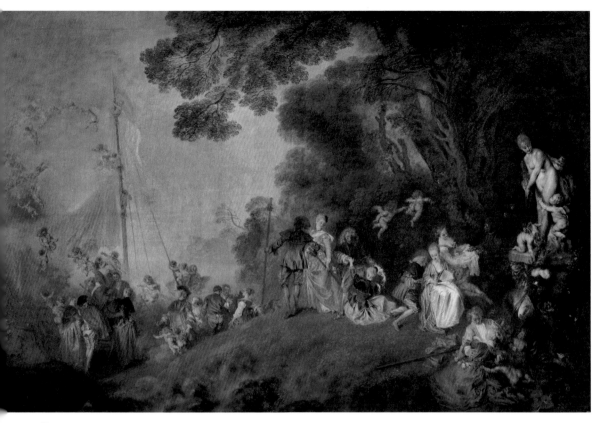

图6

图6 [法国]华托，舟发西
苔岛（变体画），布面
油画，纵129厘米，横
194厘米，1718年，柏
林夏洛滕堡宫

朦胧的，烟雾般的质感。这种稍纵即逝的色彩表现正是150年后的印象派大师莫奈们所追求的。

　　可以说，自华托后，一种新的艺术风格诞生了，那就是"洛可可"艺术，原指一种大量运用贝壳或小石子的室内装饰。它一扫此前壮丽的巴洛克风格，有一种细腻、优美的贵族趣味，《发舟西苔岛》可以说是"洛可可"艺术的开山之作。可惜，华托并不知道"洛可可"这个词。他所处的时代正是严谨庄重的路易十四时代向奢华享乐的路易十五时代过渡的时期，贵族们终于摆脱了每天到偏远的凡尔赛宫按时报到打卡的无聊沉闷的生活，他们放飞自我，纷纷回到大都市巴黎营造豪华的府邸，在各种沙龙中聚会。华托的艺术可以说是迎合了这种思潮。然而，令人意想不到的是，他的出身、经历及个

图 7

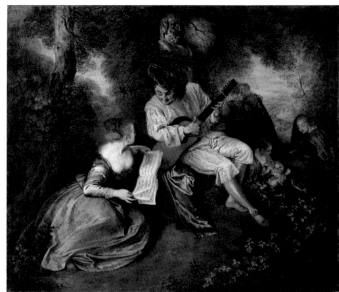

图 8

性却与他的作品形成巨大的反差。他出身贫寒，寡言少语，始终孤身一人，略带忧郁，患有慢性失眠症，对金钱不热衷，他向往隐居的生活，几乎总是沉浸在冥想当中。18 岁来到巴黎时身无分文，居无定所，曾在一家画店里靠复制名画为生，也曾做过室内装饰画家与舞台布景画家的学徒。他异常勤奋刻苦，经常跑去研究卢森堡宫中鲁本斯作品的色彩和构图。实际上，就连消遣和散步时，他也在观察大自然，如果觉得景色极佳，他当场就会用素描画下来（图7）。虽多画贵族的生活，他本人却很少与贵族交往，他的画中人几乎都来自于他在戏剧舞台或日常生活中所捕捉到的人物瞬间动作和表情的大批素描、速写和草图（图8）。如这幅叫做《皮埃罗》（图9）的作品描绘的是当时流行的即兴喜剧里那个最具代表性的小丑，这个年轻的小丑穿着过分肥大的白色的衣服杵在那里，没有任何动作，但他的双眼为什么那么悲伤？因为他看见了命运的残酷和悲伤的内核。看到这样的小丑谁能笑得出来？这种直抵人心的存在感据说是华托本人的精神自画像。

图 7　[法国]华托，年轻女士头像，粉笔素描，1700年，巴黎罗浮宫
图 8　[法国]华托，情歌，布面油画，纵51.3厘米，横59.4厘米，1717年，伦敦国家美术馆
图 9　[法国]华托，皮埃罗，布面油画，纵184.5厘米，横149.5厘米，1718年，巴黎罗浮宫

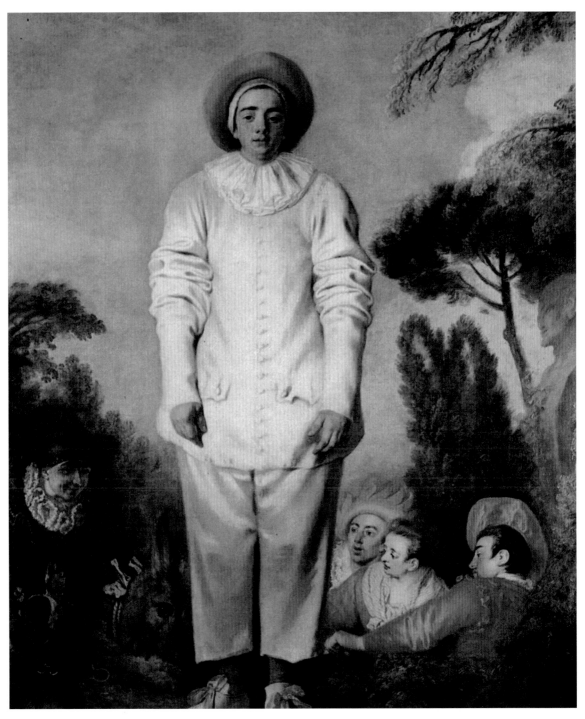

图 9

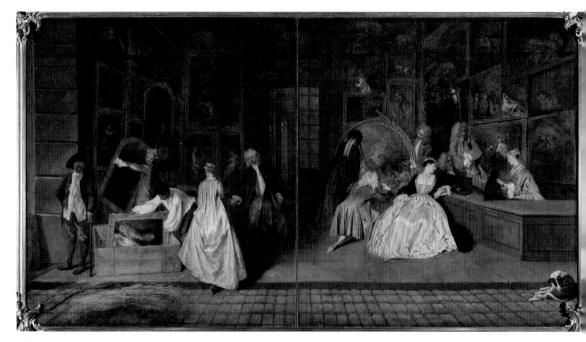

图10

一天，他路过以前曾收留他工作的画店，答应为店主画一幅招牌画，这就是他生前最后一幅画《热尔桑画店》（图10、图11）。这幅画把巴黎市民到画廊选购画作的场景展现得活灵活现，跟充满诗意的雅宴画相比，多了更多写实的倾向。这幅18世纪巴黎生活的生动写照据说他只用了8个早上就完成了，这和他以前的作画方式可不一样。华托早年就患上肺病，也许他预感到自己的时间不多了。不久，37岁的华托英年早逝。

之后，路易十五与其情妇蓬巴杜夫人打造出"洛可可"的全盛期，开创"洛可可"风格的华托却无缘看到它开花结果，然而他作品中那一抹淡淡的哀愁似乎已预示着梦的结束。的确，如泥沼中的莲花般的宫廷文化，将在革命的脚步声中转瞬凋谢……

图10　[法国]华托，热尔桑画店，布面油画，纵162厘米，横306厘米，1721年，柏林夏洛滕堡宫
图11　热尔桑画店（局部），这幅画后来被分割为两块，然后重新拼合起来

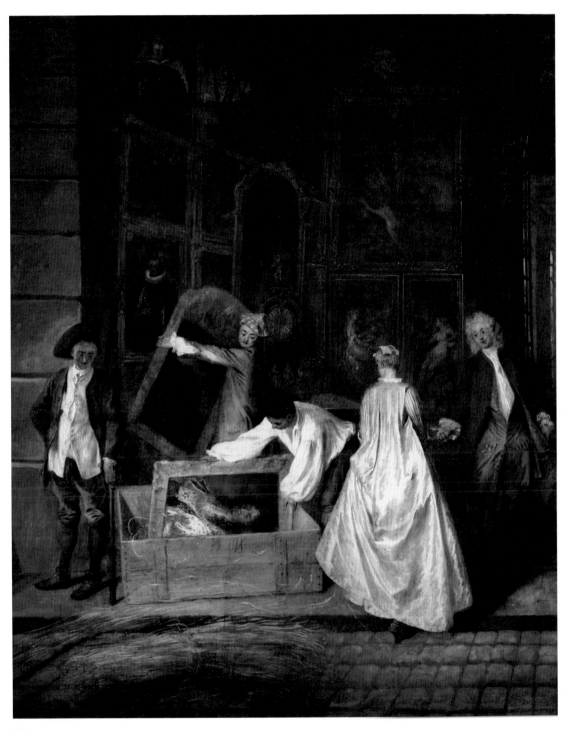

图11

干货小贴士

知识贴士

让－安东尼·华托
(Jean—Antoine Watteau,
1684—1721)

法国18世纪"洛可可"时期最重要的也最有影响力的一位画家。生于法比交界的瓦兰希恩村，父亲是烧砖瓦窑的工人。他于1702年到巴黎，最初在画店里当学徒，后来成为剧院舞台布景画家克劳德·基洛的学生和助手，后成为法国皇家学院美术院士。华托死后留下了大量精美的素描手稿，这些手稿被后人们命名为《千姿百态的形象》，对后来的法国印象派影响深远。

路易十四（1638—1715）
自号太阳王，是波旁王朝的法国国王和纳瓦拉国王。在位长达72年110天，是在位时间最长的君主之一，也是有确切记录在欧洲历史中在位最久的独立主权君主。

路易十五（1710—1774）
被称作"宠儿路易"，太阳王路易十四曾孙，勃艮第公爵路易之子。法兰西波旁王朝第四位国王（1715年—1774年在位）。

推荐书目

《华托》
[德国]赫尔穆特·伯尔施-祖潘著，北京美术摄影出版社，2015年。

《画坛巨匠——华托素描》
荆成义著，辽宁美术出版社，2012年。

13

挥毫犹鬼神
"草圣"
张旭的
浪漫主义书风

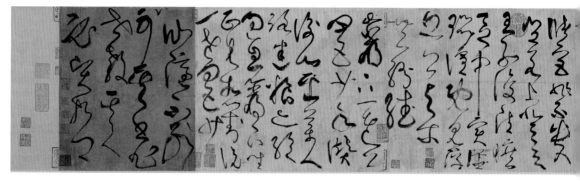

图1

图
1
[唐]张旭（传），古诗四帖，纸本
墨迹，五色笺，纵28.8厘米，横
192.3厘米，辽宁省博物馆

　　　　话说大唐开元年间，在常熟的一条繁华街巷里是人头攒动、热闹非凡。只见一个长发凌乱、衣衫不整的男人满面通红，浑身散发着酒气。他时而呼喊大叫，时而踉跄奔走，跑了几个回合后，他就撸起袖子，在粉壁或宣纸上挥毫泼墨，有时候，找不到笔，他竟会抓起自己的头发，蘸上墨汁直接开写。每到这时，人们就奔走相告，纷纷围观，因为他在酩酊大醉时写的书法简直是太妙了。只见他乘兴挥毫，尽情挥洒，一笔一画、一张一弛，如跳动的音符，又似飞舞的火焰，真是翩若惊鸿，婉若游龙，变动犹鬼神！人们都吃惊得睁大了眼睛，原来书法还可以这样写！他叫张旭，是这里的县尉，专管当地的治安。不过市井繁荣、天下太平，让他这个九品小官甚是清闲，没事儿就与友人饮酒作诗，交流书艺。尽管处于民风开化、兼容并蓄的大唐盛世，可大伙儿还是觉得自己的这个县尉行为实在癫狂，于是给他取了个雅号叫"张颠"，而他经常喝醉了酒奔走呼号的这条小街也被形象地称作"醉尉街"。

　　　　其实，张旭出生于苏州的名门望族，他的母亲是初唐书法四家之一虞世南的外孙女，从小受翰墨书香的熏陶，张旭是习书练字，诗书相伴。《唐诗三百首》中他的一首《桃花溪》："隐隐飞桥隔野烟，石矶西畔问渔船。桃花尽日随流水，洞在清溪何处边。"充满了诗情画意。他与江浙一带的几个性情豪放的诗人并称"吴中四士"，与在长安生活过的几位嗜酒好道的名士并称"饮中八仙"。

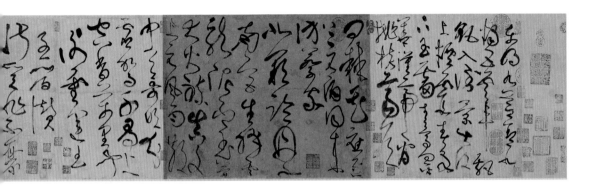

当然，最卓绝的还是他的书法，他继承东晋"二王"正统的书风，融东汉张芝草书的笔意，又吸收褚遂良提按藏锋的笔法。最难得的是，他并不只是把自己关在书斋里练字，而是善于从自然界的万千气象中领会书法的真谛。他从飞鸟出林、惊蛇入草的景象悟得书法运笔的奥妙，从狭路相逢的公主与挑夫争相让道的情态中悟得虚实奔突的笔意，又从宫廷首席舞蹈家公孙大娘舞剑的动律和节奏中悟得草书的神韵。他还从南朝诗句"孤蓬自振，惊砂坐飞"悟得疾势如飞、奇伟狂放的草书意趣。就是指柔软如"孤蓬"的毛笔在书写中自由翻飞如"自振"，而行笔中的线条犹如无数小沙砾奔腾飞动，产生苍茫深厚的视觉冲击力。当然，酒后无拘无束肆意挥洒的痛快淋漓也带给张旭即兴创作的成功体验，就这样，恣肆飞扬、变幻莫测的狂草诞生了。

这幅学术界颇有争议的传为张旭的《古诗四帖》(图1) 可以看作是他的狂草代表作。南北朝时的四首古诗被纵情挥写在横约2米的名贵的"五色笺"上，通篇共40行188字，布局大开大合，大放大收，在强烈的跌宕起伏中凸显出雄奇宏伟的势态。"一揭直下""篆籀绞转"的"晋法"与"提按"夸张的"唐法"相融合，中锋、侧锋互用，圆笔、方笔结合，字形变幻无常，行与行之间疏密相间，极具韵律感。全帖酣畅淋漓，满纸如云烟缭绕(图2~图4)。而这幅《断千字文》碑刻(图5、图6)现藏于陕西西安碑林博物馆，共六石约两百多字，

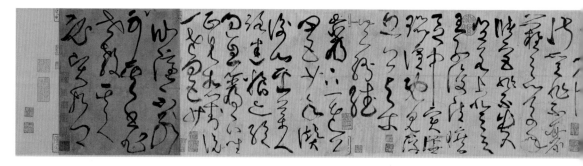

图2

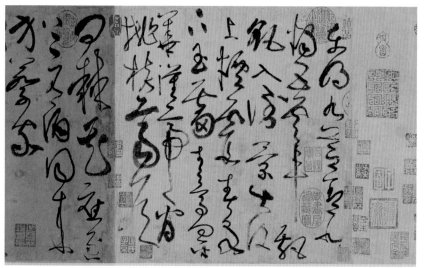

图3

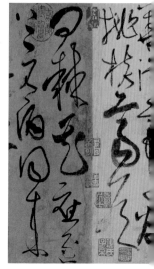

图4

字体虽豪放却不失规矩，字形变化大不易辨认，是典型的"狂草"。
通篇洋洋洒洒，气象万千，时如春风扶柳、轻姿摇曳，时如狂风暴
雨、飞沙走石。而另一幅《草书心经》（图7、图8）运笔放纵连绵，极尽
变化，点画又不失法度，恣纵于严谨之中。的确，张旭潇洒淋漓、气
贯山河的草书是建立在功力深厚的楷书基础上的，他的《郎官石柱
记》（图9、图10）字取"欧虞"笔法，体式端庄，点画精到，法度严谨而
又雍容娴雅，是他重要的楷书代表作。

　　其实，在张旭之前，并没有"狂草"一说，在隶书基础上
演变而来的草书原本是为了书写的简便，其形成早于行书和楷书。草

图 5
图 6

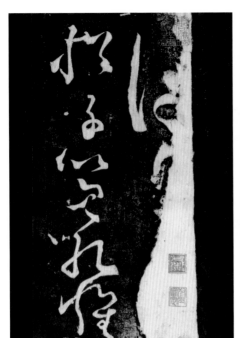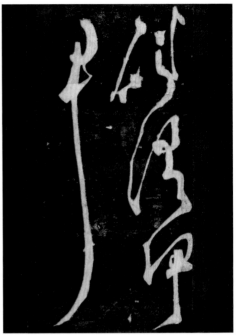

图 7
图 8

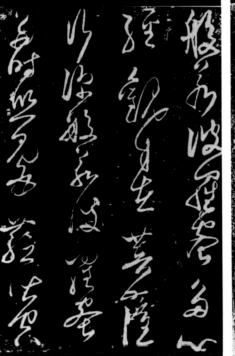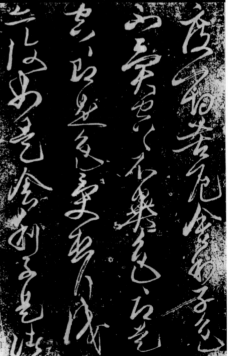

书又分为章草和今草，而自张旭后，今草才又分为小草和狂草。随着名气的增长，张旭的官也越做越大，离开常熟后他又先后到东都洛阳、京城长安任职，官至金吾长史，人称"张长史"。不过，洛阳、长安一带的白墙可就遭殃了，所谓"长安无粉壁"，都被张旭用来写字了。这些书写在粉壁上的书法难以保存，再加上时代变迁，他的传世真迹甚少留存。不过他的名气可真不小，据说"画圣"吴道子曾慕名向张旭学习书法，而颜真卿曾两度辞去官职专门拜倒在他门下。杜甫也曾在他的《饮中八仙歌》中称颂道："张旭三杯草圣传，脱帽露顶王公前，挥毫落纸如云烟。"唐文宗更是把张旭的草书与李白的诗歌、裴旻的剑术，并称为国宝"三绝"。

张旭不但学识渊博，也乐于助人，有个家境贫困的邻居写信向他寻求资助，他洋洋洒洒地回信道：只要说这信是我写的，要价可上百金。果然不到半日这幅精湛的书法作品就被争购而去，邻居是千恩万谢。其实，这位邻居哪里知道，当时的人们只要得到张旭的片纸只字，定会视若珍宝、世代收藏。你看，他的一幅《肚痛帖》（图11～图14）仅有六行三十个字，先写"忽肚痛不可堪"，字迹还算清晰，估计还不是特别痛，"不知是冷热所致"这几个字连在了一起，但字形还算完整，估计是更痛了。"欲服大黄汤，冷热俱有益"，我要赶紧去煎一碗大黄汤，那个药方对冷热都有帮助，这时他越写越快，估计是非常痛，整排字都用一笔连在了一起。"如何为计"，天呢，更痛了，怎么办？这个时候的字变大了，而且字和字的连接处都成了圈儿，说明写得非常快，最后一句"非临床"，我现在旁边没有床，可我想躺下啊，这时候痛得他连字都写得是一顿一顿的了。这幅小稿不知被谁看到，惊为"神作"，随之广为传播，众人膜拜学习，最终被刻成石碑，将他的肚痛永久留存。

众所周知，唐太宗独好遒劲瘦硬的墨宝，唐玄宗则喜欢流丽秀美的挥毫。书法的优劣俨然已成为唐代人才选拔的重要标准。然而，张旭狂草的诞生，似乎脱离了汉字工具性语言符号的功用，打散了中国汉字的基本构成，把中国书法推到了纯艺术的高峰，成为人们

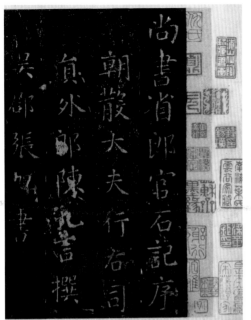
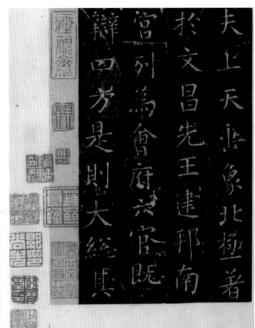

图9　　　　　　　　　　　　　　　　　　　图10

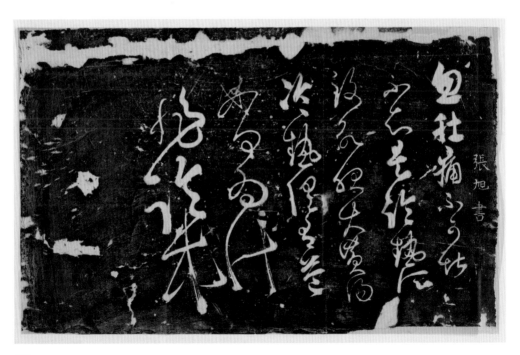

图11

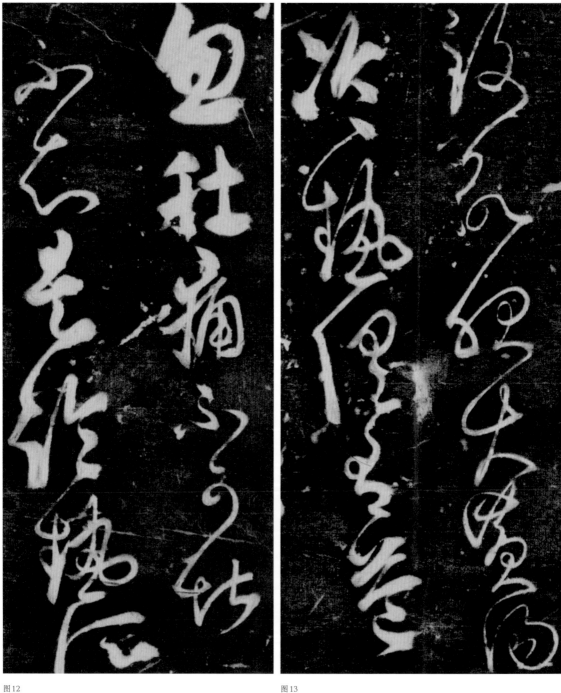

图12　　　　　　　　　　　　　　　图13

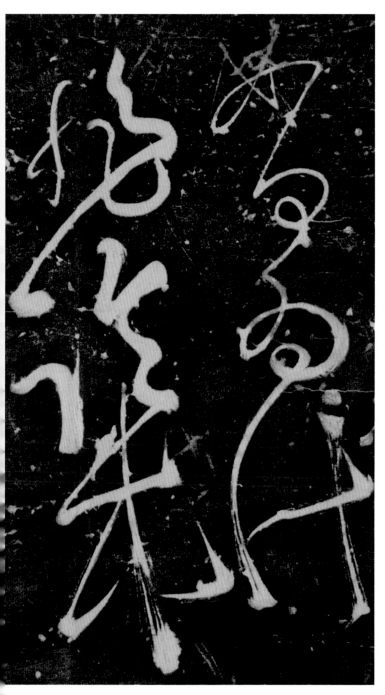

图14

情感的升华和结晶，怪不得韩愈称赞他的书法"变动犹鬼神，不可端倪"。其实，历史上被誉为"草圣"的有三位，除张旭外，一位是创造了草书问世以来第一座高峰的张芝，另一位是与张旭并称"颠张醉素"的怀素。作为一位纯粹的艺术家，张旭师法自然、大胆创新的精神和如醉如痴，如癫如狂的创作方法，这种"超绝今古"连鬼神也不可端倪的心画，为书法创作开辟了无限的探索空间。为此，他也成为许多人心目中当仁不让的"草圣"。

图12 肚痛帖（局部1）
图13 肚痛帖（局部2）
图14 肚痛帖（局部3）

干货小贴士

1. 知识贴士

张旭（685？—759？）

字伯高，一字季明，苏州吴县（今江苏苏州）人，唐代书法家，初仕为常熟尉，后官至金吾长史，世称『张长史』。工诗书，晓精楷法，以草书最为知名，喜欢饮酒，世称『张颠』，与怀素并称『颠张醉素』。与贺知章、张若虚、包融并称『吴中四士』，又与贺知章等人并称『饮中八仙』，其草书则与李白的诗歌、裴旻的剑术并称『三绝』。

2. 旅游贴士

醉尉街

位于江苏常熟。开元年间，张旭任常熟县尉，因他嗜酒作书，人称『醉尉』。他在常熟城区的住地，名醉尉街，沿袭至今。

14

缔造"洛可可"

蓬巴杜夫人
与布歇

　　18世纪中叶的法国，处于法国国王路易十五（Louis XV of France）时代，人们都亲切地称他们的这位相貌英俊、聪明温和的年轻国王为"宠儿路易"。这一天，国王像往常一样到王室牧场打猎，他又遇见了那位一身浅蓝色长裙的迷人姑娘，记得上次她穿的应该是一身粉红色的蕾丝长裙，她华美的马车是浅蓝色的，对了，听说她就住在附近。其实，自从上次邂逅，国王就茶不思饭不想，他早已派人打听清楚了，这个女孩叫做让娜-安托瓦妮特·普瓦松，出生于巴黎一个中产阶级家庭，而且，她是巴黎的社交名媛，就是人们口中所传的自己早就想见一见的"巴黎最美丽的女人"。虽然，她已婚，还有一个女儿，不过，这都不算什么。在欧洲，尽管接受基督教洗礼推行一夫一妻制，但王族和贵族们的婚姻很少有爱情的成分，利益最大化往往是两家联姻的主要目的，号称金枝玉叶的他们其实都只是家族利益的替罪羊。路易虽然一开始非常依恋自己的妻子，那位大他7岁的波兰公主，不过正值盛年的国王越来越多地沉溺于寻花问柳也就不足为奇了。果然，不久，让娜就收到了来自王室参加派对的邀请，在盛大的化装舞会上，化妆成狩猎女神的让娜和戴着面具的路易跳了一整晚的舞，他们一舞定情，不久，让娜就正式被邀请入住凡尔赛宫，并被封为蓬巴杜侯爵夫人，成为路易十五的新情人（图1）。

　　其实，这场偶遇，抑或是精心安排的邂逅。据说让娜还是个小女孩儿时，就对一个女巫的预言深信不疑：将来自己会成为国王的情人。那时候，据说国王没有情妇的话不但会被其他国王嘲笑，法国人民也会不开心，可以说包养情妇是欧洲自古以来的一项"传统"。皇家情妇在当时也是一份工作，她们负责取悦国王、接待外国使节、活动策划和包办国王的娱乐活动等，情妇们每个月还可以固定领取一大笔津贴。在她们看来，如果能真正得到国王独一无二的爱将是多大的荣耀！所以，也许，成为国王的情妇是让娜的梦想。的确，她急功近利的母亲似乎也正是按照这个目标来培养女儿的，让娜从小就接受良好的教育，在文学、美术、音乐方面的表现相当出色。婚后，她还组建了自己的沙

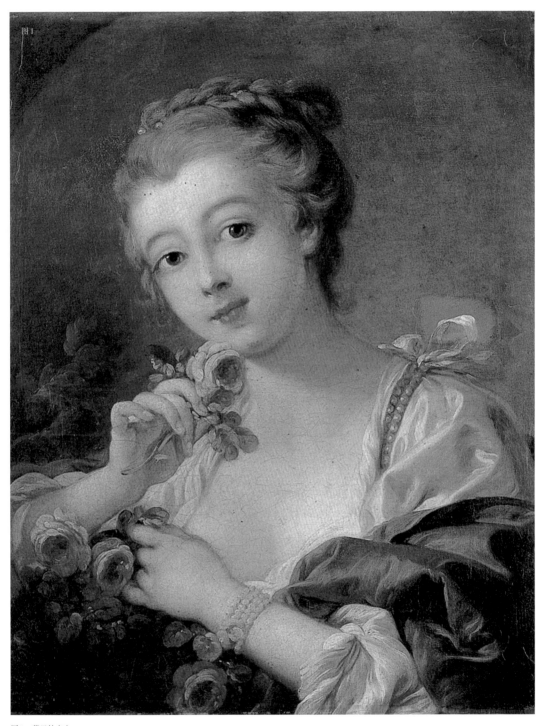

图 1　蓬巴杜夫人

龙，并成功吸引了巴黎的许多学者、科学家和艺术家，连著名的法国启蒙运动公认的领袖和导师伏尔泰都是她的座上宾，他的很多学说正是从让娜的沙龙开始传播的。启蒙运动的另一位百科全书派的领袖狄德罗也在让娜的朋友圈中，据说他编写《百科全书》时就常常将自己的手稿拿给让娜先睹为快。可以说，二十岁的她，已经走在了时代的最前列，而且，在巴黎社会名流的精心策划下，她的盛名远扬。

　　　　再来说路易十五，他本来是没有资格继承王位的。不过他的曾祖父路易十四（Louis XIV of France）在位时间实在太长，竟有72年，到现在都是欧洲在位时间最久的君主。他只有一个儿子，但不幸的，太子死了，太子的太子也死了，不是得了猩红热就是从马背上摔下来，到最后他就只剩下一个幼小的曾孙。据说，这个2岁就成为孤儿的小男孩是没爹没娘也没有兄弟姐妹，那场可怕的猩红热夺去了他的父母和两个兄弟的生命，从此他的每一天、每一分钟都被小心监护起来。据说，有一次他生病了，全法国的人民都在为他的康复祈祷。不过，长大后的路易十五继承了曾祖父路易十四的风流成性，却没有继承他的雄才大略。他虽天资聪慧，对国家事务却没有多少热情，做事也优柔寡断，也许，花团锦簇、彩蝶翩翩的奢华生活和盛大派对才是他所热衷的（图2）。

　　　　蓬巴杜夫人的到来恰恰迎合了国王的这种喜好，不过她可不是笼中金丝雀般的情人，她聪明、有趣、有才华，最重要的，她的审美品位不同凡响。她发明的新发型大受欢迎，被称为"蓬巴杜发型"（图3），就是男性将前面的头发向后梳起，女性则在前额留一缕卷发，直到现在还盛行不衰。她的"塞夫勒瓷器厂"生产的经典粉色瓷器被称为"蓬巴杜玫瑰红"（图4），如今塞夫勒装饰瓷已成为世界名瓷。她自导自演的歌剧、芭蕾舞剧中不乏对国王的溢美之词，同时也大大促进了戏剧的发展。她邀请弗朗索瓦·布歇担任自己的绘画老师，用布歇为她画的肖像装饰卧室，这样就算年老色衰也能唤起国王对自己的美好回忆。

　　　　说起布歇（图5），从小习画的他是顺风顺水，二十岁就获得了

图2　路易十五
图3　20世纪50年代猫王喜欢的"蓬巴杜发型"
图4　蓬巴杜玫瑰红，塞夫勒瓷器
图5　[瑞典]古斯塔夫·伦德伯格，布歇肖像，彩色粉笔画，纵65厘米、横50厘米，1741年，巴黎卢浮宫

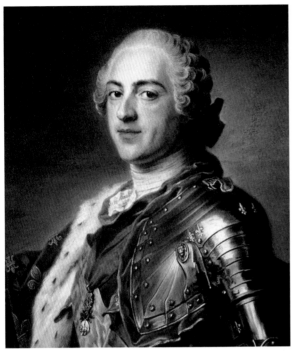

图 2

图 3

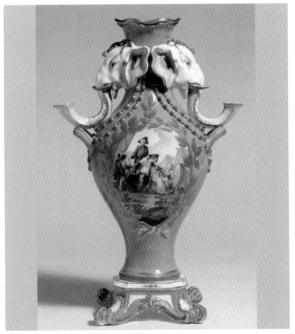

图 4

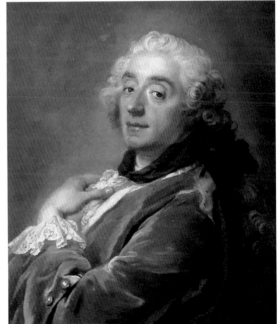

图 5

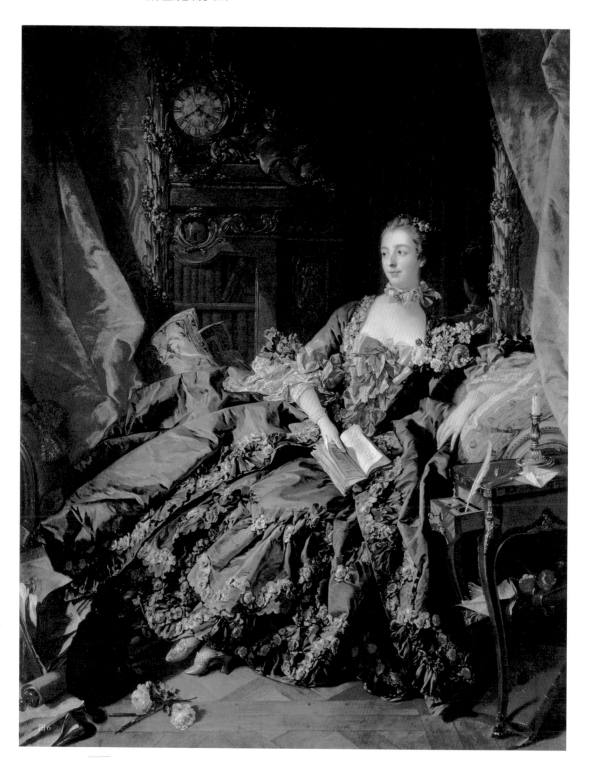

图 6

他的前辈华托梦寐以求的罗马大奖,在意大利留学时他的画艺越发成熟,不过他也变得目空一切了:"米开朗琪罗奇形怪状,拉斐尔死死板板,卡拉瓦乔则漆黑一团。"回到巴黎后,他更是声誉大振,不但成为皇家美术学院院士,还被任命为戈布兰壁毯厂监督和国王的首席画师。他不但设计女装和装饰品、绘制歌剧院的布景,还设计壁挂织物的图案。在他为蓬巴杜夫人画的至少七张肖像画中,这幅身着华丽蓝色长裙的《蓬巴杜夫人》(图6)是最优秀的一幅。画中她手执一本书斜倚着,似乎在思考着什么,双眸散发着智慧光芒,在充满质感的精致浮华背

图7

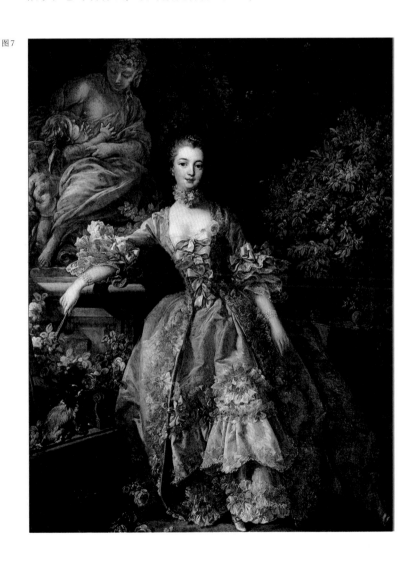

景的衬托下，庄重而妩媚。而另一幅画中的她处于花团锦簇之间（图7）。她靠在庭园雕像的台基上，褶裙上繁缛的荷叶镶边、薄而透明织物的强烈质感，都被描绘得淋漓尽致。当然，布歇最知名的杰作是《浴后的狄安娜》（图8），希腊神话中原本美艳而残忍的狩猎女神，被画成像是刚从缎子枕衾中苏醒的娇滴滴的贵妇，她坐在林中的空地上，身边的仙女正要为她拭足，蓝色布幔下娇艳欲滴的肌肤犹如她手中的珍珠一样光洁闪亮（图9）。纤小的手足，柔嫩的肌肤，再加上猎犬、弓箭和猎物为画面增添了一丝戏剧色彩。这幅《躺在沙发上的奥达丽斯克》（图10）描绘的是闺中少女，她丰润细腻的肌肤与繁杂皱褶的床褥形成鲜明对比。而这幅《梳妆的维纳斯》（图11）中，怀抱鸽子的维纳斯皮肤白皙、珠圆玉润，在丝绸锦缎和小天使们的簇拥下凝神沉思，画面充满了梦幻色彩。

 说来也怪，路易十五时代，人们的品位渐渐发生了改变，他们开始嫌弃路易十四时代那种富丽堂皇之美，转而喜爱纤巧、精美、浮华的"洛可可"风格，也被称为"路易十五式"。"Rococo"这个词的原意是混合贝壳与小石子制成的室内装饰物，最初是为了反对宫廷的繁文缛节艺术而兴起，也受到东亚等异国风情的影响。

图8 [法国]布歇，浴后的狄安娜，布面油画，纵73厘米，横56厘米，1742年，巴黎卢浮宫

图9 浴后的狄安娜（局部）

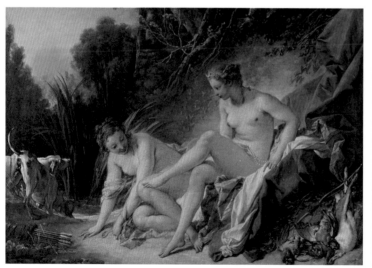

图8

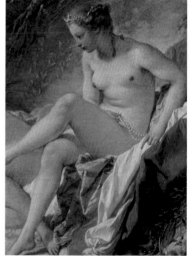

图9

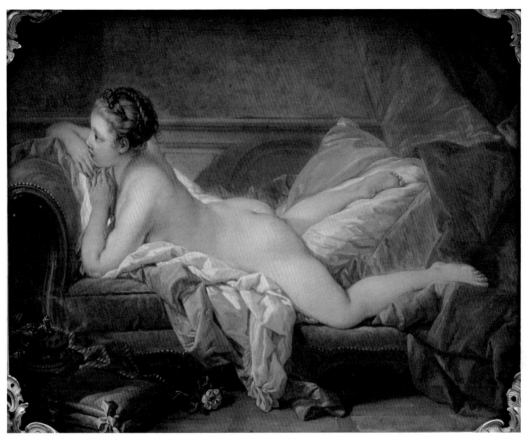

图 10

这种风格虽被认为是奢靡的享乐主义的精神象征，却也充满了诗意和浪漫色彩，它追求轻盈纤细的秀雅美，在构图上有意强调不对称性，在造型上以精细纤巧的雕刻和回旋曲折的贝壳形曲线为主，色彩上则喜欢用娇艳明快的嫩绿、粉红、猩红、金银等色。无论室内装饰、家具还是雕塑、绘画甚至服装、音乐，那种轻快、精致、细腻、优雅随处可见。如果说巴洛克充满阳刚之气，"洛可可"就尽显阴柔之美。也许，蓬巴杜夫人需要利用如布歇这样表现女性美的艺术家来打动安慰那位从小失去母亲、总渴望母性存在的内心懦弱的国王。当然设法获取女性的亲密陪伴也成为路易十五备受诋毁的骂名，他那句"我死后哪管洪水滔天"，虽有误谬却流传甚广，他

从"被宠爱者"变成了最遭恨的国王。尽管如此，"洛可可"风格在整个法国甚至欧洲蔓延起来，可以说，蓬巴杜夫人是幕后最大的推手，被称为"洛可可之母"。

图11　[法国]布歇，梳妆的维纳斯，布面油画，纵108厘米，横85厘米，1751年，纽约大都会艺术博物馆

　　　她不停地忙来忙去，表面无比风光的背后也许弥漫着说不出的惆怅和忧伤。夜深人静的日记中，她袒露了自己的焦虑："围绕在国王身边的男人都想把最美的女人送给国王以取悦他，而国王本人也很容易陷入爱河。"她感慨自己的一生必须不停地拼搏无法停歇，直到一位宫女劝慰她"无论国王多么喜欢新鲜的女人，你已成了他的习惯"，一语点醒梦中人。从此，她不再把目光盯牢国王，她兴建爱丽舍宫、参与设计巴黎的协和广场、凡尔赛宫的小翠安农宫等著名建筑，资助出版《百科全书》，在她的关心和资助下，法国的文学艺术空前繁荣，伏尔泰的《唐克雷蒂》是献给她的，她明智地给自己留了一方小天地。尽管路易还是经常性地四处留情，不过19年来几乎每一天他们都形影不离，她真正成了国王的习惯。有时候，尽管她病得很重，仍必须在宴会上从头至尾面露灿烂微笑；为了追随国王漫长的野外狩猎，她经常性地患上肺炎；一周之内连丧父亲和独女，她也得装出平安无事的模样。在这种精神折磨的环境下她竟顽强生活了近20年，直到42岁因病离世。如果还有如果，不知道年轻时代的让娜还会不会在国王打猎的路上翘首以盼……

图11

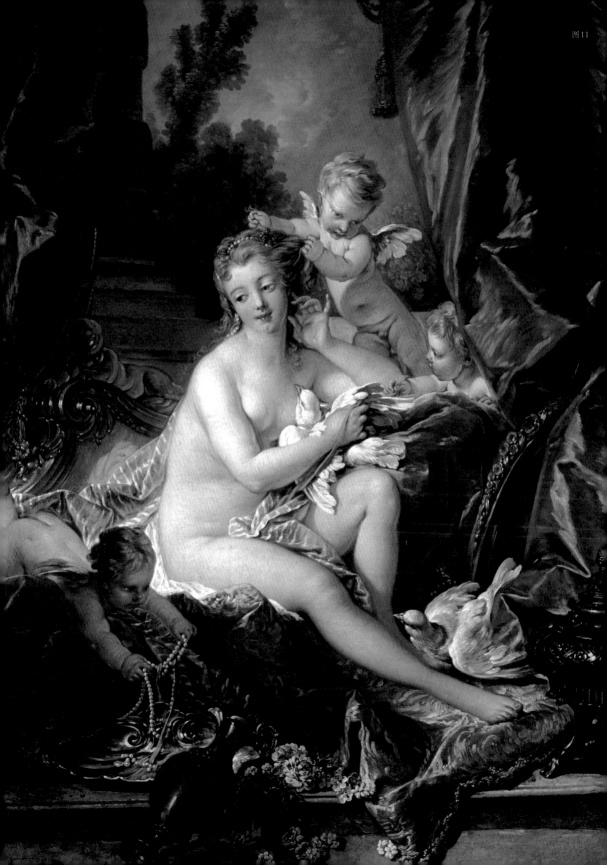

干货小贴士

知识贴士

路易十五
(Louis XV of France,
1710—1774)
被称作"宠儿路易",太阳
王路易十四曾孙,勃艮第
公爵之子。作为法国国王
在 1715 年至 1774 年 期 间
执政。

蓬巴杜夫人
(Madame de Pompadour,
1721—1764)
全 名 让 娜-安 托 瓦 妮
特·普瓦松,法国皇帝路
易十五的著名情妇、社交
名媛,凭借自己的才色影
响到路易十五的统治和法
国的艺术。

弗朗索瓦·布歇
(Francois Boucher,
1703—1770)
法国画家、版画家和设计
师,是一位将"洛可可"风
格发挥到极致的画家。曾任
法国皇家美术学院院长、皇
家首席画师。

推荐书目

《洛可可绘画大师——
布歇》
赵文标著,河北教育出版,
2000 年。

推荐纪录片

《洛可可:旅行,享乐,疯
狂》[英国]
瓦尔德马·雅努茨扎克执
导,2014 年。
《美丽的瑰宝:精美的法国
塞弗尔瓷器》
BBC 纪录片,年代不详。

15

悲情祭侄书，一腔正气满人间

颜真卿

公元755年，也就是唐天宝十四年十一月的一天，三镇节度使安禄山联合史思明在范阳也就是现在的北京南部突然起兵，他们以诛杀杨贵妃的堂兄杨国忠为名，起兵15万，号称20万，发动了这场史无前例的叛乱，史称"安史之乱"。

虽说安禄山只身兼范阳、平卢、河东三镇节度使，却早已暗中招兵买马，悄悄训练装备精良的强悍军队。可以说，这个时候，唐朝一半的精锐兵力都集中在他手中。当时朝廷腐败，内部空虚，再加上将近一个世纪的盛世繁华，唐朝的军民已经很久没有见过大型战争，因此他所到之处是势如破竹，大唐王朝岌岌可危。不过，常山太守颜杲卿（颜常山）是其中少有的忠贞坚毅顽强抵抗的将领。常山位于现在的河北正定，当时，颜杲卿和他的小儿子颜季明一行在孤城中奋战了6天6夜，周边的节度使一个个拥兵自保，贪生怕死不来支援。当时城中是井水枯竭、弹尽粮绝，最终常山陷落，城破被俘。叛军把刀架在颜季明的脖子上威胁颜杲卿，如果不归顺就砍下你儿子的脑袋，颜杲卿怒目而视，一声不吭。只见手起刀落，颜季明在父亲眼前身首异处。悲痛欲绝的颜杲卿被押往洛阳，他大声痛骂安禄山的谋反行径。叛军将他绑在桥柱上，割下他身上的肉给他吃，又残忍地割下他的舌头，他仍不停地含糊叫骂，最终以身殉国，颜家一门30多口也惨遭杀戮。

咱们讲的这段可歌可泣、催人泪下的历史史实，直到现在听起来还令人心痛不已。南宋文天祥曾在他的《正气歌》中写过"为张睢阳齿，为颜常山舌"，意思是张巡守睢阳，每战都要大声呼喊，眼角开裂流血，将牙齿咬碎。颜杲卿守常山，城破被拘，仗义骂贼而被割舌。这都是秉持浩然正气的忠义之士。其实，颜家个个都是忠义之士。话说颜杲卿有个堂弟叫颜真卿，就是那位大名鼎鼎的唐代书法家，他当时任平原太守，位于现在的山东陵县，之前他与堂兄使两郡联结，共同讨伐叛乱，后来常山失陷，颜家横遭不幸。两年后，终于得以收复常山的颜真卿派人遍寻哥哥全家的下落，最终，只寻得侄儿的残破头骨和兄长的缺了一足的残尸，看到亲人残缺不全的骸骨，颜真卿是悲愤交加，在情不自禁中泣血狂书，写下了旷世名作《祭侄文稿》（图1）。

图1 〔唐〕颜真卿，祭侄文稿，行草，墨迹，纵28.2厘米，横72.3厘米，25行，共230字，台北故宫博物院

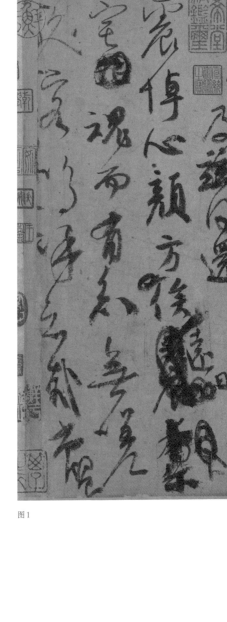

图1

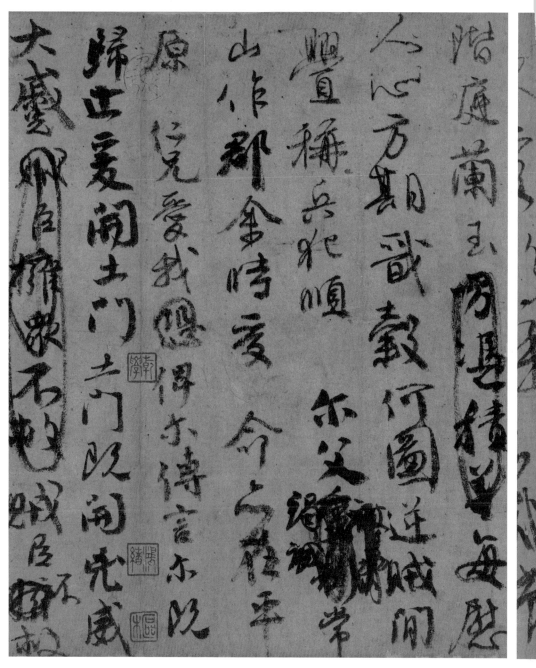

图2　　　　　　　　　　　　　　　　　　　　　　　　　　　　　图3

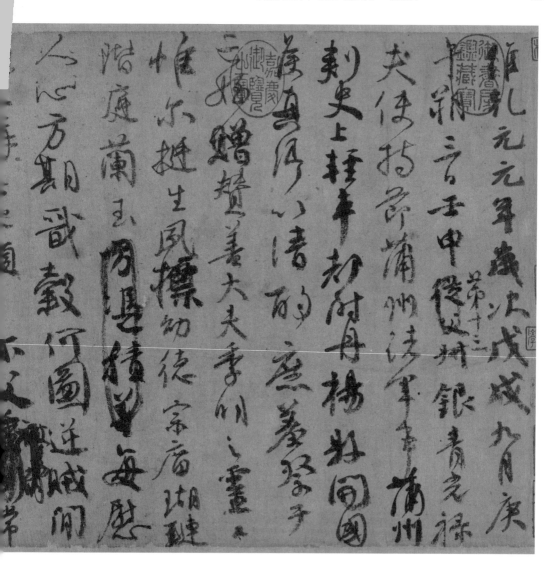

山作郡　余時受命　亦在平

原　仁兄愛我　俾爾傳言　爾既

歸止　爰開土門　土門既開　兇威

大蹙　賊臣不救

孤城圍逼　父陷子死　巢

傾卵覆　天不悔禍　誰為

荼毒　念爾遘殘　百身何贖

嗚呼哀哉　吾承天澤　移牧河關　泉明

比者再陷常山

傾邪覆　天下倭禍誰為

華姜念不道殘　百身何贖

涯　教亡孔

天星移枝何東逕闕　泉明

生去再隔常　

首樣　盡　拾余推切

還

寰傳心顏方

幽室視而有知無

这篇祭文乍一看就像一张薄薄的"烂"草稿，字迹潦草，到处都是涂抹修改，有些地方写到笔锋上的墨已经干了，就硬生生干蹭出字迹。全篇以行草一气呵成，虽不到300字，但据传他仅蘸了七次墨，一笔写下53字。从文中圈圈点点、涂涂抹抹、跌宕起伏的笔迹可以看出书写时的几度哽咽，不能自已，那些干枯的压痕留下了难以控制的伤痛轨迹。文中一开始先叙述时间地点，回忆侄儿颜季明作为家中长辈最器重的孩子，是"宗庙瑚琏，阶庭兰玉，每慰人心"，意思是你好像我宗庙中的重器，又好像生长于我们庭院中的香草和仙树，常使我们感到十分欣慰（图2）。当然，这一行字字形相对平淡清宛，压抑的情绪似沉浸在平铺直叙的回忆之中。而写到"贼臣拥众不救"时反复涂改，可以看出此时笔者的情绪已汹涌难抑，笔锋似乎在颤抖。写到"孤城围逼，父陷子死，巢倾卵覆"时字体一下子变得粗硬，"父陷子死"四个字尤其黑重浓顿，写到"死"字时好像一抖，似乎悲不能抑，随后字体笔锋飞转直下，痛苦压抑的情绪似乎一下子迸发，字形已失去控制，控诉、思念、悼告随之一促即发，最后以"魂而有知，无嗟久客。呜呼哀哉，尚飨"戛然而止，怕是早已哀恸不能自已了（图3）。短短的234字，颜真卿涂了改，改了涂，一个个浓重的墨迹，正是他的斑斑血泪。难以想象，千年之后的我们，从一篇书法草稿中竟能真切地感受到笔者情绪的起伏，真情的流露，这是多么不可思议。正楷、行草、狂草，随真情流转；枯笔、渴笔、飞白，随笔势横生。开张的体势，宽博的结体，千变万化又浑然一体。艺术的绝美，精神的共鸣，这无法复制的情感传达如交响乐般动人心魄，令人叹为观止。此书被称为"天下第二行书"，不同于王羲之在心情愉悦下所作的已失传的"天下第一行书"《兰亭集序》，这篇满载着国仇家恨，记录着盛唐最沉重悲痛历史的草稿也可以说是存世的第一行书了。

　　说起来，颜真卿与"书圣"王羲之的祖籍都是山东琅琊，就是现在的山东临沂。据说他的祖上是孔子的大弟子颜回，而六世祖颜之推的《颜氏家训》也是世代相传。父亲在他三岁时故去，母亲一人把他拉扯长大。因为家里很穷，买不起纸笔，所以小时候的颜真卿就把黄泥刷在墙上，来来往往的行人很是不解，以为是小孩在闹着玩，没想到他等泥快干了就用小树枝在上面练字，天天如此，众人是纷纷夸赞。他读书刻苦，曾写下家喻户晓的劝学诗："三更灯火五更鸡，正是男儿读书时。黑发不知勤学早，白首方悔读书迟。"26岁那年，颜真卿中进士，登甲科，曾4次被任命为监察御史，相当于现在的纪委书记，他平反了大量冤假错案，为老百姓干了很多实事。也就是在那时，端庄秀丽、遒劲有力的颜体诞生了。《多宝塔碑》（图4、图5）据传是留存下来最早的颜体碑文，书写时他44岁。此碑一反初唐书风，行以篆籀之笔，就是以圆转为主的"篆书"，字形由瘦长变为方正，结构由内缩变为外拓，用笔由露锋变为藏锋。布白上减少字间行间的空白而趋茂密，运笔厚重而中实，横细竖粗，有迹可循，法度严谨，直到现在还是书法入门的神器。据说他的书法初学褚遂良，后师从张旭，又汲取篆隶和北魏笔意，形成了雄健、宽博的颜体楷书风貌，成为与"二王"（王羲之、王献之）并重的新体系，树立了唐代的楷书典范，是书法史上承前启后的里程碑。他的书体被称为"颜体"，与柳公权并称"颜柳"，有"颜筋柳骨"之誉。与赵孟頫、柳公权、欧阳询并称"楷书四大家"。

　　再来说，历时8年的"安史之乱"使唐朝元气大伤，再加上藩镇割据及早就存在的内部隐患，大唐从此一蹶不振。颜真卿为人刚正不阿，从他71岁时所作的《颜勤礼碑》（图6、图7）可以看出，书法骨架更为疏朗开阔，字形更加厚重挺拔，用笔藏头护尾，雄健有力，竖画取"相向"之势，捺画粗壮且雁尾分叉，钩如鸟嘴，点画间气势连贯，节奏感强，可见其端庄豁达、雍容雄强的个人风格已然形成，不愧是字如其人。不过，他的正色立朝，引起朝中权臣的颇多不满，

图4

图4 [唐]颜真卿，多宝塔碑，岑勋撰文，徐浩题额、史华镌刻

注：传为颜书留存下来最早的一块碑，书写时44岁，此碑石在康熙年间折断，现在所见最早的为宋拓本

大唐西京千福寺多寶佛

塔感應碑文

南陽岑勛撰

判尚書武部貟外郎琅

邪顏真卿書

朝議郎

朝散大

公元前100年—公元元年

公元元年—公元100年

公元100年—公元200年

公元200年—公元300年

公元300年—公元400年

公元400年—公元500年

公元500年—公元600年

公元600年—公元700年

公元700年—公元800年

公元800年—公元900年

公元900年—公元1000年

公元1000年—公元1100年

公元1100年—公元1200年

公元1200年—公元1300年

公元1300年—公元1400年

公元1400年—公元1500年

公元1500年—公元1600年

公元1600年—公元1700年

公元1700年—公元1800年

公元1800年—公元1900年

公元1900年—公元2000年

图5

图5 多宝塔碑（局部）

图6

图7

图6　[唐]颜真卿，颜勤礼碑，故宫博物院藏初拓本，原碑现存西安碑林

图7　颜勤礼碑（局部）

注：颜勤礼乃颜真卿曾祖父，颜真卿撰并刊立此碑时71岁

尤其是一个叫做卢杞的宰相一看到颜真卿就浑身不自在，一直想找个机会把他铲除。74岁那年，节度使李希烈造反，卢杞终于找到机会了，他极力忽悠唐肃宗派颜真卿去劝降，让一个年过古稀的老人千里迢迢去跟一个疯子谈判，这分明就是一个阴谋，众人是纷纷劝阻，颜真卿还是上路了。李希烈知道颜真卿德高望重，便对他百般侮辱，先要挖坑活埋他，颜真卿只说了句死生有命；堆起柴火要烧死他，颜真卿就往火里跳，最后李希烈是恼羞成怒，用绳子勒死了这位77岁的古稀老人。如同为维护大唐尊严付出生命代价的兄侄，忠君爱国的颜真卿也舍生取义，为国捐躯，留下了一腔正气满人间！幸运的是，大唐精神也伴随着他的书法作品得以千古永存，他的书法也因此被称为"大唐书魂"。

千百年来，临摹出颜真卿高超书法的人，不胜枚举；但是，能真正学到颜真卿刚毅风骨的人，却寥寥无几！

干货小贴士

知识贴士

颜真卿（709—784）

颜真卿，字清臣，京兆万年（今陕西西安）人，其祖上为山东人，故他自署为琅琊人。唐代名臣、书法家，与柳公权并称『颜柳』，与赵孟頫、柳公权、欧阳询并称『楷书四大家』。唐代宗时官至吏部尚书，太子太师，封鲁郡公。784年，被缢杀，追赠司徒，谥号『文忠』。

推荐书目

《颜真卿评传》
严杰著，南京大学出版社，2005年。

《多宝塔碑》
上海辞书出版社出版社，2010年。

《唐颜真卿书颜勤礼碑》
历代碑帖法书选编辑组，文物出版社，2016年。

16

两个天才的较量

巴洛克大师
贝尼尼与
波洛米尼

　　1623年，当巴尔贝里尼荣登教皇的宝座，成为"乌尔班八世"后不久，就立刻封他的好友贝尼尼为整个罗马城的规划师，并且规定贝尼尼只能为他一人服务，不准替其他金主浪费时间。也是，这个年仅25岁的小伙子不仅英俊潇洒（图1）。虽然父亲只是个二流的雕塑师，他却从小就展露出极高的艺术天分，据说8岁时他即兴创作的一幅素描头像令当时的教皇大为吃惊，断言这个神童将成为第二个米开朗琪罗。他10岁时雕刻的山羊有着绵密立体的皮毛，而17岁时他已经能为大主教塑造半身像了。那时的罗马，卡拉瓦乔早已因出色的光影表现在绘画领域大放异彩，而贝尼尼则成功地将戏剧性的表现手法运用到雕塑领域。不过，与脾气暴躁、离经叛道最后英年早逝的卡拉瓦乔不同，贝尼尼温文尔雅、风趣幽默、信守承诺还滴酒不沾，换句话说，与卡拉瓦乔截然相反。据说，这样的男神每次出门都会成为众人瞩目的焦点，当他想要什么东西的时候只要使个眼色就够了。

　　其实，当时的天主教教会正面临着来自新教的竞争，已经丧失了半个欧洲信仰版图的罗马教廷急切呼唤着天才的到来，他们迫切需要利用恢宏瑰丽的艺术将人们重新聚集在教廷的怀抱中。两年前，贝尼尼创作完成的这件《普鲁托和普洛塞尔皮娜》（图2）竟雕凿出少女吹弹可破的皮肤。你看，强壮的冥王普鲁托奋力托起谷物女神的女儿普洛塞尔皮娜，手指因为用力过猛而陷入她柔嫩大腿的肌肤深处，那逼真的凹陷感令人为之惊叹，这分明不是冰冷的大理石而是柔软的蜂蜡！挂在脸颊上的晶莹泪珠，无助而挥舞的双手以及蓬乱浓密的秀发看起来是那么楚楚可怜，冥王正抢劫少女入冥府为妻的一刹那被栩栩如生地展现出来，一种戏剧般的视觉冲击力跃然眼前。而这尊《大卫》（图3）表现的是英雄大卫将石头砸向巨人哥利亚的一瞬间，他左足点地，右臂向后，肌肉紧绷，手臂上的血管清晰可见，扭转的身躯与远望的视线使视觉空间大大延伸。他眉头深锁、双唇紧抿，据说这是贝尼尼以自己为原型创作的雕像，相比米开朗琪罗大卫的健壮、

图1

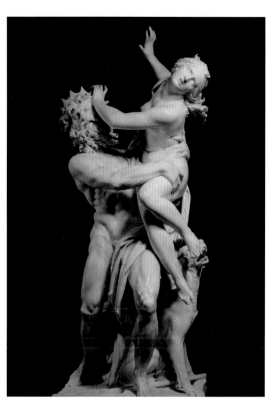

图3

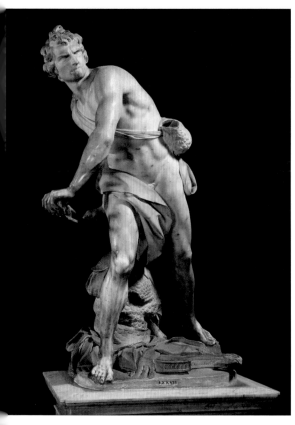

图2

图1　[意大利]贝尼尼，自画像，约1623年
图2　[意大利]贝尼尼，普鲁托和普洛塞
　　　尔皮娜，大理石，1621—1622年，
　　　罗马博盖塞美术馆
图3　[意大利]贝尼尼，大卫，大理石，
　　　真人大小1623—1624年，罗马博盖
　　　塞美术馆

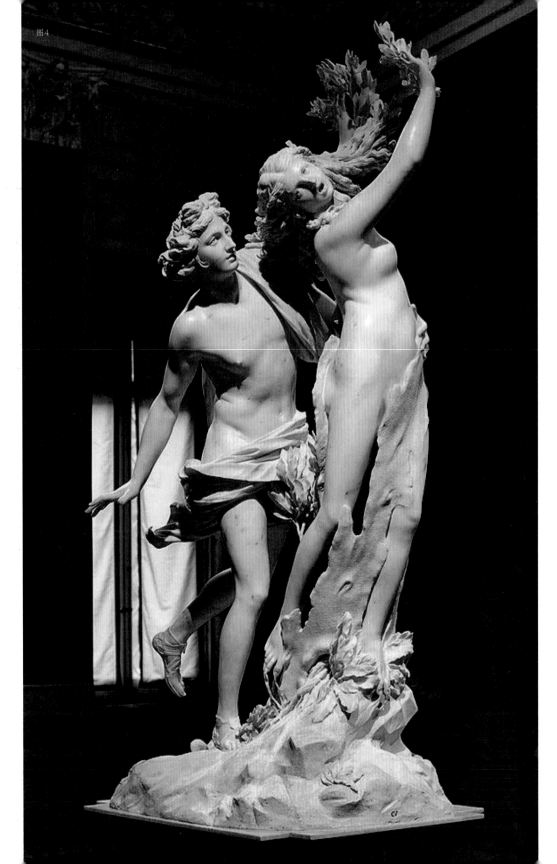
图4

图4　[意大利]贝尼尼，阿波罗和达芙妮，大理石，高2.43米，1622—1624年，罗马博盖塞美术馆

俊美和屏气凝神，贝尼尼的大卫则表现出一种巴洛克式的动感、活力和蓄势待发。据说，当时，教皇亲手端着镜子让贝尼尼观察自己发力瞬间的表情，这真是史上绝无仅有的荣幸。而另一件惊世杰作《阿波罗和达芙妮》（图4）描述的是求而不得的爱情，太阳神阿波罗落花有意，而河神的女儿达芙妮却流水无情，雕塑表现的正是紧追不舍的阿波罗即将触碰到达芙妮的一刹那，被父亲变成一棵月桂树的惊魂少女已经开始变身了，飞舞的发梢渐变为树枝向上伸展着，干硬的树皮渐渐覆盖着她光滑柔软的双腿，裸露的双足正变成树根，连手指尖都生出了叶子。两人纠缠的螺旋形身姿仿佛即将逃离大地的束缚向上升腾，在这里，大理石似乎失去了重量，他们是那么轻盈飘逸，唯美而梦幻。贝尼尼的作品赢得了整个罗马的赞美，二十多岁的他俨然已是超级巨星，罗马教廷期盼已久的天才就这样出现了。他们发现，这个旷世之才不但有着超乎时代的丰富想象力和艺术感染力，而且，他善于经营自己，利用自身的魅力打造超强人脉圈，他精力充沛、才思敏捷，健谈而又热情似火。乌尔班八世曾赞叹道："贝尼尼，你是何其幸运，能见证我成为教宗。但更为荣幸的是，我们的时代能拥有你。"

　　很快，贝尼尼又被任命为圣彼得大教堂的建筑师，他设计的"祭坛华盖"（图5）是圣彼得墓穴上方的一个巨大遮篷，而华盖的正上方则是米开朗琪罗设计的大穹顶，这是何等的荣耀。这个相当于4层楼的青铜华盖由四根富于动感的螺旋形柱子支撑着，不过，要锻造并安置这个扭曲的铜质大遮篷，牵扯到很多建筑原理和工程问题，幸亏有当时罗马最优秀的建筑师波洛米尼帮忙。波洛米尼虽然内向，沉默寡言，有点神经质，总是一副忧郁的样子，但他却是意大利巴洛克风格建筑的一代巨匠。他在建筑艺术上的创新，在工程和数学计算及精湛装饰和综合空间效果方面均高出贝尼尼一筹。他设计的《斯帕达宫长廊》（图6）虽然只有8.6米，但在视觉上却给人以长达40米的效果，就像一个梦幻般的时光隧道。原来他神奇地把入口端圆柱的直径尺寸逐渐向尽头缩小，人为地增强了透视效果。他建造的《圣卡罗教堂》（图7）的立面是呈波浪式凹凸起伏的曲面，好像是随时都可以被挤

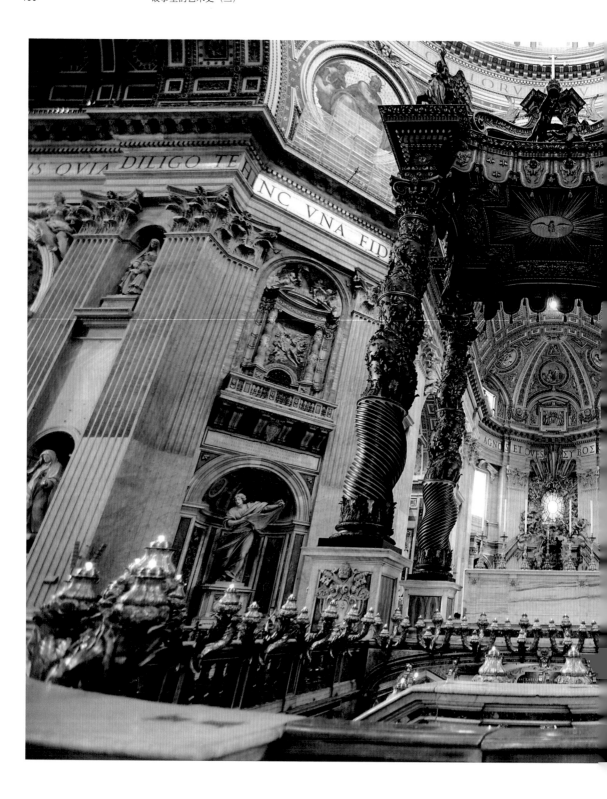

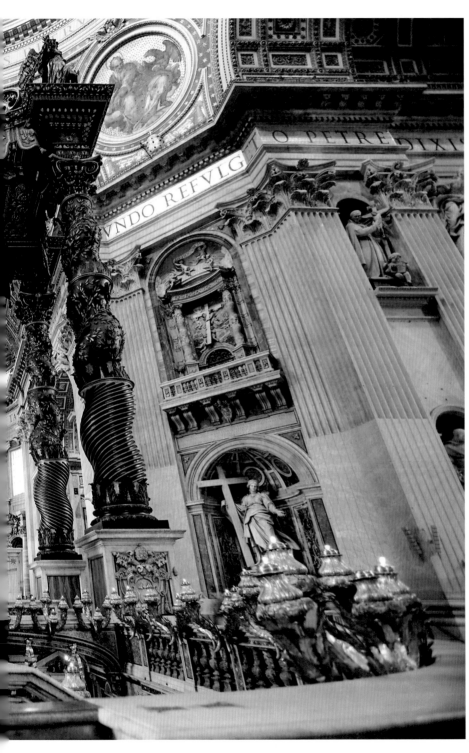

图5

图5　[意大利] 贝尼尼，圣彼得大教堂青铜华盖，青铜、部分镀金，高30.5米，1623—1632年，梵蒂冈圣彼得大教堂

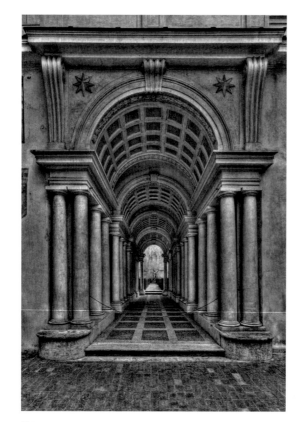

图6

压、变形的。而室内悸动的天花板纯洁、朴素，只有砖块和灰泥，没
有任何着色和雕像，但其高度精密的几何学应用甚至能引起幻觉，这
是形状与数字的完美结合，是顶尖级别建筑大师的伟大作品（图8）。有
这样一位巨匠帮忙，可以说，青铜华盖是他俩共同合作的结晶，可贝
尼尼抢走了所有的荣誉，他甚至压根没提波洛米尼一个字儿。贝尼尼
有个很大的缺点就是虚荣，他明明是那不勒斯人，却非要说自己来自
佛罗伦萨，因为这样可以和米开朗琪罗扯上点关系，而当初帮忙创作
达芙妮手臂上枝叶的助手，贝尼尼从未让他沾上半点荣誉。可以这么
说，他对助手们非常傲慢，不只如此，一个助手的老婆还成了他的情
人（图9），不过当他发现这个女人竟然和自己的弟弟有染时，暴跳如雷
的贝尼尼打断了弟弟的几根肋骨并找人将情妇彻底毁容。这件轰动全

图6　斯帕达宫长廊，1636—1638
　　　年，罗马
图7　四泉圣卡罗教堂（外立面），
　　　1638—1667年，罗马

城的大事件最后的判决结果却非常富有戏剧性，教皇判他的情人通奸
而被锒铛入狱，他的弟弟因扰乱治安而被流放，贝尼尼却被教皇帮着
安排了门亲事，娶了罗马最美的姑娘，这大概是史上最幸福的惩罚
吧。之后，他又接手了一个更大的工程，就是圣彼得教堂的钟楼改造
（图10）。一意孤行的贝尼尼竟设计出重量是原先6倍的两个高70米的
钟楼，完全超出了地基的承重极限，高傲的贝尼尼是不会向对手波洛
米尼请教的，而他的助手们也都是唯他马首是瞻的阿谀奉承之辈。没
有了波洛米尼的批评性建议，贝尼尼正一步步迈向灾难。第一个钟楼
建成的时候，楼体很快出现裂缝并渐渐蔓延到教堂主体，不幸的是，
他的保护伞乌尔班八世也突然驾崩，那些痛恨贝尼尼的人开始落井下
石痛打落水狗，而新教皇英诺森十世决定铲除前朝余孽！不管怎样，
他喜欢的是波洛米尼，于是，在贝尼尼的阴影下生活了15年的波洛
米尼，复仇的时刻终于到来了，在一场评估圣彼得大教堂钟楼事件的
聆讯上他拿出了整理完整的证据链，系统科学地论证了贝尼尼的建造

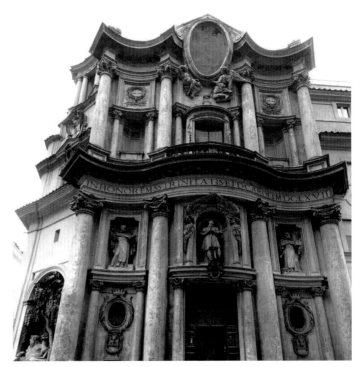

图7

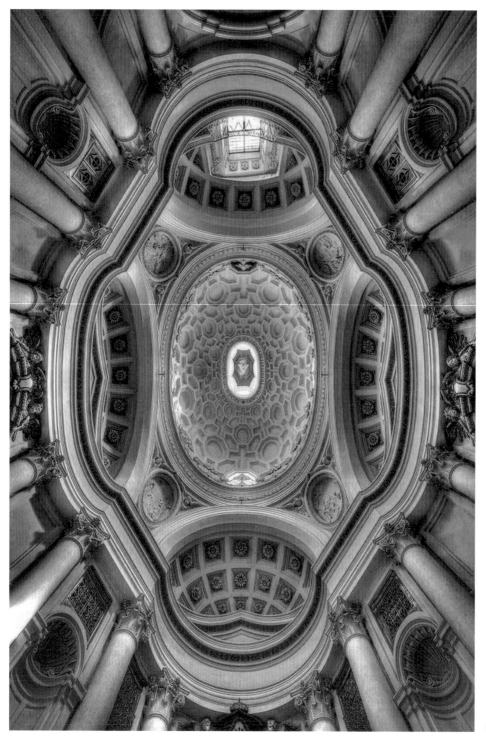

图 8

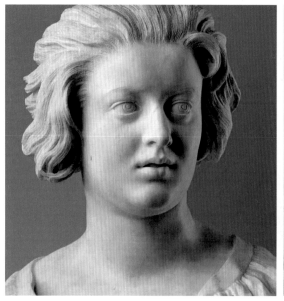

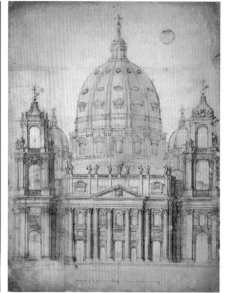

图9　　　　　　　　　　　　　　　　　　　　图10

图8　四泉圣卡罗教堂内
　　　部穹顶，1638—
　　　1667年，罗马
图9　科斯坦萨胸像，大
　　　理石，1636—1638
　　　年，佛罗伦萨巴杰
　　　罗美术馆
图10　[意大利]贝尼尼，
　　　圣彼得大教堂钟
　　　楼建筑图稿

纯属门外汉的瞎胡闹！最后钟楼被拆除，贝尼尼从被万人敬仰的高度跌到了被人嘲笑的谷底，身败名裂的他几乎失去了一切光环，订单锐减、无人问津，他从此会一蹶不振吗？

　　他开始接一些从前看不上眼的小订单，《圣特雷莎的沉迷》（图11）位于罗马一所小礼拜堂里，表现的是西班牙修女特雷莎癫痫病发作时产生幻觉的一刹那。这件耗费贝尼尼12年心血的惊世之作一经面世就名留千古。只见特雷莎头部无力地后仰着，伴随着一阵剧痛，天使将上帝神圣的爱之箭刺入她的身体，在痛苦中，她却似乎感受到前所未有的快乐与甜蜜。微张的嘴唇，酥软的身体，沉醉的表情，贝尼尼将特雷莎对上帝的神秘爱情，神奇地转化为痛并快乐着的一瞬间。"V"型结构搭建起整组雕塑的空间骨架，一束束由镀金色的金属条制成的光柱，与小天使手中的金箭交相辉映，倾泻而下的自然光反射到金属条上的层层金光与大理石上的片片冷光不仅减弱了雕塑的体积感和重量感，还营造出梦幻般的宗教神秘氛围，上帝的虔诚信徒灵魂深处的信仰和欲望得到了最富有戏剧性的精妙表达。

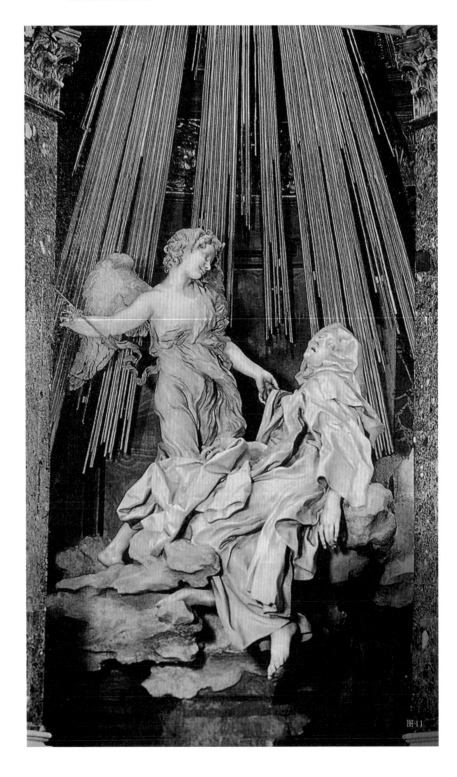

图41

图11　[意大利]贝尼尼,圣特雷
莎的沉迷(组雕局部),大
理石和镀铜,真人大小,
1645—1652年,科尔纳罗
礼拜堂,罗马维多利亚圣
母教堂

图12　[意大利]贝尼尼,圣彼得
广场,梵蒂冈圣彼得大殿
前景,长340米,宽240
米,约1656—1657年,罗
马最著名的广场,整个广
场有两重的巴洛克式柱廊
围绕

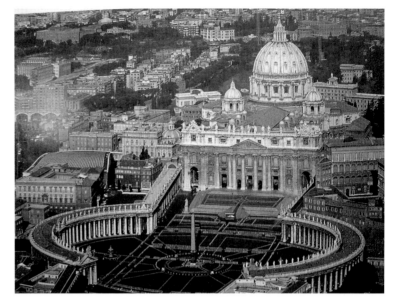

图12

　　　这一旷世杰作再次震撼世人,那个巴洛克天才贝尼尼又回来了,不过从此他收起锋芒潜心创作一直到80多岁生命的终结(图12)。而可怜的波洛米尼在短暂的耀眼之后再次生活在贝尼尼的阴影下,抑郁中他毁掉所有的设计图纸,自杀而亡。其实,艺术家不只是才华横溢的天才,他们也是克服了人性缺点的真实的人。贝尼尼与波洛米尼,两个天才的较量,他们虽曾互相妨碍对方实现各自的野心,却又相互激励达到一个更高的艺术层次。今天,当你漫步于罗马,你会被满眼的巴洛克式的城市景观所震撼。从教堂到公共雕塑再到广场和喷泉,到处都有他们的杰作,如果说有两个人应该为罗马之所以成为罗马而负责的话,那么他们就是贝尼尼与波洛米尼。要知道,早在他俩出生前,罗马曾经历过一次洗劫,从此残破不堪,如今处处呈现艺术魅力的罗马,是贝尼尼和波洛米尼共同献给世人的珍宝,也是他们最后的和解吧。

干货小贴士

知识贴士

乔凡尼·洛伦佐·贝尼尼
(Giovanni Lorenzo Bernini,
1598—1680)

意大利著名雕塑家、建筑师、画家、17世纪最伟大的艺术大师，继文艺复兴之后到18世纪前最杰出和最重要的巴洛克雕塑家。他是那一列杰出的、具有多方面才能的艺术家中的最后一人，正是由于这些人的努力，才使得意大利在长达三个世纪的时间里一直成为西方世界之光。

弗朗切斯科·波洛米尼
(Francesco Borromini,
1599—1667)

意大利巴洛克建筑的一代巨匠。他在改进空间处理，加强拱勒结构以减少墙面，利用新颖华丽的装饰，以及把光线作为设计要素方面，都有独到之处。他所具备的丰富的施工经验及结构材料的技术知识，使他能驾轻就熟地实现其他建筑师所不敢尝试的创新。

推荐书目

《贝尼尼传：他的人生　他的罗马》
[美国]弗兰科莫尔曼多著，黑龙江教育出版社，2015年。

《贝尼尼》
蒋铁丽著，吉林美术出版社，2010年。

《设计天才：贝尼尼和波洛米尼的竞争造就了罗马》
[美国]杰克·莫里西著，纽约哈珀·帕莱尼奥出版社，2006年。

推荐纪录片

《艺术的力量》第2集《贝尼尼》
BBC纪录片，2006年。

17

"宫花寂寞红"
周昉笔下的
"绮罗人物"

据说南朝时的某一天，宋武帝的女儿寿阳公主躺在院子的廊檐下休息，一片梅花飘落在她的额头，起初她没怎么在意，可后来怎么抹都抹不掉梅花渍染的痕迹。不过，眉心的斑斑花痕使原本美貌的公主被衬托得更加娇柔妩媚，宫女们都忍不住惊呼起来，她们纷纷效仿，后来这种眉心一朵梅花的妆饰被称为"梅花妆"，这就是中国古代女子化妆时常用的花钿也称花子的起源。其实，别说花钿，但凡美丽奇特的妆容，到了兼容并蓄、海纳百川的大唐王朝，必然盛行成风。比如说晚唐时流行开额，就是把额前的头发剃掉一部分以拓宽额头，然后把眉毛剃光，这样就可以在额头随心所欲地粉饰，她们画上当时流

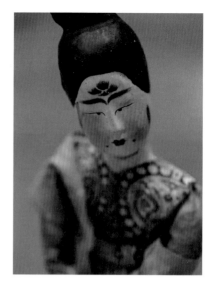

图1

图一 彩绘舞蹈女俑（局部），新疆阿斯塔那唐墓出土

行的各种眉型，贴上各种形状的用金箔、鱼骨甚至是蜻蜓翅膀剪成的花钿，还有"对镜贴花黄"的涂于额头眉间的黄粉（图1）。长安妇女还流行"啼妆"，就是把两条眉毛画作"八字形"，涂黑色的唇膏，发型为圆环椎髻，远远看来似乎有悲啼之状，让人心生怜惜之情。怪不得白居易在他的《时世妆》中感叹道："妍媸黑白失本态，妆成尽似含悲啼。"记得汉武帝也曾令宫人扫八字眉，不过和唐朝妇女流行的八字眉用意大不相同，汉武帝提倡的八字眉是眉尖上翘，眉梢下撇，在面相上给人一种有上进心的感觉，这或许是汉武帝想巩固统治，成就一番伟业的心灵写照。还有那位"楚王好细腰，宫中多饿死"的楚灵王，他喜欢大臣都是精瘦精瘦的，也许是希望他们更加勤勉努力，害得大臣们为了迎合君王喜好，一个个饿得脸色蜡黄，每天上朝都要先屏住呼吸，把腰带束得紧紧的，然后扶着墙站起来。与这些男人的审美不同，唐朝妇女对美的追求可谓是不遗余力，喜闻乐见、标新立异正是大唐人的生活态度，她们的妆饰呈现出前所未有的炫丽面貌。

看这幅《簪花仕女图》（图2），据说是全世界范围内认定的唐代仕女画的传世孤本，画中人更具有现实主义意味。这幅工笔重彩绢

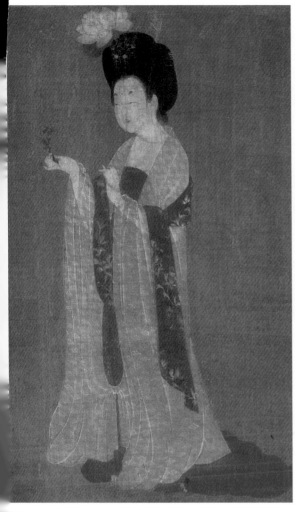

图 5

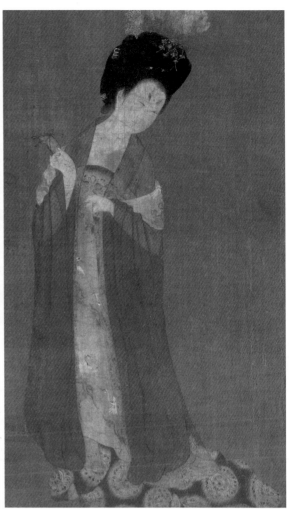

图 6

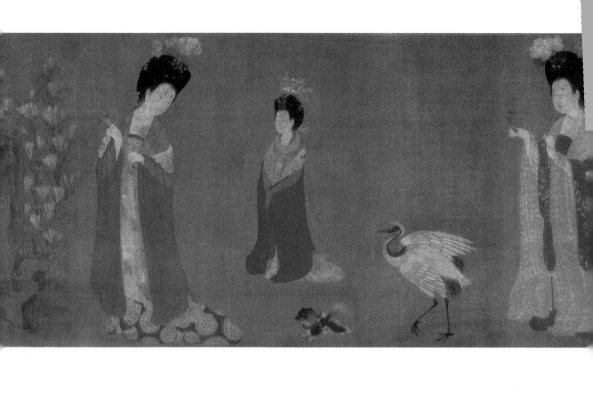

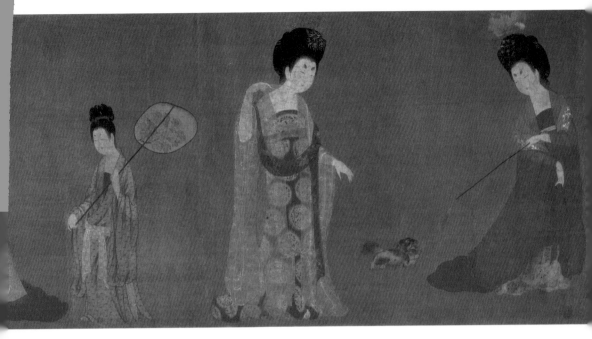

图2

图2　〔唐〕周昉·簪花仕女图·绢本设色·纵46厘米·横180厘米·辽宁省博物馆

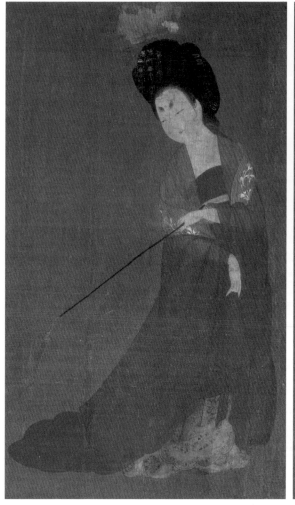

图 3

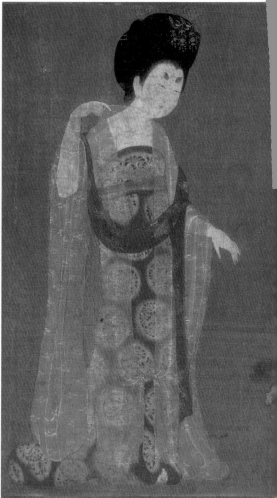

图 4

本长卷共描绘了6位唐代宫廷女子闲逸的生活情景。右起第一位头戴牡丹花、身着红裙的女子正手执拂尘逗弄小狗，这只哈巴狗叫做拂菻狗，是从大秦，就是东罗马帝国传入中国的宫廷宠物。女子虽侧身低头，眼光却望向别处，一副心不在焉的样子。薄如蝉翼的衣裙更显得她肤如凝脂，从纱衣遮掩下手臂颜色的深浅变化可看出画家考究的用色（图3）。与她相对的这位女子身披浅色纱衫，红色长裙上的团花更衬托出她的雍容华贵。也许是天气闷热再加上体丰易汗，即使穿着纱衣，也香汗淋漓。只见她似乎边轻轻撩起领口边与右侧女子轻松交谈（图4）。再来看中间那位头戴荷花的女子，正专心致志地细数着手中的石榴花瓣，脸上流露出一抹愉悦的微笑，可见画家对人物动态及微表情的捕捉非常到位（图5）。她身后手执团扇低眉垂眼的侍女身形明显小了一圈，应该是古代体现人物主次地位尊卑的一贯画法。她身前一只白鹤正在悠闲踱步，白鹤左边那位身穿红色纱衫的女子体型较小，似从远处翩然而至。不过这会是由于透视关系而画得较小吗？1972年，文物保护专家对这幅画进行重裱修复时发现，长卷的画心原来是由三段画绢拼接而成的！这位较小的仕女、白鹤与左边的小狗明显是拼接的，而且画中人物有高有低，并不在同一条水平线上，于是专家们推测，这幅画很可能是画在几座屏风上的屏风画。这样看来，画面的构图虽不是原版，但也颇有意思。你看，最左面这位头戴芍药花的女子捏着刚刚捉来的蝴蝶，面带笑意地看着跑来的小狗（图6）。卷首与卷尾的仕女均作回首顾盼之姿，将戏犬、赏花、闲步、捉蝶的4段情节收拢归一，成为一个完整的画卷。

不知大家注意到没有，画面中的女子，五官比例不大正常，额头面积好像过大，双眼几乎位于整个脸庞的中部，原来这就是咱们前面提到的开额。她们在额头贴花钿，在剃光眉毛的位置上精心绘制出当时流行的蛾翅眉，又叫桂叶眉。这种眉形短而阔，末端上扬，形如蛾翅和桂叶，与体形富态、脸型宽大的唐朝美女正好相配，曾盛行一时，也深深影响到周边国家，如保留到现在的日本

貞觀年間	627—649		景雲元年	710	
麟德元年	664		先天二年—開元二年	713—714	
總章元年	668		天寶三年	744	
垂拱四年	688		天寶十一年後	752年後	
如意元年	692		約天寶—元和初年	約742—806	
萬歲登封元年	696		約貞元末年	約803	
長安二年	702		晚唐	約828—907	
神龍二年	706		晚唐	約828—907	

图7

艺伎的眉妆，就是唐朝短阔眉妆的遗续。有趣的是，中国古代女性从不在眼睛周围卜功夫，她们重视的是眉毛，所谓以眉传情，以眉写意（图7）。在唐代，对眉毛的崇拜更是达到顶峰，据史料记载，唐玄宗有"眉癖"，就是对妇女的画眉非常热衷，他曾令画工画出宫中流行的十眉图。再来看，画面中的女子都穿着袒胸长裙搭配大袖透纱外套，这种不着内衣，仅以轻纱蔽体的装束是当时最为流行的女装款式，正可谓"慢束罗裙半露胸""绮罗纤缕见肌肤"。这种袒胸样式在中国古代服饰史上是绝无仅有的，是唐朝开放、霸气的时代象征。她们还梳着形式巍峨的高大发髻，为了垫得更高，她们在头发中加垫上木头或纸张做的假发（图8）。相对于浓艳瑰丽的红妆，画中的她们施白妆，就是只把铅粉厚厚地涂抹在脸上，成语"洗尽铅华"中的"铅华"指的就是这种敷在脸上的"粉底"。画家运用"屈铁盘丝"般圆浑细劲的线条勾勒出人物样貌，柔和鲜丽的色调恰如其分地表现出贵族女子细腻的皮肤和织物的质感，这些雍容富态的仕女造型被称为"绮罗人物"，是唐人心目中的美女，与六朝时的"秀骨清相"形成了鲜明的对比。

图7　唐代各时期女子眉形展示图

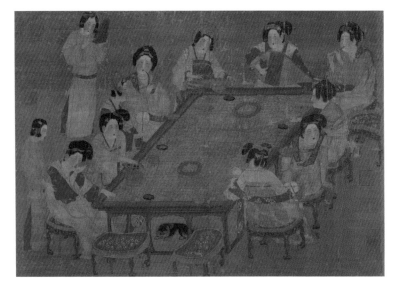

图8 佚名，唐人宫乐图（局部），绢本设色，纵48.7厘米，横69.5厘米，台北故宫博物院

图8

奇怪的是，尽管画面中的女子雍容华贵，却似乎带有几分倦慵，几丝惆怅。其实，这幅画的作者周昉生于大唐由盛转衰之时，他笔下的女性已不同于盛唐时的宫廷画家张萱笔下那欢欣矫健的意趣，多了几分典雅与柔丽。与张萱不同，周昉出生于典型的唐朝贵族家庭，他起初仿效张萱，时人称他俩仕女图唯一的区别是周昉会在仕女的耳根敷染一点朱色，不过他渐渐改变了张萱用色过厚而产生的"粉气"，施色有所减弱，衣裳纹理劲简，用笔的力度却丝毫未减。同时，也许是从小的耳濡目染，他的肖像画似乎深入到人物的内心深处，把宫中各类仕女的心态微妙地展示出来，这幅《挥扇仕女图》（图9）共画了5组13个人物，表现了宫中仕女"挥扇""端琴""临镜""女红"和"闲谈"的情景，画面中呈现出一种懒散、颓唐却略带忧伤的凝重气氛。

虽是个贵公子，周昉却善于采纳和吸收群众意见。据说有一次，唐德宗请周昉为皇宫门前的章敬寺画神像，参观者络绎不绝，周昉广泛听取群众意见，随时进行修改，经过一个多月，没人再提意见，大家都赞叹这幅神像是天下第一！还有一次，郭子仪的

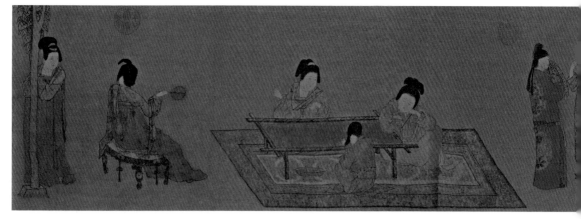

图9

姑爷侍郎赵纵让韩幹和周昉给他各画一幅像，人们都评不出优劣，赵夫人看了却说，前一幅只画出了赵郎的容貌，而后一幅神态、表情、说笑的姿态都画出来了，后一幅就是周昉画的。他还改变了佛像造型千篇一律的"三尊式"，创造了"水月观音"形式，就是将观音绘于水畔月下，颇具艺术魅力（图10）。这种形式不仅为画工所仿，也成了雕塑的造型样式，流传甚广。后人将周昉的仕女画和佛像画的造型尊为"周家样"，与北齐曹仲达的"曹家样"（又称"曹衣出水"）、南朝梁张僧繇的"得其肉"的"张家样"、唐代吴道子的"吴家样"（又称"吴带当风"）合称"四家样"，是中国古代最早具有画派性质的样式，为历代画家所推崇。"周家样"的艺术影响早在唐代已超出了中国本土，它的艺术魅力为邻国新罗、东瀛的画家所倾倒。

安史之乱打破了一片太平盛世，也击垮了唐人的自信，他们的审美观也发生了极大的扭曲，像咱们前面讲到的开额、啼妆、蛾眉等妆容都流行于中晚唐时期。唐代诗人元稹曾在他的五言绝句《行宫》中说道："寥落古行宫，宫花寂寞红。白头宫女在，闲坐说玄宗。"也许，当命运的暴雨袭来，人们更应该抬头看看雨后的彩虹，如果把时代的镜头拉远，我们会发现，只有那种跨越时空的美，永远沁人心脾……

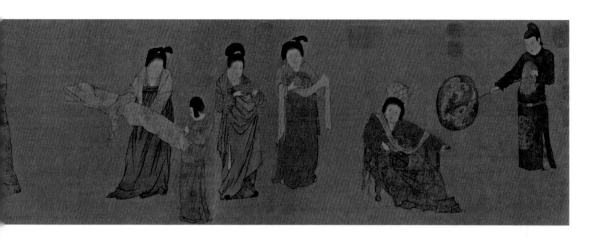

图10

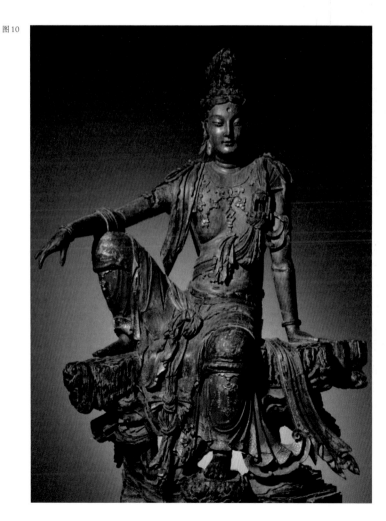

图9 〔唐〕周昉，挥扇仕女图，绢本设色，纵33.7厘米，横204.8厘米，故宫博物院

图10 〔辽〕水月观音像，彩绘木雕，美国纳尔逊艺术博物馆

知识贴士

周昉（公元8世纪—9世纪初）

唐代著名画家，字仲朗、景玄，京兆（今陕西西安）人，生卒年不详。出身显贵，先后任越州、宣州长史。能书，擅画人物、佛像，尤其擅长画贵族妇女，是中唐时期继吴道子之后的重要人物画家。周昉创造的最著名的佛教形象是「水月观音」。他的佛教画曾成为长期流行的标准，被称为「周家样」。传世作品有《簪花仕女图》卷、《挥扇仕女图》卷、《调琴啜茗图》卷等。

「四家样」

后人将周昉的人物画特别是仕女画的造型尊为「周家样」，与「曹家样」（北齐曹仲达创）、「张家样」（南朝梁张僧繇创）、「吴家样」（唐代吴道子创）并立，合称「四家样」，是中国古代最早具有画派性质的样式，为历代画家所推崇。

推荐书目

《中国历代妇女装饰》

周讯、高春明著，学林出版社，1997年。

《周昉：簪花仕女图、挥扇仕女图》（中国美术史·大师原典）

中信出版社，2016年。

18

平安女子图鉴

日本
源氏物语绘卷》
赏

平安时代，日本有一个天皇叫桐壶帝，虽然后宫妃嫔众多，可他却只宠爱桐壶更衣一个人，更衣是日本后宫妃子的品级。这个女子容貌秀丽又知情达理、温淑善良，集三千宠爱于一身。这个故事的开头是不是有点像咱们的唐玄宗宠爱杨贵妃？的确，那时候，白居易在日本很红，他诗中的那种超脱、平静却略带伤感的美具有强烈的感染力，据说，当时他的诗词歌赋流行于平安朝的大街小巷，他著名的《长恨歌》想必也是人尽皆知。桐壶更衣出身卑微，她又独得皇上宠爱，所以被宫中众佳丽嫉恨，她饱受排挤，历经磨难，在生下儿子三年不到就在忧惧不安中去世了。悲伤的天皇又娶了个跟桐壶很像的女子叫藤壶女御，女御也是妃子的品级名。为了让自己最疼爱的这个失去母亲的可怜的孩子与自己有更多亲近，桐壶帝就把皇子接进宫中。皇子在后宫与像母亲一样温柔美丽的藤壶最亲近，随着时间的流逝，皇子出落成一个举世无双的美男子，他叫源氏，因他那光辉灿烂的俊美外表，所以大家都称他为光源氏。意想不到的是，在长期的相守中，不知不觉地，光源氏竟然对藤壶产生了一种微妙的感情……

其实，相当于中国的唐末宋初的长达400年的平安时代是日本历史上一个特殊的时代，有长达200多年的时间是外戚干政，就是娘家人把持朝政大权，天皇没有实权，而且日本没有像中国这样的科举制度，靠自己的才学步入仕途几乎是不可能的，出身决定一切，父母的身份，决定了子女的地位和前途，与贵族皇族联姻或强强联合更是个人飞黄腾达的必经之路。习汉诗、赋和歌、弹琴筝，成为女子必备的修养，男子也忙于寻花问柳，希冀借裙带关系平步青云，贵族男女无不醉心于风花雪月，也许正是这样，才女辈出，文学盛行，一个附庸风雅的文化盛期诞生了。

再来说天皇桐壶帝，为了保护自己的掌上明珠，他忍痛把源氏贬为臣籍，并把原本的太子妃嫁给他，这样儿子虽不再是皇族，但依然可以通过联姻掌握实权。当时日本的婚姻制度是一夫多妻兼"走

婚"，才貌双全，风流倜傥的贵公子光源氏自然是宫中女子们憧憬爱慕的对象，可源氏心中依然念念不忘的是继母藤壶，这份禁忌的情感让他几近疯狂，最终的结局会怎么样呢？

其实，这个故事出自于世界上最早的长篇小说叫《源氏物语》，物语指的是世俗故事，是日本的一种文学体裁。成书于公元1000年左右的这部将近百万字的小说共有54章，跨越四代天皇长达70年，其中涉及的人物多达400人。小说以日本平安王朝全盛时期为背景，描写了主人公源氏一生的爱情故事和浮沉不定的命运。作者紫式部是当时有名的才女。作为那个时代女孩子们的枕边书，类似现在的网络小说，这部小说以美为最高标准，美的文字、美的场景、美的人物、美的情致（图1）。如主人公源氏就完美得令人神共妒，每次出场作者都要费尽笔墨润色他的美，甚至不忍心写他的死。全书通过人物微妙心理状态的描述，字里行间充满对幸福易逝人生无常的感叹。源氏终其一生似乎都在追逐藤壶的轻颦浅笑，拿之后众多的女子与之作对比。从另一个角度来看，这本书更像是借当时贵族男子的角度来品鉴当时的理想女性，再加上之后绘卷的出现，一本平安时代的"女子图鉴"诞生了。

绘卷是指画在画卷上的绘画作品，类似于连环画，最早起源于中国，但在日本发展出独特的形式。《源氏物语绘卷》，是《源氏物语》这部小说诞生100年后创作的，也是日本现存最早的绘卷。原有将近90幅，现仅存19幅。每幅画都采用了从上向下45度倾斜的透视方法来进行构图，但卸下了房顶部分，纸隔扇也往往被省略或半开半掩。这样就可以把镜头伸进居室的每一个角落，将居室内的全部秘密透露给观者。这种画法是日本独创的，叫"吹拔屋台"。人物的画法更独特，叫"引目勾鼻"，就是画一勾是鼻子，画两条中间稍粗的细缝，这是眼睛，点一个红点就是嘴唇。且脸庞一律是上窄下宽，为"蚕豆型"，这可能是受了唐朝的以胖为美的审美观的影响（图2）。令人匪夷所思的是，建筑家具装饰物画得如此精美，事无巨细，但人物却如此简单程式化，无剧烈的动作，无个性的表情，据说这样可以

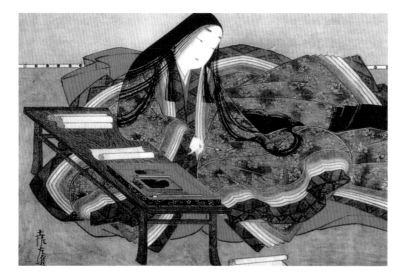

图1

图2

图1　紫式部与《源氏物语》
图2　"引目勾鼻"（局部），夕
　　雾，《源氏物语绘卷》

使每一个欣赏者都能够欣然认为自己就是画中人，获得亦真亦幻的效果。如《蓬生》表现的是流放的源氏获赦返京造访别离多年的情人末摘花，庭院中是蒿草丛生，他手中的伞也被松树藤蔓缠绕着（图3）。《关屋》表现的是在红叶满山的九月，前往石山寺进香的源氏巧遇随夫返京的空蝉（图4）。而《蛉虫》表现的是和着夕雾的笛声，源氏及各亲王贵族闲适的消遣着夏日的慢慢长夜……靠着柱子的是源氏，他们好像都默不作声，也许是在用诗文交流感情（图5）。《柏木》表现的是

图3　佚名，蓬生，《源氏物语绘
　　　卷》，约12世纪，五岛美术馆
图4　佚名，关屋，《源氏物语绘
　　　卷》，约12世纪，五岛美术馆
图5　佚名，蛉虫，《源氏物语绘
　　　卷》，约12世纪，五岛美术馆

图3

图4

图5

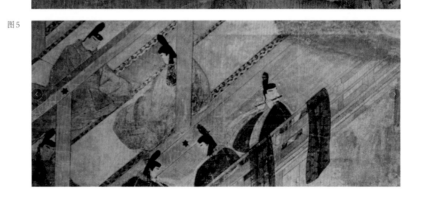

源氏把妻子三公主与柏木诞下的孩儿薰抱起，心情无比复杂地看着（图6）。惶恐而愧疚的柏木病入膏肓，在病床前托付家人给夕雾（图7）；夕雾的妻子怀疑丈夫在给别人写情书，伸手去抢（图8）；薰长大了，从竹篱笆缝偷窥自己所仰慕的女子（图9）；等等。每幅画的主色调是依照主题而设计，对不同人物的身份及场面采用了不同的色彩。整套绘卷构思奇巧，虚实相间，线条轻柔流畅，色彩浓艳厚重，先用细线勾画形象，再用矿物颜料在轮廓内涂以浓厚艳丽的色彩，可以看出除了受

唐代绘画的影响外，日本绘画也发展出一种独有的技法和韵味，被称为大和绘。

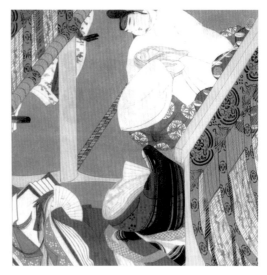

图6

其实，读小说《源氏物语》，你的心情也总会随着作者从喜悦不知不觉间转变为哀伤。书中唯美的爱情总是伴随着一夫多妻制下妇女的悲惨命运和残酷现实。可以说，《源氏物语》在日本开启了"物哀"的时代。物哀就是在平常物中隐藏着的巨大的悲悯和幽深玄静的情感。作为岛国，大和民族自古就感受到宇宙自然的稍纵即逝和变幻无常，也许，"悲观"的悖论心理已成为日本的一种民族意识和美学思潮。从电影、电视剧、舞台剧、动画片，再到大和绘，还有后来的奈良版（图10），歌川派浮世绘版（图11）以及大和和纪的少女漫画版的《源氏物语》（图12）绘卷，满开的樱花、彩色的画面和不尽的流年，一部《源氏物语》历时千年仍被人传颂。也许，这种人生无常短暂即逝的美是人类共同的感知。

图7

图6 柏木（局部），《源氏物语绘卷》复原图
图7 佚名，柏木，《源氏物语绘卷》，约12世纪，德川美术馆

图8　佚名，夕雾，《源氏
　　　物语绘卷》，约12世
　　　纪，五岛美术馆
图9　桥姬（局部），《源氏
　　　物语绘卷》复原图
图10　蓬生，奈良绘卷
图11　源氏香之图·末摘
　　　花，歌川丰国，约
　　　1844—1847年
图12　《源氏物语》漫画
　　　版，大和和纪

图8

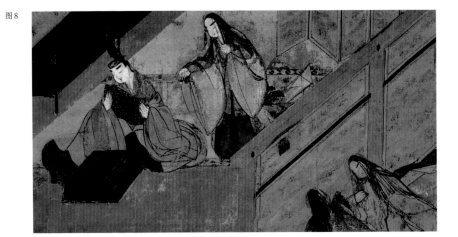

图9

图10

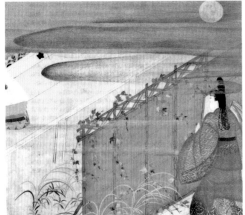
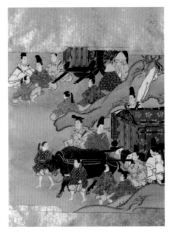

图11

图12

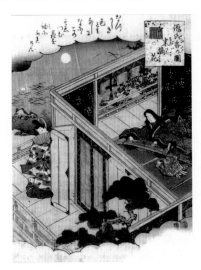

干货小贴士

知识贴士
《源氏物语》
日本平安时代女作家紫式部创作的世界上最早的长篇写实小说，约成书于1001年至1008年间。全书共54回，近百万字，包含4代天皇，历70余年，所涉人物400多位。作者采用散文和韵文相结合的方式，以日本平安王朝全盛时期为背景，描写了主人公源氏的生活经历和爱情故事，是日本不朽的"国民文学"，开启了"物哀"的时代，被认为是日本物语文学的巅峰之作。

推荐书目

《源氏物语》
[日本]紫式部，丰子恺译，上海译文出版社，2020年。
《全彩图解源氏物语》（1000周年绝美纪念版)
[日本]紫式部，康景成译，陕西师范大学出版社，2008年。
《源氏物语》
[日本]大和和纪，章世菁等译，山东文艺出版社，1999年。

推荐电影

《千年之恋之源氏物语》
[日本]
崛川顿幸执导，2001年。

推荐电视剧

《源氏物语》[日本]
鸭下信一执导，TBS, 1991年。

19

功名皆一戏，未觉负生平

米芾的
笔走龙蛇与
云山墨戏

公元1082年，即北宋元丰五年，苏东坡因新旧党争的"乌台诗案"被贬至黄州已经两年多了，以前的亲朋好友们大多跟他断了联系，也难怪，一个中央级高官现在被贬为民兵连副连长，他们可能是唯恐躲之不及吧。然而，这一天，一个叫做米芾的交情并不深的小辈却专程到他那破旧的茅草屋来拜访。虽然苏轼比米芾年长十多岁，两人却相谈甚欢，苏轼当即拿出纸笔，画了竹枝枯树还有米芾最喜欢的"怪石"，他们长达二十年的交往就这样开始了。

其实，米芾这个人，在宋朝当代就被人称作"米颠"，就是说他疯疯癫癫、神经兮兮。他经常穿着一身唐装出门，就像现在穿着长袍马褂挤地铁，引来众人围观，他却一脸得意。他有严重的洁癖，总是随身带着银壶，时不时让人用壶往外倒水，自己就着水流洗手，这是他自己发明的"自来水系统"，洗罢，两个手互相拍打，直到手干为止。想想看，那时的人们经常会看到有个人莫名其妙地不停鼓掌，肯定会以为自己碰到了怪人。有一次，他的官服被人不小心碰了一下，他回去后就玩命地洗，连官服上的花纹都被洗掉了，那时候，非常讲究礼仪，就为这个他被人弹劾，受到了降职处分。最有意思的是他挑女婿也按着自己的洁癖来，上门求婚者中有个人叫段拂，字去尘，米芾一看就乐了，已经拂过了，还要再去一下尘，绝对讲卫生，于是就把女儿嫁给了他。

不过米芾最让人津津乐道的是他的爱石如命和天真的痴气。据说他在安徽做官时有一天在路上看到一块奇形怪状的大石头，他激动万分，特意穿上礼服口中絮絮叨叨地说"石兄石兄，请受俺一拜"。米芾在书房写信，他的朋友从窗户缝偷看，看见米芾写到信结尾"再拜"的时候，就把笔放下，站起来整理好衣服，然后真的就拜了两拜。因为书法和绘画技艺，经蔡京举荐，米芾当上了宋徽宗时期的书画学博士，一天，皇帝请他来御书房写字，只见米芾是笔走龙蛇龙飞凤舞地表演了一气，然后毕恭毕敬地对皇帝说，这个砚台被我用过了，污染了，陛下就送给我吧。估计是一进门他就瞄上了这顶级的端砚，皇帝哈哈大笑，就答应了他，米芾乐得是手舞足蹈，抱着砚台就往外跑，也不顾墨汁洒得满身都是。

　　虽说米芾做事我行我素，却是文辞字画金石器玩样样精通，因为赏石，他写过一本《砚史》，"笔墨纸砚"的"砚"，规定了相石四法，即"透""漏""皱""瘦"。"透"指的是石头玲珑剔透，"漏"指石上有眼有洞，"皱"指石头表面凹凸皱褶，而"瘦"则指石头的形态要瘦硬挺拔，这四种挑选奇石的方法，直到现在还是最具中国美学价值的赏石品评标准。作为一位书画家、艺评家与鉴赏家，米芾是眼高手高，可能受董源的山水印象画风的影响，他的山水画完全放弃线条，仅用深浅浓淡的墨点构成烟云树林，这种独创的技法被称为"米点皴"，非常适合描绘江南山水。虽然真迹不存，但被他的儿子人称"小米"的米友仁继承并加以改进，如这幅"米家山水"《潇湘奇观图》(图1、图2)表现的是江南充满灵动之气的云雾山光。画面中远山连绵，尖峰林立，起伏的山峦云雾缥缈，零散的屋舍若隐若现，大小错落的浓墨、焦墨、横点、点簇表现层层山头，横笔打点，以墨运点，积点成片，墨色浓淡变化极富韵律，繁密的墨点与大量的留白营造出浑厚润泽的云山墨戏，给人以墨光焕发，厚实庞大的视觉效果。

　　当然，米芾最大的艺术成就还是书法，他与苏轼、黄庭坚、蔡襄并称"苏、黄、米、蔡"，即宋四家。米芾天分极高而又非常用功，他习书也是学谁像谁，写谁是谁，从二王到颜欧柳褚都被他临摹了个遍，而且达到以假乱真的地步，但他并不满意这种临摹前辈书法家的"集古字"，他要博采众长，融会贯通，自成一家。据说，当宋徽宗问他本朝谁的字写得最好时，米芾这样回答："蔡京不得笔法要领，蔡襄写字是用刻的，黄庭坚是用描的，苏轼是用画的。"皇上问："那你呢？"他回答说："我是用刷的。"其实就是夸赞自己的字是笔走龙蛇，挥洒自如。不过还真别说，"刷"正体现出他用笔迅疾劲健、痛快淋漓、欹纵变幻的特点。如果说，这是他对当代诸家书法特点的客观总结，那么他对前辈书法家的品评也不留情面。他曾写过一本《海岳名言》，充分体现出他率意艺评的特点，什么"丑怪""恶札"都用上了，可见他是择善而从，有长即学、遇短即舍，也许正是这种带有批判精神的广收博取成就了米芾的独具一格。

图1

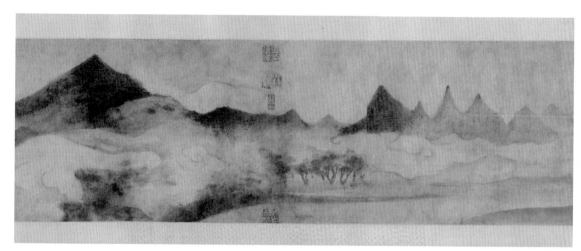

图2

图3

图4

图1 [宋]米友仁，潇湘奇观图，纸本水墨，纵19.8厘米，横289.5厘米，故宫博物院

图2 潇湘奇观图（局部）

图3 [宋]米芾，蜀素帖，绢本墨迹，纵29.7厘米，横284.3厘米，台北故宫博物院

图4 蜀素帖（局部）

他的《蜀素帖》（图3、图4）是与好友林希结伴游览时在蜀素上即兴写的八首诗。蜀素是四川所产的供书画用的细绢，因上有乌丝界，即栏列，而且纹罗粗糙，滞涩难写，因此非功力深厚的书家不敢挥毫于上，所以收藏多年都没人敢写。只见米芾开篇时以行楷为主，愈到后面字形愈见细瘦奇险，笔意愈见流畅飞快，在乌丝界栏内，飞扬恣肆，八面出锋，丝毫不为格式所拘，因蜀素不易受墨，屡屡有枯笔出现，如渴骥奔泉。流利的笔势与滞涩的触感相生相济，挥毫泼墨间锋芒尽露，豪迈稳健，大开大合的结构有力拔山河的劲道，被后人誉为"中华第一美帖"。与《蜀素帖》并称米书"双璧"的《苕溪诗帖》（图5、图6），两者风格却有所不同，如果说《蜀素帖》如磐石之重，《苕溪诗帖》就如行云流水，被称为"风樯阵马，沉着痛快"，即行笔速度快而运笔又停得住放得开。再来看这幅《珊瑚帖》（图7），其内容是向别人夸耀自己的收藏，文中提到珊瑚一枝，他便随手画了一枝三

图5

图5　［宋］米芾，苕溪诗帖，纵30.3厘米，横189.5厘米，故宫博物院

图6　苕溪诗帖（局部）

图7　［宋］米芾，珊瑚帖，纵26.6厘米，横47.1厘米，故宫博物院

叉珊瑚插在金属座架上，还不忘为笔架题诗一首，笔势放纵，布局随意，却丝毫不失法度，是豪迈精神与深湛功力的精妙组合。

　　有一次，酒席间，米芾当着一帮客人的面问苏轼：别人都说我疯癫，子瞻，你怎么看？苏轼哈哈一笑说"吾从众"，就是我和大伙儿看法一致。其实，米芾不入凡俗的个性也许另有隐情，他曾自作诗一首："庖丁解牛刀，无厚入有间。以此交世故，了不见后患。"把自己变成没有厚度的利刃，自由地活着。其实，米芾做官，不是因为科举应试，而是靠母亲的"关系"蒙恩而来，据说他的母亲曾做过皇帝的奶妈，他的出身一直被世人所诟病，还曾被御史以他"出身冗浊，无以训示四方"而弹劾，这在米芾看来不能不是一个耻辱，也许，以他容不得半点污秽的性格只能通过极端的行为证明他品格上的高洁。不过，在北宋新旧两党倾轧的政治环境中，远离复杂多变的政治漩涡，使他有更多的时间和精力钻研艺术最后自成一家，这不能不说是他在仕途上的挫折所带来的一个意想不到的收获，正如他所说的："功名皆一戏，未觉负平生。"或许他愈趋平淡天真的书风也来自于他看淡名利后的豁达吧！

图6

图7

干货小贴士

1.知识贴士

米芾（1051—1107）

北宋书法家、画家，宋四家之一，又称『米襄阳』、『米南宫』。祖籍山西太原，迁居湖北襄阳，天资高迈，人物萧散，好洁成癖。善诗，工书法，精鉴别，能画枯木竹石，时出新意，又能画山水，创『云山墨戏』，烟云掩映，平淡天真。

2.旅游贴士

米芾墓

位于江苏省镇江市南郊鹤林寺附近的黄鹤山北麓。墓有石扩，直径11米，有台阶60级，两墓道长60米。坟前墓碑，镌刻『宋礼部员外郎米芾元章之墓，曼殊后学启功敬题』。自墓重修以来，每年接待包括中日韩东南亚在内的大量海内外的游客，许多慕名而来的文人骚客将之视为『文化之家』。

米公祠（米芾纪念馆）

位于历史文化名城襄阳市汉江之畔，原名米家庵，是为纪念米芾而修建的祠宇，始建于元，扩建于明，后改名米公祠。祠内有纪念性建筑拜殿、宝晋斋、仰高堂等。并珍藏有其后裔摹刻的米芾书法45碣，其它碑刻145碣。2006年，米公祠作为清代古建筑，被国务院批准列入第六批全国重点文物保护单位名单。

推荐书目

《书史》

米芾著，赵宏译，中州古籍出版社，2013年。

《砚史 砚谱》

米芾著，中国书店，2014年。

《米芾蜀素帖》

上海书画出版社，2007年。

推荐纪录片

《襄阳好风日》第6集《襄阳米颠》

CCTV，2010年。

20

"春信式"梦幻美人

铃木春信的
"锦绘"
浮世绘

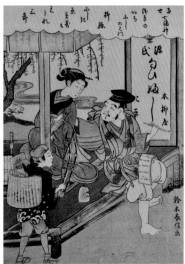

图1

图2

图1　[日本]铃木春信,浮世美人
　　　寄花笠森的女子卯花，锦绘,
　　　1769年左右
图2　[日本]铃木春信,"当世七福
　　　神"惠比寿与本柳屋小藤，锦
　　　绘，年代不详

　　　　400多年前，征夷大将军德川家康进驻江户，就是现在的日本东京，建立了德川幕府，江户城逐渐成为全国的政治文化中心。当时，城中有一个很特别的地方叫做"吉原"，俗称"花柳街"，是当地人常去的交际场所。任何人不分阶级贵贱只要有钱都可以来到这里，除了赏花、祭典、钱汤、光顾娼馆和欣赏歌舞伎表演外，享受美食和茶点也是必不可少的。他们怀抱着对生命无常、人生易逝的感叹，在欢欣鼓舞、舒适惬意的氛围中度过每一天。据说，如果哪家茶屋或店铺的女儿长得特别漂亮，那里的生意就会特别好，因为有这么一位美丽可爱的姑娘陪自己泡茶聊天，是多么让人开心的一件事。当时，笠森稻荷之茶屋的阿仙、浅草杨枝店柳屋的阿藤、浅草茶屋茑屋的阿芳不仅年轻貌美还仪态优雅，是鼎鼎大名的看板娘，就是店铺招揽生意的活广告，据说那时不管男人女人都竞相一睹她们的风采，从举手投足到穿衣搭配，人们趋之若鹜，她们的人气也越来越高，成了大众偶像。

　　　　其实，吉原不是一般概念中的花街柳巷，这里也是许多文人学者和浮世绘画师经常光顾的地方。据说，一个叫铃木春信的画师就曾为这些美貌的看板娘作过画。这幅《浮世美人寄花笠森的女子卯花》

（图1）描绘的就是笠森茶屋的阿仙，画面中，她体态婀娜，温文尔雅，手执茶盘正去给客人上茶，细长的双眼似乎带着笑意。画面色彩缤纷，茶具琳琅满目，台布上摆放着她的烟杆还有客人留给她的情书。画面上方书写的一首和歌使画面洋溢着浓浓的诗情画意。而这幅《"当世七福神"惠比寿与本柳屋小藤》（图2）描绘的是正月里，掌管买卖兴隆的守护神惠比寿亲临小藤的出售牙签和牙粉的店里，在绘有如画屏风的衬托下，七福神边与手执烟杆的小藤闲聊边翻看着搭在腿上的大福账，似乎谈得很投机。阿仙与小藤都长着鹅蛋脸、丹凤眼，除了服饰发型动态之外，她们的面貌表情如出一辙，"春信式"美人诞生了。

　　其实，铃木春信笔下无论男女都面目相似，当然，年轻男子的头发会被削掉一小块加以区别，就像艺伎腰带的结打在后面而妓女打在前面一样，有一些隐藏着的小秘密。不过，"春信式"绝不单指他笔下的美人风格，还具有更深层的含义。要知道，在他之前，江户时代产生的这种专门描绘妇女生活，记录社会时事或抒写山川景物的插图绘历基本是单色的，最多也是单纯的红色或绿色。而正是铃木春信，从苏州桃花坞传入的多色套印技术中得到启发，在原色的基础上混合中间色，创造出更加精细的多色叠加的套印技术，因为色彩丰富鲜明，犹如斑斓的锦缎，所以被称为"锦绘"。这幅《夕立》（图3）是他创作的第一幅绵绘作品，一阵暴雨袭来，晾衣竿上的衣物快要吹落，一位体态轻盈的少女慌忙跑去收衣物，情急中跑掉一只木屐，大风掀起她五彩斑斓的衣裙。画家运用类似中国古代的曹衣出水描，以行云流水般流畅舒缓的线条描绘景物，画中色彩艳丽缤纷，套印准确无误，透过女孩跷起的脚丫、微露的酥胸以及回眸观望的姿态，一股青春气息扑面而来。这幅《雪中相合伞》（图4）表现的是在灰暗的天空下，一对黑白长袍裹身的情侣共撑一伞，他们卿卿我我漫步在一片白雪皑皑之中。那时，未婚男女是不允许相互触碰的，只有共撑一把伞时才有这个机会。"相合伞"意为爱情伞，共打"相合伞"在日本歌舞伎表演中常伴随着殉情、共赴生死的场面。我们发现，锯齿状的树枝具有浮雕式的

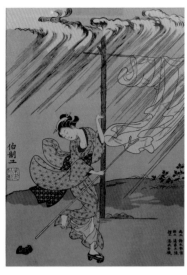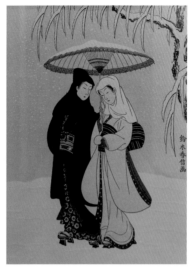

图3　[日本]铃木春信，夕立，锦绘，纵27.9厘米，横20.2厘米，1765年，美国波士顿美术馆

图4　[日本]铃木春信，雪中相合伞，锦绘，纵27.2厘米，横20.2厘米，1767年，美国芝加哥美术馆

图3　　　　　　　　　　图4

印痕，肌理与纹样并现纸上，那是铃木春信在明清版画"拱花"印法的启迪下采用的"空折法"，于是，命运被操控在冰雪锯齿中的浪漫凄美的"物哀"意境跃然眼前。而这幅《从清水寺高台跃下的美人》（图5）源自日本自古就有的为达成某种愿望就从高处跳下的风俗，画面中，一个少女手持保护自身安全的特制雨伞从高处跳下，她低眉顺眼，应该在乞求恋爱的成功。飘舞的衣裙上隐藏着日历信息，体现出将精美图案融入生活日历，作为新年礼物馈赠亲朋的浮世绘一大功用。人们发现，铃木春信喜欢通过景物烘托主人公的内心世界，无论风景、建筑，也无论室内、室外，都沉浸在一种抒情风味及诗的美丽意境中。他笔下的美人恍若日常生活中熟悉的邻家少女，纤腰亭亭、步履款款，气韵清致，流露出青春的脉脉感伤，具有梦幻般迷人的柔弱之美。

　　　　他还发明了"见立绘"，把中国或日本家喻户晓的典故、俗曲、汉诗等别出心裁地世俗化，用他物来表示此物，观赏者必须开动脑筋才能发现其中隐喻的奥妙。如这幅《见立竹林七贤》（图6），原本清绝风雅的竹林高士们变成了歌姬"女团"，这种形象新创造实现了古今对比的优妙差异，使美人画得以多彩展示。这幅《见立孟宗》（图7）

图5 [日本]铃木春信，从清水
　　寺高台跃下的美人，锦绘，
　　年代不详
图6 [日本]铃木春信，见立竹
　　林七贤，锦绘，年代不详
图7 [日本]铃木春信，见立孟
　　宗，锦绘，年代不详

图5
图7

图6

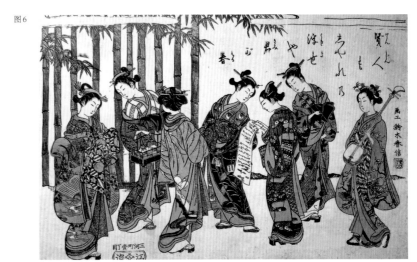

表现的是一位身披蓑衣、头戴斗笠的女孩正手把铁锹挖着竹笋，她光着的脚丫埋在深深的积雪中。传说三国时，孟宗的母亲冬天想吃竹笋，冒着大雪到竹林祷告的孟宗感动了上天，大地竟然裂开长出了竹笋，原来这是取自《二十四孝》"哭竹生笋"故事的见立绘。而《坐铺八景》是采用北宋牧溪的《潇湘八景图》的题材来描绘日本上层女性的日常生活。其中，《台子夜雨》（图8）把茶壶在台子上煮水的声音比作"潇湘夜雨"中"夜雨"，从女子佩戴的围巾可以感受到阵阵冬

图 8

图 9

图 8　[日本]铃木春信，坐铺八
　　　景——台子夜雨，锦绘，
　　　约1766年
图 9　[日本]铃木春信，坐铺八
　　　景——镜台秋月，锦绘，
　　　约1766年
图 10　[日本]铃木春信，坐铺
　　　八景——手拭挂归帆，
　　　锦绘，约1766年

意。而《镜台秋月》（图9）把镜台上搁置的圆镜比作"洞庭秋月"中的"秋月"，窗外的芒草暗示了中秋时节。《手拭挂归帆》（图10）把挂在架子上的手巾比作"远浦归帆"里的"归帆"，地板上的团扇暗示着夏末秋初的到来。画中的女子个个清贵娇媚、婀娜秀丽，深受大众的喜爱，被当时的人们誉为"菩萨国下凡的仙女"。

铃木春信与葛饰北斋、鸟居清长、歌川广重、喜多川歌磨、东洲斋写乐合称"浮世绘六大家"。作为"锦绘"的创始人，见立绘的发起者，可以说，铃木春信占据着浮世绘分水岭的重要地位。据说，他留下的600多套浮世绘木版画竟然多是在6年之中完成的，难以想象，他以一年创作一百套，两三天一套的速度废寝忘食、夜以继日地描绘着江户的大千世界直到四十多岁英年早逝。他不但开启木板浮世绘的彩色篇章，还十分注重环境的烘托和文学意境的营造，奠定了他浮世绘坐标式大师的历史地位，为之后浮世绘的黄金时代揭开了序幕。尽管，人们对他的生平几乎一无所知，但"春信式"美人的清纯、素雅与脉脉含情却永留人间，使人如沐春风。

干货小贴士

知识贴士
铃木春信
(Suzuki Harunobu)
(1725—1770)
日本江户时代浮世绘画家。
本名穗积次郎兵卫，号长
荣轩。因擅绘身形纤瘦、
表情细腻的美女画而闻名
于世，同时也是将多色印
刷工艺第一次引进浮世绘
的画家，直接推动了"锦
绘"的流行，在日本浮世
绘的历史上扮演了关键角
色。铃木春信现存作品中
约八成藏于日本国外，其
中超过600幅归属美国波
士顿美术馆，无论数量还
是质量都被视为世界顶级
水准。

推荐书目

《浮世绘》
潘力著，河北教育出版社、
2012年。
《浮世绘上的女人们》
[日本]铃木由纪子著，重庆
大学出版社，2020年。

21

"据说世外有天仙"

漫谈山西芮城
永乐宫壁画

　　相传唐德宗贞元年间，在河中府就是现在的山西一个叫永乐县的地方住着一户姓吕的官宦人家。这天，吕夫人即将分娩，可迟迟不见动静，外面的人等得是心急如焚。突然，天降异象，在雷电的轰鸣声中，一只白鹤从空中翩翩飞来，没过多久，孩子就出生了，白鹤也消失不见，只留下满屋子的香气缭绕。后来这件事就传开了，老百姓是议论纷纷，这个名叫吕岩的吕家小少爷不得了，是仙鹤转世，将来必成大器。果然，少爷从小天资聪颖，文采出众。《全唐诗》就收录他的诗作达两百多篇，如这首诗："草铺横野六七里，笛弄晚风三四声。归来饱饭黄昏后，不脱蓑衣卧月明。"诗中有人、有景还有悠扬的笛声。而另一首："朝闻北越暮苍梧，袖里青蛇胆气粗。三入岳阳人不识，朗吟飞过洞庭湖。"诗中洋溢着浓浓的仙风道骨之气。

　　可惜生不逢时，唐朝末年，科场腐败，吕岩考了几十年，却依旧名落孙山。这一天，再次赴京赶考的吕岩在一家客栈遇到一个怪人，只见他身材魁梧，衣衫不整，胡子拉碴，头上还扎了两个孩童的发髻，他就是道教北五祖也是八仙之一的钟离权，也叫汉钟离。汉钟离劝小兄弟弃世入道，而旅途劳顿，又困又饿的吕岩无心去听，趴在桌上睡着了。睡梦中他梦到自己高中状元，骑着高头大马耀武扬威，转眼几十年过去了，因得罪朝廷他妻离子散、一贫如洗，流落于荒山野岭中，正当他孑然一身地在风雪中长叹时，一阵饭香飘来，原来是做了一场梦！这真是"黄粱犹未熟，一梦到华胥"。就是说这黄粱饭还没有煮好，你就已经梦游到神仙国去了，汉钟离又点拨他说："人生如梦，转瞬即逝，你那梦境，不过是凡人常常经历的人生，功名利禄都是过眼云烟，得时须尽欢，失时莫强求啊！"吕岩从此大彻大悟，拜汉钟离为师，赴终南山修道，他道号纯阳子，字洞宾，自称回道人。对了，他就是道教的大宗师吕洞宾。他剑术高超、气度不凡、面若冠玉、体态修长，一袭白衣风度翩翩，被世人视为神仙。他乐善好施，济世救人，立下了不少功德，与铁拐李、汉钟离、张果老、蓝采和、何仙姑、韩湘子、曹国舅合称八仙。

　　有趣的是，吕洞宾在八仙中虽位次靠后，在民间却是名气最

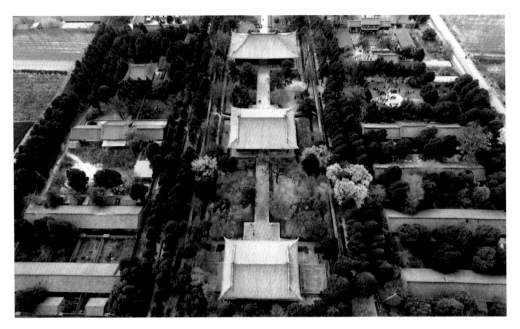

图1

图一

春天的永乐宫

大的，记载他的笔记小说、神仙传记、戏曲剧本数不胜数。元朝初年，成吉思汗及其后继者想利用吕洞宾在道教中的声望来巩固自己的统治，派国师丘处机大兴土木，在吕洞宾的诞生地修建了大纯阳万寿宫，又称"永乐宫"，从修建大殿到绘完几座殿堂的壁画，时断时续，共历时110多年，几乎与整个元朝共始终。如今，这里不但是历史最悠久的吕祖道观，也成为四海闻名的道教圣地。其实，永乐宫是一座经历过整体迁移的建筑，因上世纪50年代兴建三门峡水库，永乐宫处于淹没区，经国务院批准，按原样迁移到20公里外的芮城县龙泉村。专家们将壁画连同墙面切割到一定深度再以每块两平方米的面积揭下，细心地包扎起来，编上编号，再装上已铺好棉花和细弹簧的卡车，小心翼翼地运走。如今，重建后的永乐宫保持了原来的格局，复原后的壁画也完好无损，可以说专家们做到了"神仙也不容易做的事"。

永乐宫的主要建筑为一门三殿，一门为无极门，三殿为三清殿、纯阳殿和重阳殿，它们自南向北依次排列在一条中轴线上（图1）。纯阳殿里供奉着吕洞宾，而重阳殿则供奉着吕洞宾衣钵相传的弟子，"全

真教"创始人王重阳和他的徒弟全真七子。当然，永乐宫最宏伟的主体建筑是三清殿，又被称为无极之殿，源于道教以"三清"为"无极至上"的教义，三清指的是玉清元始天尊、上清灵宝道君和太清太上老君（图2）。三清殿为单檐庑殿顶，正脊很短，垂脊很长，看上去秀美端庄。殿脊两端的鸱吻，就是传说中能吞万物、可避火灾的龙第九子，高达三米，呈巨龙盘旋之势，是目前我国发现的古建琉璃构件中最高的（图3）。

　　当然，永乐宫最著名的是壁画，分别画在四个大殿中，总面积达1000平方米。其中，三清殿的《朝元图》构图恢宏，气势磅礴，是永乐宫的镇宫之宝，也是中国壁画艺术的巅峰之作。整幅画描绘了诸神朝拜三清的情景，画面全长90多米，高4米多，面积达430平方米，以玉皇、后土、东王公、西王母等八个主神为中心，四周簇拥着雷公、电母、各方星宿及多位神君，另有金童、玉女、天丁、力士在旁侍奉，全图近300个神仙个个面形丰满，表情生动，衣冠服饰无一雷同，他们脚踩祥云、头顶祥瑞，在行进中展现出万千气象，形成了一道朝圣的洪流。画中人物形象鲜明，帝王庄严肃穆、帝后雍容华贵、真人飘飘欲仙、武将须眉飞动、玉女丰盈俊美，个个刻画细微、栩栩如生（图4、图5）。他们有坐有立、有正有侧，静中有动，疏密有致，体现了艺术家高超的构图能力。全图最精彩的部分是西壁以东王公、西王母为中心，各天仙簇拥左右的场景。只见西王母头戴凤冠、身着霞帔，端坐于凤椅之上，

图2　三清殿（又称无极之殿）外观
图3　三清殿屋脊上的琉璃鸱吻及装饰，三清殿，永乐宫

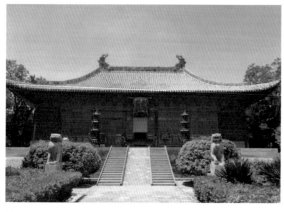

图2

图3

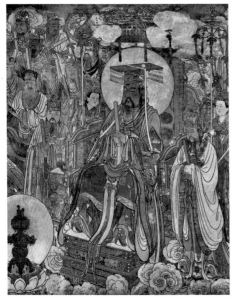

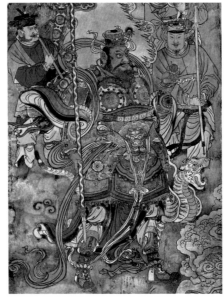

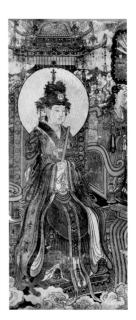

图4 图5 图6

图4 太上昊天玉皇大帝，朝元图，三清殿（东壁局部），永乐宫

图5 白虎，朝元图，三清殿（南壁局部），永乐宫

图6 西王母，朝元图，三清殿（西壁局部），永乐宫

她仪态端庄，慈眉善目（图6）。而旁边那位奉宝的玉女面容俊俏、嘴唇微闭，极具温柔娴雅的神韵。她身边身着蓝袍的太乙真人双目凝重，他双手执笏，似有事启奏。而他身后一着红袍的天官，回头瞪目，似要张口斥责身后私语的神众（图7）。再来看，八个主像中尤以绘于北壁西侧的勾陈大帝最为成功，他微微下视的眼神流露出帝王之威，前方的传经法师和后边的南斗六星等眼神都向勾陈大帝的方向凝注，表现出对主神反应的注意（图8）。而勾陈大帝左侧的灵芝玉女是三清殿玉女形象中的精华，只见她手捧灵芝宝盆，面含微笑，端庄中略露娇媚（图9）。西壁最北端的天猷副元帅是武将中最成功的形象，只见他头发上扬，衣带飞举，他的头发胡须远望如从肉里长出，这就是所谓"毛根出肉"的画法，他双腿叉立、手托金刚杵，头顶上方一团火焰在跳动，狞厉威猛之感跃然眼前（图10）。画面用色采用重彩勾填，分散使用石青、石绿、朱砂、赭石等色，用白色和小块亮色间隔，使画面有活泼跳动的感觉。同时，以沥粉贴金突出人物衣袖、璎珞、花钿，使画面绚烂夺目。其实，画面中的每一根线条、每一笔勾勒都精细流畅，从飘舞的衣带、飞扬的发丝、主神

脑后的圆光可看出艺术家综合运用了翻飞如带的兰叶描、厚重刚劲的铁线描，盘旋如云的行云流水描，充分展现了传统线描的最高成就。线条长有丈余，短不足寸，粗近厘米，细如发丝，最令人惊叹的是，一丈长的线条，竟不见接笔停顿的地方，运笔流畅自如似一气呵成，可谓顶天立地、气贯长虹，每一笔线条都饱含着生命感和流动感，充分体现出中国画以线为骨，以线状物传神的独特之美。

纯阳殿中以52幅全景连环画的形式展现了吕洞宾从降生到成仙的故事，其中《二仙谈道图》是永乐宫另一镇宫之宝（图11）。画面中，钟吕二人坐在石坡上，足边有山花野草，身后有苍松古柏，一道山溪由远方蜿蜒而泻谷底，只见汉钟离袒胸露腹、侃侃而谈，他目光如电，注视着吕洞宾的反应。而吕洞宾则毕恭毕敬地凝神倾听，此时的他正处于人生道路上的重大转折，是弃绝尘累还是继续追求虚幻的功名利禄，在平静的外表下他的内心正经历着激烈的斗争，画家高明的"写心"技巧展露无遗。其实，不必犹豫，假如世外真有天仙，只消看看后人为他修建的这座人间仙境，他也会会心一笑的。

图7　奉宝玉女、太乙真人与红袍天官等，朝元图，三清殿（西壁局部），永乐宫

图8　勾陈大帝，朝元图，三清殿（北壁局部），永乐宫

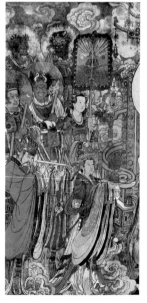

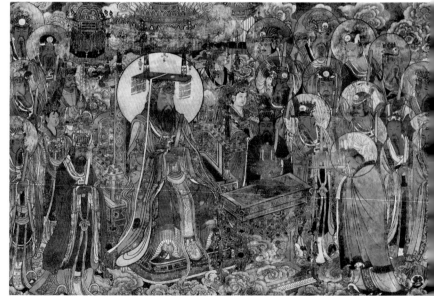

图7

图8

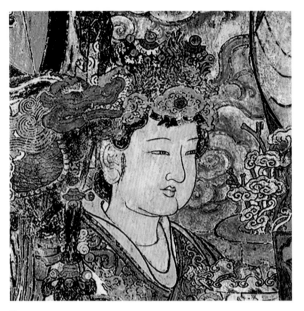

图9

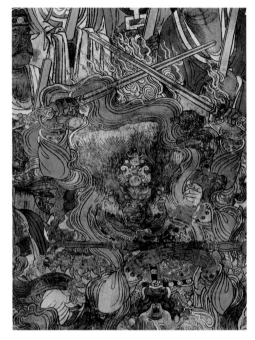

图10

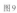

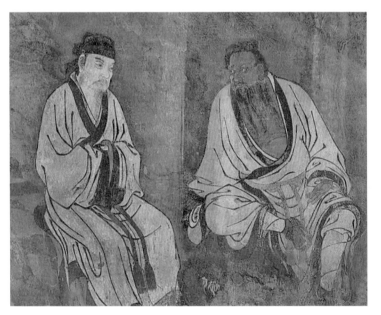

图11

图9 灵芝玉女，朝元图，三清殿（北壁局部），永乐宫

图10 天猷副元帅，朝元图，三清殿（西壁局部），永乐宫

图11 二仙谈道图，纯阳帝君神游显化之图（局部），纯阳殿，永乐宫

22

爱江山更爱美人

"印度的明珠"
泰姬陵

　　17世纪初的印度莫卧儿王朝，国力强盛，财势雄厚。库拉姆是莫卧儿第四代皇帝最宠爱的儿子，他在财富和荣耀中长大，但这并不代表他一定会成为新皇帝，因为他的四周危机四伏，他的亲兄弟们都是他最强劲的敌人。那时候，统治者所有的儿子都可以争夺王位，为此，他们甚至不惜一死。库拉姆野心勃勃，他发动兵变企图夺取父亲的王位，但遭遇兵败后他只能颠沛流离，幸亏有阿姬曼形影相随。阿姬曼是他的第二任妻子，不过他俩可是青梅竹马，据说库拉姆15岁那年在皇宫的集市上遇到这位年轻的波斯姑娘，她的皮肤如玻璃般透明，她的美貌闭月羞花，他对她一见倾心。巧得很，这位姑娘正是皇宫总管的千金，5年后，他俩就喜结连理。阿姬曼不但容貌惊为天人，而且性情温柔，不仅能歌善舞，还有处理朝务的才干，她经常为丈夫出谋划策，是他身边的超级智囊，因此库拉姆在打仗的时候都要带上妻子，因为这样才有足够的勇气面对敌人。几年后，老国王去世，库拉姆在岳父的支持下打败皇兄继承王位，成为莫卧儿帝国第五任皇帝，封号"沙·贾汗"，意为"世界之王"（图1）。阿姬曼也因此得到荣耀的头衔——泰姬·玛哈尔，意为"宫中翘楚"（图2）。虽然后宫佳丽三千，但泰姬·玛哈尔却始终集万千宠爱于一身，在婚后18年里，他们共育有14个子女，虽然妻子几乎一直处于怀孕状态，子女中活下来的也只有四男三女，但他俩几乎形影不离，甚至包括南下征战。不幸的是，在生第十四个孩子的时候，泰姬·玛哈尔因产褥热去世，年仅39岁。沙·贾汗的世界彻底崩塌，据说他一夜白头，他把自己关在房里，斋戒了八天，接下来的两年，他不近声色、不着华服。传说爱妻生前留下遗愿，要一座世界上最超绝的陵墓，这份遗愿将是沙·贾汗余生的使命。

　　妻子去世后仅6个月，陵墓的营造就开始了。陵墓设计从多座成功的帖木儿王朝和莫卧儿王朝建筑中汲取灵感，不同元素被完美交汇，合为一体。终于，22年后，举世闻名的泰姬·玛哈尔陵建成了。

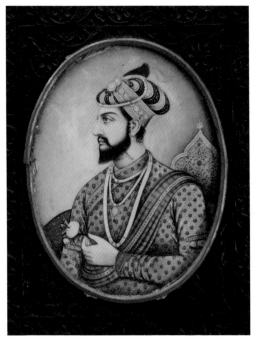

图1

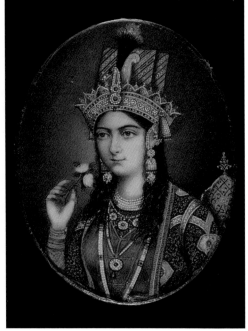

图2

图1 沙·贾汗，莫卧儿
帝国第五位皇帝，
象牙画
图2 泰姬·玛哈尔，泰
姬陵的主人，象
牙画

如今，当我们沿着拥挤嘈杂的街道、随着熙熙攘攘的人群踏进泰姬陵大门的一刹那，顿时会有一种宛若仙境的感觉。一座轻盈缥缈，仿佛悬浮半空的白色王陵跃然眼前，随着清晨、正午和傍晚的阳光强弱的不同，在一日之内她的表面会呈现出乳白、粉红、金黄等不同色泽的奇妙变换，这也许是泰姬陵会有早中晚不同参观票价的原因（图3）。随后，你的视线会被一个偌大的莫卧儿式花园所吸引（图4）。水道两旁分别种植着象征生命与不朽的果树和柏树，美轮美奂的泰姬陵倒映在碧蓝的水池中央，或舒或展，或静或动，犹如天上宫阙，飘逸而清丽（图5）。越来越近，只见主体陵墓建在一座总面积达9000多平方米的白色大理石正方形基座上，基座四角建有四座高约40米的大理石圆柱形高塔，与主体陵宫彼此呼应。而这四座塔并不与地面垂直，而是稍微向外倾斜，以保证在遭遇地震等自然灾害时，不会砸到中间的主体建筑，同时，这样也能消除透视的收缩效果，使陵墓整体看起来更加和谐匀称（图6）。陵墓总高74米，相当于20层楼，中

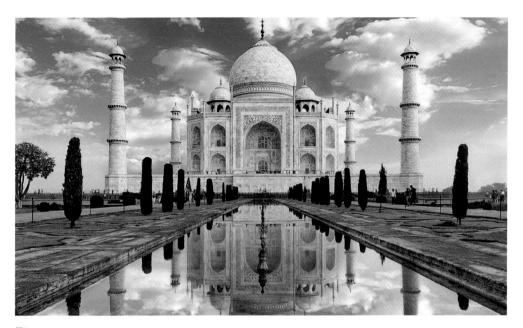

图3

图3　泰姬陵，印度，长
576米，宽293米，
总面积17万平方米

央的自立式穹顶不依靠柱子等任何辅助支撑，它一层层长高，全靠
石头之间的灰泥来维持稳固。虽然高达40多米，厚约4米，但它看
上去轻盈得仿若漂浮在大理石的立面上。三百多年来，大穹顶已成
为莫卧儿建筑风格的代表（图7）。再来看，大理石墙面上镶嵌着来自世
界各地的28种珍稀的宝石，这种以半石拼造的马赛克图案叫做硬石
镶嵌，石匠将彩色小石头镶嵌进大理石中制成马赛克饰面，每块石
头的形状和位置都精准无误（图8）。据说，当时，来自印度本土、波
斯、土耳其、意大利、法国等地的建筑师、珠宝匠、雕刻师、泥瓦工
等共22000多人整日在工地上辛苦劳作，把泰姬陵打造得珠光宝气，
晶莹剔透（图9）。

　　如今，泰姬陵已成了世界上能够长期吸引游客的景点之一，
每年有三百万人涌来，亲眼瞻仰人类最唯美的建筑物（图10）。其实，
世代流传的泰姬陵的爱情故事究竟是真实的历史，还是有很多杜撰的
成分，如今已无从考证。但无论怎样，毕竟，为了完成爱人的遗愿，
愿意倾尽所有建一座陵墓，用情至深是不容置疑的。"爱江山更爱美

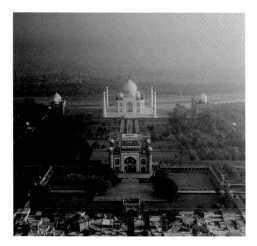

图4

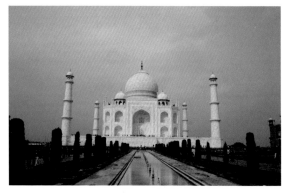

图5

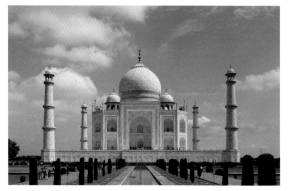

图6

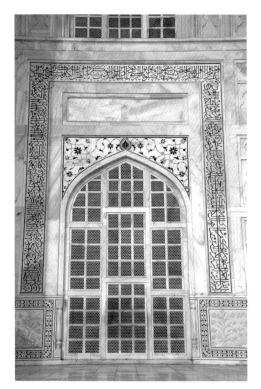

图8

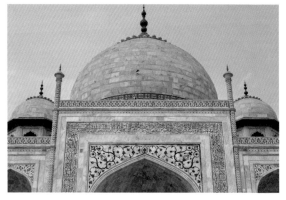

图7

图4 莫卧儿花园，泰姬陵全景
图5 美轮美奂的泰姬陵
图6 四座圆柱形高塔与主体陵墓彼
　　此呼应

图7 大穹顶成为莫卧儿建筑风格的
　　终极代表
图8 硬石镶嵌

人"，不管怎么说，沙·贾汗与他"宫中翘楚"团聚了，他们不朽的爱情，造就了世间最完美的建筑（图11）。正如印度诗人泰戈尔所形容的，泰姬陵就像"永恒面颊上的一滴眼泪"，追忆并述说着那份永恒的爱情。

图9 珠光宝气的泰姬陵
图10 主门框框住的洁白建筑产生巧妙的视觉幻象，当游客向它走近时，泰姬陵看起来变得越来越小，当游客远离时它又似乎在变大，就像你把泰姬陵装在心里一起带走了
图11 沙·贾汗与他的"宫中翘楚"

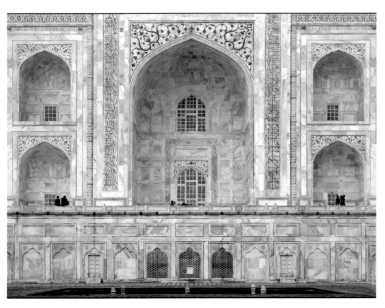

图9

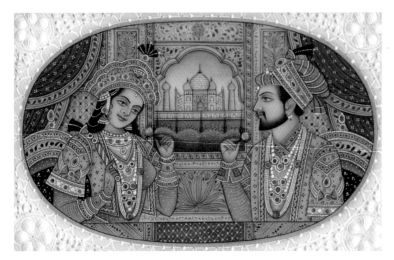

图11

图 10

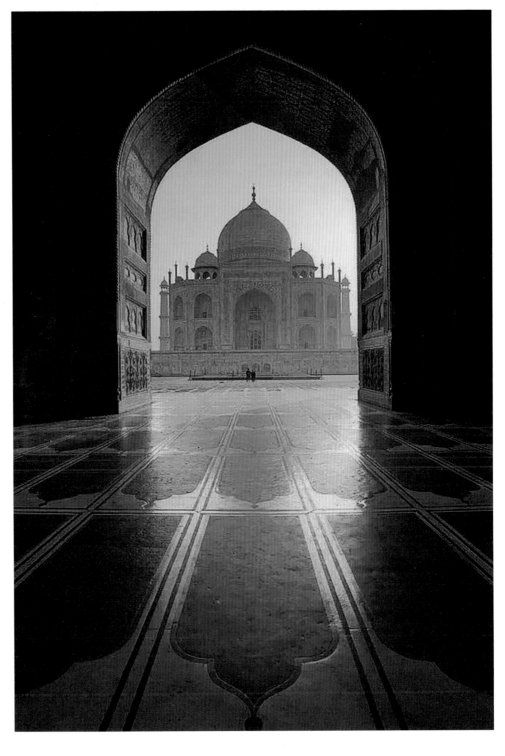

干货小贴士

1.知识贴士

泰姬陵（Taj Mahal）全称"泰姬·玛哈尔陵"，印度知名度最高的古迹之一。这座用白色大理石建成的巨大陵墓，是莫卧儿皇帝沙·贾汗为纪念他的妃子于1631年至1653年在阿格拉建造的。泰姬陵是世界遗产中的经典杰作之一，被誉为"完美建筑"，又有"印度明珠"的美誉，被评选为"世界新七大奇迹"之一。

2.旅游贴士

泰姬陵位于今印度距新德里200多公里外的北方邦的阿格拉城内，亚穆纳河右侧。由殿堂、钟楼、尖塔、水池等构成，全部用纯白色大理石建筑，用玻璃、玛瑙镶嵌，具有极高的艺术价值。10—11月为最佳旅游时间，建议游玩时长为3小时。开放时间：6：00am—8：00pm（周五不开放），但周六人多，不宜参观。

推荐书目

《印度走着瞧》

许崧著，人民文学出版社，2010年。

非常精彩的印度游记，有趣随性，自由真实。

推荐电影

《泰姬陵：永恒的爱情故事》[印度]

阿里·阿克巴·汗执导，2005年。

推荐纪录片

《泰姬陵揭秘》[美国]

史密森频道，2011年。

《泰姬陵：性与谎言陵》BBC，2017年。

23

从"细沈"到"粗沈"

吴门画派鼻祖
沈周的
绘画密码

话说明朝弘治年间，长洲就是现在的江苏苏州新来了个姓曹的太守，他想找人把自己的太守府装饰一番，就让衙门里的一个小吏列了个名单给他。根据名单，一帮画工被派遣到太守府服劳役，他们早出晚归，勤勤恳恳，一干就是几个月。之后，曹太守到京城述职，吏部尚书随口问道："沈先生近来身体可好？"曹太守不知所云，又不敢细问，只好含含糊糊地回答："他身体挺好！"改天他又去拜访内阁首辅李东阳，李东阳满怀期待地问他："沈先生有没有书信带给我呀？"曹太守更加吃惊，他茫然不知所措，慌忙退出后赶紧拜访自己的朋友吏部右侍郎吴宽，根据吴侍郎所描述的相貌举止，他总算搞清了沈先生就是那位给他的太守府绘饰墙壁的老画工，那天自己亲自验收时还特地赏了他几文钱，想到这里，他面红耳赤，再想到可能就是自己那个心怀不轨的衙吏故意把沈先生列入画工的名单，他就吓得汗流浃背，他连忙赶回苏州是家都没敢回，直奔沈先生的府邸，一再向他道歉，直到被挽留吃了顿饭，才稍稍安心了一些。

图1

这沈先生是谁？他可不是一般的名流。他出生于苏州的高门大户，从曾祖父那一代开始就富甲一方，家族遗留的地产和财富使他衣食无忧，是个不折不扣的富家子弟。同时，他的父亲、伯父都以诗文书画闻名乡里，大学者陈宽是他的诗文老师，画家兼诗人杜琼、刘钰是他的书画老师。礼部尚书程敏政、户部尚书王鏊、内阁大学士李东阳等是他过从甚密的挚友，文徵明、唐寅、祝枝山等都是他的学生。对了，他就是明四家之首，吴门画派的开山鼻祖沈周。与当时文人普遍存在的入仕观不同，沈家祖辈一直默默地做着富人，过着隐逸文人的生活。要知道，沈周的曾祖父是元四家之一王蒙的好友，著名的胡惟庸案前后诛杀3万余人，王蒙也受牵连死于狱中。也许，明初朱元璋对待文士糟糕的政治记录成了沈家可怕的家族记忆，他们既不想干出一番所谓经天纬地的事业，也不愿趋

炎附势，沈周就曾多次谢绝知府的推荐，他甚至从城里搬到乡下，在一个有竹子的地方建了一个庭院，取名有竹居，专心研习书画，追求自由的精神世界。不过，由于他学识渊博、交友甚广、深孚众望，他的竹庄经常是高朋满座。按理说，像奉命为曹太守装修房子这件事儿，他明明可以随便跟朋友打个招呼就摆平了，不过要是知道沈周可是出了名的仁慈敦厚、胸襟宽广，为衙门服点劳役这点小事儿也就不足为奇了（图1）。

在沈周身上有着中国文人士大夫的众多美德，他性情随和、淡泊豁达，既笃于友谊，又恪守孝道。据说，年少时的他虽不会喝酒，为陪父亲待客却常常喝到醉了；母亲外出，他一定会相伴左右；弟弟生了病，他也日夜陪护达一年多。当然，作为明朝一流的大画家，他的作品中也体现着这种美德。如这幅为他的老师陈宽祝寿而作的《庐山高图》（图2），因老师祖籍江西，所以就借庐山五老峰的崇高博大来表达对恩师的崇敬之情。开篇题诗曰："庐山高，高乎哉……我尝游公门，仰公弥高庐……公乎！浩荡在物表，黄鹄高举凌天风。"整首诗意境恢宏。画面采用全景式构图，以高远法布局，近景的山坡虬松，中景的瀑布峭壁，远景的庐山主峰，自下而上、由近及远，气脉相连。水的空灵、云的浮动，再加上直泄潭底的飞瀑，密实的构图中有了生动的气韵。画作借鉴了王蒙的笔法精髓，山峰多用解索皴，缜密繁复，近山用短披麻皴，浑厚自然；浓墨干笔点苔，墨笔劲健，淡墨湿笔刷染，墨笔润泽全图虽以淡色为主，但渴、润、浓、淡、焦五色之墨的精彩被表现得淋漓尽致（图3、图4）。有趣的是，层峦叠嶂的山峰没有沉重险绝之感，而多了几分温雅和柔丽，这是沈周的个人特色。这幅画属于"细沈"一类，所谓"细沈"，指的是沈周早期多学习王蒙精工细腻的笔法，你看，飞瀑之下有一高士，意为老师陈宽正在伫立静观，人物虽小却眉目传情，而山石层岩，稠密交叠，一峰一石，一草一木都画得一丝不苟（图5）。这幅《盆菊幽赏图》（图6）也是"细沈"画风的佳作，杂树掩映的茅亭和盆菊被描绘得细致入微，亭

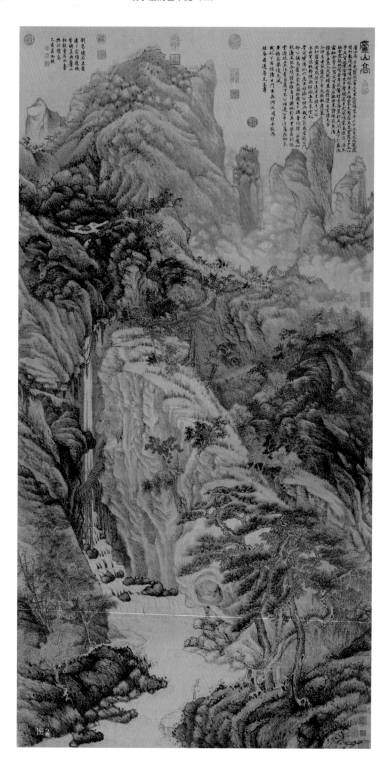

图1　沈周半身像轴，故宫博物院
图2　[明]沈周，庐山高图，纸本设色，纵
193.8厘米，横98.1厘米，台北故宫
博物院

图3　庐山高图（局部1）
图4　庐山高图（局部2）
图5　庐山高图（局部3）

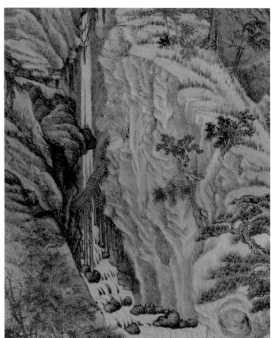

图3

图4

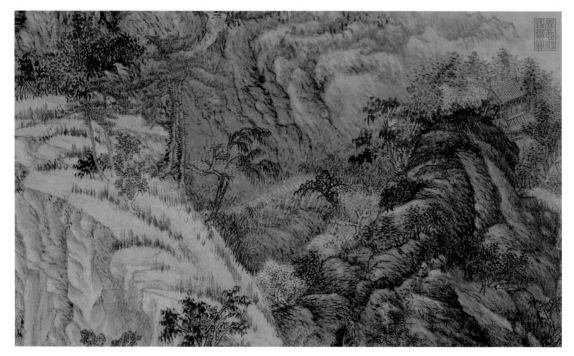

图5

中人饮酒赏菊，意态悠闲，一派秋高气爽的景象。40岁以后，沈周转而学习元四家吴镇的粗放画风，尺幅由小变大，景致由繁复转简疏，呈现出苍郁浑厚之感，洋溢着一派生活气息，这种风格被称为"粗沈"。如这幅《京江送别图》（图7）表现的是送友人赴任的情景，远山峥嵘逶迤，江面宽阔平静，近岸杨柳垂丝，粗阔雄浑的皴笔得吴镇笔意，淡彩设色的画风融董源之法，一派古朴天真。有段时间沈周失眠，他画了很多夜游图，这幅《夜坐图》（图8）可以看到房中静坐的沈周，虽然构图简单、逸笔草草，却有效地视觉化了他当时的心境。而这幅《湖上归舟图》（图9）画中的人物也是沈周，他从仙境中归来，一只仙鹤正立于舟上，粗看他的笔法相当随便，事实上却沉着有力，充满了自信，可见，他已把元人高超的绘画风格演变成平易近人的绘画语言了。

　　从"细沈"到"粗沈"是艺术史上耐人寻味的现象。要知道，虽生于富裕的地主家庭，但家族的归隐传统加上自身的不事生产，其实，自父亲谢世以来沈周的家境已相当窘迫，经济来源已成为他的一个不得不面对的问题。不过广交天下友的性格为他意想不到地解决了这个难题，无论家族世交、诗画名流、隐者高士、长幼尊卑都是他的结交对象，最重要的，沈周富藏古物、精于鉴赏、工诗善画之名，在他所结交的从尚书、都御史到主事、司丞等高官显宦的口耳相传中声名鹊起、享誉海内，大家都以收藏他的字画为荣，争相索画或题跋。据说，中年以后的沈周，画名日盛，找他要书求画的人鞋子在门外都堆满了，再加上长子云鸿对家事的细心打理，使得沈周能真正安心地专事书画。无论是富商官员还是平民百姓，他都一概应之，从不拒绝，甚至有穷文人让他在自己仿作的赝品上题跋以为生病的母亲筹集药费，他二话不说，不但题名签字还把画修饰了一番。应该说，"粗沈"的形成，一方面是他画学的成就和宁静恬淡心境的体现，在粗笔的发挥中，自然包含了绵密的笔致；另一方面是求画者太多，应接不暇，所以渐画大幅，草草而成，但天真烂漫的意趣也油然而生。

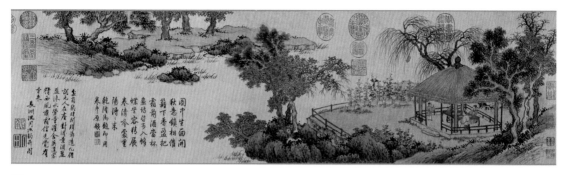

图6

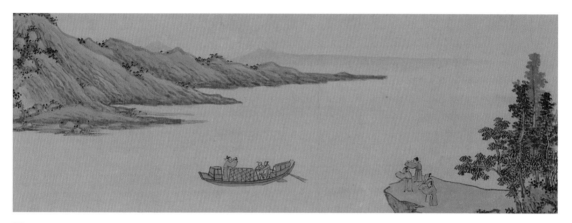

图7

图7 〔明〕沈周，京江送别图（局部），纸本设色，纵28厘米，横159.2厘米，故宫博物院

图6 〔明〕沈周，盆菊幽赏图（画芯），纸本设色，纵23.4厘米，横86厘米，辽宁省博物馆

可以说，沈周虽悠游林下，却名满天下。他按照自己的意愿过了一生。他的诗句"肮脏功名何物忌，畸零天地一夫闲"是他人生观的最好写照；他温暖的情谊，足以体现在他送给好友的画作题字上："赠君耻无紫玉玦，赠君更无黄金箪。为君十日画一山，为君五日画一水。"他老年丧子在悲伤郁闷中写下多首寄托哀思的落花诗，吴中人士纷纷唱和，可见他的好人缘和号召力（图10）。其中"芳华别我漫匆匆，已信难留留亦空。万物死生宁离土，一场恩怨本同风"两句情真意切。作为明朝文化繁盛的缩影，沈周自成一派，成为明中期的文坛和画坛领袖，更重要的，他的功成名就为其他在野文人展示了一种不靠俸禄靠字画来获得自由生活的可能性。

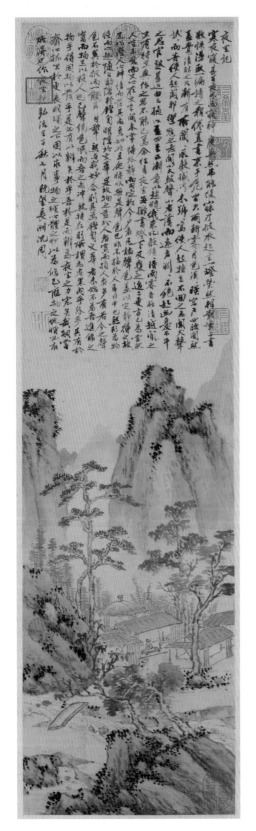

图8

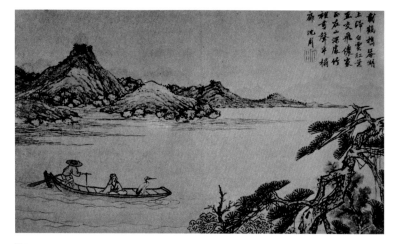

图9

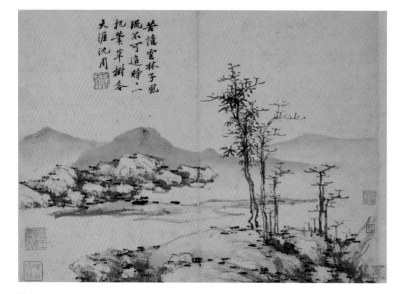

图11

图8 [明]沈周，夜坐图，纸本设色，纵84.8厘米，横21.8厘米，台北故宫博物院

图9 [明]沈周，湖上归舟图，纸本水墨，尺寸不详，美国堪萨斯博物馆

注：沈周题写了"苦忆云林子，风流不可追"，时时一把笔，草树各天涯"表达自己对倪瓒的推崇

图10 [明]沈周，落花诗意图（画芯），纸本设色，纵35.9厘米，横61厘米，南京博物院

图11 [明]沈周，仿倪云林山水，纸本水墨

注：这幅画是沈周经历丧子之痛后的作品，上书"山空无人，水流花谢"

不过，沈周也有一个小小的烦恼，就是怎么也临不像元四家之一倪瓒的画，当他仿画倪瓒风格山水时，老师刘钰就在旁不断摇头大叫："画得太多！画得太多！"的确，也许沈周实在无法体会到生性奇癖的倪云林那种若淡若疏、似嫩实苍的画风，他体会到的应该是一种平和温暖、志得意满（图11）。

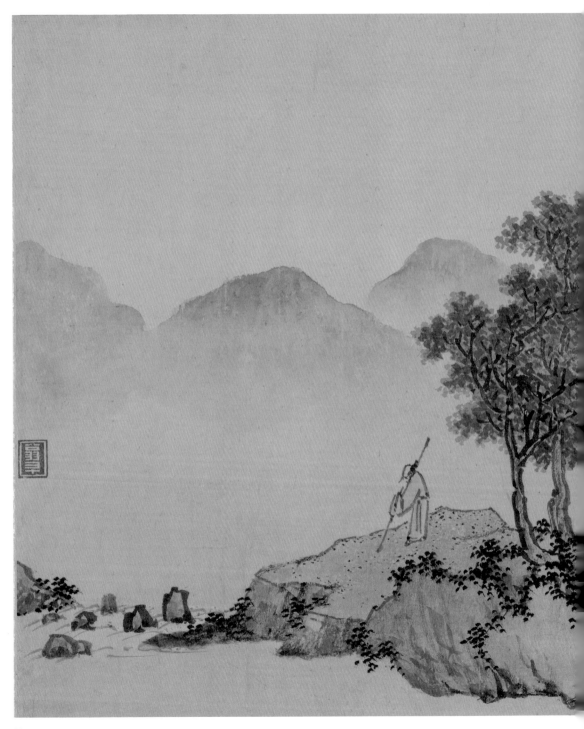

图10

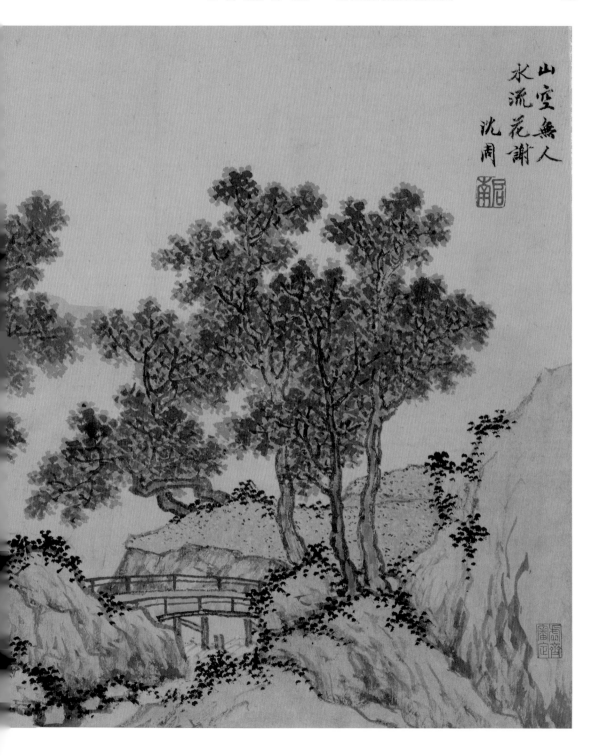

干货小贴士

知识贴士

沈周（1427—1509）

字启南，号石田、白石翁、玉田生、有竹居主人，长洲（今江苏苏州）人。明代绘画大师，吴门画派的创始人，明四家之一。沈周一生居家读书，吟诗作画，优游林泉，追求精神上的自由，蔑视恶浊的政治现实，一生未应科举，始终从事书画创作，是明代中期文人画『吴派』的开创者，沈周在元明以来文人画领域有承前启后的作用，与文徵明、唐寅、仇英并称『明四家』。

24

自由引导人民

"浪漫主义的狮子"
德拉克洛瓦
（上）

　　1830年7月的一天，国王查理十世颁布了解散议会、禁止群众集会、取消出版自由、贵族才有选举权等一系列勒令，这再一次激起了视自由为生命的法国人民的强烈不满。当军警赶去驱散示威的人群时，人们则以石头相迎，随着暴力的升级，集会逐渐演变为武装起义。27日，巴黎的工人、手工业者、学生和商人们在街上筑起街垒，他们满身灰垢、汗流浃背，有的浴血奋战、有的救护伤员、有的通风报信，资本家捐献物资，军火商提供武器，连退役军人也参加了战斗。不过当起义刚开始时，查理十世却十分傲慢，这天，他早早地就出去打猎了，直到很晚才回宫，当他的将军多次警告他王位已受威胁时，他却大声呵斥着并要求全城戒严。将军也糊里糊涂地听错了命令，误把集中兵力顽抗听成了撤走士兵去集合。正当国王的军队乱成一锅粥时，街垒的战斗却在如火如荼地进行着。据说，一位叫克拉拉·莱辛的姑娘首先在街垒上举起了象征法兰西共和国的三色旗，而另一位叫阿莱尔的少年在把旗帜插到巴黎圣母院旁的桥头时中弹倒下。人民是越战越勇，国民自卫军却如大堤崩溃，遭到了彻底的失败。当溃败的消息传来时，查理十世立刻像泄了气的皮球，他哆哆嗦嗦地不停念叨着在法国大革命中被推上断头台的自己的哥哥路易十六的名字，不过一切都为时已晚。2天后，英勇的起义者们在"光荣的三天"中竟赢得了胜利，他们占领了卢浮宫和杜伊勒里宫，查理十世狼狈出逃，这就是法国的"七月革命"。

　　当然，七月革命的胜利果实最终被大资产阶级所篡夺，但这毕竟是一场为自由而战的伟大革命。据说，当时，有位画家亲眼目睹了这场战斗，他大为震惊，被人们追求自由的无畏精神所感染，在写给哥哥的信中，他说："虽然我可能没有为我的国家而战，但至少我会为她画上一幅画。"于是，在疯狂地勾勒了上百幅草图后，一幅家喻户晓的绘画杰作诞生了（图1）。画面中，化身为自由女神的克拉拉·莱辛半裸着上身，她身着古典式长袍，头戴象征自由的弗里吉亚帽，左手持着一把带刺刀的步枪，右手则高举着法兰西的三色旗，她健康、美丽、英姿飒爽，正引导着人们前进（图2）。挥舞双枪的英雄少年阿莱尔、紧握步枪

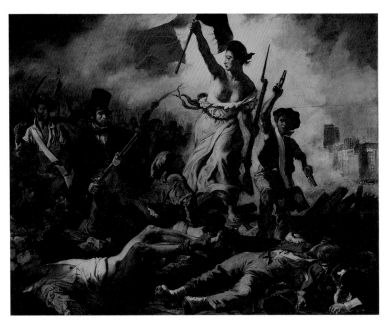

图1

头戴礼帽的绅士（注：一说是德拉克洛瓦本人，还有一说代表资本家。）
以及手持弯刀气势逼人的工人都紧跟着女神的脚步（图3），而脚下的街垒
则尸横遍野，牺牲的起义者，死去的政府军士兵，互相叠压、一片狼
藉。透过弥漫的硝烟，女神身后奔涌而来的战斗者，连同远处的巴黎圣
母院若隐若现。虽场面宏大、人物众多，画面构图却有条不紊地安排在
一个稳定又蕴藏动势的三角形中。奔放跳跃的笔触、对比强烈的色彩，
把热火朝天的战斗场面表现得如此逼真，我们仿佛听到了枪声、哨声和
呼喊声，一幅气势磅礴、悲壮豪迈的浪漫画卷跃然眼前。

　　这幅画就是著名的《自由引导人民》，据说它在巴黎一经展
出就引起轰动，新上台的法国政府甚至出重金将它收购。可以说，正
是由于这幅画，年仅32岁的画家一跃成为法国浪漫主义艺术运动的
领袖。据说，他不但画艺超群、才思敏捷，想象力也十分丰富，再加
上随时如火山般迸发的浪漫主义激情，他画起画来就像狮子吞食猎物
一样，猛烈而畅快，因此人们称他为"浪漫主义的狮子"，他就是欧
仁·德拉克洛瓦（图4）。

图 2

图 3

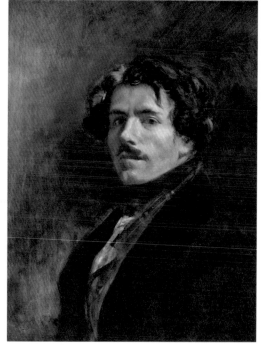

图 4

　　其实，当时的法国画坛由以安格尔为代表的新古典主义学院派所统帅，而浪漫主义力作《自由引导人民》就像一声响雷瞬间引起了保守学院派艺术家们的注意。所谓浪漫主义，就是追求个性解放和心灵自由的个人主义，它认为个人的尊严和价值应当超越世俗社会的礼教约束。独特的性格、生活的悲剧、异常的事件、异国的情调以及文学作品都是浪漫主义创作的题材。浪漫主义艺术的哲学就是个人对事物的反应，而热情，则是它的要素。当时西方的古典主义学院派艺术关心的几乎只是美，精致艺术成为一门严谨的技艺，但有时候，唯一绝对的理想美似乎缺失了点什么，它既无法具体呈现出战争带来的恐惧和激情，也难以传达出无穷无尽的想象力和震撼人心的感染力。

　　这一切，《自由引导人民》做到了，不过有趣的是，由于同时具备了"鼓舞"和"煽动"两种作用，在之后的40多年中，这幅画在法国的数次政权更迭中被反复摘了挂、挂了摘，直到1874年才正式入驻卢浮宫。如今，《自由引导人民》已从历史的记录者变成历史本身，它是历史教科书上的常客，也是美国自由女神像设计的灵感来源，雨果的小说《悲惨世界》中战争的描写也受到了它的影响，它还出现在法国政府1980年推出的邮票和1983年版的100法郎钞票上（图5），它的影响力是如此深远而卓越。

　　那么，德拉克洛瓦是如何引领浪漫主义画风，成为法国浪漫主义艺术运动领袖的呢？就让我们回到他的20岁那年吧！

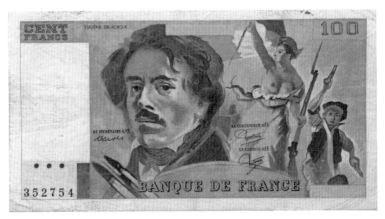

图5

干货小贴士

知识贴士

欧仁·德拉克洛瓦
(Eugène Delacroix,
1798—1863)
法国著名画家，浪漫主义
画派的代表人物。他继承
和发展了文艺复兴以来欧
洲威尼斯画派、荷兰画派
等艺术流派及鲁本斯、康
斯太布尔等艺术家的成就
和传统，并影响了以后的
艺术家，特别是印象主义
画家。

推荐书目

《德拉克洛瓦日记》
李嘉熙译，人民美术出版
社，1981年。
《世界名画家全集·德拉克
洛瓦·浪漫主义的灵魂》
何政广主编，河北教育出版
社，2000年。

25

"那个家伙，画得真好！"

"浪漫主义的狮子"
德拉克洛瓦
（下）

那天，风华正茂的德拉克洛瓦在师兄籍里柯的画室看到他正在创作的《梅杜萨之筏》（图1），这幅巨作取材于当时的法国远航舰梅杜萨号在非洲海岸触礁沉没的事件，金字塔般稳定的构图、阴郁而丰富的色调、光影下垂死挣扎的遇难者，德拉克洛瓦被画面笼罩的灾难气息和悲剧力量所感染，像疯了一样狂奔回自己的画室，心情久久不能平静。是的，他是师兄绘画上的知音，他理解他画面的构图、色调、光线和空间处理，更理解他的愤怒、悲悯、激情和叛离！不是吗，普桑画的人物，好像是剪下来粘上去的，而安格尔简直是在平面上画雕塑！持续了多少年来的素描与色彩之争，从佛罗伦萨画派到威尼斯画派，从普桑到鲁本斯，这是唯美与激情、理性与感性的较量。但纵使再精纯的线条，再一丝不苟的造型，都缺少了那一份激情，而色彩也需要更强的表现力！也许，从这时起，师从新古典主义艺术的德拉克洛瓦内心起了波澜。

几年后，一幅取材于但丁《神曲》的《但丁之舟》（图2）在沙龙中展出了，同样颠簸的船筏、同样喧嚣的海浪、同样密布的乌云，同样令人窒息的悲剧气氛，看得出来，这幅画从构图到色彩甚至人物形象都受到了《梅杜萨之筏》的影响，画面描绘了但丁在诗人维吉尔的引导下共渡冥河前往地狱的场景。画面中，头戴月桂花冠的维吉尔与但丁相互搀扶着，他们的手刚好位于画面对角线的交叉点上，形成鲜明的对比，而但丁火红的头巾和远处燃烧的劫火相呼应（图3）。船头，围裹着蓝布的赤身男子正在吃力地摇橹，在浊浪中翻滚的恶鬼挣扎咆哮着，但丁红绿互补的着装及色点堆积的饱满闪烁的水花，再加上雄浑有力的笔触及强烈对比的色彩，使画面呈现出真实的悲剧之美。相比于师兄籍里柯的《梅杜萨之筏》，《但丁之舟》是好评如潮，当时的评论家梯也尔说："一个伟大的天才出现了。"诗人波德莱尔也说："这幅出自年轻人之手的油画是一场革命。"而新古典主义开创者大卫的得意门生格罗也因为实在是喜欢，专门为这幅画配上了昂贵的画框。德拉克洛瓦年少成名，一跃成为法国知名的大画家。两年后，他又根据刚刚发生的真实事件，创作了表现土耳其军队大肆屠杀被奴役的希腊平民的《希阿岛的屠杀》（图4），他亲自向从希腊回国的

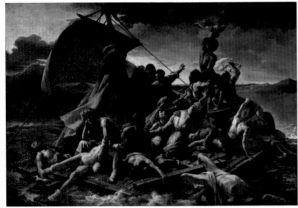

图1

图2

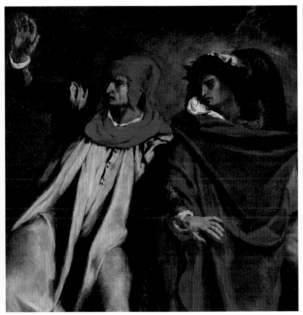

图3

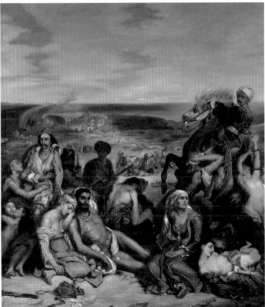

图4

图1 [法国]籍里柯，梅杜萨之筏，布面油画，纵491厘米，横716厘米，1819年，巴黎卢浮宫

图2 [法国]德拉克洛瓦，但丁之舟，布面油画，纵189厘米，横246厘米，1822年，巴黎卢浮宫

图3 但丁之舟（局部）

图4 [法国]德拉克洛瓦，希阿岛的屠杀，布面油画，纵419厘米，横354厘米，约1824年，巴黎卢浮宫

普提耶上校咨询有关讯息，用8个月的时间埋头画了大量习作，还借用了东方武器和服装作道具，据说他在观看了同时参展的康斯太勃尔的《干草车》后，又一次狂奔回画室，修改了他画中的天空。当然，这幅鸿篇巨制一经展出就引起了轩然大波，画家以V字形构图捕捉到杀戮者的残忍和无辜者的悲惨命运。相互依偎气息奄奄的情侣，绝望麻木望向天空的老妇人，趴在母亲尸体上寻找乳汁的婴儿，骑在嘶鸣的战马上抢掠女子的土耳其骑兵以及女子被践踏的掩面而泣的情人，前景的平静有力地衬托出狼烟四起、四散奔逃、阴郁迷乱的背景，而明亮的背景又反衬出暗调的前景人物。消解固有色、模糊轮廓线的色彩处理使画面层次异常丰富，有人说这是"画笔的愤怒"，也有人说这是"绘画的屠杀"。的确，虽然安格尔认为"色彩是虚构的，线条万岁"，德拉克洛瓦却针锋相对地反驳道："线条即是色彩。"他认为色彩比素描要重要得多，想象力比知识要重要得多，他明确提出，要用色彩去塑造形体，而不是如古典主义画派那样在画好的"素描"上"填"颜色。总而言之，《希阿岛的屠杀》使浪漫主义画派在法国画坛确立了不可动摇的地位。

　　紧接着，一幅描绘古代亚述国王昏庸颓废招致叛乱的《萨达那培拉斯之死》（图5）再一次震撼了画坛，它取材于英国浪漫主义诗人拜伦的诗剧。画面中，被造反者围困于宫中的萨达那培拉斯斜躺在华丽的床榻上，他下令屠杀他的妻妾、侍从、宝马和爱犬，最终司酒官将会把这里全部纵火焚烧。一个王朝覆灭的现场以最极端的方式呈现眼前，就像一场被按下暂停键的末日狂欢。其实，德拉克洛瓦不喜欢十分理智地去作画，有时候，他听到音乐就想画画，尤其是肖邦和莫扎特流畅美妙的钢琴曲。几年后，就在他那幅被挂了摘、摘了挂的《自由领导人民》诞生后不久，也许为了远离嘈杂喧嚣的巴黎，他穿越北非沙漠，冒着生命危险目击了摩洛哥神秘的宗教仪式，甚至在朋友的帮助下，打破当地严格的宗教戒律，参观了教徒家中的闺房。在这幅《阿尔及尔的女人》（图6）中，三位身着盛装的阿尔及尔妇女慵懒地或坐或卧于闺房中，一位黑人女佣似乎不想打扰这私密的一刻，辉

图5　[法国]德拉克洛瓦，萨达那培拉斯之死，布面油画，纵392厘米，横496厘米，约1827年，巴黎卢浮宫

图6　[法国]德拉克洛瓦，阿尔及尔的女人，布面油画，纵180厘米，横229厘米，1834年，巴黎卢浮宫

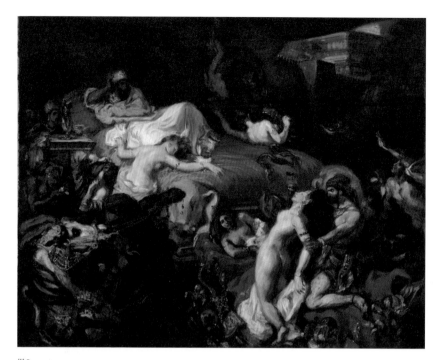

图 5

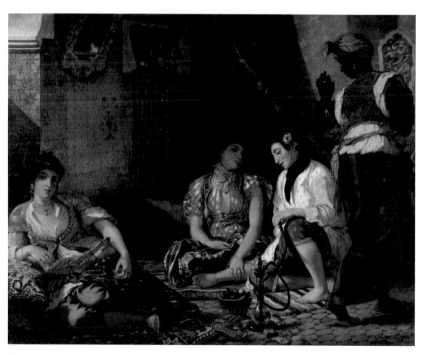

图 6

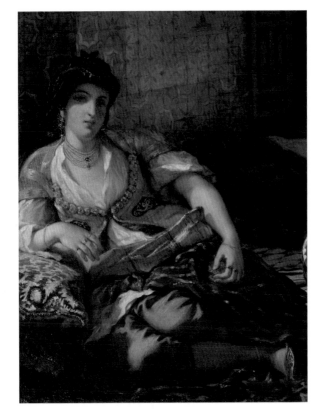

图7

图7　阿尔及尔的女人（局部1）
图8　阿尔及尔的女人（局部2）
图9　阿尔及尔的女人（局部3）

煌而静谧的光晕将画中人物笼罩。再仔细看，画面色彩似乎呈现出一种斑块或斑点状，用细小笔触将多种颜色并列的笔触分离法和补色的运用使画面色彩明亮绚丽，几乎丰富得令人眼花缭乱（图7～图9）。印象派的雷诺阿曾羡慕地说："当你能画出这样的作品，夜里就可以安眠了。"而毕加索也充满嫉妒地夸赞道："那个家伙，画得真好。"随后他模仿《阿尔及尔的女人》画了十五幅同名立体主义抽象画。可以说，想象力丰富、才思敏捷的德拉克洛瓦继承了威尼斯画派、鲁本斯和康斯太伯尔的成就，堪称印象主义和表现主义的先驱。

　　德拉克洛瓦虽出生于一个贵族家庭，父亲是律师兼外交官，母亲也来自艺术世家，但十几岁时他就成了孤儿。不过说起来他的艺术道路还算平坦，正如坊间流传的，这也许跟显赫一时莫测高深的外

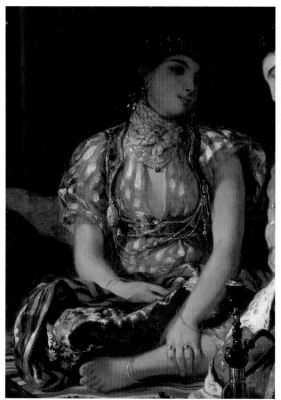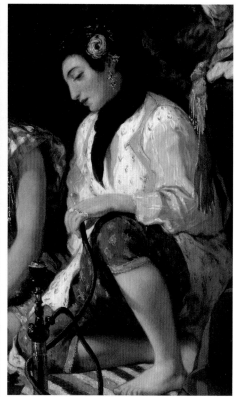

图8　　　　　　　　　　　　　　　　　　图9

交家塔列朗的处处暗中照顾有点关系，因为据说他是自己的母亲与塔列朗一段温存的结晶，怪不得他兼具热情的想象力和冷静的判断力，又是才华出众的演说家。不过，每当看到心仪的女孩儿，他的能言善辩、冲动和热情，都融入到他那颗敏感、纯真的内心深处，每当错过机会时他又总是后悔莫及并责备自己。有时候，他似乎想通过不停地作画把自己累死，在他的脑后，仿佛时常有声音说："人生如此短暂，你这无意于追求永恒的人，要珍念时间的可贵啊。"他有感于那些伟大的艺术家热爱艺术，终生埋头苦干，他们要表达自己的思想，而不想钻营自己的地位和追逐虚浮的名誉，他最终选择了一个人孤独的生活。他给人类艺术宝库留下9000多件绘画作品，其中油画就有853件。当然，还有一本带着盛大自省的《德拉克洛瓦日记》。

推荐书目

《德拉克洛瓦论美术和美术家》

[法国]德拉克洛瓦著，平野译，河北教育出版社，2002年。

推荐纪录片

《西洋艺术史》第5集《浪漫主义时期》

BBC，2005年。

26

一生只做一件事

草根画家
仇英的
逆袭之路

　　在酷爱往古字画上盖章的乾隆皇帝之前，明代浙江嘉兴有个叫项元汴的大收藏家也是个盖章的狂热者，劲头甚至比皇帝还猛。他曾在文徵明的《卢鸿草堂十志》中盖章近100方，在褚遂良本的《兰亭序》上盖了98方（图1），在怀素的《自叙帖》上盖了70多方……作为中国历史上最负盛名的民间收藏家，项元汴收藏的历代书画名迹和古玩珍品数不胜数，据说故宫里大概2000多幅书画藏品，都盖有他的印章。他的秘密藏宝处叫"天籁阁"，在那里，包罗了近千年的文物，从商周的彝鼎到两汉的玉器，从唐宋的书法到宋元的名画，这里俨然是一处时光宝藏。据说要把他的藏品看上一遍就要花上两个月的时间。他收藏的宝贝尤以书画为精，什么顾恺之的《女史箴图》，韩滉的《五牛图》、米芾的《蜀素帖》、唐寅的《秋风纨扇图》等国宝级精品，都曾是他的藏品！不过，这所文人雅士及收藏家们梦寐以求的当时最大的私人博物馆可不是谁想进就能进的，只有项元汴认可的名流如文徵明、董其昌等大家才有机会偶尔品鉴赏玩一番。但就有这么一位叫做仇英的职业画师竟然断断续续地客居项府十多年，这期间，他不但可以遍赏天籁阁的历代名品，整日悉心研究和临摹，还可以时不时随心所欲地搞点创作，而土豪东家不但好吃好喝好生伺候，还提供给他丰厚的酬金，天下怎么会有这等好事？

　　原来，明朝中后期的江南，市井繁华，文人和商人交往日趋频繁，不少富商巨贾为了附庸风雅常常雇佣画匠客居自己府上，搞些命题创作以馈赠亲朋或装潢厅堂。多以交友酬答和自娱自乐为目的的业余文人画家怕辱没斯文有失体面，一般来说不屑于客居作画。仇英当时虽名气不小但终究还是个以画为生的画师，他出身寒门，父亲是个漆匠，小时候他因为家穷失学，没读过多少书。虽子承父业，但他酷爱绘画，十五六岁时就只身从老家江苏太仓来到当时的大都市苏州边打工边学艺。当时市场上到处都是沈周、文徵明、唐寅、周臣的书画仿作，他便利用做漆工的间隙如饥似渴地观摩学习着，在文人画家们或疲于官场，或醉心科考，或高朋满座时，仇英只想一心一意把画画好。作为一个名不见经传的小画工，

图1

图1 盖满印章的《兰亭序》褚遂良本

他多想求得前辈画家们的帮助和提携！说来也巧，据考证他曾居住在苏州桃花坞阊门一带，这里离唐寅的"桃化坞别墅"，文徵明的文衙弄和祝枝山的三茅观巷都不算远，对于酷爱绘画的年轻人来说，简直是一种天赐之福。据说，有一天，他还真遇上了文徵明，德高望重的文徵明对少年仇英的画艺十分欣赏，曾邀他绘制《湘君湘夫人图》，虽最后没有成功，但仇英却从此更加勤奋。他又拜画坛"院派"高手周臣为师，在老师的悉心指导下，他渐渐由一个小漆工蜕变成一位苏州城赫赫有名的职业画家。

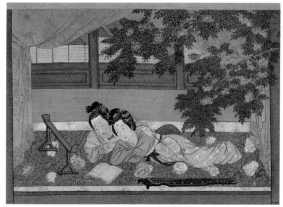

图2

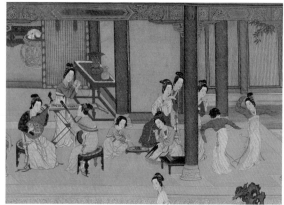

图3

图2　花间读书·汉宫春晓图卷（局部1）
图3　婆娑起舞·汉宫春晓图卷（局部2）

　　不过，虽有一众伯乐还有如项元汴这样既有钱又有雅兴的"艺术赞助人"的提拔和支助，但仇英明白，像自己这样文化底子薄弱，出身低微的画匠，唯有拼命努力，才能走出一条既合乎潮流又与众不同的道路。他如饥似渴地临摹学习东家珍藏的历代名画，光仿宋人山水画册就有上百幅。他借鉴唐宋绘画、吸收民间艺术和文人画之长，将工笔人物与重彩山水画技法合二为一，既汲取院体画的精细纤密，又融入文人画的雅逸放达，形成自己独特的绘画风格。他最负盛名的被誉为中国重彩仕女第一长卷，也是中国十大传世名画之一的《汉宫春晓图》据说就是在项府创作完成的。这幅近6米的长卷采用全景式构图，描绘了初春时分汉代后宫的闺中琐事。在春日的晨曦中，鹅蛋脸柳叶眉、樱桃小口的明代美人却身着唐宋风格的服饰，宫殿园林家具的形制也是明代风格（图2）。画面运用散点透视法，从宫内到宫外，让人物分散于三处半开放式的庭院内，随着画面的徐徐展开，从婆娑起舞、弈棋捣练到画师画像（图3～图5），3个场景3幕戏，随着场景的转换，就像在观看一场宫廷默剧。全图绘有后妃、宫娥、皇子、太监、画师等共115人，他们个个衣着鲜丽，神态优雅。梳妆、浇花、喂鸟、斗草，原本寂寥哀怨的后宫生活被仇英描绘得生机盎然、闲适美好。与之前背景光秃秃的仕女画不同，金碧辉煌的宫廷建筑群贯穿画面，全图笔墨细润绵

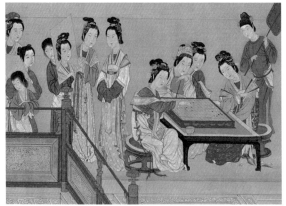

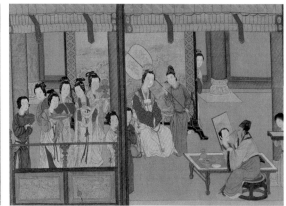

图4

图5

图4
图5
弈棋捣练·汉宫春晓图卷（局部3）
画师画像·汉宫春晓图卷（局部4）

密，色彩浓丽柔和，透出一股典雅、华贵的气派。而这幅仇英版的
《清明上河图》（图6）用青绿重彩工笔对张择端版进行了"再创作"，
在这里，宋代成了明代，汴京成了苏州。画面融青绿山水与界画
于一体，所谓界画，就是用界尺辅助描绘亭台楼阁等建筑物的绘
画。画中人物多达1500人，店铺街巷比比皆是，楼阁殿宇气势恢
宏，从皇亲国戚、官宦商人到平民百姓，从身型服饰到五官神态都
刻画得惟妙惟肖（图7、图8）。他巧妙地利用轮廓线来切割浓艳的色块，
树木、山石勾勒精细，画面虚实鲜明又秀雅纤丽。这幅取自陶渊明
《桃花源记》的《桃源仙境图》（图9），采用高远法展示了从山脚到
山顶的全景，画面中，三位高士临流而坐，两位童子侍奉前后，峰
峦叠嶂、苍林掩映，亭台楼阁、小桥流水，俨然一副人间仙境。画
家以细劲的铁线勾勒出蒸腾的云雾，细密的山石皴法、浓丽的青绿
设色，整个色调显得和谐明快。画中没有以往隐逸题材中的消极遁
世之感，而呈一派幽静祥和与欢欣喜悦。这幅《浔阳送别图》（图10）
取自白居易的《琵琶行》，表现了他登舟探访琵琶女的情景。画面
中，远岸柳荫、萋萋苇草、三五归舟，一片朦胧景象。山石虽无皴
法，但平直有序的勾画呈现出强烈的构成性和装饰感。曲线勾勒的
柔美的云彩，符号化的枝干叶片，造型奇特的古木以及生动工细的
人物，整幅画在鲜丽蕴润的色彩烘托下弥漫着梦幻般的诗意（图11）。

图 6

图 7

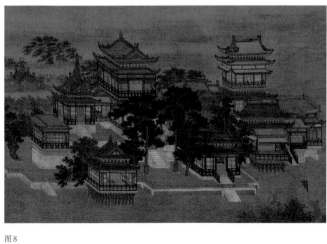

图 8

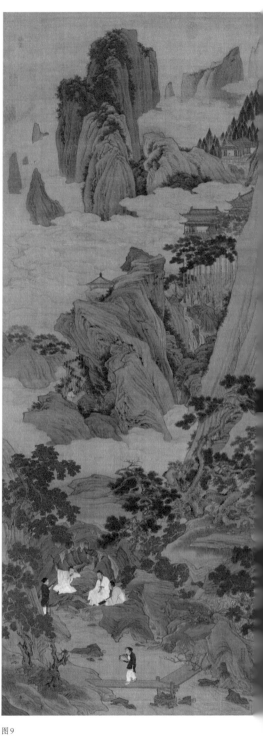

图 9

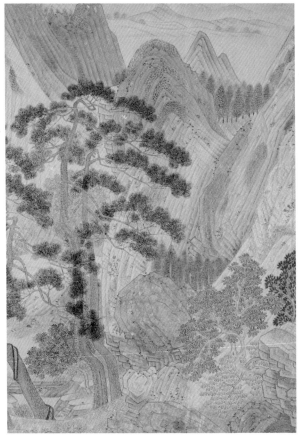

图11　　　　　　　　　　　　　　　　　　图12

　　在讲究诗书画一体的文人画成为主流的元明时期，没读过多少书的仇英既不会写文章也不会写诗，他只是题个名字落个款，就连印章也盖在画面不显眼的位置（图12）。他作画时耳不闻鼓吹阗骈之声，无论大幅中堂还是小幅册页，尤不惨淡经营、竭尽心思。他靠才华、时间与手头的"硬功夫"一生做好一件事。他的《子虚上林图》长达15米，先后绘制了6年，将近10米的《清明上河图》绘制了4年，6米多的《绘经图》制作了2年多，而近6米的《职贡图》直到他50多岁去世前才完成。作为我国青绿山水画的一位大师，他的画雅俗共赏，他轻巧的画风在中西方都很受欢迎，尤其是他笔下那一个个风姿绰约、韵味十足的仕女，他利用闲暇时间创作的版画插图直接

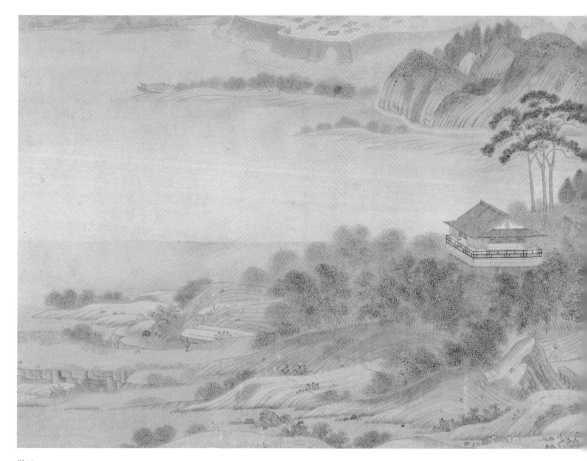

图10

影响了江户时代的浮世绘，仇英也是中国艺术史上被模仿与仿造最多的画家之一，就连爱挑刺儿的董其昌也称草根逆袭的仇英为"五百年而有仇实父"。

　　据说，爱盖章的项元汴也爱标价，就是在书画作品上标注买来时的价格，可能是为让后世子孙卖出去时不能低于这个价。他收藏的文徵明的《袁安卧雪图卷》标价16两，唐寅的《画嵩山十景图》标价24金，而仇英的《汉宫春晓图》却标注"子孙永保，值价二百金"，这是他绘画藏品中最贵的，可见项元汴对仇英作品的重视。

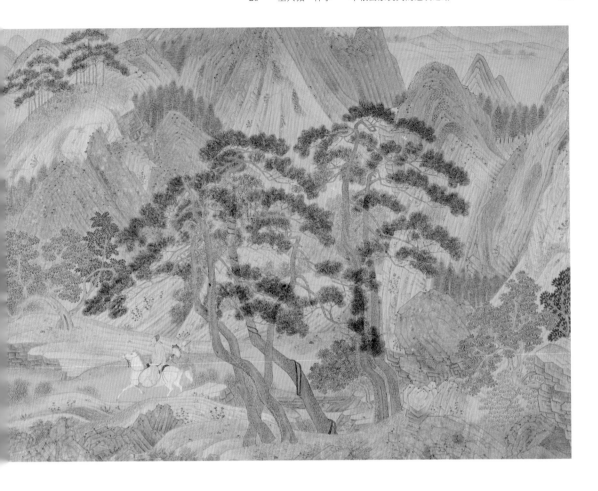

图10　浔阳送别图（局部1）　全图纵33.6厘米，横399.7厘米，绢本设色，美国纳尔逊·阿特金斯艺术博物馆

干货小贴士

知识贴士

仇英（约1498—1552）

字实父、号十洲，原籍江苏太仓，后移居苏州。中国明代绘画大师，擅画人物，尤长仕女，既工设色，又善水墨、白描，能运用多种笔法表现不同对象，或圆转流美，或劲丽艳爽。偶作花鸟，亦明丽有致。与沈周、文徵明、唐寅并称为『明四家』。

推荐书目

《仇英评传》

林家治著，古吴轩出版社，2017年。

《中国画大师经典系列丛书：仇英》

中国书店出版社，2011年。

27

给我一场迷幻梦境

拉斐尔前派
"三剑客"
之罗塞蒂

　　1850年的一天，在伦敦一条精致优美的小街上，一个男人驻足于一家帽店的玻璃窗前，在礼帽和长袍之间，有一对明亮的眼睛和匀称的双臂在活动，这情景令他痴迷。这个卖帽子的女孩身材苗条，五官精巧，一双蓝色的眼睛加上一头红铜色的浓密秀发，深深打动了这个男人。他是拉斐尔兄弟会的一个朋友，这个由三个叛逆无畏的年轻英国画家发起成立的小小艺术团体，企图发扬拉斐尔以前的艺术来挽救英国绘画，史称"拉斐尔前派"，当他把自己发现绝世美女的消息告诉兄弟会的朋友们时，大家都沸腾了。的确，对于一帮二十几岁的年轻人来说，他们不能总是画自己的母亲或嫂子，他们的创作需要新鲜的血液。换句话说，他们需要一个动人的模特，一位灵感缪斯，需要她扮演《十二夜》里的薇奥拉以及《奥菲利亚》中那个濒临死亡的女孩……于是她成了所有人的模特，大家都叫她西达尔。

　　西达尔的魅力是显而易见的，她属于维多利亚时代那种格外神秘的女子，她有教养而自尊，可能是患肺病，她总是闷闷不乐，而冷淡苍白的面容、哀愁倦怠的神情，再加上一头红色的秀发，使她散发着中世纪理想女性的魅力，这正符合他们的审美眼光。这个一年前刚刚成立的秘密团体，由三位皇家美术学院的在校生发起，他们分别是最具宗教感的亨特，天才少年米莱斯，还有浪漫的诗人画家罗塞蒂，他们在画作上署名独具成人意味的"PRB"，质疑学院派艺术和拉斐尔之后的绝大部分意大利文艺复兴绘画，认为他们运用污浊的明暗对照法蒙蔽真理与事实，而拉斐尔之前的早期文艺复兴和中世纪艺术则简朴直接，诚挚而真实。也是，英国的工业革命虽遥遥领先于整个世界，但工业化所造成的贫困生活及丑陋的批量产品随处可见，而艺术学院标准化的教学方法，则使得英国画坛洋溢着秀媚甜俗和空虚浅薄的匠气之感。回归"原始美"，达到绘画和精神合一的纯洁状态是拉斐尔前派的宗旨。罗塞蒂早年创作的这幅《圣母领报》（图1）以他的妹妹为模特，那时，他还不认识西达尔。画面中，压挤在房间一角的圣母玛利亚蜷缩着身子，面

图2

图1 [英国]罗塞蒂，圣母领报，布面油
画，纵73厘米，横41.3厘米，1849
年，英国泰特美术馆
图2 画中的罗塞蒂

图1

对从天而降的大天使加百利她没有显出一丝的喜悦或信从，而是惊慌失措，因为少女在听到莫名怀孕的消息时应当是这个样子，这么画，在于"忠实"。

有一天，罗塞蒂突然宣布，西达尔小姐属于他，不但是他的专属模特，还是未婚妻。这个英俊潇洒的混血意大利人（图2），他的父亲曾是意大利烧炭党人，来英国寻求政治避难后担任大学的意大利语教授，在良好的家庭氛围熏染之下，他兄妹几人不是画家就是诗人。因为文笔好还能言善辩，罗塞蒂顺理承章成了画派最初的领袖和代言人。当然，在这个多愁善感的诗人眼中，西达尔美得就像金色的山峦在水晶般的湖面上的倒影。她那流露着哀愁的美貌、天生的沉默和无动于衷的冷漠唤起了阳刚豪爽的罗塞蒂的一种精神，一种猜测

的灵感。此后的 10 年间，罗塞蒂以西达尔为模特完成的素描、油画数以千计，几乎完全占据了他的艺术创作（图3）。但在外人看来，他们之间总有哪里不对劲，罗塞蒂渴求的是那种中世纪但丁式的精神之爱，西达尔感伤、多情甚至虚弱的身体都成了罗塞蒂所追求的"抽象的品质"和艺术表现中特有的标志，尽管西达尔毫无怨言尽可能地回应着这种爱，但张狂、放荡不羁、想象力如同烟火般绚烂夺目的罗塞蒂对西达尔的吸引就像鸦片，她依赖着这种幻觉，身体与精神的健康每况愈下。1862 年，西达尔因服用过量的鸦片而自杀身亡，悲痛欲绝的罗塞蒂将自己所有的诗集手稿随葬，以示永恒。几年后，罗塞蒂完成了他那幅著名的《贝雅塔·贝雅特丽齐》（图4），他将西达尔描绘为但丁的虚幻情人贝雅特丽齐，画面中的日晷显示为 9 点，那正是西达尔停止呼吸的时刻。带有光环的鸽子正将致命的罂粟花放在贝雅特丽齐膝头。红色的鸽子，白色的罂粟花，颠倒的色彩，是否象征着命运的无常？背景中，但丁与情人迷失在佛罗伦萨大街的薄雾之中。身

图3　画中的西达尔
图4　[英国]罗塞蒂，贝雅塔·贝雅特丽齐，布面油画，纵 86.4 厘米，横 66 厘米，1864—1870 年，伦敦泰特美术馆

图3

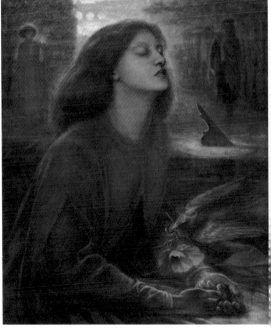

图4

穿中世纪服装的西达尔，她飘拂的红色长发沐浴在火一般的"圣光"
之中，她似乎正经历着由生到死的过渡，表情暗示着祈祷、渴望、顺
从，甚至一丝喜悦。整幅画以模糊随意的笔触，浓郁强烈的色彩构设
出一个梦幻的世界，这是罗塞蒂失去爱人时心理状态的反映。眼前的
这幅画与他早期作品中的自然主义相去甚远，一种新艺术正在崛起，
那就是对于幻想与深层的诗意的心理描绘。

　　失去西达尔的罗塞蒂陷入了无尽的怅惘与幻想之中，直到
他再一次遇到她——简·伯登小姐，不，现在是莫里斯夫人，就是
后来大名鼎鼎的"现代设计之父"莫里斯的妻子。据说，他们早就
相识，同样的，她也有着一头闪亮如绸缎般的金红色秀发，但她却
健康而开朗，据说西达尔在世的时候，罗塞蒂就以他那风流倜傥的
才情捕获了简的芳心，但迫于与西达尔的婚约，简最终还是嫁给了
莫里斯。时过境迁，当罗塞蒂遇到相貌与死去的妻子极为相像的莫
里斯夫人时会激发他怎样的灵感？《白日梦》(图5)描绘了一位发浓
如云、脖颈修长、身披绿袍的女孩坐在夏日的树荫下，绿袖子在英
国的含义是美丽的恋人。她掌心一枝摘下的海棠，象征着青春即将
枯萎。繁密的花卉与植物、柔软的秀发与衣袍都描绘得一丝不苟，
穿过枝丫间的空隙能看到云雾缥缈的远方，女孩似乎陷入了超尘世
的梦幻之中。而这幅取材于罗马神话故事的《普罗塞尔蓓娜》(图6)
表现的是被冥王劫入冥府强娶为妻的女神，在黑色冥界背景之中，
手拿绽开的红石榴的女神正在凝神遐想。装饰性的构图、明丽的色
彩对比，衬托出主人公无与伦比的美丽和神秘。这幅《沃提考迪亚
的维纳斯》(图7)以诗一般的笔触描绘了手捧苹果和金箭的半裸的维
纳斯，萦绕的蝴蝶和金色的光环以及暗红的玫瑰、艳丽的百合花都
无法削减她眼中淡淡的忧愁。据说画中的模特是一个厨娘，而她的
脸庞却是西达尔的。总之，热烈的色彩、撩人的姿态、巧妙的隐喻
都无法减弱罗塞蒂笔下活色生香女孩们神情中所散发出的悲凉，这
也许就是他的内心写照。

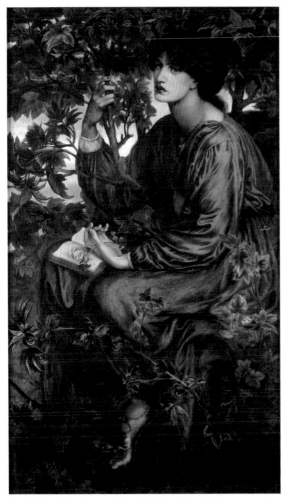

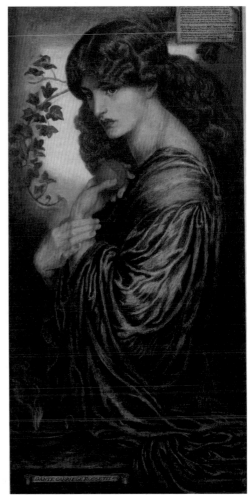

图5 图6

　　罗塞蒂逐渐陷入萎靡颓废，西达尔的去世让他真正有了
一种对死亡的恐惧，创作大概是唯一能反抗这种恐惧的方式。在
妻子死后6年，罗塞蒂突然决定掘坟，将他那本随葬的诗集取出，
紧接着公众对他的"败德"群起而攻之，罗塞蒂脑中的妄想症发
作了，他开始着迷于招魂会，曾经迷恋过的神秘主义再次占据了
他的生活。

　　时光荏苒，当初的叛逆青年早已兑现了他们那时玩笑式的

图5　[英国]罗塞蒂，白日梦，布面油画，纵92.7厘米，横157.5厘米，1880年，伦敦维多利亚与艾伯特博物馆

图6　[英国]罗塞蒂，普罗塞尔蓓娜，布面油画，纵125.1厘米，横61厘米，1874年，伦敦泰特美术馆

图7　[英国]罗塞蒂，沃提考迪亚的维纳斯，布面油画，纵98.1厘米，横69.9厘米，1874年，伯恩茅斯罗塞尔科茨美术博物馆

图8　[英国]罗塞蒂，牧场聚会，布面油画，纵85厘米，横67厘米，1872年，曼彻斯特城市画廊

豪言壮语：创造一种新的艺术。然而，意气风发的时代终究已经过去，早年渴望逃离维多利亚时代刻板、机械生活的意愿逐渐消融，亨特、米莱斯以及后起之秀莫里斯、伯恩琼斯等人早就各自寻得安稳现世。只有罗塞蒂依然旗帜鲜明，一条道走到黑，他单凭一己之力奠定了整个拉斐尔前派的审美基调，那就是梦幻、唯美、神秘，还有一丝丝颓废和悲情。画面中极强的装饰感和唯美主义，对后来的工艺美术运动、象征主义、维也纳分离派等都产生了难以估量的影响（图8）。在剩下的日子他服用大量氯醛和威士忌，后来不得不依靠注射吗啡来治疗上瘾症状。1882年，诗人兼画家罗塞蒂逝世，享年54岁。他的一生正如他的诗中所写：爱情和艺术也许都像罂粟，带你逃离无聊的平庸，却也点燃痛苦的火焰。

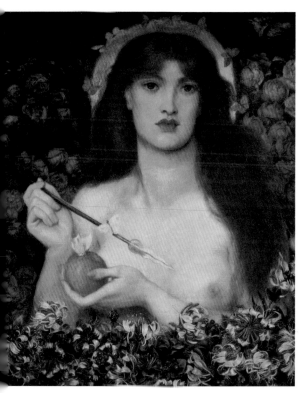

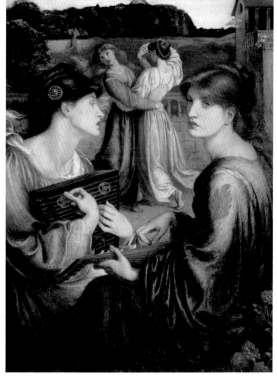

图7　　　　　　　　　　　　　图8

干货小贴士

知识贴士
但丁·加百利·罗塞蒂
(Dante Gabriel Rossetti,
1828—1882)
出生于英国伦敦，英国画
家，诗人。19世纪英国拉
斐尔前派重要代表画家。
他以女性为题材，作品弥
漫着忧郁而伤感的气息，
是拉斐尔前派艺术向后来
唯美倾向转变的领导人物，
同时也是绘画史上少有的
取得独特成就的画家兼
诗人。

推荐书目

《拉斐尔前派的梦》
[英国]威廉·冈特著，江苏
教育出版社，2005年。

推荐纪录片

《安德鲁·劳埃德·韦伯：
迷恋前拉斐尔画派》
英国，2011年。
《拉斐尔前派兄弟会》
BBC，共3集，2009年。
《情迷画色》
BBC，共6集，2009年。

28

天光云影共徘徊
"印象派之父"
莫奈的
光影世界

　　1874年4月的一天，在巴黎卡普辛大街的一个摄影师工作室里举办了一个独立画展，虽然门可罗雀，但却反响强烈，不过，大多都是嘲讽和谩骂。一位艺评家怒斥道："疯狂、怪诞、反胃、不堪入目！"一份来自巴黎的周刊写道："这些自封的艺术家们抄起画笔用颜料胡乱涂抹一通……跟精神病院的疯子一样……"人们在画前指指点点，不仅极尽讽刺挖苦之辞，甚至还有人向画布吐唾沫，整个画展没卖出去一张画，却成了巴黎街谈巷议的热门话题。其中受到讥讽最多的是一幅描绘勒阿佛尔港晨景的名为《日出·印象》（图1）的画作，画面中，在雾气蒙蒙的海面上，一轮红日投下神秘的橙色倒影。一个叫路易·勒鲁瓦的艺术评论家大加嘲讽地说："什么《日出·印象》？说它是草图都勉强，最多不过是个杂乱模糊的'印象'！"

　　其实，这幅描绘日出时刹那间景象的画作，其创作过程有着不为人知的艰难。据说，这是画家从自己众多画稿中精挑细选出的一幅，他曾无数个日夜在勒阿佛尔港口架起画架，等待黎明破晓的一瞬间，他用画笔快速记录着那一道道拉长、闪烁、颤动的光，可当他再次抬头观望时，光的色彩、强度、位置都改变了。他最终领悟：原来日出之光是无法复制的，学院派那套处理日出的画法都是骗人的。物体的固有色也并不只有明暗的区别，还会因色彩的游离变化而呈现出斑斓的效果。于是，在他的画中，我们看到的是迅速宽阔的笔触，丰富多变的色彩和一点都不清晰的物体轮廓。但奇怪的是，在晨曦的笼罩下呈现出橙黄或淡紫的粼粼波光的海水，在逆光的水波中微微荡漾的小船以及远处在水雾交织中模糊不清的海港，一切都那么真切，我们似乎感到那种转瞬即逝的氛围和画面所折射出的光！这才是最真实的自然！不，确切地说，是大自然在天光云影下的片刻真实。

　　不过，勒鲁瓦的挖苦是如此刻薄，他发文指责称此次画展为"印象派展览"，是对美和真实的否定。然而，意想不到的是，作为这个艺术团体的称号，"印象派"从此流传开来，而创作《日出·印象》的画家克劳德·莫奈也成了印象派里的核心人物。

图1 [法国]莫奈，日出·印象，
布面油画，纵48厘米，横63
厘米，1972年，巴黎玛摩丹
美术馆

其实，此时的莫奈生活十分窘迫，这个来自法国北部港口一个商人家庭的年轻画家正面临着生活的重压，因为坚持要娶出身低微的卡米耶为妻，父亲切断了对他的一切经济支援。再加上经济大萧条，画又卖不出去，房租交不起，肉铺店、面包店也都不愿再赊账给他。除了一再被迫向各种各样的人借钱外，他们一家三口只能靠种一些山芋、地瓜来充饥。不过一切总会好起来的，马奈经常接济并介绍画商给莫奈，雷诺阿在他们最困难的时候送来面包，而巴齐耶甚至通过分期付款的方式买下他的画。所以除了时不时的生活困顿，拥有众多志同道合的好友与善解人意的卡米耶，莫奈还是很幸福的。这幅《穿绿色连衣裙的女子》（图2）画于他们初识之时，不到20岁的卡米耶的背影优美而充满动势，绿裙子蓬松的面料如丝绸一般光滑而闪亮。而这幅《身着日本服装的莫奈夫人》（图3），画中的卡米耶身着红色和

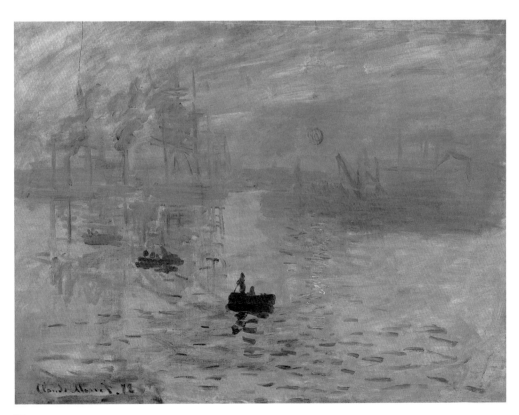

图1

图2　　　　　　　　　　　　　　　图3

服，她手执扇子，笑容可掬，和服上的图案被描绘得细致入微，闪光的金丝绣线真实得让人想去触摸。在《花园里的女人》（图4）中，卡米耶一人分饰多人，阳光穿透浓密的树林洒在女人们耀眼的衣裙上，斑驳的光影似乎亮得让人睁不开眼。而这幅《撑阳伞的女人》（图5），撑着绿色阳伞的卡米耶和他们七岁的儿子杰站在高处的草地上，卡米耶回眸一望，虽然看不清她的脸，但那一刻，湛蓝的天空漂浮着丝丝白云，微风吹起她那白色的衣裙和透明的面纱，一切都仿佛在风中永驻。不过丈夫好像并不总是在意他所描绘的对象，他更关注的似乎是自然光在物象上所产生的奇妙变化。

　　的确，以莫奈为代表的印象派画家们追求的是对自然的真实感受，他们擅于用敏锐的目光来捕捉大自然的一瞬间。这幅《嘉布遣大道》（图6），莫奈以较高的斜向视角，用闪烁的笔触、鲜明的明暗对比准确地捕捉到城市大街与人行道的律动。不过，为了捕捉刹那景象，莫奈可是费尽了心思，据说为了画巴黎市中心火车站的真实场景，他甚至动用了自己的看家本领：他穿上自己最值钱的衣服，打扮得像个花花公子（图7），站长看着眼前这位身材健硕、眼神傲慢、面庞

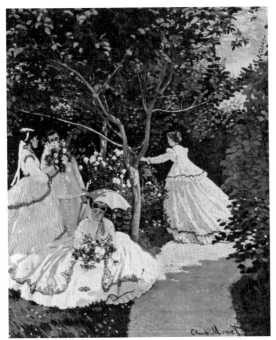

图4

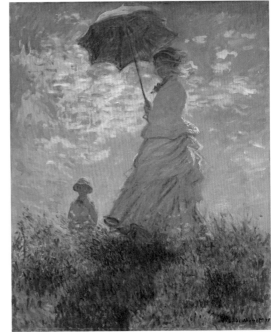

图5

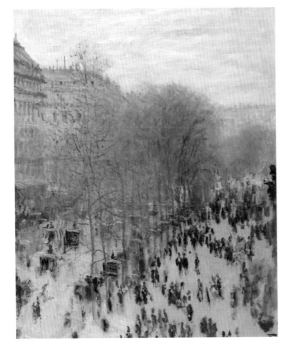

图6

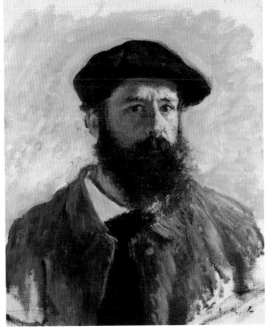

图7

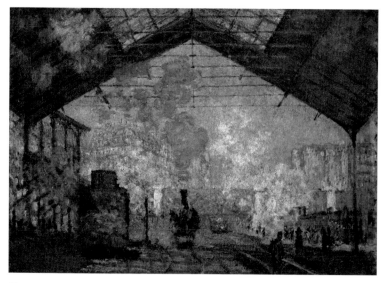

图 8

清秀的贵族男子，派头实在太大，于是言听计从，甚至答应他推迟了一班发往鲁昂的列车，因为"过一会儿光线会更好"。最后，莫奈创作了 12 幅情景各异、不同时间的《圣拉扎尔火车站》（图8）。火车随着冉冉升起的蒸气和烟雾，缓缓驶入车站，透过背景中的薄雾依稀可见远处的高楼大厦，莫奈用颤栗的笔触表现了繁华城市的活力与生机。然而，无论莫奈画得有多快，他仍然无法在光线或天气发生改变之前捕捉到全部细节。为此，他几乎不加调色油，让颜料保持干燥，让色彩凌驾于颜料的塑形能力之上，他无数次扛着画架和画布，还得试着给自己挡风遮雨，有人甚至看到他作画时胡子上的冰柱。他曾在不同季节、天气、光照之下，塑造一个干草堆的 30 幅形象（图9），还有无数幅成行的白杨树以及 40 幅鲁昂大教堂（图10）。他发现，原本单调的"固有色"不再单调，环境中的各种色彩都在互相影响，互补色的运用可以使整幅画震颤、发光，而长度、方向各异的线条可以增强光线摇曳的效果，赋予画面梦幻般的感觉。

　　卡米耶病了，她得了不治之症，生活也越来越艰难，好消息是，年迈的艺术赞助商欧希德邀请莫奈去他的城堡工作，在这里他

图8　[法国]莫奈，圣拉扎尔火车站，布面油画，纵75厘米，横104厘米，1877年，巴黎奥塞美术馆

图9　[法国]莫奈，清晨薄雾中的干草堆，布面油画，纵65厘米，横100厘米，1891年，明尼阿波利斯艺术学院

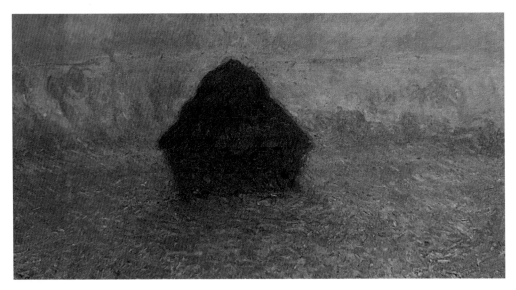

图9

遇见了富商年轻貌美的妻子爱丽丝。很快，欧希德因为债务问题不得不离家前往巴黎，留下了妻子和几个孩子。卡米耶病情越来越重，结果就是，莫奈一家与爱丽丝一家共11口人住在了一起，爱丽丝照顾着病中的卡米耶和他们的一共8个孩子，几年后卡米耶去世，莫奈娶了爱丽丝。其实，这期间发生了什么没有人清楚地知道，在艺术史上，这段历史也有各种版本和猜测。有人说，英雄为五斗米折腰，也有人说，莫奈移情别恋，不过，更多的人愿意相信，莫奈只爱着卡米耶。的确，当看到这幅莫奈画的《临终前的卡米耶》(图11) 时，没有人不为之动容，黎明的光洒在卡米耶脸上，蓝色、黄色、灰色……死亡给了她无生息的面庞蒙上一层神秘的色彩过渡，莫奈描绘了奄奄一息的妻子最后的样子，并在签名旁画上自己一生中唯一的一颗桃心。

　　之后，莫奈、爱丽丝与孩子们一起搬到了法国大诺曼底区的一个叫做吉维尼的地方，他买下了一大片土地，打造了那座著名的莫奈的花园。他精心设计花园的角角落落，种下了他喜爱的鸢尾、垂柳和睡莲，甚至建造了一座日式的小桥 (图12、图13)。这个美轮美奂的花园将是他今后40年人生中作画的灵感和素材，尤其是那一池睡莲。

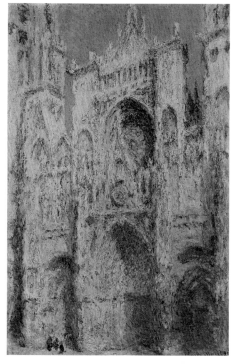

图10　　　　　　　　　　　　　　　　　　图11

据考证，莫奈共画了242幅睡莲及与睡莲意向相关的画作，他研习水面光影色彩的变化，并以更加写意的笔触和富于装饰味的色彩创作诗意的幻想，使它们越来越如梦境一般朦胧美好（图14）。

　　　莫奈终获肯定，人们不惜重金争相购买他的画作，当年那幅倍受讥笑的海景图《日出·印象》已成为艺术殿堂的无价之宝。但户外长时间的观察和写生，强烈的日光不知不觉毁掉了莫奈的双眼，再加上爱丽丝和长子杰相继离世的双重打击，他的眼睛几乎失明。据说他在画那8幅巨大的睡莲壁画时已几乎分不清色彩，只能靠颜料管上标的字母来辨别颜色，不过他做到了"让人们产生在睡眠般无边无际的幻觉，像个开满鲜花的水族馆"（图15）。他的画中也几乎不再出现人物，也许有感无缘与可怜的卡米耶共同分享他一手打造的艺术王国，一生只画一人，他也只想表达自己的内疚和遗憾吧。

图10　[法国]莫奈，日落时的鲁昂大教堂，布面油画，纵100厘米，横65厘米，1894年，普希金国家艺术博物馆

图11　[法国]莫奈，临终前的卡米耶，布面油画，纵90厘米，横68厘米，1879年，法国巴黎奥赛博物馆（注意签名后有颗小小的桃心）

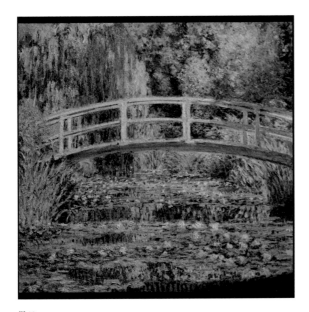

图13

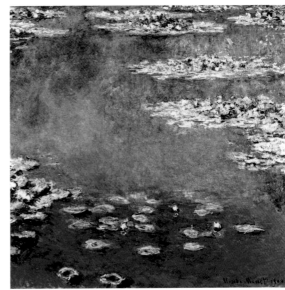

图14

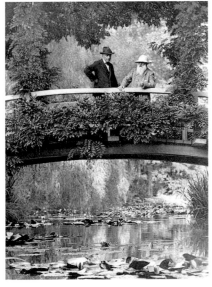

图12

图15

图12　莫奈的花园，莫奈与友人在花园中的
　　　日本桥上
图13　[法国]莫奈，睡莲和日本桥，布面油
　　　画，纵89.7厘米，横90.5厘米，1899
　　　年，美国普林斯顿大学美术馆

图14　[法国]莫奈，睡莲，布面油画，纵
　　　87.6厘米，横92.7厘米，1906年，芝
　　　加哥艺术博物馆
图15　橘园美术馆，巴黎协和广场杜伊勒里
　　　花园，1914—1926年

干货小贴士

1.知识贴士

克劳德·莫奈
(Claude Monet，1840—1926)

莫奈是法国最重要的画家之一，印象派的理论和实践大部分都有他的推广，他是印象派代表人物和创始人之一，被誉为"印象派领导者"。他最重要的贡献是改变了阴影和轮廓线的画法，在莫奈的画作中看不到非常明确的阴影，也看不到突显或平涂式的轮廓线，光和影的色彩描绘是莫奈绘画的最大特色。莫奈大部分的画作都藏于巴黎奥赛美术馆、巴黎十六区的玛摩丹莫奈美术馆和橘园美术馆。

2.旅游贴士

莫奈花园

莫奈花园是莫奈故居的一部分，位于上诺曼底的吉维尼小镇。莫奈在此居住43年，创作了众多以乡间田园风光为主题的优秀作品。著名的《睡莲》系列画作描绘的便是这座花园的池塘。如今，这里每年都会吸引众多艺术爱好者到此寻访。

橘园美术馆

坐落于巴黎协和广场杜伊勒里花园内，这里因收藏着莫奈8幅巨型油画《睡莲》而闻名于世。这8幅油画高2米，总长度91米，堪称莫奈的巅峰之作。最佳的观赏角度是坐在圆形大厅中间的椅子上环顾，场景十分壮观，但又不失静谧之感。

推荐书目

《莫奈》

[德国]丹尼尔·文登森著，北京美术摄影出版社，2018年。

莫奈最精彩的个人传记。

《莫奈·逐光者》

[法国]萨尔瓦·卢比奥编著，[法国]伊法绘，张佳玮译，云南美术出版社，2008年。

以文为主的绘本。

《印象派大师·莫奈》

雅昌艺术图书，上海书画出版社，2014年。

这本书是上海K11莫奈画展赠送的画册，印刷精美。

《莫奈》（环球美术家视点系列油画系列）

吉林美术出版社，2005年。

这本书收录了300多幅莫奈的作品。

推荐纪录片

《莫奈：睡莲的水光魔法》意大利，2018年。

29

不羁老莲

明末陈洪绶的"高古奇骇"画风

　　明崇祯十七年，郁郁不得志的陈洪绶失望地从京城回到家乡绍兴府，借居在徐渭的青藤书屋里，每天就是耕田种树、写写诗、画画画儿。徐渭就是徐文长，以前和他父亲是忘年交，但人生无常，世事难料，父亲年仅35岁就过世了，而徐渭也一生落魄终成癫。也不知在这日渐崩溃的王朝中自己的命运将会如何？虽然过着隐居的生活，陈洪绶的内心却始终痛苦煎熬着，自从21岁考中秀才，在闱场中却再也不见起色，然而仕途的失意并没有使他丧失报国的赤子之心。几年前，做了20多年老秀才已近天命之年的陈洪绶通过"捐赀"进入国子监，成为皇帝的舍人，就是一个七品小官，专门负责临摹历代帝王像。在这期间，他得以遍观宫内所藏古今名画，逐一体味各家样式与技法，本来就声名远扬的他是"艺日精而名日盛"，当时的人们都争相以拥有他的画为荣。一时间，名震京都的陈洪绶与北方人物画高手崔子忠齐名，并称"南陈北崔"。

　　可惜，原想在朝中施展政治才华以改变国家的危亡之势，可到头来大家，包括皇帝，看中的只是自己的画。这三年来在京都的所见所闻，朝政的黑暗腐败，官员的冷漠自私，尤其是自己的老师黄道周因仗义执言被杖责时，竟几乎没有一个人敢为他申辩，包括自己！一想到这里，他就感到惭愧无比。罢了罢了，就将这残生寄托于诗文书画吧。然而，树欲静而风不止，隐居中的陈洪绶一日突闻京师失陷、明朝灭亡，江山易主，他悲痛欲绝，时而吞声哭泣、时而纵酒狂呼，大家都以为他疯了。也是，崔子忠的绝食而死、好友倪元璐的自缢殉节、老师黄道周和陈宗周的纷纷殉国，这接二连三的打击，生与死的矛盾让他终日苦闷不堪。更不幸的事发生了，清顺治三年五月的一天，清军攻占绍兴，陈洪绶躲藏在围城之中，最终被清军搜出，当大将军知道他就是大名鼎鼎的陈洪绶时，大喜过望，立即让他作画，他坚决不从，即使刀架在脖子上——不过，当他们以美色和美酒诱惑他时，他却从了，半夜他酒醒后，深为愧疚，于是就悄悄地带着画逃跑了。他逃到绍兴的云门寺削发为僧，改号"悔迟"，表明自己

被声名所累的矛盾心理和偷生于世的羞愧之心。面对国家的沦亡，只能消极地隐身遁世，这份悲恨与自责如何才能消解？

一年又三个月后，陈洪绶还俗了，物质上的匮缺，精神上的痛苦，"国破犹存妻子念"的亲情，"万念俱灰冷，一归梦未衰"的感悟，即使千年荣华万年兴衰化作冷灰一坯，心中的"梦"却不曾泯灭，他又重返俗世靠卖画为生了。其实，陈洪绶出生于浙江诸暨的一个名门望族，祖上为官宦世家，到父亲一辈家道中落。据说他出生前夜，父亲做了个奇怪的梦，梦见一个道士送来一颗莲子，因此他幼名"莲子"，年长后改叫"老莲"。他自小就展露出极高的绘画天赋，相传4岁那年到已定亲的岳父家读书，见室内墙壁粉刷一新，他便爬上桌子，在墙上画了一尊八九尺高、拱手而立的武圣关公像，因为画得太过逼真威武，以至于岳父大人慌忙对像下拜，并从此长期供奉，这就是广为流传的"白壁作画"的故事。他曾拜浙江武林画派的领袖蓝瑛为师，当蓝瑛看到这个九岁儿童的画后自叹不如，从此再也没画过人物画。一次，他被李公麟的《七十二贤》石刻深深吸引，竟闭户十日悉心临摹，其实，晋唐五代及元的人物、山水、花鸟他是无所不学，勤学苦练加上艺术天分，使他很早出名，14岁就能"悬画于市中"了。他19岁时画的《屈子行吟图》(图1)，运用有粗有细有提按的吴道子莼菜般的线条，把屈原被流放时形容枯槁、内心孤寂却刚毅的处境和心情展现无遗，成为后人刻画屈原形象的经典范本。然而，9岁丧父，祖父和母亲又相继离世，这一连串的不幸，给他美好的少年时光画上了句号。贪图享乐的哥哥独霸家产，胸怀开朗又孤傲倔强的陈洪绶从此开始了背井离乡、贫寒交迫的生活。不过这也丰富了他的人生阅历，增加了他对生活的理解和感悟。他的画越来越呈现出浓浓的"拙"意，从文人名士到民间大众是雅俗共赏，可谓"明三百年无此笔墨也"，尤其是人物画，造型怪诞、表情古怪，充满"高古奇骇"的韵味，当然，亦是他真性情的流露。

你看这幅《观音罗汉图》(图2)，观音以老妪的形象呈现，她面相方圆，头插簪花，眉心紧锁、显露出忧郁焦虑、无可奈何的神

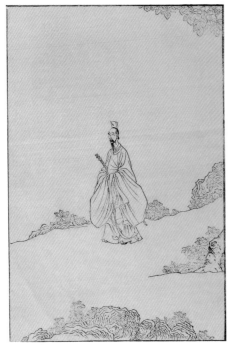

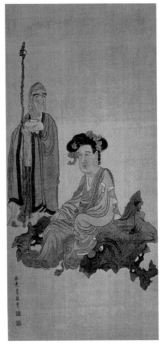

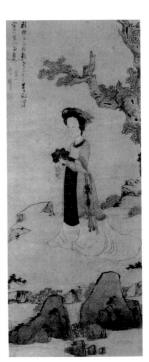

图1

图2

图3

情。她虽身着俗家的华服罗绮，但变形缩小的身躯似乎无法支撑硕大的头颅和歪斜的发髻，给人以紧张压抑之感。本是为了度化众生烦忧的观音来到人间，却见世风日下、人心不古，纵使抛尽心力、老去韶华，仍力不从心、无可奈何。观音形象是他在遭遇国变后痛苦郁闷的心理写照，而观音身后一个饱经风霜却神情坚毅的罗汉应该是他坚定追随慈悲精神的自我写照。这幅《对镜仕女图》（图3）表现了一位对镜自赏的美貌少妇，衣纹苍遒刚劲，色泽古淡清雅，她圆浑丰满，眉毛和眼睛距离很宽却意态动人，尤其是朱唇上的一点红似有似无，色墨相映，韵味十足。老莲的仕女受唐代周昉的"水月观音"之体的影响，一般比较丰腴，尤其是面部较为方正甚至呈钟形。再来看这幅《杨升庵簪花图》（图4），表现的是明嘉靖时的状元杨慎，他因坚持正义而被皇帝流放到云南，一日他因醉酒用白粉涂面、梳着女孩的双丫髻并插花其上，游于街市。画面中的杨升庵形貌古怪，神情呆滞，因

〔明〕陈洪绶，屈子行吟图，纸本木刻，纵
13.2厘米、横20厘米

〔明〕陈洪绶，观音罗汉图，绢本设色，台北
故宫博物院

〔明〕陈洪绶，对镜仕女图，绢本设色，纵
103.5厘米、横43.5厘米，清华大学美术学院

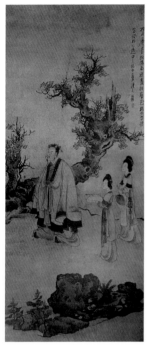

图4

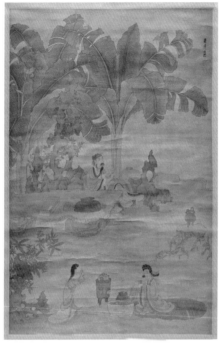

图5

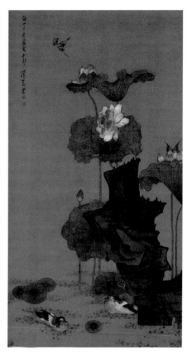

图6

图4　[明]陈洪绶，杨升庵簪花图，绢本设色，纵
143.5厘米，横61.5厘米，故宫博物院

图5　[明]陈洪绶，蕉林酌酒图，绢本设色，纵
156.2厘米，横107厘米，天津博物馆

图6　[明]陈洪绶，荷花鸳鸯图，绢本设色，纵183
厘米，横99厘米，台北故宫博物院

长期忧郁困苦导致形神怪诞，旁边两个细弱的女子正好奇地打量着他的狂放行为，画中人物线条轻缓运行，如春蚕吐丝般匀静圆劲。《蕉林酌酒图》（图5）中，芭蕉树下的高士怡然自得地倚案而坐、把盏自饮，石案前的两位侍女正在拣菊煮酒，画中衣纹线条细若游丝，格调更觉旷远高古。也是，越到晚年，他的用线越蕴含柔性，直折的线条皆改为圆转。你看画中的石头，既不皴擦，也不点苔，只着一层淡淡的颜色，给人一种不激不厉的感觉。他的《荷花鸳鸯图》（图6）由一块湖石、四朵荷花、数片荷叶、三只蝴蝶和点点浮萍构成，主次有序、疏密有致，用色古典醇厚，分染、罩染层层递进，传达出宁静致远、清丽秀雅的美感。他的版画精品《水浒叶子》选择典型瞬间，塑造了40位梁山好汉的英雄形象。叶子是一种民间纸牌。其中除卢俊义、鲁智深、柴进、李逵四幅近乎全用圆笔外，其余都用锐利的方笔直拐，如同钉头鼠尾的"7"字，恰到好处地顺应衣纹的走向，烘托出

图7　　　　　　　　　　图8　　　　　　　　　　图9

人物的动势，而纸牌的边框限定更突出了人物呼之欲出的气势。《水浒叶子》遍传天下，以致后世绘写水浒英雄的画工很难脱出他营造的人物范式（图7～图9）。

　　晚年他定居杭州，世态的炎凉使他爱贫憎富的思想越来越鲜明。据说一次，有个大官把他骗进船里，船开后，就拿出绢素强请他作画，陈洪绶谩骂不绝并准备跳水，把那大官弄得甚是无趣，只好作罢。可平民百姓包括妓女向他索画他却来者不拒，搞得那些权贵有时候只能让歌妓们帮忙。他对失节的朋友也非常鄙视，他的至交周亮工北上路过杭州向他求画，他拒绝了，但事后又觉不妥，于是画了幅《归去来图》卷劝导他放弃清朝仕途。画中11个片段仿佛一个个特写镜头，描绘出陶渊明弃官归田生活中最富有个性的瞬间。人物虽头大身短却比例合体，线条疏旷老练，颜色古淡清雅。其中"采菊"中的陶渊明衣袖飘荡蕴含劲拔之力，悠然自得嗅菊的神情被描绘得活灵活现（图10）。而"解印"的构图采用主宾对比法，只见陶渊明形象伟岸、傲然远视，洒脱交印，而身后的小吏则形体短小，躬身捧接，一副猥

图
9
［明］陈洪绶，一丈青扈三娘，水浒叶子，纸本木刻

图
8
［明］陈洪绶，花和尚鲁智深，水浒叶子，纸本木刻

图
7
［明］陈洪绶，呼保义宋江，水浒叶子，纸本木刻

琐之态（图11）。不过一年后，当周亮工再次路过杭州时，陈老莲竟在11天中为老友画了大大小小共42幅画，《出处图》（图12、图13）是其中的精品，画面中，头戴"诸葛巾"的诸葛亮与手抚无弦琴的陶渊明盘坐于树下侃侃而谈，行云流水般的线条、畅所欲言的姿态，使画面格调高古，气韵不凡。不久后，陈洪绶喃喃念着佛号，痛苦地离开了这个世界，原来他早已有归意。其实，"他不是一个画师，而是如佛一样的觉者"，他的画由"妙"入"神"进而入"化"，渗透着他一生丰富而动荡的思想感情，我们从中不但看到了怪诞不经、自由不羁，也看到了淡泊宁静和清风劲节。

图10　[明]陈洪绶，采菊，归去来图（局部），纵30.3厘米，横308厘米，美国檀香山火奴鲁鲁艺术学院

图11　[明]陈洪绶，归去来图（局部），解印

图12　[明]陈洪绶，陶渊明，出处图（局部），绢本设色，纵26厘米，横195厘米，张大千旧藏

图13　诸葛亮，出处图（局部）

图10

图12

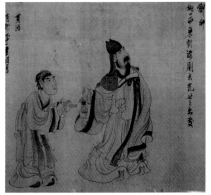

图11

图13

干货小贴士

知识贴士

陈洪绶（1598—1652）

明末清初杰出的画家、诗人，字章侯，号老莲，晚号老迟、悔迟，又号悔僧、云门僧。浙江诸暨枫桥镇陈家村人，一生以画见长。尤工人物画，与崔子忠齐名，号称『南陈北崔』，与蓝瑛、丁云鹏、吴彬合称『明末四大怪杰』，人谓『明三百年无此笔墨』。陈洪绶去世后，其画艺为后学所师承，堪称一代宗师。

推荐书目

《陈洪绶》

陈传席著，河北教育出版社，2003年。

30

不羁老莲（续）
陈洪绶溘逝之谜

其实，关于陈洪绶的死因，至今还是个难解之谜。虽然大多的史料记载他死于疾患，但他溘然长逝前许多反常的言行疑点重重，无不透露着不同寻常的信息，今天的故事就从他离世前不久，老友周亮工再次来探望他的那天谈起……

公元1651年，也就是清顺治八年的一天，老友周亮工北上京城路过杭州，再次来看望在此客居的陈老莲。记得一年前，自己也是北上路过向他索画，老莲却冷冷地拒绝了。说起来，他们相识于20多年前，周亮工好诗文、老莲擅书画，二人相知相惜成为莫逆之交。唉，自从山河变色、江山易主，一众师友是殉国的殉国，隐居的隐居，独有自己这个旧朝文人却为新朝政权服务。记得上次老莲赠的《归去来图》卷自己一直珍藏着，知道他规劝自己辞官归隐的良苦用心，可人在江湖身不由己。这次来，老莲的身体状况又不如前，生活也更是清苦。不过，奇怪的是，他竟然在11天中，在居无定所的状况下，如痴如狂地匆匆为自己画了大大小小42幅画，这跟上次的他简直是判若两人。难道他有什么难言之隐，还只是念及旧情，周亮工甚是不解。当然，更奇怪的是，老莲比原定的日子提前一年匆匆赶回老家探望了久别的一众亲友，还依依惜别、留连不舍。而在这最后的一年里，他创作极丰，却多赠予亲朋好友。他好像做好了一切准备，难道他能预知未来，知道自己的大限将至？

其实，关于陈洪绶的死因众说纷纭。要揭露真相、揭开谜底，还得从他的名气说起。据说，老莲在当时已名震南北，画甚至被炒成了天价，可为什么直到晚年，他却还是居无定所、穷困潦倒呢？首先是他虽鄙视权贵却应酬极多，据说从年轻时起他就嗜酒

图1

如命，也许酒才能顷刻间带给他发泄内心隐痛的力量。明朝末年，士大夫出入青楼被认为是风流雅事，他只要饮酒，就一定要有女人作陪，他也常为这些青楼女子作画并随手相赠。他的这首《赠妓董飞仙》说的就是他曾回忆自己与名妓董飞仙同游岳坟的美好日子，在那个桃花盛开的春天，骑马而来的董飞仙，拿了绢帛请他画莲花，这真是"桃花马上董飞仙，自剪生绡乞画莲。好事日多还记得，庚申三月岳坟前"。（图1）你想想，宁肯为市井下层挥毫却不愿为权贵作画，怎么能不穷呢？第二个原因是他家人丁兴旺，花销自然大。说起来，老莲虽一生狂放却有着较为幸福的家庭生活。他共有六子三女，其中大女儿是他的发妻（也就是父亲给他定的娃娃亲）来氏所生，只可惜贤惠的来氏在26岁那年就病逝了，当然，他后来又娶了一妻一妾。他为人还慷慨大度、乐善好施。就说那套水准极高的《水浒叶子》（图2~图4）吧，是他为接济生活困顿的朋友周孔嘉，花了四个月的时间绘制的。而这幅《宣文君授经图》（图5、图6）是他为姑母祝寿而作，整幅画场面宏

图1〔明〕陈洪绶，赠妓董飞仙，纸本，纵133厘米，横30厘米，台北故宫博物院

图2〔明〕陈洪绶，大刀关胜，水浒叶子，纸本木刻

图3〔明〕陈洪绶，黑旋风李逵，水浒叶子，纸本木刻

图4〔明〕陈洪绶，急先锋索超，水浒叶子，纸本木刻

图2

图3

图4

大，人物众多，从远处的低山矮水，到堂前的白云缭绕，布局精妙，气势非凡。除了石头的线条细而方折外，从宽袍大袖到云头漩涡，线条皆如春蚕吐丝，用笔高古绮丽、清圆细劲，超越唐宋直追六朝，极富装饰美。他的《隐居十六观图册》是赠予友人沈颢的，画中每一观都与一位隐逸高人对应，如"漱石"表现的是西晋文人孙楚"漱石枕流"的故事，"漱石是为了磨砺牙齿，枕流是为了清洗耳朵"。画面以一位隐士的背影呈现，只见他左手持琴、右手持杯，宽衣广袖、放目远眺，一股飘逸放达之感跃然画面（图7）。而"谱泉"说的是寻觅最宜烹茶的山泉水，这也是高士生活里不可或缺的一部分。画面中，茶圣陆羽端坐在青石上，旁边的风炉正在煮泉，而他慢慢品味的神情尤其刻画得惟妙惟肖（图8）。他死前一年仅用了一个月绘成的这套48幅《博古叶子》，也是他为还人情送给好友戴茂齐的，而那时的他已身无分文，自己家里都无米下锅了。画面中，无论是盘腿凝视手中铜钱的杜甫，还是对着空瓶闭目养神的陶渊明，用线都细圆散逸、疏旷古拙，笔墨似随心所欲、信手拈来，有一种洗尽铅华、苍浑古淡的归真意味（图9，图10）。

　　好了，谈了这么多，该揭开谜底了。正是因为他的乐善好施，为朋友帮忙帮出了一桩麻烦事。一次，陈洪绶应朋友相求，为小说《生绡剪》的封面题了三个字，没想到书的内容触犯了当地的权贵卢子由，他硬说这本书是陈洪绶写的，还频频兴师问罪，老莲被逼得是走投无路，几乎在杭州难以容身。他嗜酒如命的习惯更使他大祸临头。裘沙先生近年获得有关陈洪绶生平的一条重要史料，也许透露出他死亡之谜的蛛丝马迹。那是陈洪绶同时代诗人写的一首诗，

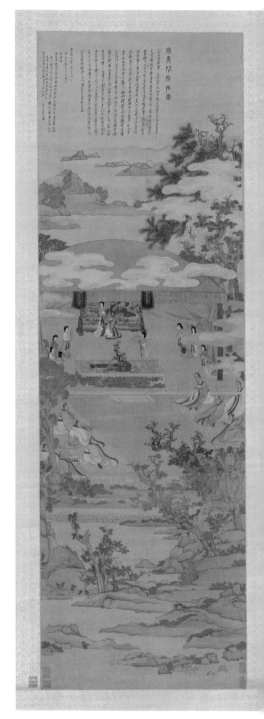

图5

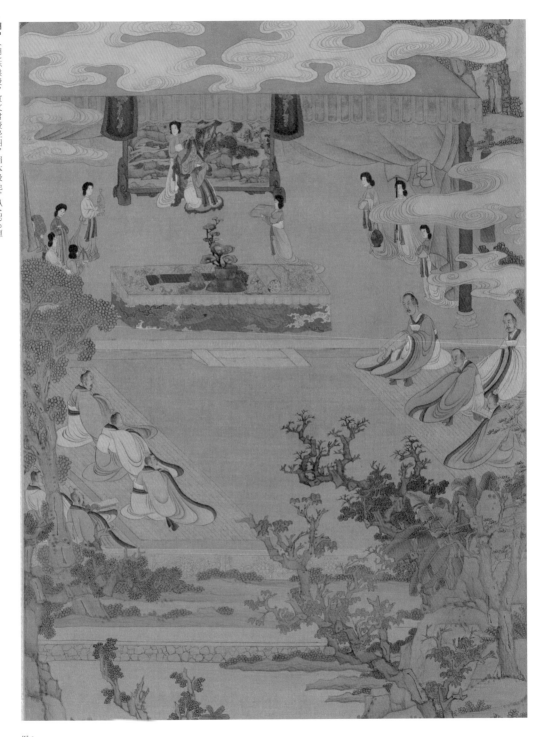

图6

图6

图5　[明]陈洪绶，宜文君授经图，绢本设色，纵172.8厘米，横55.7厘米，美国克利夫兰艺术博物馆

图6　宜文君授经图（局部）

图7

图9

图7　〔明〕陈洪绶"漱石"隐居十六观图册（局部）,纸本淡设色,纵21.4厘米、横29.8厘米,台北故宫博物院
图9　〔明〕陈洪绶,"一文钱",博古叶子,纸本木刻,美国波士顿艺术博物馆

诗中含糊地提到他"才多不自谋"引发"黄祖之祸"。所谓"黄祖之祸"指的是三国时祢衡的典故,博学多才的祢衡曾当众击鼓羞辱曹操,曹操怀恨在心借刀杀人,最终张狂的祢衡死于残暴的太守黄祖刀下。而据任道斌先生考证,陈洪绶酒后触怒的是镇守杭州的浙江总兵田雄,这可是个叛明降清、心狠手辣的主儿。那年冬天,权势显赫、居功自傲的田雄邀请陈洪绶赴酒宴以附庸风雅,没想到醉醺醺的陈洪绶借着酒劲在酒席上当众大骂田雄,田雄当时是错愕不已,觉得太失脸面、狼狈不堪。事后,老莲知道自己惹了大祸,迟早会遭到田雄报复,在大祸临头的紧急关头,他匆匆为周亮工作画,或许是与挚友作最后惜别,或许也想请在京作官的周亮工能为自己说句话;之后他匆匆返回故里,与亲友作别,或向亲友计谋应变之策。然而,就在这一年,他或许是以绝食的方式结束了自己那义愤填膺的一生,终年55岁。

图8

图10

图8　〔明〕陈洪绶，谱泉，隐居十六观图册（局部），纸本淡设色，纵21.4厘米，横29.8厘米，台北故宫博物院

图10　〔明〕陈洪绶，空汤瓶，博古叶子，纸本木刻，美国波士顿艺术博物馆

那么，为什么史书记载语焉不详，以病死说为多呢？也许清朝初年时事繁杂，文网森严、人人自危，而且当时的一些反常现象也令人生疑。陈洪绶死时，他的一众好友竟无一字挽诗悼词，而《陈氏宗谱》将他的卒年竟提前了将近一年。家人在儿子没有到齐、儿媳拒赴绍奔丧的情况下却草草安葬了他……其实，说了这么多，关于陈洪绶的死因，至今仍是个难解之谜，正所谓"历史无真相"，史料等文献记载或多或少会有谬误或杜撰的成分，而艺术作品才是最真实的存在。因此，无论陈老莲因何而逝，他画中所蕴含的深厚功力和高雅人品永远是真真切切的。

推荐书目

《陈洪绶研究》

裘沙著，人民美术出版社，2004年。

书中收录的《陈洪绶死于『黄祖之祸』初探》一文，提出了陈洪绶死因的重要线索。

《陈洪绶集（上、下）》

陈洪绶著，吴敢点校，浙江古籍出版社，2012年。

这是一部较为完整的陈洪绶文字著作集，我们能从老莲的字里行间全面解读老莲对国运时事、身家性命的感慨和思索。

31

诗和远方

没有项圈的
瘦狼：
高更（上）

　　1885年的那个春天，高更带着他最心爱的儿子克劳维斯愤然离开了远在丹麦哥本哈根的丈母娘家，太窝囊了："自从我辞职以后，他们就冷嘲热讽，尤其是那个什么嫂子，我画画怎么了，我可以靠这个养活自己，等我成为大画家扬名立万的时候别来巴结我！"不过当下，在巴黎，他四处碰壁，画卖不出去，自身难保的朋友们也都爱莫能助，他第一次尝到了饥饿的感觉！的确，对穷人来说，巴黎就是一片荒漠。这种境况是他之前绝对想象不到的。那时候，不，最多也就在两年前，他是那么的意气风发，作为巴黎贝尔丹证券交易所的青年才俊，他和妻子还有四个孩子们住在巴黎的豪华公寓里，一直过着富裕而惬意的生活 (图1)。虽然闲暇时他也看看展览、搞搞收藏，并时不时地与他赏识的那帮印象派的穷画家们一起画画儿，但这项附庸风雅的业余爱好，不正是当时上流人士生活的一部分吗？

　　然而，让包括妻子在内的几乎所有人万万没想到的是，在一次全球性股市危机后，高更突然辞职了。不过，他并不认为这是自己的一时冲动，在综合考虑了个人梦想、职业规划及股票市场日益呈现的颓势后，他坚信靠着才华和一腔热血，自己一定会一举成名，靠卖画养活一家老小。而且，关键是，高更内心一直洋溢着一股常人难以理解的骚动不安，如今，那种不安与自己绘画天赋的感召融为一体了。看看木已成舟，大伙儿也没再说什么，不过带他入行的毕沙罗却彻夜难眠，因为这位经常是吃了上顿没下顿的印象派老大哥知道，这条路并不好走。

　　不知不觉，冬天到了，不知为什么，巴黎这年的冬天让人感觉格外寒冷，高更在破旧的公寓里租了个潮湿霉烂的小房间，他和儿子既没有厚衣御寒又没有火来取暖，就在冰冷的斗室里干冻着。眼见着小克劳维斯脸上的红晕渐渐退去，双眼下陷，眼眶整个缩了回去，他经常喊着头痛、不舒服，终于高烧梦呓病倒了 (图2)。生活太过艰难，身无分文的高更找了份小工的工作，他走遍巴黎的大街小巷，在寒风中贴海报，每天五个法郎，只够维持他和儿子的基本生活。最后，他只能把儿子送到郊外的寄宿公寓，硬着头皮一连几个月不去探望，渐渐地，从前那个尊贵高傲的高更不见了，他变得越来越愤世嫉

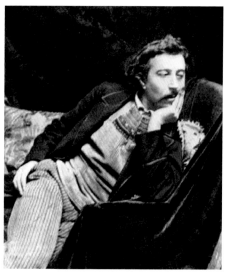

图1　　　　　　　　　　　　　图2　　　　　　　　　　　　　　图3

图1　高更与妻了玫蒂
图2　[法国]高更，高更之子，
　　　色粉画，纵29.5厘米，横
　　　23.1厘米，约1884年
图3　高更

俗。这位出生于巴黎，带有西班牙贵族和古印加血统的英俊魁梧的家伙，自小见多识广，自命不凡（图3）。他5岁时就随作为政治记者的父亲亡命南美，不想父亲却病死途中，母亲只能带着他们姐弟俩投靠在秘鲁利马的娘家。在这里，异国情调和原始的民风给他童年留下了美好回忆。回到巴黎后他当了水手，周游过世界许多地方，所以在他内心，向往着纯朴的自然和离群索居的生活方式。妻子玫蒂出生于丹麦的一个小资产阶级家庭，她无法理解丈夫热衷于作画的心情，她期望安逸，丈夫渴望奋斗。可一个养育着五个孩子的母亲能不渴望安定的生活吗？最后，她接走了可怜的病恹恹的小克劳维斯。

　　为了寻找灵感，还有，为了省钱，高更来到法国北部的布列塔尼半岛的"画家村"阿旺桥，他与天才少年贝尔纳和一群小跟班儿，整日作画与高谈阔论，高更俨然是他们的偶像。在这里，他渐渐摆脱了早期印象派画家精微捕捉光色的画法，与贝尔纳共同探讨出一种融中西方艺术于一体的"综合主义"风格，贝尔纳还激励高更在各方面的尝试，如将欲表达的感受、思绪象征化的象征主义理念，协助偶像踏上后印象派的道路（图4、图5）。这幅《布道后的幻象》（图6）戴着

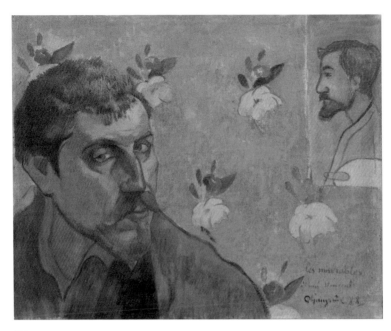

图4

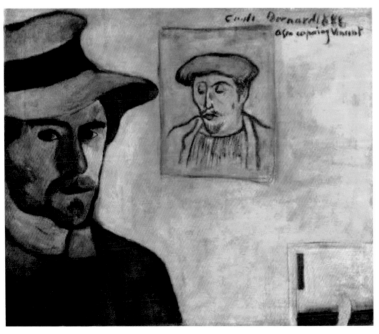

图5

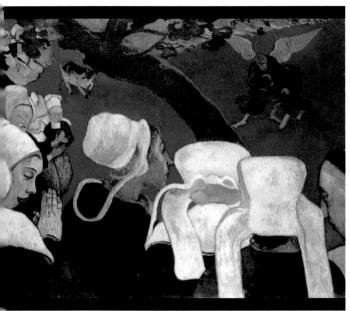

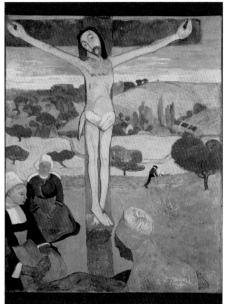

图6　　　　　　　　　　　　　　　　　　　　　图7

硬邦邦白色礼帽的虔诚的农妇正沉浸在雅各与天使搏斗的幻想中，纯
黑及鲜亮的色彩对比，精简起伏的蓝色波浪线，明显受到中世纪彩
绘玻璃与珐琅镶嵌的影响，高更通过透视扭曲和空间分割来强调妇
女们纯真的信仰。而这幅《黄色的基督》（图7）以简化的构图、平铺的
块面、浓重的色彩、粗重的轮廓线，传达高更在村民身上发现的"具
有浓厚乡土气息及迷信色彩的"淳朴与天真。你看，连画中的十字架
都是参照村子里教堂中的一件木雕所绘，可见他已超越自然主义的观
察，追求情感的表现，这就是高更所发现和创立的艺术。

　　他的声誉日渐高涨，但画儿依然无人问津。奇怪了，昔日做
投机生意的自己，日子过得体面滋润，如今追求更有意义的生活却落
得如此狼狈不堪。据说有一天，他在路上看到一个扛着一卷脏兮兮的
画布，有着神经质双眼的红头发落魄男人，他才相信自己还有同类。

　　那么，这个人是谁呢？

干货小贴士

知识贴士

保罗·高更

(Paul Gauguin, 1848—1903)

法国后印象派画家、雕塑家，与梵高、塞尚并称为后印象派三大巨匠，对现当代绘画的发展有着非常深远的影响。

卡米耶·毕沙罗

(Camille Pissaro, 1830—1903)

法国印象派大师中，毕沙罗是唯一参加了印象派所有8次展览的画家，可谓最坚定的印象派艺术大师。毕沙罗是始终如一的印象派画家，是印象派的先驱，有"印象派的米勒"之称。

埃米尔·贝尔纳

(Émile Bernard, 1868—1941)

生于法国里尔，是法国点彩画派、分隔主义、那比派、阿旺桥派画家。他曾是现代艺术充满勇气和创造力的先锋者，但在进入20世纪后却意外地回归了古典艺术风格。他对高更、梵高的影响和启发，是艺术史应该重新审视和梳理的。

推荐书目

《超越自然：高更传》

［英国］翰森夫妇著，中国文联出版社，1987年。

《月亮与六便士》

［英国］威廉·萨默塞特·毛姆著，中信出版集团，2018年。

32

遁逃到另一个世界

没有项圈的
瘦狼：
高更（下）

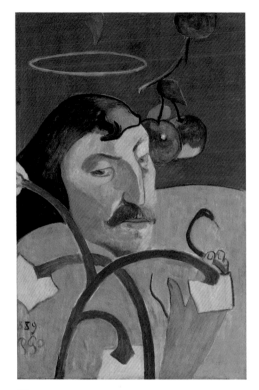

图1

图1　[法国]高更，头悬光轮的自画像，木板油画，纵79.6厘米，横51.7厘米，1889年，美国华盛顿国家美术馆

图2　[法国]高更，万福马利亚，布面油画，纵96厘米，横74.5厘米，1891年，纽约大都会艺术博物馆

图3　[法国]高更，两个塔希提妇女，布面油画，纵96厘米，横74.5厘米，1899年，纽约大都会艺术博物馆

　　这位老兄就是文森特·梵高。梵高一直希望大伙和他一起去法国南部作画，不过只有高更赞同这个设想，一是他喜欢阿尔勒的明媚阳光，更重要的是，梵高的画商弟弟迪奥承诺只要他肯来陪哥哥，每月买他一幅画。后面的事情大家都知道了，他们经历了惊心动魄的62天后以梵高割掉耳朵高更逃回巴黎而告终。

　　好消息是，在贝尔纳和一帮朋友的操办下，高更在巴黎的画展很成功，他终于得以和妻女在哥本哈根团聚，不过之后又产生分歧，因为妻子埋怨丈夫把卖画的钱私吞了。其实，这些年来，高更受过难以想象的生活的折磨，他曾到过许多没人敢住的地方、搜集史无前例的题材，创造新的画风，儿时记忆中的异国风情和当年出海的情景，冥寂的苍穹、沉默的岛屿、淳朴的民风，那些原始的毫无人工痕迹的景象时时诱惑着他（图1）。1891年4月，高更孤身一

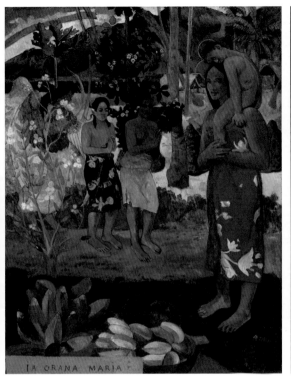

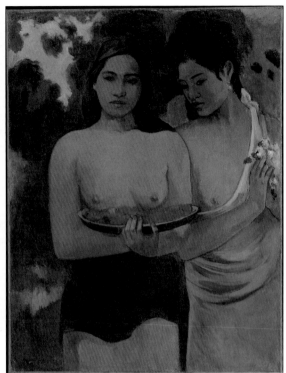

图2　　　　　　　　　　　　　　　　　图3

人远赴法国南太平洋的殖民地塔希提岛，他想忘记所有的不幸，远
离欧洲那个金钱的王国，在这个可以分文不花的热带岛屿上自由地
作画。他娶了个土著姑娘泰瑚拉为妻，在这里，远离现代文明的如
大地般朴实、厚重、粗野的美使高更如醉如痴，他终于找到了心灵
的平静。这幅《万福马利亚》（图2）中身着鲜艳的红色塔帕裙的土
著妇女和他儿子脑后的光环象征着圣母和耶稣，两个塔希提女子正
双手合十地礼拜着，背景的色彩是那样斑驳绚丽，一切都没有透视
感，充满平面性的装饰意味，这幅画是宗教意境与现实的综合。而
在他第二次来塔希提时画的这幅《两个塔希提妇女》（图3）中，两
位半裸着上身的塔希提少女站在一片蓊郁的树荫下，少女棕赭色的
皮肤与鲜红的水果、黑色和蓝色的裙子形成鲜明的对比，在洒满橙
色阳光的天空的映衬下，少女的面孔上却闪烁着灵魂深处严肃的光

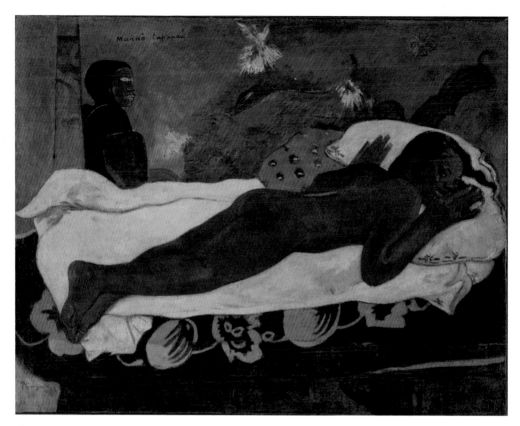

图 4

辉。有一天，高更出去办事到家时已是深夜，在昏暗的月色下，他
看到赤裸的泰瑚拉俯身直卧在床上，恐惧而睁大的眼睛直瞪着自
己，仿佛放射着一道磷光，她好像认不出丈夫似的……原来毛利人
相信人死后会变成鬼魂，夜间独行的人会被万鬼缠身。这幅笼罩在
迷信恐惧的光环里的裸体习作《死亡的幽灵在注视》（图4），表现的
就是这一时刻，明晰的线条，扎实沉稳的体积感，深紫、深蓝、橘
黄的色彩，将他捕捉到的神秘、美感和对大自然莫名的恐惧用线条
和光线表现得淋漓尽致。

　　高更意外得到了一笔数目不菲的遗产，他立刻大手大脚地
在巴黎租了间画室，还时常带着一个叫安娜的模特四处招摇，他自大
的个性也使自己与昔日的恩师毕沙罗和忠心耿耿的贝尔纳产生不和。

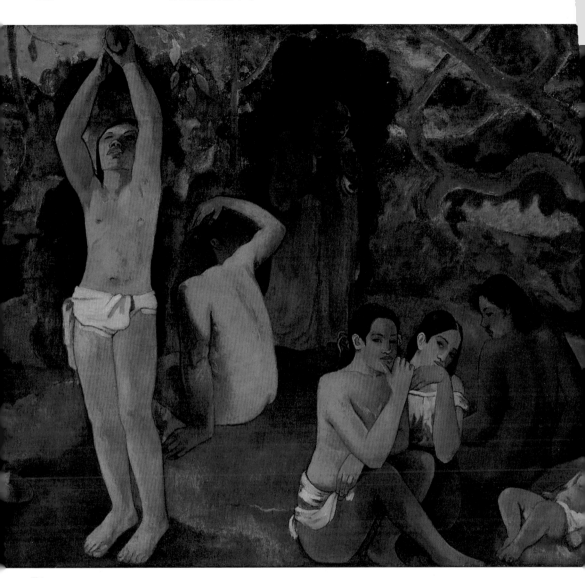

图6

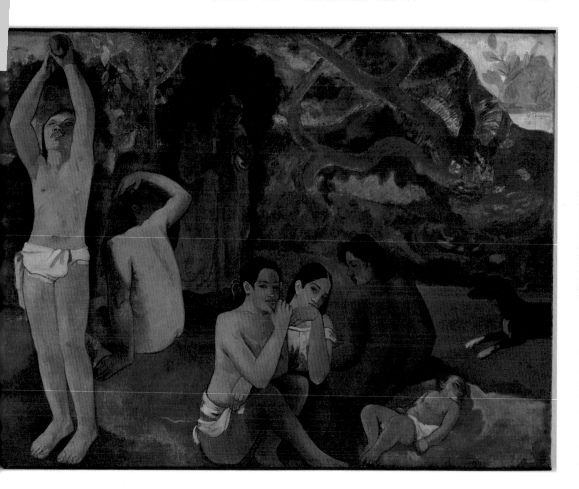

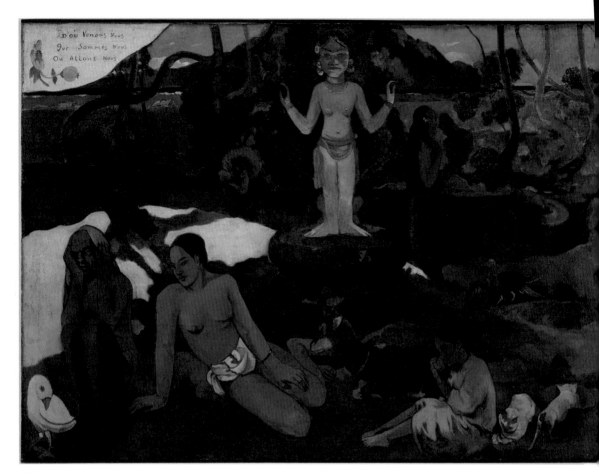

图5

图4 [法国]高更，死亡的幽灵在注
视，布面油画，纵72.4厘米，横
92.4厘米，1892年,美国奥尔布赖
特·诺克斯艺术馆

图5 [法国]高更，"我们从哪里来？我
们是谁？我们到哪里去？"，布面
油画，纵137厘米，横375厘米,
1897年，美国波士顿美术馆

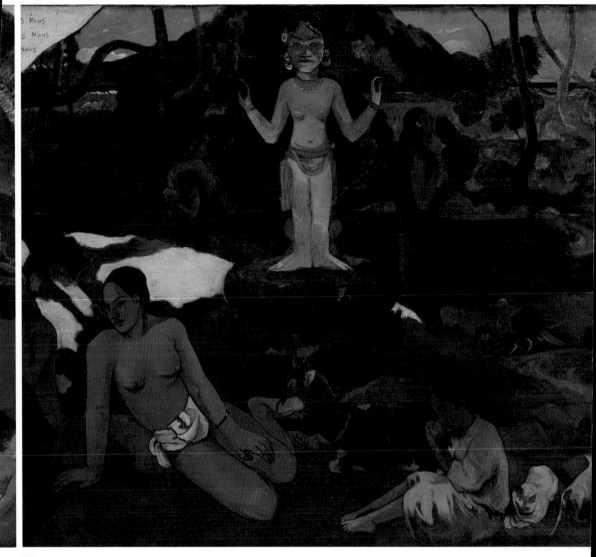

图7

有一次，因为口角他被一群人暴揍了一顿，养病期间，安娜又乘机卷走了他所有值钱的东西，他再一次一贫如洗，还成了瘸子，又染上了梅毒。当众叛亲离的高更重回岛上，又传来自己最疼爱的女儿亚伦娜得肺炎去世的噩耗。他的精神彻底崩溃了，在决定服毒结束生命之前，他想画最后一幅画。因为砒霜可能过期了，他最后活了下来。但他腿上生疮，咳血，眼睛看不清，还有心脏病、湿疹、梅毒等，在病痛与精神的双重折磨下，整整一个月，他在一种难以形容的癫狂状态中，画下了这幅长达四米的一生的巅峰之作《"我们从哪里来？我们是谁？我们到哪里去？"》（图5），画面从右至左依次展现了出生、青年到老年三个阶段，在这片繁茂、葱郁的热带伊甸园中，中央的象征着夏娃的塔希提女子正在摘果子，一尊融合了塔希提神祇、爪哇佛像和埃及人像的神像守护着岛民的幸福安宁，老年妇女的形象来自秘鲁木乃伊（图6、图7）。虽然没有模特儿没有画技，但在恶劣的环境中以痛苦的热情和清晰的幻觉来描绘的画面，看起来却洋溢着勃勃生气。画面色彩单纯而极富神秘气息，平面手法使之富有日本版画般的装饰性与浪漫色彩。在这幅斑驳绚丽、如梦如幻的人生三部曲中，暗寓着他对生命意义的追问和他曾体验过的种种悲伤之情。他说，我想死在那里，并被这里遗忘……这幅画就像献给自己的墓志铭。

　　高更最后的长眠之地却不是这里。其实，在最后自我放逐的日子里，他早已放弃了与家庭团聚的希望，他的小克劳维斯也在十多岁那年死于肺炎。都说高更薄情寡义，抛家弃子，但从他与妻子不间断的通信中能读出，一家团聚永远是他未圆的美梦，他的承诺被现实击得粉碎。他就像一匹没有项圈的瘦狼，充满野性又孤注一掷，从不后悔也不气馁，也许正如毛姆笔下的"高更"所说："我要画画，就像溺水的人必须挣扎。"他对社会的弃绝是当时所有艺术家中最为激进的，他是真正的艺术殉道者。

　　1903年的某一天，当一名医生走进多明尼各岛高更与世长辞的那间破旧的小屋，他看到墙上挂着个少画，画布是画家用破旧的帆布自制的，而涂满玻璃门的彩画在阳光下熠熠生辉，就像教堂的彩色玻璃。

推荐书目

《诺阿，诺阿：塔希提手记》
[法国] 高更著，上海译文
出版社，2011年。

《此前此后：高更回忆录》
[法国] 高更著，新星出版
社，2006年。
这部带有"怨恨""复仇"，
充满"可怕的事情"，但也
有爱情的自传，被认为是
保罗·高更成就最高的文
学作品，正如他自己说的
这不是一本书，更像是艺
术心灵的精神片段。

推荐电影

《爱在他乡》[法国]
爱德华·德吕克执导，
2017年。

说起桃花坞，就想到江南第一风流才子唐伯虎的《桃花庵歌》。据说，中年时的唐寅结识了苏州名妓沈九娘，她不但才艺过人，还知书达理，在唐寅最困难的时候，给予他精神和经济上的支持。半生坎坷、四处漂泊的唐解元感叹人生有了寄托，他花光所有积蓄，还借了一堆外债，买下苏州城北桃花坞的一座闲置的宅子，这里虽破败不堪，却仍有土山、池沼，环境清幽且风景不俗，重新打理后取名"桃花庵"，并在四周种满桃树，自号"桃花庵主"。从此，唐寅潜心作画，也常与一众好友饮酒赋诗，切磋画艺，"桃花坞里桃花庵，桃花庵里桃花仙，桃花仙人种桃树，又摘桃花换酒钱"。这里成了他安放心灵的居所，那几年，应是他最幸福安宁的时光。然而，造化弄人，沈九娘因操劳过度而过早离世，唐伯虎自此再也没有继娶妻室，晚年他皈依佛法，号称六如居士。公元1524年的那个冬天，不知是否天降大雪，但桃花庵里的桃花肯定早已凋零，贫困潦倒的唐寅在"生在阳间有散场，死归地府又何妨。阳间地府俱相似，只当漂流在异乡"的愤懑与失落中离世。

不过，半生落魄的唐伯虎应该不会想到，如今的苏州桃花坞成了吉祥如意的代名词。据说，吴门画派的鼻祖沈周早上画的画，中午就摹本横行，十天不到就全城满天飞了，可想而知，唐寅擅长的仕女画也成了当时年画作坊争相仿制的对象。不过，唐寅究竟有没有和书商们合作过并没有确凿证据，但在当时，书商们效仿名家，托名大师，利用仿冒之作提高版画销量也不足为奇。有趣的是，也许世人仰慕才子的盛名，聚集在桃花坞一带的年画作坊越来越多，这门源于宋代的雕版印刷工艺到明末清初愈发兴旺，直到清雍正、乾隆年间达到鼎盛。当时，年产超百万张的苏州年画远销全国甚至周边的新罗、日本，"桃花坞木版年画"的声名传遍大江南北，与天津杨柳青年画并称"南桃北杨"，成为中国南北两大民间年画的中心。也许，这位一生坎坷的才子不知不觉做了桃花坞木版年画的"明星代言人"。

图1 [明]朱见深（明宪宗）·一团和气图·纸本设色，纵48.7厘米，横37厘米，故宫博物院

图2 [清]和合致祥·一团和气，墨版套色敷彩，纵68.8厘米，横51厘米，海外收藏

要说桃花坞木版年画，最有代表性的当属《一团和气图》，它借鉴了明成化帝朱见深的同名画作（图1），乍一看，画中一位体态浑圆的笑面弥勒佛盘腿而坐，细看才发现左右团膝相接着道冠老者与方巾儒士，三人合抱一团，谈经论书，和睦喜气，是明朝"三教合一"思想的体现。而三人五官互相借用，合成一张脸，真乃奇思妙想，令人叫绝。据说，桃花坞约有八个版本的一团和气图，其中清中期的古版《和合致祥·一团和气》（图2）采用墨版套色敷彩技术，在这里，三者合一被转化为一个正面的人物形象，两耳垂肩、面阔方圆、笑容可掬童子具有典型的福相，手中所持卷轴上的"一团和气"点明了"天地人和""和气生财"的寓意。民国版的《一团和气》（图3）中，一个头梳双髻、身着华丽喜庆服装的胖墩墩笑呵呵的老相童子盘腿而坐，画面虽稍显粗简，却更具乡土气息。而流传最广的这幅更是花团锦簇、明亮绚丽，极富民间特色，吉祥、和谐、团圆的寓意跃然纸上（图4）。

图1

图2

图 3

图 4

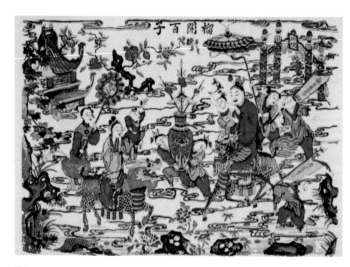

图 5

图 6

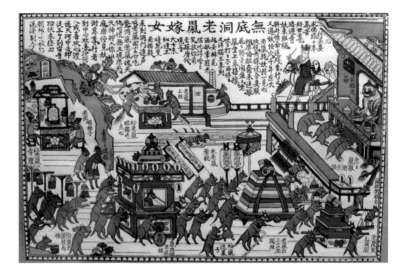

图7

当然，桃花坞年画不只是用来摆着看的艺术品，事实上，年画几乎占据了当时人们的全部日常生活。它可以做提示牌、请柬、挂历，甚至还承担过新闻宣传的任务，据说中法战争、中日甲午战争的消息很多人就是从年画上知晓的。年画的题材太过丰富，上至神仙信仰，下到戏文故事，从天文地理到时事风俗，从祈福迎祥到驱凶辟邪无所不包，当然，尤以吉利喜庆题材最受欢迎。这幅《榴开百子图》（图5）表现的是麒麟送子的故事，画中有骑在麒麟上的天仙，象征多子的石榴和富贵的牡丹以及寓意平升三级的瓶子和短戟，画面是喜气洋洋、热闹非凡。这幅《花开富贵》（图6）中充满各种寓意吉祥的花卉器物，什么牡丹梅花、寿桃石榴、琴棋书画、平安如意，数不胜数，一派喜庆吉祥。而这幅《无底洞老鼠嫁女》（图7）通过《西游记》中观音大士化身老猫精降服老鼠精的故事，将"老鼠嫁女"这一民俗题材和经典名著巧妙地联系在一起，构筑起一个情节奇幻，结局圆满的故事。而这幅《双锁山》（图8）中的戏剧场面出自《三下南唐》，表现侠女英雄联合救主的故事。画面以南方小舞台为背景，处于中场的人物从动作到表情皆为舞台亮相之写照。再来看，《美人闺房图》（图9）和《天仙送子图》（图10）中的苏杭美人一个个是柳叶眉鹅蛋脸，樱

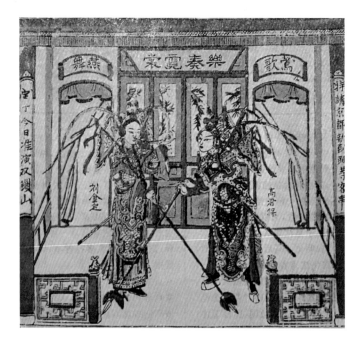

图 8

图 9

图 10

图 11

桃小口桃花眼，她们巧笑顾盼、温婉俊俏，传达出一派百姓安居乐业的盛世太平之景。而在《亘古一人关帝图》（图11）和《五子门神》（图12）中，怒目圆睁、正襟危坐的关羽与面目和蔼、五子绕膝的窦禹钧，共同传递着消灾迎福、联翩登第的美好寓意。

桃花坞木版年画的制作流程相当复杂，可归纳为画、刻、印三道工序。木料主要选用质地坚硬、不易翘裂、可保存百年之久的枣木和梨木。刻工将完成的画稿粘贴在梨木板上，称"上样"，画工以拳刀为笔根据画稿上的线、点、块采用发、挑、复、剔等技法刻制，他们必须一步到位，稍不留神，一刀刻错，整个版子就前功尽弃。画稿分成线版和套色版若干块，1块套色版只能给年画上一种颜色，即所谓的一色一版，简单的年画一般只要6块套色版，而最复杂的则需要26块。年画通常用红、绿、黄、桃红、紫和淡墨等五六套色，当然，配色浓淡程度要"四重两轻"，即红、绿、黄三色重，紫色更重，桃红、淡墨宜轻，这样印出来的年画色彩既鲜艳又明亮。同时，也可用两种套色重叠造成复色的"环色"增加色彩的浓淡变化。最后进行装裱，一幅年画才算完工。

其实，桃花坞年画的全盛期作品被称作"姑苏版"。其中最典型的是场面宏大、细密匀正、强调透视、讲究明暗的表现苏州风情的年画。随着对外贸易的发达，文化交流日益频繁，由欧洲传教士利玛窦等人传入的"西洋画"技法影响了年画的创作。这幅《姑苏万年桥图》（图13）构图疏朗开阔，用笔纷繁细腻，色彩淡雅清丽，融中国传统界画和西洋写实手法于一体，使观者犹如亲临往昔的繁华姑苏。而这幅《三百六十行图》（图14）以从西往东的视角展现阊门一带的繁华景象，其中也描绘了唐伯虎居住的桃花坞一带的景观。画面中，各行各业人士熙来攘往，展现了苏州的风土人情，如今成了宝贵的地方史料。其实，在当时，年画的普及性很高，又是常换常新的生活易耗品，基本没人稀罕，而邻国日本，正处于"姑苏版"年画大量输入的黄金年代，他们如获珍宝，浮世绘名家如鸟

居清信、铃木春信、葛饰北斋、歌川广重等都从中国艺术中汲取了无数营养，此时浮世绘从题材、制作技法到表现形式无不与桃花坞年画有着异曲同工之处，也难怪如今桃花坞年画的精品多藏于日本的博物馆。而令人扼腕叹息的是，随着康乾盛世之后的经济衰退和西方更成熟印刷技术的引进，再加上太平天国等内外战乱，"姑苏版"盛极而衰，桃花坞木版年画不可避免地走向了衰落。如今，散发着浓浓江南文化气息的温婉秀雅的苏州桃花坞年画与高雅华贵的天津杨柳青年画、质朴率真的山东潍县杨家埠年画并列为我国"三大民间木版年画"，2006年，桃花坞木版年画被列入第一批国家级非物质文化遗产名录。

　　不知道，作为一个恃才傲物的文人，"醉舞狂歌五十年，花中行乐月中眠"的唐伯虎，心中的梦想是否已释怀，但无论如何，渴望得到才子才气荫庇的桃花坞曾经辉煌灿烂过。

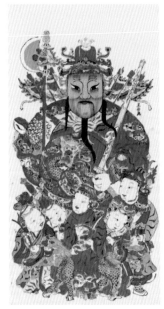 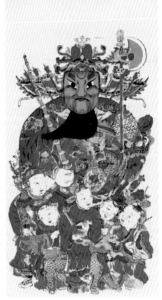

图12

图13

图14

图12 五子门神，苏州桃花坞，纵83厘米、横46厘米，木版套色

图13 姑苏万年桥图，苏州桃花坞，木版套色；1740年，日本神户市立博物馆

图14 三百六十行图，苏州桃花坞，木版套色，日本海の見える杜美术馆

干货小贴士

知识贴十

苏州桃花坞木版年画

江南地区的民间木版年画，因曾集中在苏州城内桃花坞一带生产而得名。源于宋代的雕版印刷工艺，由绣像图演变而来，到明代发展为民间艺术流派，清代雍正、乾隆年间为鼎盛时期，民间画坛称之为『姑苏版』。它和河南朱仙镇、天津杨柳青、山东潍坊杨家埠、四川绵竹的木版年画，并称为中国五大民间木版年画。2006年5月20日，桃花坞木版年画经国务院批准列入第一批国家级非物质文化遗产名录。

推荐书目

《苏州桃花坞木版年画》
王树村编，江苏古籍出版社，1991年。

《洋风姑苏版研究》
张烨著，文物出版社，2012年。

34

走进珍禽异兽与奇花异草的世界
"天真画派"
鼻祖亨利·卢梭

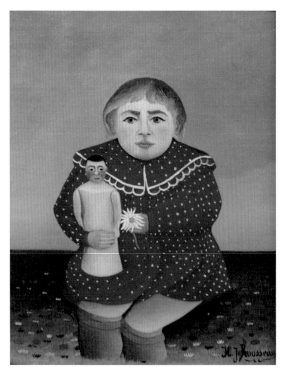
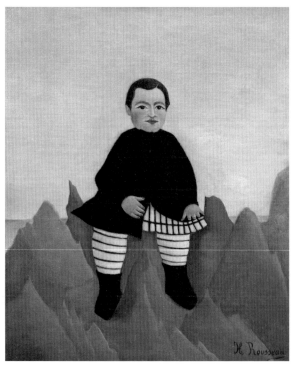

图1

图2

　　20世纪初的某一天，在巴黎香榭丽舍沙龙展上，参观者和评论家们又开始围着同一个人的作品评头论足了，他们不屑的语气中夹杂着嘲笑和奚落："我五岁的孩子也能画成这样！""画得好丑，他是不是闭着眼在画画？"议论声越来越大，人们不知不觉地围拢过来。也是，眼前这幅《抱着娃娃的孩子》（图1），画中的女孩看上去怪怪的，好像已经有一把年纪了。和她手中抱着的娃娃一样，她表情严肃，上半身正对着大家，下半身却僵硬地侧坐着，小腿也莫名其妙地消失在草丛中。记得上次他的那幅《岩石上的男孩》（图2）和这幅堪称绝配，画面中的小男孩同样长了一张成年人的脸，身体同样无比例可言，与周遭的环境相比，就像一个天真的巨人悬浮在石林之中。这个人是不是真的不会画画？这样的作品也敢拿来参展？画得简直是乱七八糟，不成体统！人们议论纷纷，嘲笑声不绝于耳。不过，这个近年来几乎每年都来参展的名叫亨利·卢梭的画家似乎已经习惯了众人的

图1　[法国]卢梭，抱着娃娃的孩子，布面油画，纵67厘米，横52厘米，1892年，巴黎橘园美术馆

图2　[法国]卢梭，岩石上的男孩，布面油画，纵55厘米，横46厘米，1895—1897年，华盛顿国家美术馆

奚落，他甚至把报纸上的所有评论都剪贴在一起，时不时拿出来看看。记得八九年前，当他带着他那幅《狂欢节之夜》（图3）刚刚进入艺术圈，就成了整个展览会上的笑柄。其实，画的主题还算不错，一轮满月将整片森林照亮，身着狂欢节服装的情侣漫步于丛林中。公众无法接受的是他稚拙的表现手法，对明暗和透视的忽略，平面化的布局、失真的色彩，怎么看都像是儿童的涂鸦，尤其是那几片云，简直就像是随意撕剪的纸片！也是，当时的人们还未将印象派带来的新观念完全消化，怎么可能接受这种看上去过于外行的另类。但是，不知为什么，当人们再多望一眼时，从细密的树林间、皎洁的月色下以及情侣相偕的动态中，一种清幽、静谧，如抒情诗般朦胧的梦幻感竟穿透画面直扑眼前，观者甚至想穿过树林去看一看，他们到底都在狂欢些什么？相比于准确的造型和真实的色彩，也许画面洋溢出的满满的纯真和诗意才是艺术的魅力所在。

工业革命飞速发展的同时也伴随着战争、空气污染和自然破坏，机械化带来的冷漠和压抑使人们开始关注生存和生命意义，他们内心更向往纯洁朴素的情感，而卢梭绘画中那种稚拙天真的风格恰恰给人以心灵慰藉。因此他在饱受讥讽的同时，也博得包括毕沙罗、雷诺阿、罗丹等当时一众先锋派艺术家的好感。据说，毕加索曾在工作室附近的一家杂货铺橱窗偶然发现了卢梭的这幅名叫《一个女人的肖像》（图4）的油画，当他向店主询问这幅大尺寸油画的价格时，对方答道："五法郎，你可以用背面画。"毕加索如获全宝，称它是"法国最真实的心理肖像之一"，他曾有句名言："我花了一辈子的时间，都在学习像孩子一样去画画。"而卢梭却仿佛天生拥有这样的能力。

是的，卢梭在朋友中素有"好好先生"之称，他性格温和质朴，就像个孩子一样坦率、单纯。他出生于法国西北部小镇一个贫穷的铁匠家庭，小时候就梦想当一个画家，可惜父亲负债累累，他只能很小就出来打工补贴家用。可能是因为个性过于单纯，他受人

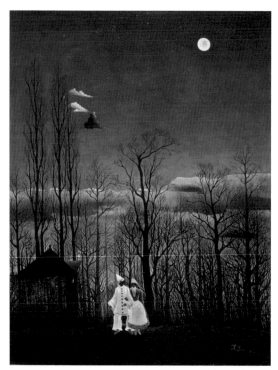

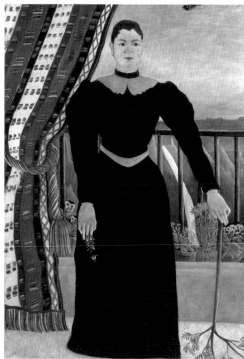

图 3

图 4

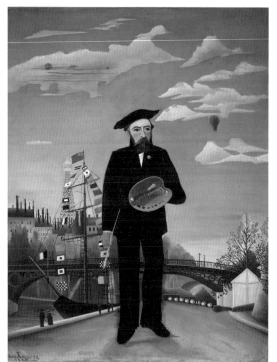

图 5

图 6

唆使牵涉一桩小的伪证罪，随后他参军以求避难，退伍后就在巴黎市政海关当了一名收税员。从那时起，他把业余时间全部用在绘画上，其实，他那点微薄的工资很难负担起他的这项业余爱好，更何况他还有妻子和接连出生的7个儿女，虽然活到成年的只有2个。他时不时到卢浮宫临摹古典大师的作品，也曾请教过几位内行，但他没上过一堂专业的绘画课程，大自然就是他的老师。你看这幅《我本人·肖像·风景》(图5)，画中的他身穿制服、手拿画板，以八字脚的姿势站立着，天空飘浮的云朵、远处喧闹的货船，到处洋溢着清新与活力，这就是他的世界。而这幅《婚礼派对》(图6)像一张快乐的全家福，茂密树林中的新娘、神父、狗比例错位，表情却萌萌的，画面弥漫着一股甜蜜与浪漫的气息。在这幅《战争》(图7)中，骑着黑马驰骋在横尸遍野中的女战士手拿燃烧的火炬和利剑，染红的云朵、折断的树枝和漆黑的乌鸦烘托出诡异的气氛。这幅《沉睡的吉卜赛人》(图8)带有强烈的异国情调和神秘气息，一位酣睡的吉卜赛人和一头雄狮在空旷冷峻的沙漠中相遇，狮子正在嗅着吉卜赛人的头发，也许可怕的事情即将发生。一有空就痴迷于绘画的卢梭因此被人们称作"SundayPainter"，就是业余画家。

　　可惜，卢梭一生中最美好的日子悄然而逝，他深爱的发妻三十多岁就因肺结核去世，他一边上班，一边照顾着两个孩子，可每当坐到画布前，他就似乎忘却了一切。49岁退休后，他更是完全投入绘画中，不幸仍伴随着他，他第二任妻子结婚不到四年也因病去世，而他已经18岁的儿子也死于肺结核。他的画依然不受待见，卖出去的没几张，因为退休工资少得可怜，他偶尔为商店橱窗做一些装饰或去杂志社帮帮忙，更多的时候，他只能到街上拉小提琴以获得别人微薄的施舍。不过一有空，他就到巴黎的动物园、植物园写生，他说："当我走出房间，踏入郊外，看到太阳，绿色和盛开的花，我对自己说'是的，这一切都属于我！'"的确，去做一件发自内心热爱的事儿可以带来巨大的能量！也正是从这时起，他最负盛名的丛林系

图7

列杰作诞生了。《热带风暴里的老虎》又叫《惊奇》（图9）是他的第一幅丛林作品，狂风暴雨中，一只老虎正准备扑向它前方的猎物。银色细线组成的暴雨和闪电、多层次的绿色塑造出的丛林以及老虎蓄势待发的神态，刻画出紧张而神秘的氛围。《吞食猎物的狮子》又叫《饿狮》（图10），描绘的是在猩红的夕阳下，一头饿狮扑向绝望的羚羊，豹子在一旁急切地等着分一杯羹。这幅画与马蒂斯的作品一同出现在野兽派横空出世的那场展览，据说其实是《吞食猎物的狮子》催生了"野兽派"这一叫法。这幅《异域景观》（图11）中的奇花异草郁郁葱葱，每一片叶子、每一根脉络，都无比具体和精确，他作画就像绣花女在绣花一样周到细密，哪怕是最不起眼的角落。他常用一种调好的颜色把画布上需要的地方都填满，再接着调下一种颜色，据说有些画中光各种层次的绿色就有50多种。高更为了寻找原始的纯真而远渡南洋，卢梭却从未离开过巴黎，这也是他的丛林画作中几乎没有一片

图7　[法国]卢梭，战争，纵195厘米，横114厘米，布面油画，1894年，巴黎奥赛博物馆

图8

图8 [法国]卢梭，沉睡的
吉卜赛人，布面油画，
纵130厘米，横200厘
米，1897年，现代艺
术博物馆

叶子、一朵花存在于现实中的原因，他的灵感来源于图书、动植物园
及野生动物标本，他以自己的方式创造了一个梦幻的世界。

　　19世纪末20世纪初的欧洲画坛可谓风起云涌，卢梭始终我
行我素，或许是他既不了解正确的素描法，也不关注色彩的诀窍，学
院派那套老练的技法，对他来说可能只是一种束缚。很难把卢梭的艺
术归于哪一派，可以说他自成一派，后来人们就把这种没有经过系统
技法训练、凭着自己的热爱进行创作的流派称为"天真画派"，又叫
"稚拙画派"或"原始画派"。60多岁时卢梭犯了年轻时一样的错误，
因轻信他人受骗牵涉到一起情节严重的欺诈案，但所有人包括法官都
认为这样单纯的人是不应该有罪的，他被无罪释放。他爱上了一个
50多岁的寡妇，为了送贵重的礼物给她，他拼命地挣钱，一天，他
不小心割破了腿，却照样忙碌着，病情越来越重，他寄去一封热情洋
溢的情书，却没有得到回音，几天后，卢梭因败血症孤独地死在病房

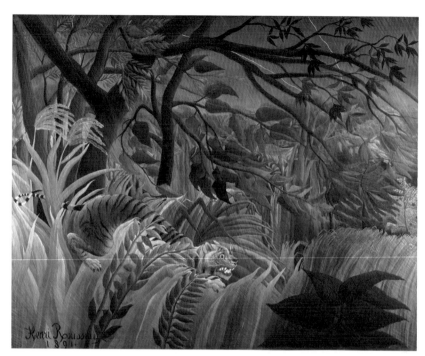

图9

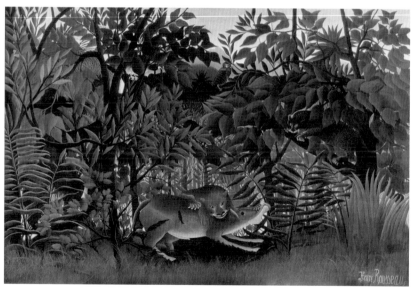

图10

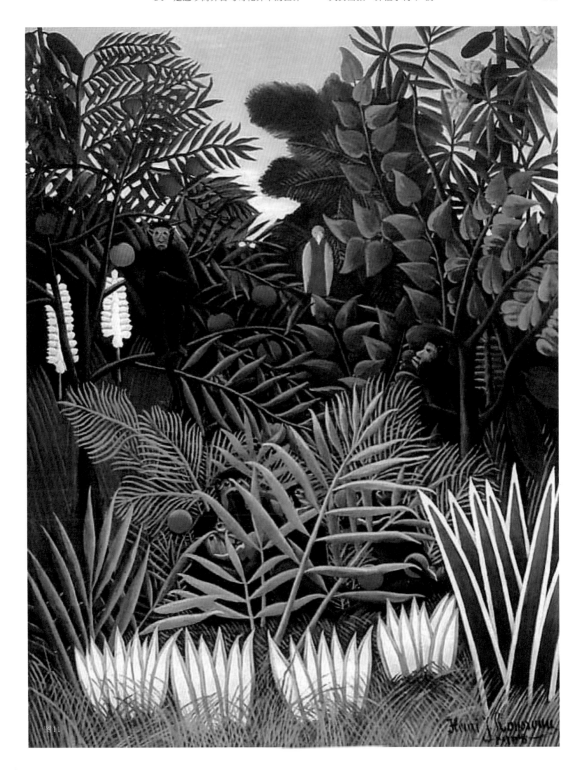

图11

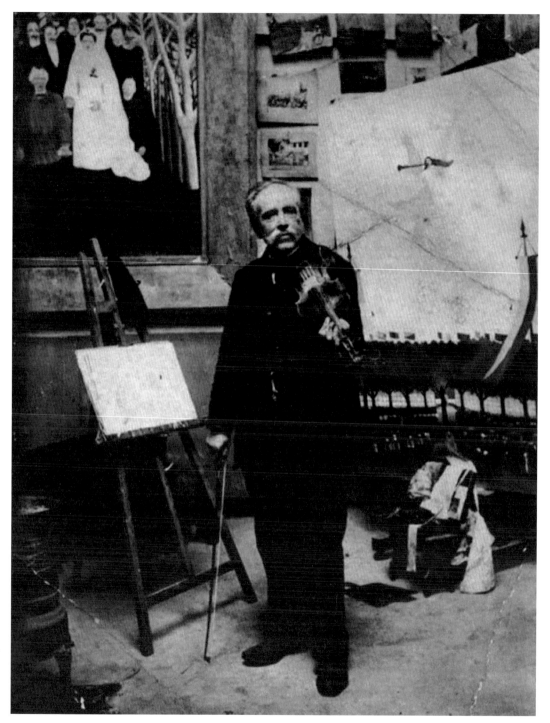

图13

图12 [法国]卢梭，梦，布面油画，纵204.5厘米，横298.5厘米，1910年，纽约现代美术博物馆

图13 卢梭近影

中。而不久前画的这幅《梦》（图12）成了他的绝笔之作，画面中，一个躺在沙发上的长发裸女置身于一片充满珍禽异兽、奇花异草的热带丛林中，在皎洁的月光下，两只狮子虎视眈眈，隐藏在密林深处的大象悄悄窥视着，一条橙色的大蛇若隐若现，而吹奏着竖笛的黑人乐师几乎与深邃的密林融为一色，悠扬的笛声似乎在耳边回荡。据说，女子是他年轻时的恋人，画中表现的是恋人做的一场神秘的梦。他依旧一丝不苟地用平铺的手法单纯地描绘着每一片形状奇异的叶子、每一朵艳丽斑斓的花卉，他将丛林的野性与自然的抒情交织，用朴拙的体感与光线、舞台布景般纸板式的布局，把水里的、岸边的、室内的、室外的、大的小的、粗的细的、疏的密的，融合在一起编织出一个超现实主义的幻想密林，当然，也用他面对挫折时的坦然与从容演绎了天真随性的一生（图13）。

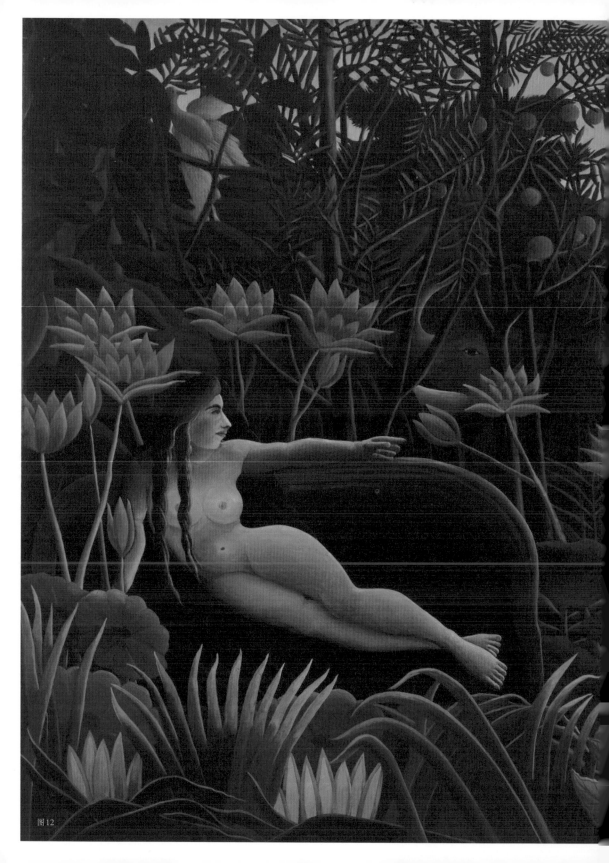

图12

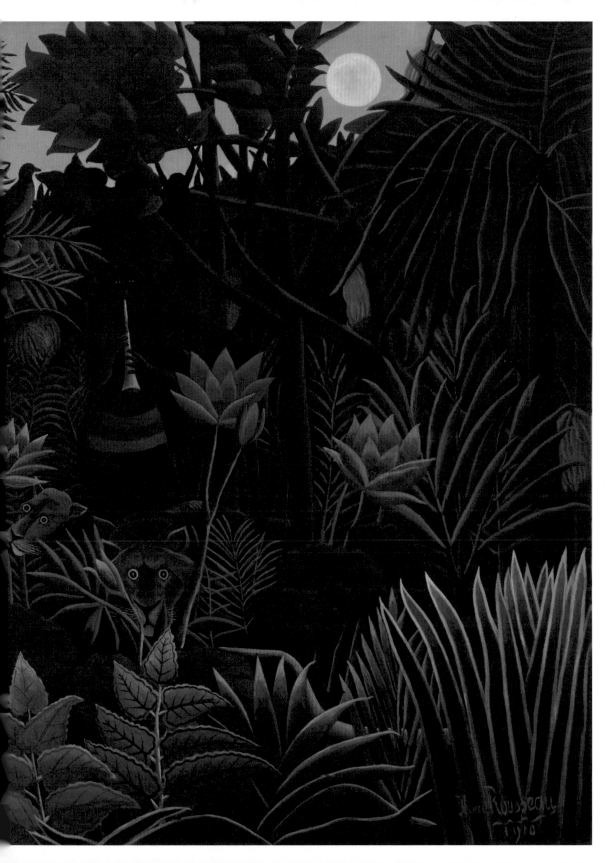

干货小贴士

知识贴士

亨利·卢梭

(Henri Rousseau, 1844—1910)

法国成就卓越的伟大画家，他完全靠自学掌握绘画方法，他用纯真无瑕的眼睛去观察世界和感受生活，这使他的画具有强烈而鲜明的个性，被人们称作"原始主义"画家，以卢梭为代表的画派被称为"天真画派"，又叫"稚拙画派"或"原始画派"。他的代表作有《战争》《沉睡的吉卜赛人》《梦》等。

推荐纪录片

《周日画家亨利·卢梭》

[美国]

肯·罗素执导，1965年。

《后印象派画家：亨利·卢梭》

英语，2000年。

35

待月西厢下，迎风户半开

画中
《西厢记》

　　公元801年，就是大唐德宗皇帝贞元十七年，通往长安的各条官道上是人来人往，因为明年二月就是朝廷开科取士的日子了，看来大家都提前赶往京都好早做准备。只见一位白面书生在仆人的陪同下，骑在高头大马上，他面如银盆，两道剑眉，一双俊目，头戴一顶淡蓝色儒巾，身穿一件淡蓝色长衫，看上去是风流潇洒，一表人才，分外引人注目。他叫张君瑞，原本出身于洛阳的一个书香门第，是官宦人家，可惜父母死得早，从此家道中落。所幸祖上留有一点薄产，还不至于挨饿。不过他从小接受父亲的教诲，立下了安邦定国的大志，凡四书五经，诸子百家，诗词歌赋，琴棋书画样样精通，被誉为洛阳才子。这不，他早早就要到京城为赶考做准备了。话说主仆二人在客店歇下后，张生就在店小二的推荐下去附近的普救寺散散心，但见这座寺庙红墙碧瓦，楼殿重叠，翠柏森森，苍松郁郁，好一座清幽宏伟的古刹。突然，一位千娇百媚的小姐走进了他的视野，张生差点闭过气来。只见她"恰便似檀口点樱桃，粉鼻儿倚琼瑶。淡白梨花面，轻盈杨柳腰"。这位小姐姓崔，叫莺莺，是已故相国的千金，与母亲一起送父亲的灵柩回家安葬，因途中受阻，暂住普救寺。见这个陌生的书生盯着自己的小姐看，丫鬟红娘觉得很好笑，就故意叫小姐回去，莺莺倒有点舍不得，所以在起步时微微回头深情地看了张生一眼，这临去的秋波那一转，让张生心神俱醉，久久回味，他悟到了生命中除了功名利禄外，还有更多美好的东西值得追求，从此，他下定决心要与那位一见钟情的小姐成就一段好姻缘，就是粉身碎骨，也在所不辞……

　　咱们讲的这个家喻户晓的唐代爱情故事出自元代王实甫的杂剧《西厢记》。那么，后面发生了什么？是无缘人终成陌路还是有情人终成眷属，想必大家都耳熟能详。其实，《西厢记》自问世以来，就被广为传颂，光各种小说版本不下百种，改编成各种版本的戏剧、电影也数不胜数，表现在纸本、木版印刷和器物上的组画、插图、连环画甚至月份牌画等更是不胜枚举。几百年来，一部《西厢记》所营造的视觉盛宴，让人们得以一遍遍重温张生和崔莺莺凄美动人的爱情故

事。这本明万历年间的香雪居刊本《新校注古本西厢记》，其中的插图出自明代名家钱叔宝之手，书中共印有21幅跨页连版插图，所谓跨页连版，就是指当展开页面时，左右两面的独立插图能奇妙地合成一幅画。这幅《遇艳》（图1）以高远的视角，用工整写实的画风及生动丰富的线条描绘了普救寺的全貌。左图中的莺莺与红娘正在寺中散步，右图中张生与小和尚也在殿前游玩，他们即将相遇，但左右两图又各自完整而独立，可谓匠心独运。插图以大场景构图将读者带入了一个真实而奇妙的书中世界。话说张生自从与莺莺在佛殿中巧遇便坠入了爱的漩涡，他借住在与莺莺所住西厢只一墙之隔的半间僧房中。一天晚上，终于盼到莺莺与红娘在园中烧香祷告，他们在月下花影中隔墙吟诗作对，于是彼此之间的爱慕之情越发深厚。明四家之一仇英的《西厢记图页》中的第二幅《崔张月下花阴联吟》（图2）描绘的就是这一情景，只见一堵墙将画面分成两个不同的空间，如小剧场般把观者的注意力集中在方寸之间。一边是莺莺红娘烧香谈心事，一边是张生攀柳盼佳人，素雅的设色和工整秀丽的刻画营造出清幽静谧的氛围。再来看这幅万历年间建阳书林刘龙田乔山堂刊本的版画插图《斋坛闹会》

图一　遇艳，新校注古本西厢记，明万历年间，香雪居刊本

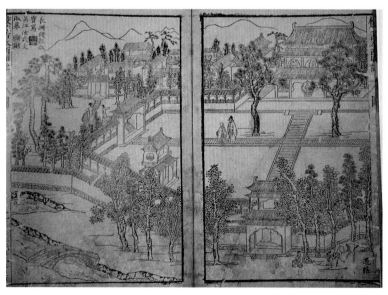

图1

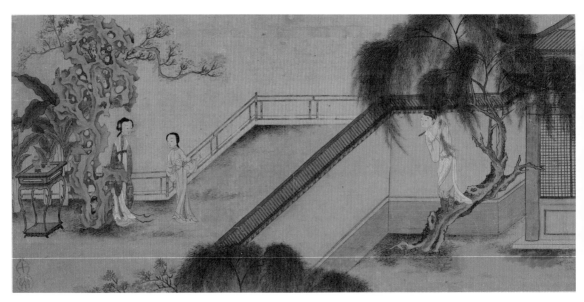

图 2

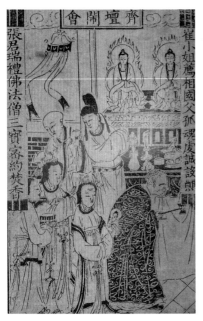

图 3

图 4

（图3）表现的是不久后在为崔相国做超生道场时，张生与莺莺的再次相遇。这幅绘有匾额、对联的全幅大图，画风古典质朴，画面虽密不透风但不显拥挤，背景虽只做简单处理但人物形象突出，阴刻与阳刻并用，表现技法颇为纯熟，属于建安版画的上上品。不过，道场还没结束就出事了，叛将孙飞虎听说莺莺倾国倾城，便率领人马将普救寺层层围住，限老夫人三日之内交出莺莺，否则便烧毁寺院。就在这千钧一发的危难之时，看似文弱的张生出马了，他请来了自己的结拜兄弟武状元杜确派兵击退了孙飞虎。这幅《白马解围》（图4）用一盏走马灯说故事，三位战将转着圈厮杀，直杀得天旋地转，虽只有一盏走马灯，却宛若千军万马。这是由明末浙江闵齐伋（号寓五）主持刊刻的《西厢记》二十张木刻套印版画中的一幅，也是明末版画的巅峰之作，人称"寓五本"。全图以线刻为主，部分套以淡墨，巧妙的场景，奇特的构图，给人一种超现实般的现代感。再来说当张生计退贼兵后，本来答应婚事的老夫人突然变卦，只许二人以兄妹相称，张生悲愤难抑病倒了。热心的红娘为促成这桩姻缘，从中牵线搭桥，她安排张生抚琴表相思，偷听后的莺莺颇为感动，二人书信传情，互诉衷肠，"待月西厢下，迎风户半开；拂墙花影动，疑是玉人来"，这美妙的诗赋是莺莺与张生的约定。这幅表现月下听琴的画面据推测出自清中期的《西厢记组画》（图5），画面楼阁院落透视精准，人物花草生动细腻，紧凑的构图、艳丽的设色营造出唯美的意境。而这幅明代陈洪绶绘的《张深之先生正北西厢秘本》中的跨页连版插图《窥简》（图6），以闺房中的四扇屏风分绘春夏秋冬之景，营造了花园般幽静的环境。画中有隔着屏风读信的紧张而娇羞的莺莺，躲在屏后偷看的贴心而调皮的红娘，细劲流畅的线条和头大身小的夸张比例使得人物更加传神，有一种漫画般的喜感。这幅出自民国金梅生的月份牌组画《西厢记》中的《待月西下》（图7）则描绘了张生赴约的情景，炭精粉擦出轮廓后赋水彩，使画面色彩鲜艳明朗，极富立体感和质感。不过，好事多磨，因红娘在场，莺莺只好假装生气，张生从此又一病不起。万分焦急的莺莺前来探望，二人终成百年之好。闵齐伋版的这幅《倩红问病》（图9）描绘

图 6

图 5

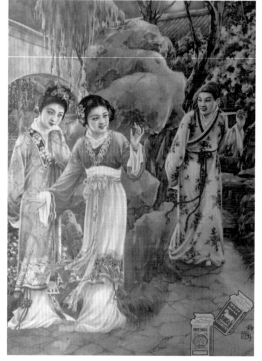

图 7

的正是莺莺派红娘探望病中张生的情景，画面出其不意地以两个相扣的玉环构图，既表现两个场景，又暗喻鸳盟已成。同是闵版的《月下佳期》(图9)描绘了莺莺与张生正在幽会的情景。只见一面三折屏风里有一架牙床，床幔纱帘低垂，一床扭曲起伏的锦被，以及在屏风外含笑静听的红娘和琴童，让人浮想联翩。老夫人还是看破了内情，她怒气冲天，拷问红娘。最终虽答应将女儿许配给张生，但张生必须高中状元。这真是："碧云天，黄花地，西风紧，北雁南飞。晓来谁染霜林醉？总是离人泪。"这幅明弘治年间京师书肆金台岳家重刊本的《莺送生分别辞泣》(图10)表现的正是莺莺十里长亭送张生进京赶考的别离场景，上图下文的构图使长篇故事得以图文并进，上面的插图虽狭长而不广，却有咫尺千里之势，人物似采用南宋梁楷的减笔法，生动传神。这幅陈洪绶的《草桥惊梦》(图11)描绘了张生在赶考的路上于草桥歇宿，他疲惫地趴在桌上，一缕青烟冉冉升起，轻盈而柔美，莺莺私奔而来，又遭贼兵抢去，画面充满神秘感，预示着未知的将来。的确，张生虽终中状元，却遭到老夫人侄儿郑恒的造谣，幸亏他及时赶到，揭穿了郑恒的阴谋，最终与莺莺喜结连理。寓五版的这幅《诡媒求配》

图8

图9

图10

图10 莺送生分别辞泣，新刊大字魁本全相参增奇妙注释西厢记，明，京师书房金台岳家重刊本

（图12）表现的正是郑恒骗婚而遭红娘嘲弄的场面，张生、莺莺、红娘、郑恒等都被设计成傀儡戏中的木偶，他们或演于台前，或吊挂墙头，各个似在眼前展示，极富动感和"镜头感"，真乃奇思妙想也。

画中《西厢记》讲完了，但自明清以来有关《西厢记》的绘画插图是争奇斗艳，实在难以一一列举，这也从侧面反映出人们对有情人终成眷属的美好期许。不管怎么说，一波三折的西厢故事最终迎来了"金榜题名时，洞房花烛夜"的大团圆结局，"红娘"一词也从此成为力促金玉良缘之人的代名词。其实，《西厢记》最初的版本是唐代元稹的《莺莺传》，结局以高中状元的张生始乱终弃而收场。有时候，相爱的人并不都能走到一起，追求爱情也需要付出莫大的勇气，也许《莺莺传》比《西厢记》要深刻、要现实，但人们最爱的永远是郎情妾意、花好月圆。

图11

图11 [明]陈洪绶, 草桥惊梦, 张深之先生正北西厢
记秘本

图12 [明]闵齐伋, 诡媒求配, 绘刻六色套印西厢
记版画, 明崇祯年间, 德国科隆东方艺术博物馆

图12

干货小贴士

旅游贴士
普救寺

位于山西省运城市永济市蒲州古城东。东西宽200米，南北长350米，总面积约7万平方米，属国家AAAA级景点。普救寺始建于唐武则天时期，原名西永清院，是一座佛教十方禅院。元代王实甫所著的杂剧《西厢记》中的爱情故事就发生在普救寺内。

推荐书目

《西厢记》

王实甫著，王季思校注，上海古籍出版社，1980年。本书是竖版、繁体，附元稹《莺莺传》以及王实甫残本，可谓原汁原味，历史的气息扑面而来。

《中国术版画通鉴》

张道一编著，江苏美术出版社，2010年。

《明清刊《西厢记》版画考析》

董捷著，河北美术出版社，2006年。

36

从美男子到流浪汉

被困于地面的
碧空之王：
莫迪里阿尼
（上）

　　1884年7月的某一天，在意大利的西部海港城市里窝那，伴随着一阵杂沓的脚步声，一群恶棍似的执法官们冲进了罗马大道33号的一幢三层楼的房子，这户人家破产了，这帮人是来抄家的。不过，当他们看到一位虚弱的产妇和她刚出生的婴儿，以及他们床上乱糟糟堆砌着的看起来还值钱的东西时，失望地耸了耸肩。算你们走运！他们愤愤地嘟囔着，因为依照当地的法律，谁也无权拿走临盆孕妇床上的东西。

　　就这样，由于经济不景气再加上经营不善，这个原本经营着木材和煤炭的意大利犹太中产的家里，就只剩下了一张床和床上所堆放的"抢救"出的财物，随后，他们也由高级住宅搬到了一所破旧的廉价公寓里。想当年，由佣人们精心打理的豪宅里常设盛宴款待宾客，热情好客的女主人勤奋能干，很长一段时间里，岛上流传着这样的说法："富得像莫迪里阿尼家的人。"对了，这个刚出生的孩子就叫阿美迪欧·莫迪里阿尼，是家里的第四个孩子也是最小的一个。他从小就很讨人喜爱，一头长长的卷发，明亮深邃的眼睛，总是带着迷人的微笑，漂亮得跟画中人一样（图1）。虽然自他出生起就家道中落，但精通多国语言且极富文学修养的母亲靠着翻译、办学来贴补家用，她尤其疼爱小莫迪。

　　也是，做母亲的总是偏爱着那个最弱的孩子。莫迪11岁时便患了严重的胸膜炎，3年后，又染上了伤寒，他一连几周不省人事，徘徊在生死边缘。据说他在神志不清的状态下表达了对当一名艺术家的热切渴望，之后他彻底放弃了学业，带着不懈的热情，整天都在作画。不幸的是，两年后，他又染上了肺结核，他大量咳血，医生都认为他没救了，但妈妈一次次的精心照顾让他看起来是康复了，但这不治之症将终生伴随着他。尽管没有接受多少的正规教育，但自小和外公、母亲还有姨妈们一道讨论文学、朗诵诗歌，并在漫长的康复期广泛阅读的莫迪，不但惊人地谙熟诗歌、哲学，还通晓英语、意大利语和法语著作。不过，让母亲担心的是，这个生性冲动的孩子身边总需要一个照料他的人，可这对一个日渐长大

图1　13个月的莫迪里阿尼与保姆，1885年，里窝那法托里美术馆
图2　[意大利]莫迪里阿尼，头像，石制，1910—1911年

的男孩来说很难。

　　为了养病也为了艺术梦想，莫迪整个冬天都在罗马临摹大师画作，也曾在意大利著名的采石场（就是米开朗琪罗待过的那个）度过了整个夏天，但终因体弱多病，他只能放弃了自己钟爱的雕塑（图2）。之后，他到威尼斯美术学院进行系统的绘画训练。意大利的艺术传统带给他无尽的滋养，但他向往着更自由广阔的空间。巴黎，诱人的巴黎，这座当时的"世界之都"不仅大师云集、四处洋溢着自由的艺术气息，还有着世界一流的美术院校、无与伦比的博物馆画廊和多如牛毛的艺术展览。而且，还听说，那里生活成本低，人们对艺术家都很友好。于是，在家人的资助下，雄心勃勃的莫迪离开了自己温柔、闲适的故乡，满怀希望奔赴梦中的天堂，那一年，他刚满22岁（图3）。

图1

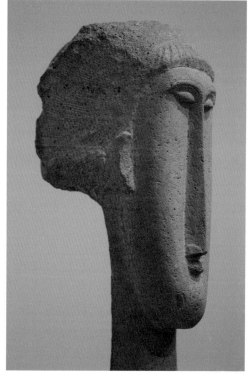

图2

图3

图4

　　　　刚到巴黎的莫迪操着一口和母亲一样流利的法语，虽然身高只有165厘米上下，但他相貌堂堂、知识渊博又睿智机敏，他穿着灯芯绒的衣裤，一件格子衬衫，系着红色围巾和腰带，戴着顶大而黑的帽子，披着猩红的斗篷。他把自己在蒙马特的画室也布置得浪漫温馨：天鹅绒窗幔，立式钢琴，音乐大师的石膏像，还有许多人文哲学的书籍与意大利艺术大师的复制品。他经常光顾图书馆、美术馆和画廊，并常常与画家朋友们交流（图4）。按理说，这么个受过八年学院派正规训练的温良的年轻人只要听从画商和收藏者的要求，画出些平庸甜美的作品，也许很快就能得到大众的认可。然而，来自母亲地中海家族的博学，犹太人的信仰自由，他高傲的内心以及自小为之倾倒的田园牧歌式的古典美时时牵引着他，让他不愿追随当时日渐被推崇的立体派、野兽派等现代流派，可以说，那些伴随着大工业化生产而诞生的现代艺术思潮，不符合他的审美习惯。

　　　　画卖不出去，莫迪日益贫困，而他自小就饮下的混合了尼采和邓南遮、兰波和王尔德并早已流淌在他的血液里的鸡尾酒，蛊惑着他蔑视日常生活所需并无视自己的健康。尼采认为能敌得过重病侵

图5

袭的艺术家可以获得疾病所赐的新知；邓南遮鼓吹艺术家的任何举止都应该被原谅；而兰波认为感官可以在人为的诱发下让艺术家陷入不可名状的精神世界；王尔德的"经由艺术，也唯有经由艺术，我们才能免于玷污真实存在的污秽"，这些为艺术而艺术的信条强烈地吸引着他。在失意与迷茫中，他开始酗酒、吸食大麻。很快，他的浪漫与优雅不见了，那身漂亮的衣衫变成了脏兮兮的粗布旧衣，领带随便地搭在肩上，头发蓬乱，目光疲惫，缴不起房租，付不起饭钱，也买不起颜料，那个曾经衣冠楚楚、风度翩翩的意大利美男子，变成了一个典型的"波西米亚"流浪汉（图5）。

　　然而，一种抑制不住的天分和对艺术的偏执追求让他在艺术的海洋中苦苦探索着。他从塞尚的画作中找到塑造形体的突破口，从劳特累克的作品里发现对面部特征嘲讽式的表现方式，也从好友布朗库西的雕塑中感悟到高度的造型意识。而印度神像的神色姿态、古希腊女像柱的质朴体态、非洲木雕凹陷的人面、西蒙·马丁尼修长婀娜的人物以及波提切利笔下柔美的线条与人物神情透露出的淡淡哀伤，都给他以深深的启迪，他从中体悟到的精简、线性和抽象，是仅属于他自己的绘画语言。

　　这幅《桌边的柴姆·苏丁》（图6）表现的是与他惺惺相惜的好友，当时，莫迪与这些来自五湖四海的画家群体，被统称为"巴黎画派"。画面中，这位贫穷而古怪的立陶宛犹太人人浓密的头发梳向两边，

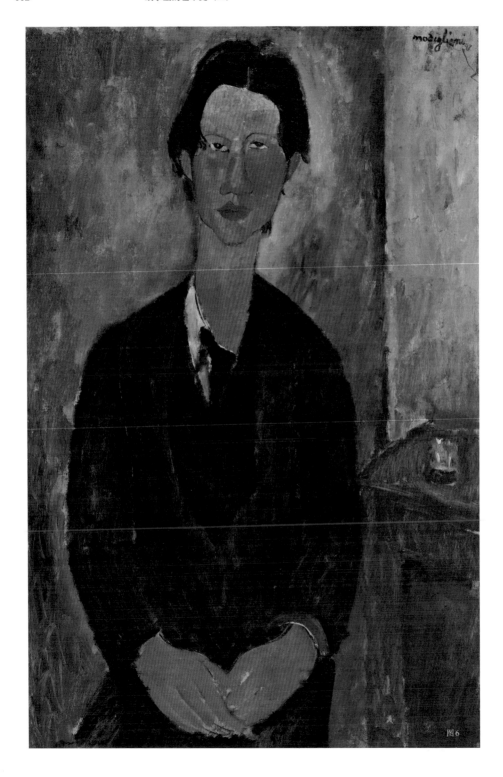

图6

图6 [意大利]莫迪里阿尼，桌边的柴姆·苏丁，布面油彩，纵92厘米，横60厘米，1916—1917年，美国国家美术馆

图7 [意大利]莫迪里阿尼，保罗·亚历山大，布面油彩，纵100厘米，横81厘米，1909年，私人收藏

图8 [意大利]莫迪里阿尼，女骑马者，布面油彩，纵92厘米，横65厘米，1909年，私人收藏

宽阔的鼻子像把铲子，不对称的棕色眼睛，他巨大的头部像是要从纤细的身躯上掉落，画家营造出的如塞尚画作中所呈现的立体而正面的笨拙感，似乎力图将这位与他一样艺术家的糟糕经历演绎出来。而这幅《保罗·亚历山大》（图7）中的主角是他来巴黎后第一个赏识他的收藏家，他身着剪裁合体的蓝色西装，脸色苍白，两撇优雅的小胡子向上翘着，一副高贵自信的样子。他的身体和头部似乎被有意拉长，与垂下的布幔相协调，画面呈现出一种有韵律的优美节奏。可惜亚历山大介绍他的第一份工作却被他搞砸了。在这幅《女骑马者》（图8）中，他用各种方法推敲人物表情，从女男爵高高的颧骨收紧到小小的下巴，从她宽广的肩膀收紧到腰部，强烈的菱形剪影印在深色背景上，傲慢、自信、轻佻以及更多的克制全部明晰地刻在了女男爵的眼神中，可以说，莫迪是一位一流的讽刺画家。不过当他在最后一刻把女男爵的红色马服染成鲜亮的黄色以凸显画中人的个性时，男爵毫不留情地把画退回并拒绝付款。

如今，在这个所谓的艺术家天堂，他该如何生存下去？

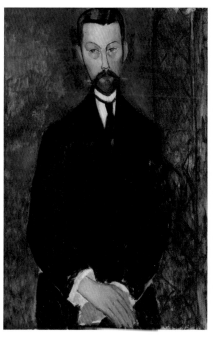

图7

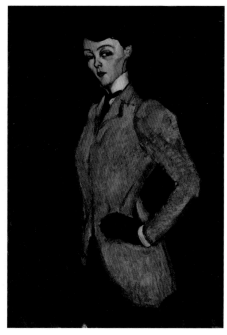

图8

干货小贴士

知识贴士

阿美迪欧·莫迪里阿尼
（Amedeo Modigliani，
1884—1920）
20世纪法国"巴黎画派"
的代表画家，意大利表现
主义画家与雕塑家。受到
19世纪末印象派影响及非
洲艺术、立体主义等艺术
流派刺激，创作出深具个
人风格的以优美弧形为特
色的人物肖像画，在变形
美的探索上卓有成效，在
20世纪西方现代美术中占
有一定的地位。

推荐书目

《莫迪里阿尼传》
[美国]乔弗里·梅耶斯著，
南京大学出版社，2012年。

《莫迪里阿尼》
[英国]多丽斯·克丽什托夫
著，北京美术摄影出版社，
2017年。

37

邂逅珍妮

被困于地面的碧空之王：莫迪里阿尼（下）

　　时髦的画廊因为他的寒酸而将他拒之门外，他的作品便宜得令人难以置信。再来看看那帮穷画家，初到巴黎的毕加索也常常挨饿，据说他曾吃了一根他的猫从大街上拖到房里的脏香肠。可如今他们都飞黄腾达了。唉，如果他能跟与他打交道的商人更圆滑些，跟那些想去参观他画室的顾客能更亲切些，他本可以赚到更多的钱。艺术创作是他生活的乐趣，就算卖不出去。他作画速度快且富有激情，可如今他唯一的乐趣也被剥夺了。他简陋的住所就只剩下了一张床垫和一把水壶，由于没钱买煤或木头给冰冷的房间加温，有时候，他就只能这么一直躺在床上。

　　尽管穷困潦倒，被当时的画家群体称为"蒙马特王子"的莫迪依然独具魅力。他在不喝酒的时候优雅而害羞，一旦酒醉却疯癫而暴躁。这一年，他遇到了比他酒量还大的有钱的英国摩登女记者黑斯廷斯，起码自己有个像样的地方住了。这幅《蓬巴杜夫人》（图1）用一条穿过嘴的线强调黑斯廷斯面部的中轴线，她杏仁形的双眼没有眼珠，给人一种空洞无表情的感觉。莫迪里阿尼用那顶极尽奢华的帽子半颂扬半嘲讽地展现了他这位傲慢的新女友。而这幅根据黑斯廷斯创作的，被誉为莫迪里阿尼笔下最美的裸体像（图2），画中女子头部微倾双目微闭，皮肤质地如赤陶土，脸部细长似非洲面具，稳定的构图、温暖的色调以及简化的塑形传达出无与伦比的古典美。黑斯廷斯钦佩莫迪的才华，也总想改变他的生活方式，不过她的方法就是当众羞辱。他们由吵架发展为厮打，尽管她自己似乎还很享受这种酒醉后互殴的过程，但对于心灵备受创伤的莫迪来说，这段暴风雨般的关系又给他添了一块痛苦的伤疤。有一次，在一间堆满废物的工作室里，她当着所有人的面对她这位焦躁的男友说："您别忘了您是一位绅士，您的母亲是上流社会的太太。"这句话就像咒语一样（估计她已经试过很多次了），莫迪顿时安静下来，他一言不发地坐了很久，然后就开始动手毁坏墙壁，他剥去墙壁上的灰泥，企图把砖抽出来，他的手指鲜血直流，眼神是那么绝望，在场的人都心碎不已。黑斯廷斯最终还是放弃了他这位无可救药的男友，投身于更有前途的男人的怀抱。

图1　[意大利]莫迪里阿尼，蓬巴杜夫人，布面油画，纵61厘米，横50.4厘米，1915年，芝加哥美术馆

图2　[意大利]莫迪里阿尼，坐着的裸体像，布面油画，纵92厘米，横60厘米，1916年，伦敦考陶德艺术学院

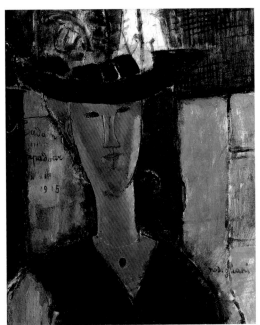

图1

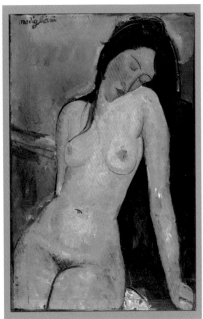

图2

　　一战爆发了，来自家里的一小笔汇款也不再有了。或许
是常年的贫困、孤独、压抑及过量的烟酒和毒品的刺激，又或许是
家族遗传的精神疾病（外公和两个姨妈都有疯癫的倾向），莫迪的
性格变得十分病态。他会在半夜敲开朋友家的门大声朗诵但丁的诗
歌或法国占星家的预言，也会在小卖部当众脱光衣服，会在酒吧为
艺术问题与对方大打出手。直到33岁那年，他邂逅了年方19岁的
美术学院的学生珍妮，一切似乎改变了（图3）。这个身材娇小梳着两
条长辫子的巴黎姑娘崇拜、怜悯这位蒙马特异乡人，她用全部的温
柔、爱与包容来温暖他、迁就他，莫迪虽然时不时地因酗酒而暴躁
发狂，不过他最终还是潜移默化地被改变了。他为珍妮创作了大大
小小二十多幅作品，却从未有过一幅裸体画。尽管这年冬天，莫迪
在一个不大的画廊举办了自己有生以来的第一场个展，里面展出了
大量之前画的裸体画，可惜，展览开幕后不久，就被当局认定太过
色情而被勒令关闭。也是，这幅动作撩人的《斜倚的人体》（图4）中

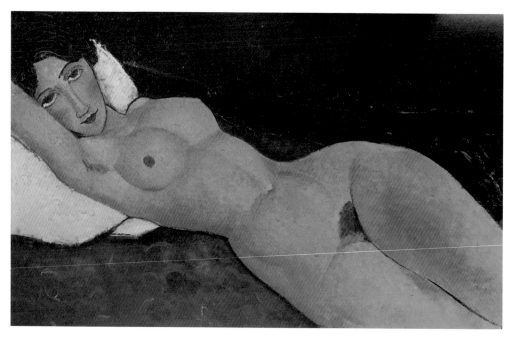

图 4

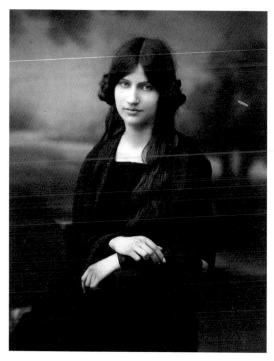

图 3

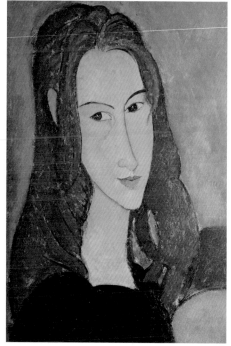

图 6

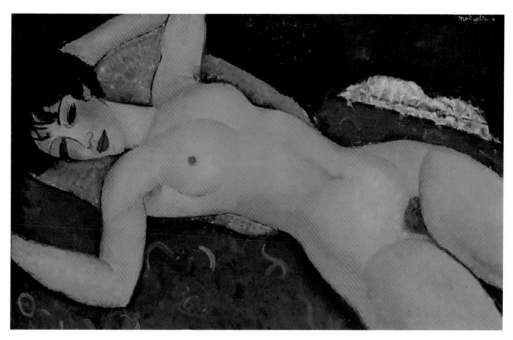

图5

的女子以大而明亮的双眼直视着你，她的腿、双手和头顶被有意地置于画外，怠惰、期待和心照不宣似乎就浮在眼前。而这幅《侧卧的裸女》（图5）表现了一位仰躺在软垫上的黑发裸女，由纤弱绵长的线条勾勒的温暖橙色的曼妙身形在蓝黑色背景的衬托下显得格外妩媚，她黑漆漆的双眼恍惚而神秘，画面洋溢着燃烧的激情和饱满的生命力。

珍妮可是有着蓝色的双眼。但无论这幅《女孩的肖像》（图6）中的女孩是谁，她没有被留白的充满信任的双眼，传达出画家的柔情蜜意，她那被有力流畅的轮廓线包住的脸庞、头发和衣服，如静物般充满着和谐美与整体感。这幅《戴宽檐帽的珍妮》（图7）中的珍妮微侧着脸，她细长的鼻梁、脖子和手形成优美的曲线，宽大的帽檐下的樱桃小口与无眸双眼却如此生动。是的，莫迪通常不画人物的眼珠，他想让我们像欣赏一件古典雕塑一样，用心去欣赏这种艺术形式本身，而不是只会盯着画中的人物。尽管如此，无比的诗意与伤感之美充溢着画面。也是，她的心上人是个穷病交加的"被诅咒"的画家

（"莫迪"的法语读音听起来像"被诅咒者"），谁会愿意把女儿嫁给这样一位前途渺茫的外乡人？尽管遭到父母的强烈反对，但这个看起来柔弱的女孩却异常坚定，他们终于在一起了，虽然住在没有电灯和炉火的破旧简陋的贫民窟里，莫迪的创作却达到了炉火纯青的地步。这幅《穿黄色毛衣的珍妮》（图8）呈S形构图，她脖颈纤长、发髻高耸，整个身形如细长流动的曲线，她独处一室，似乎与世隔绝，像是一个奇妙而遥远的偶像，莫迪拂去背景和人物面部的阴影，让作品只剩下赤裸的本质。在这幅《系黑领带的女子》（图9）中，鹅蛋形的脸庞和一双杏眼的珍妮被描绘得高贵、忧郁、楚楚动人，莫迪通过坦率的视角创造出一种神似的效果，他简约主义的精湛技巧总能传达出画中人丰富的心理内涵。在这幅《珍妮·赫布特尼之侧面》（图10）中的珍妮正怀着他们的第一个孩子，她显眼的天鹅脖颈和拉长的发型给人一种少见的正式与优雅之感，莫迪把雕塑造型的元素转移到平面的绘画中，把简练明快、纤细流畅的线条与近乎平涂的色面结合起来。莫迪曾说过："当我洞悉了你的灵魂，我会画出你的眼睛。"在这幅《珍妮·赫布特尼》（图11）中，穿着繁复的裙子的珍妮正用右手的一个手指指向肚子里的孩子，她清晰迷离的蓝色双眼似乎蕴含着无限的伤感。这幅以门为背景的《珍妮·赫布特尼》（图12）是莫迪为他在劫难逃的心上人画的最后一幅，此时的珍妮已怀有他们的第二个孩子，画面通过撞色对比所营造的失衡效果，引领观者与珍妮一起进入了她和腹中孩子共享的神秘世界。

　　　食物短缺、没钱取暖，他的肺病持续加重。1920年，莫迪因结核性脑膜炎在昏迷状态中被带去了医院，两天后，36岁的莫迪离开了人世，失魂落魄的珍妮在丈夫死后的第二天怀着7个月的身孕，从父母的五层楼公寓一跃而下，结束了自己年轻的生命，她终于可以永远陪伴着她那可怜的爱人了。

　　　莫迪死后，咖啡店老板赶紧翻箱倒柜去找莫迪以前那些用来赊账的素描，可惜当年这些没人要的如今被誉为世界一流线条大师的作品，由于和香肠、油脂放在一起，早已被老鼠啃成了碎片。同样

图7　[意大利]莫迪里阿尼，戴宽沿帽的珍妮，布面油画，纵54厘米，横37.5厘米，约1918年，私人收藏

图8　[意大利]莫迪里阿尼，穿黄色毛衣的珍妮，布面油画，纵100厘米，横65厘米，约1918—1919年，纽约古根海姆博物馆

图9　[意大利]莫迪里阿尼，系黑领带的女子，布面油画，纵65.4厘米，横50.5厘米，约1917年，东京富士美术馆

图10　[意大利]莫迪里阿尼，珍妮·赫布特尼之侧面，布面油画，纵100厘米，横65厘米，1918年，私人收藏

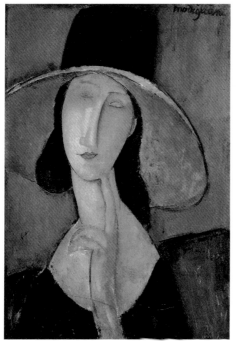
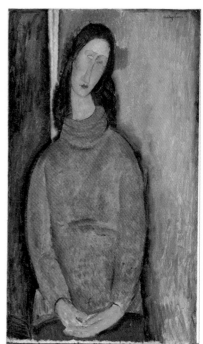

图7　　　　　　　　　　　　　　　　　　图8

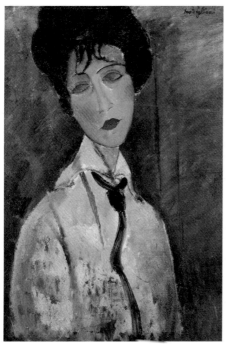
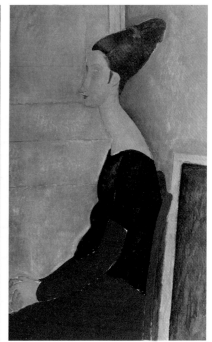

图9　　　　　　　　　　　　　　　　　　图10

的，市政府立刻集资打捞当年被莫迪一气之下丢进运河的雕刻，要知道这些无价之宝那时候却连个存放的地方都找不到（图13）。

　　和毕加索不同，莫迪里阿尼带给艺术史的不是一种新的语言或运动，而是一种微妙的震颤，他用线条营造的跨越时代的美，迸发出可以拷问灵魂的真实视觉表达。他所呼吸的空气、他所经历的人生在他的作品中贯穿始终，没有矫揉造作，他的绘画已然是他思想的一部分。他在极其艰辛的条件下，创作了350幅油画、20多件雕塑和难以计算的素描和速写，他是英勇无畏的表现主义大师。在他的画中，生活所带给他的粗俗、平庸荡然无存，留下的只有唯美和高贵。是的，他灵魂高贵、内心纯净，可他就像波德莱尔诗中所描述的那只翱翔天空、自由自在的信天翁，那碧空之王，当它一旦被水手捉到甲板上，就会在一片嘲笑声中渐渐凋零……

图11　[意大利]莫迪里阿尼，珍妮·赫布特尼，布面油画，纵92厘米，横60厘米，1918年，私人收藏

图12　[意大利]莫迪里阿尼，珍妮·赫布特尼，布面油画，纵130厘米，横81厘米，1910—1920年，私人收藏

图13　[意大利]莫迪里阿尼，自画像，尺寸不详，1919年，巴西圣保罗世界当代美术馆

注：作于莫迪里阿尼病逝前几周，是他唯一的一幅油画肖像

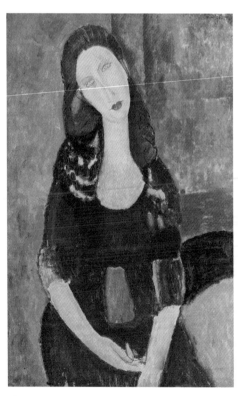

图11

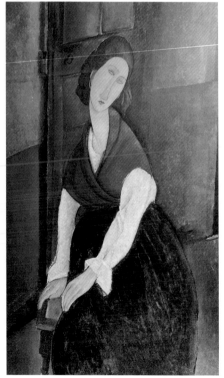

图12

图13

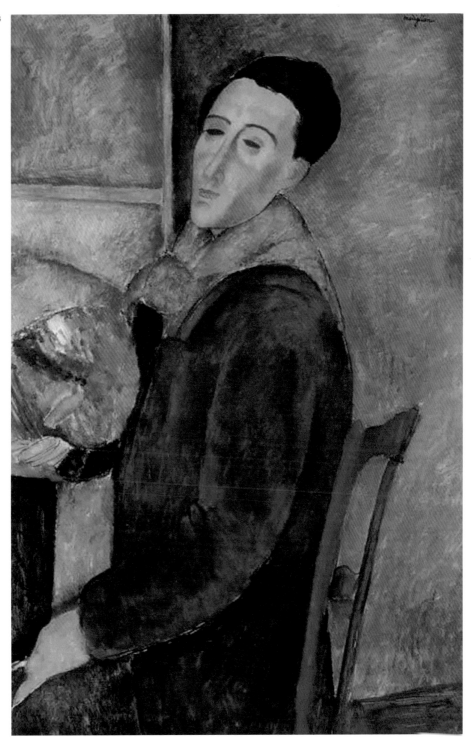

推荐书目

《莫迪里阿尼》
[英国]道格拉斯·霍尔著，
湖南美术出版社，2018年。

推荐电影

《莫迪里阿尼》[英国]
米克·戴维斯执导，2004年。

38

宗室遗孤寻根记

"苦瓜和尚"
石涛的
自传式绘事

公元 1645 年，就在明朝覆灭，清军入关后不久，一出同室操戈、家族灭门的惨剧在广西桂林的明朝亲王府中上演了。当时，桂林的靖江王朱亨嘉在自己的王府里身穿黄袍，南面而坐，自封监国，其实就是想自立为王，这引起了其他亲王的强烈不满。按理说，在这国破家亡，大敌当前之时，朱家的子孙本应精诚团结、一致对外，可他们内部却争权夺利、四分五裂。最终，靖江王府被一举攻陷，同门兄弟南明隆武帝不但将他废为庶人，还关进牢房幽禁至死。话说朱亨嘉有个儿子叫朱若极，当时还不到 4 岁，在这次可怕的灭门大劫中，他被一位忠心的家仆秘密送往安全的地方。本来是尽享荣华富贵的王孙公子，现在却成了隐姓埋名、四处漂泊的宗室遗孤。他们由桂林逃到全州，最终在湘山寺出家为僧，这个落难孤儿法名原济，字石涛。

随着时间的推移，人们似乎不再追究这个孩子的身世，但幼年所经历的改朝换代的混乱，始终左右着他的理智和情感世界。他渐渐明白，世间之物瞬息万变，薄雾可以瞬间遮掩巍峨山峦，而地位显赫的王公贵族转眼间也可以成为苦行僧。他颠沛流离，辗转各地，不过，四处漂泊的生活让他得以遍游名山大川，对佛理的领悟更加透彻，也历练出宽博的心胸和开阔的视野。渐渐地，人们发现，正值少年的原济和尚显露出较强的绘画天赋，他开始寄情于艺术，将自己的情感在画作中抒发。

但奇怪的是，他像条变色龙似的采用许多名号，如世人皆知又让人费解的古怪别号：苦瓜和尚、瞎尊者。有人说：苦瓜，皮青瓤红，寓意身在清朝，心记朱明；而瞎尊者，寓意失去明朝，而失明之人，岂有不想复明之理。他的画风也千变万化，他笔下的一切物象无不呈现出一种躁动不安、极力发泄的郁勃之气。这幅《山水清音图》（图1）表现的是山水林泉自有其美妙的节奏与声音。画面中，左边两座如神兽般矗立的山峰与右面狭长的山峰相对，错落纵横的山岩间，奇松突兀瀑布喷涌，两位高士对坐桥亭。瀑布的巨响，丛林的喧

图1 [清]石涛，山水清音图，纸本水墨，纵102.5厘米，横42.4厘米，上海博物馆

图2 [清]石涛，对菊图，纸本设色，纵99.5厘米，横40.2厘米，故宫博物院

图3 [清]石涛，淮扬洁秋图，纸本设色，纵89厘米，横57厘米，南京博物院

哗，松风的吟啸，再加上淡墨、浓墨、焦墨及多种皴法的交织互施，使画面仿佛交响乐般荡气回肠。这幅《对菊图》（图2）一改笔墨雄健豪放的画风，转而运用或徐或疾的笔触进行工整细腻的刻画，富于节奏感的朱点、墨点使画面自得一股苍茫之气。少见的对角线构图，再加上庭院外迂回盘桓的山峦和自远而近的江水为隐居地平添了几分清幽。而这幅表现江南风情的《淮扬洁秋图》（图3）采用俯视的"之"字形全景构图及一水两岸的图式，秋水茫茫芦苇丛生，浓淡干湿并用的"拖泥带水皴"烘托出画面湿润沃疏的质感。他的《陶渊明诗意图册》（图4）如一幅幅现代插画，画中人或赏菊，或弹琴，或饮酒，或相送，中锋和侧锋、细勾和渍染的结合使画面动静相宜、烟云缥缈。他的《墨荷图》（图5）画的是欣欣向荣的荷塘景色，通过荷叶、莲蓬、蒲

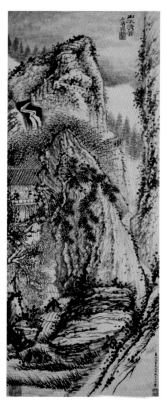

图1

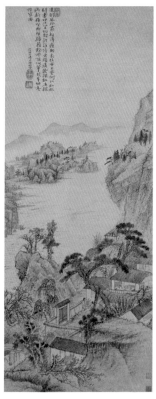

图2

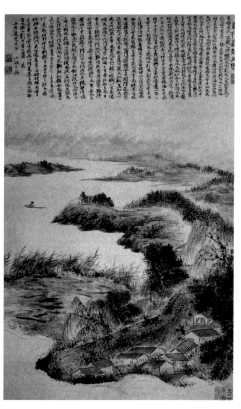

图3

草的相互掩映构筑出变化丰富的空间层次，在浓淡枯润的淋漓墨色中营造出自然的勃勃生机。而这幅《云山图》（图6）用"截取法"直接截取景致中最优美的一段，以淡墨渲染半露的山体、弥漫的云天，浓点和枯点的交叉互用，使画面达到泼墨飞舞的自由境界。

其实，石涛多变的艺术风格始终伴随着他矛盾纠结的一生，他的诗书画有时候更像是他的自传。要知道，成年后的石涛眼中所看到的是康乾盛世，物阜民丰。与同为明宗室遗孤的八大山人朱耷不同，石涛遭遇家变时只是一个幼儿，而眼睁睁看着自己的亲人惨遭灭门的八大业已成年。因此石涛笔下很少会有八大那种悲愤和苍凉，取而代之的是明亮的绿水青山。这幅《游华阳山图》（图7）描绘的是安徽的华阳山中景，近景巨山压阵，远景重山复岭，远景与近景之间，留有若隐若现的空白，使画面虚实相间、墨气淋漓。画作运笔灵活，或细笔勾勒，或粗笔渲染，通过水墨的渗化和笔墨的融和，烘托出山川的氤氲气象和深邃之态。尤其是浅绛设色的运用和丛林中的那一片片朱红圈叶，使画面立刻鲜活生动、绚丽夺目起来。

很多人不解，作为遁入空门的旧王孙，苦瓜和尚石涛本该青灯古佛，证悟人生，可他却心向红尘，不甘寂寞。其实，虽生于朝代更迭之时，他的家族并非亡于满人之手，而是亡于南明朝廷之倾轧，对于一个连亲生父亲的容颜都无法回忆真切的孤儿来说，其身份认同的冲击无疑是巨大的。于是，他行走在繁华和落寞相杂的人世间，穿梭于权门富家，在左右逢源的快意里，体悟冷暖，反思生命。1684年，清康熙帝南巡，阅历逐渐丰富的石涛，渴望在仕途上一展宏图。他曾两次接驾，并山呼万岁，自称"臣僧"，他还主动进京，遍交当时的达官显贵，企图能被举荐。也许，重返原有的宫廷才能真正找回自己失落的根。不过，京城的权贵们并没有把他当回事，他们仅把他看做一个会画画的和尚。他曾在诗中写道："诸方乞食苦瓜僧，戒行全无趋小乘。五十孤行成独往，一身禅病冷于冰。"最终，在京城漂泊三年的石涛心灰意冷地回到扬州，但在京城的切磋交流也使他的画艺和美学思想突飞猛进。他在自己影响深远的著名画论《苦瓜

图4　〔清〕石涛，陶渊明诗意图册，纸本设色，每开纵27厘米，横21.3厘米，故宫博物院

图5　〔清〕石涛，墨荷图，纸本水墨，纵225厘米，横126厘米，故宫博物院

图6　〔清〕石涛，云山图，纸本设色，纵45.1厘米，横30.8厘米，故宫博物院

图7　〔清〕石涛，游华阳山图，纸本设色，纵239.6厘米，横102厘米，上海博物馆

图4
图5

图6
图7

图8

图9

图10

和尚画语录》中提出"一画论"，即"众有之本，万象之根，见用于神，藏用于人"。"一画论"强调绘画创作的核心在画家本人，要以自我为中心，找到能够反映自己内心真实情感的表达方式，不能只模仿古人从而丧失自我。其中，"借古以开今""笔墨当随时代""我自用我法""搜尽奇峰打草稿"等画理名言至今仍朗朗上口，启迪人心。这幅《搜尽奇峰打草稿图》（图8）正作于他北游京城期间，画面中，群山巍峨、石壁耸峙，山间云雾缥缈，村舍林木掩映，画中的长城印证了此画的写实性。画作先以细笔层层勾皴，再由淡而浓，反复擦点渲

图8　[清]石涛，搜尽奇峰打草稿图，纸本水墨，纵42.8厘米，横285.5厘米，1691个，故宫博物院
图9　[清]石涛，对牛弹琴图，纸本水墨，纵132.5厘米，横53.4厘米，故宫博物院
图10　[清]石涛，自与种松图小照，纸本设色，纵40.2厘米，横170.4厘米，1674年，台北故宫博物院

染，直至"密不透风"，但奇怪的是，构图虽然充塞满纸，却丝毫不失疏朗空灵，整幅画苍茫凝重却又恬静平淡，的确是只有搜尽奇峰才能练就出的本领。

晚年的石涛定居扬州，从此以画为生，他改信道教，自称"大涤子"，似乎表明要洗去过往的一切烦恼和尘埃。的确，前朝宗室遗孤的身份是他一生无法除却的重负，寻根，往往由于时空的距离，变得十分模糊，留下的只是一份象征性的义务，一个孤独而彷徨的幸存者。正如他的这幅《对牛弹琴图》(图9)，表现的是一个高士面对一头壮牛，正襟危坐，手抚古琴，意境孤凄，充满了一种反思与隐痛。不过，所幸在石涛那无限的矛盾和痛苦中，他画出了自己心中的世界。他不但山水、花鸟、人物、走兽样样精通，他的画论对后世也产生了重要影响，他被称为"清代以来300年间第一人"，与朱耷、弘仁、髡残合称清初"画坛四僧"。齐白石曾高度评价他说："下笔谁教泣鬼神，二千余载只斯僧。"张大千早年以仿石涛出名，傅抱石则因仰慕石涛而改名"抱石"。吴冠中认为："中国现代美术始于何时，我认为石涛是起点。"他认为石涛开创的"直觉说""移情说"等现代艺术观念早于西方现代艺术之父塞尚200年，甚至称赞石涛为"世界现代艺术之父"。的确，石涛笔下的名山大川灵秀缥缈，人物花鸟清新脱俗，也许，他的世界本该如此(图10)。

干货小贴士

知识贴士

石涛（1642—1708）

清初画家，南明靖江王朱亨嘉之子，与朱耷、弘仁、髡残合称「清初四僧」。原姓朱，名若极，小字阿长，别号很多，如大涤子、清湘老人、苦瓜和尚、瞎尊者等，法号有元济、原济等。中国画发展到石涛，已经到了变幻无穷的境地。他既是绘画实践的探索者、革新者，又是艺术理论家。他的《苦瓜和尚画语录》可以说是中国绘画理论登峰造极之作。

推荐书目

《石涛画语录》

石涛著，江苏美术出版社，2008年。

《石涛——清初中国的绘画性与现代性》

[美国]乔迅著，生活·读书·新知三联书店，2010年。本书是西方出版的第一本专论石涛的著作，视角比较新颖。

《石涛研究》

朱良志著，北京大学出版社，2005年。

39

一个小便池引起的艺术狂潮

来自
"达达主义"
领袖杜尚的挑战

　　1917年，正值第一次世界大战。残酷战争的降临使欧洲生灵涂炭、民不聊生，人类文明也面临着前所未有的摧残和挑战。而远离主战场的美国通过向各个战争国提供贷款的金融手段，经济发展迅速。这不，在纽约的中央大厦正举办着一场美国历史上最大规模的"独立艺术家展"，协会宣称，任何艺术家只要花费6美元，就可携带最多两件展品参展。一位来自法国的名叫马塞尔·杜尚的年轻艺术家临时起意，匿名交了5美元的年费和1美元的场地费，将他刚刚从第五大道一家卫浴用品店买来的一个白色陶瓷小便池送去参展。除了在底部的边缘签上假名"R.Mutt"外，这个被命名为《泉》（图1）的作品没有其他任何加工。当然，理事会对于"马特先生"提交的这件作品是否是艺术品展开了长时间的讨论。最终，它被视为玩笑放置在展览会场一面展墙的后方。"马特先生是否亲手做成了这件东西并不重要，他选择了它。他把它从日常的实用功能中取出来，给了它新的名称和新的角度——给这个东西灌注了新的思想。"这是杜尚事后在报纸上的匿名评论，表达了他对传统所谓"艺术"的质疑，挑战了艺术的范畴和界限。也是，到底什么是艺术品，什么是艺术，艺术与生活的距离有多远，艺术必须是高高在上的吗？既然人类文明都那么弱不禁风，所谓"艺术"的装腔作势又有什么值得留恋？这些很少有人深入思考过的问题被看似随意地抛掷出来，充满戏谑与讽刺的意味。不过，这却成了一场现代主义运动的导火索，而且，这场运动终将颠覆整个艺术史。

　　其实，被画展拒绝对杜尚来说已经不是一次两次了。几年前，他的一幅油画《下楼的裸女》（图2）曾被法国的独立者沙龙展拒绝，理由是办展的立体主义者们担心画中的运动感会引来未来派的嘲笑。的确，如何通过静止的手段表现运动过程是当时的杜尚想要探索表达的。画面中，一个性别模糊但大约是女性的类似人形的轮廓处于连续的运动中，她从左上方步入，右下角转身，一串由几何面穿插、叠印的轨迹似乎随时都可能坍塌下来，产生了一种紧张的运动感。展

図1　[法国]杜尚，泉，1917年（图为1964年复制品），米兰斯契瓦美术馆

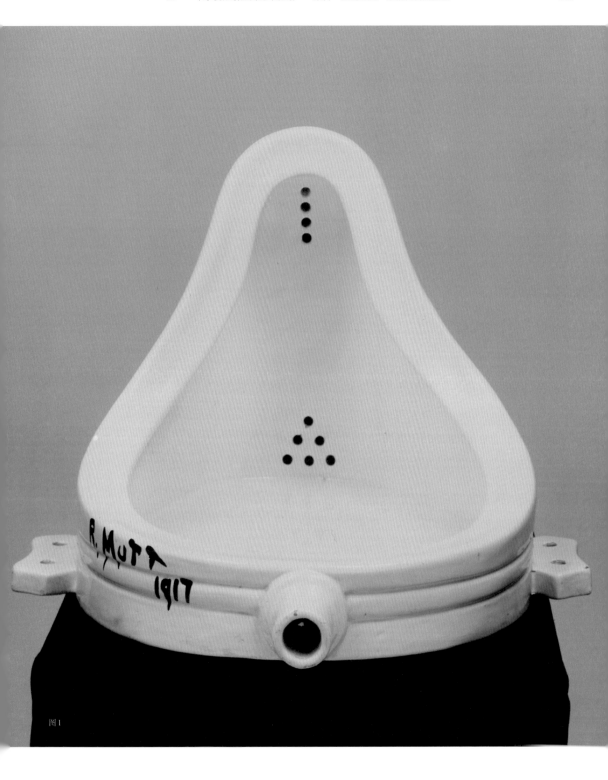

图1

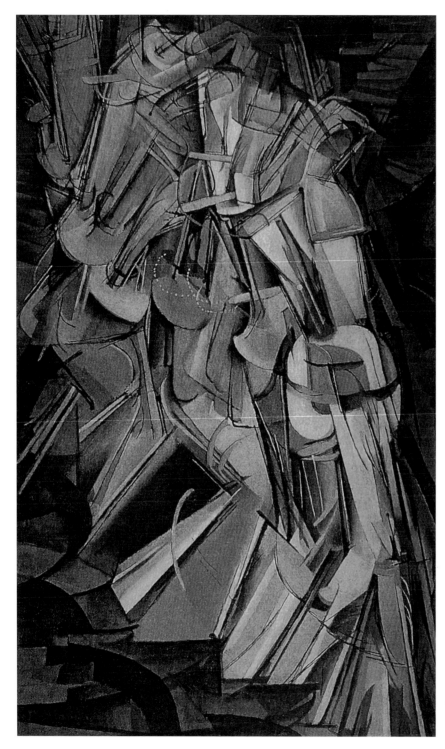

图 2

图 2 [法 国]杜 尚，下 楼 的 裸
女，布面油画，纵 147 厘
米，横 89 厘米，1912 年，
费城艺术博物馆

图3

图4

图3 杜尚
图4 杜尚三兄弟

方希望他把画中的动感去掉，把立体主义部分加强。杜尚拿着自己的画一言不发地坐上出租车，他惊诧着，立体主义也不过刚刚流行两三年，艺术团体的自我设限竟狭隘到如此地步，已经可以规定艺术家该做什么了，一种多么天真的愚蠢！从此，他下定决心要彻底告别这种生活，不再做一个职业意义上的画家，他要离开这种环境，去做自己，什么成名的欲念，好胜的冲突都不重要，也许"棋，一杯咖啡，过好24小时"是他最想要的。

的确，虽然当时也有画商愿意出高价包下他一年以内的所有作品，但杜尚还是果断地拒绝了，他甚至退出了巴黎的艺术圈，找了份一天只能赚五个法郎的图书管理员的工作。说起来，杜尚出生于法国西北部诺曼底地区的一个殷实富足的家庭，作为当地公证人的父亲希望孩子们长大后既有身份，收入义好，但孩子们却在醉心版画的外公的影响下，多醉心于在当时看起来没什么发展潜力的视觉艺术，不过善解人意的父亲还是在经济上全力支持他们，甚至延续到成年以后，也难怪七个兄弟姐妹中竟有四位后来成了有名的艺术家（图3、图4）。所以，杜尚不太需要为生计而奔波，更何况，他的那幅不受待见的《下楼的裸女》被一位朋友送到次年在纽约军械库举办的国际现代艺术展，

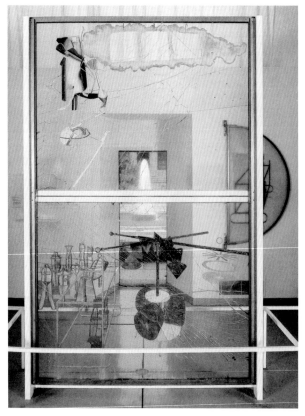

图5

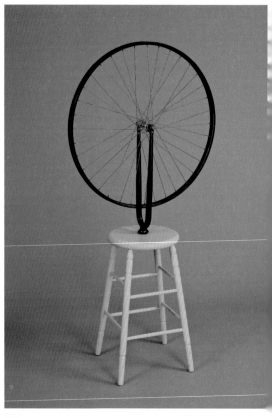

图6

却意外地走红了。络绎不绝的参观者们惊奇地发现，画中的裸女像一个戴头巾的机器人，她用二十个连续向下的姿势走下楼梯，步伐既从容又昂扬，单一的棕灰色色调给画面增添了冷冰的机械感。

　　其实，虽然依旧跟艺术圈若即若离，杜尚却从未停止自己的创作，他认为，一个艺术家应该悄悄地创作，因为这件事是纯粹的、私人的、无目的的。他边做图书管理员，边悄悄构思着他那件创作时间长达8年之久《大玻璃》（图5），这幅用铅箔、丝和油彩等非传统材料和全新技法创作在玻璃上的画又被杜尚称作《新娘甚至被光棍们扒光了衣服》，标题很抓眼球，任人们去猜想。画面分上下两部分，新娘在上，光棍儿在下。新娘像一面在风中飘浮的长方形招幡，身下是一些稀奇古怪的机器装置，九个光棍儿的人体模型

图5　[法国]杜尚，大玻璃，油、铅箔、丝和灰尘在玻璃板上安装铝、木材和钢框架，纵272.5厘米，横175.8厘米，1915年，费城艺术博物馆

图6　[法国]杜尚，自行车轮，金属车轮与彩绘木凳，1913年

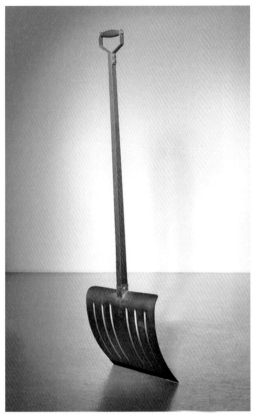

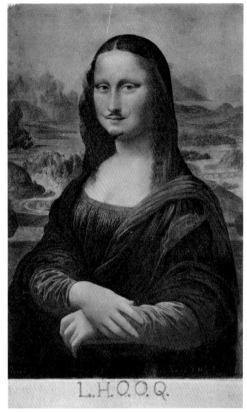

图7

图8

图7 [法国]杜尚，断臂之前，雪铲，1913年

图8 [法国]杜尚，L.H.O.O.Q，纵19厘米，横12.7厘米，1919年，纽约玛丽·西斯勒夫人藏（"L.H.O.O.Q"法文意思是"她的屁股热烘烘"）

周边分布着滑翔机、巧克力研磨机等机械物，新娘的衣服则悬挂在中间的支架上。当人们津津乐道地探讨着大玻璃的每个细节与可能隐藏的内涵，杜尚却又转向了另一种试验。据说大玻璃在运输过程中破损了，杜尚却饶有兴致地欣赏着破损处的每一条裂痕。的确，他做这些事情的初衷，只是单纯的想做，至于它是艺术还是别的什么又有什么关系呢？现成品是杜尚的又一大兴趣，这件《自行车轮》(图6)把真正的自行车车轮固定在一个圆凳上，而一把被命名为《断臂之前》(图7)的雪铲直接成了作品。杜尚的实验仍如火如荼地进行着，他在达·芬奇的名作《蒙娜丽莎》(图8)上，用铅笔添上了八字须和一束山羊胡子，起名叫《L.H.O.O.Q》，他自称题字没有别的意思，只是读起来很上口。的确，这排字母以法语联读虽上口却

图 9

图 11

图 10

图 9　[法国]杜尚，给予：1.瀑布 2.燃烧的气体，装置艺术，1946—1966 年

图 10　给予：1.瀑布 2.燃烧的气体（外部）

图 11　[美国]曼·雷，罗丝·瑟拉薇 杜尚的女性化身，1921 年（"罗丝·瑟拉薇是杜尚的女性化名）

并不怎么雅观，但杜尚只是想告诉大众什么是艺术品。艺术可以幽默，也可以违反美学的传统观念，也许一种想法或一种观念是最重要的，甚至就是作品本身。

虽然时不时搞搞创作的杜尚仍一如既往地超然物外，冷静地面对着20世纪初风起云涌的艺术潮流，但远在大洋彼岸诞生的达达主义依然奉他为领袖。据说当时这群聚集在瑞士苏黎世的年轻艺术家和反战人士准备为他们的组织起个名字，他们随便翻开一本词典，任意选择了一个词"dada"，意为儿童木马，这场运动随即被命名为"达达主义"，以昭显其随意性。以杜尚为代表的纽约达达主义无忧无虑、机智诙谐，以双关语、恶作剧和智力游戏的方式对艺术的边界和本质提出了质疑，他的出现如宇宙大爆炸一样，直接颠覆了整个艺术史，他改变了西方现代艺术的进程，超现实主义、波普艺术、观念艺术以及20世纪60年代后的无数流派都有他的身影。然而，当其他艺术家都在谈艺术，他却在谈人生。他说："我的艺术就是某种生活：每一秒，每一次呼吸就是一个作品，一个不露痕迹的作品，那既不诉诸视觉，也不诉诸大脑。那是一种持续的欢乐。"淡泊与不懈，使他拥有宁静而幸福的一生。的确，后半生的杜尚沉溺于国际象棋，参加过多次象棋比赛，甚至他六十多岁时的结婚对象，马蒂斯的前儿媳，也是一位象棋高手。他死后，人们惊讶地发现了他的一件在无人知晓的情况下持续创作了20年的叫做《给予：1.瀑布2.燃烧的气体》(图9、图10) 的作品，一个门洞中横陈着一个裸女，作品的内涵虽无人能解，但却一如既往地独特、大胆、私密、充满狂想……(图11)

干货小贴士

知识贴士

马塞尔·杜尚

(Marcel Duchamp, 1887—1968)

二十世纪最伟大的艺术家之一，纽约达达主义团体的核心人物，二十世纪实验艺术的先锋。出生于法国，1955年成为美国公民。他在绘画、雕塑、电影等领域都有建树，对于第二次世界大战前的西方艺术有着重要的影响。提倡"反艺术"，对后来的行为艺术、波普艺术等产生了重要影响。他的出现改变了西方现代艺术的进程。

推荐书目

《杜尚》

[美国]卡尔文·汤姆金斯著，武汉大学出版社，2019年。

《杜尚访谈录》

[法国]皮埃尔·卡巴纳著，广西师范大学出版社，2001年。

推荐纪录片

《杜尚：反艺术至上》

美国，2019年。

《法国艺术》

英国，共3集，BBC，2017年。

40

日间挥笔夜间思

扬州八怪的
旗帜：
郑板桥（上）

　　清康熙年间，在江苏兴化，据说一个叫做夏四的农民请当地的一个姓郑的秀才写张契据，说的是自己要卖一部风车给郑五，秀才想了想说，这张契据要写上五百字，话音未落，旁边他儿子却说，只要二十个字就够了。大家正诧异着，只听这个文弱的少年脱口而出道："夏四有风车，卖给郑五家，竖起转三转，一件也不差。"众人是啧啧称奇。还有一次，郑秀才给私塾里的孩子出了上联"两间东倒西歪屋"，再三交代让孩子们回去后和父母好好商量，争取明天对出下联，话音刚落，儿子又抢着说："太简单了，太简单了！一个千锤百炼人。"大伙儿都鼓掌叫好，郑秀才看了看隔壁的铁匠铺，是既尴尬又欣慰。

　　说来惭愧，作为一个家道中落的穷秀才，自己靠教书赚不了几个钱，儿子三岁时便没了娘。尽管自己的续妻对他不错，无奈也是操劳过度，不到十年就病逝了。幸而母亲的贴身侍女也是儿子的乳母心地善良，无论郑家怎样一贫如洗，她始终留在身边照顾一家老小。因为营养不良，儿子长得瘦骨伶仃，童年的食物最值得怀念的只是饥荒年时，乳母每天清晨背着他去市中用一文钱买的一只饼。不过令郑秀才骄傲的是，因为家里请不起先生，儿子自小便跟着自己读书识字，无论是儒家经典、试帖诗还是八股文，都下了一番苦功。

　　咱们这是在"康乾盛世"，就是从康熙到乾隆的一百多年间。那时候，国家政权得到巩固，社会秩序趋于稳定，统治者采取怀柔政策，以功名利禄网罗天下知识分子。因此，当时相当一部分文人苦读经书，把读书、考试、做官当成了毕生的追求。当然，儿子的人生道路也是被郑秀才这样规划的。

　　儿子取名郑燮，字克柔，因脸上有几颗淡淡的麻子，乳名"麻丫头"，名字越俗越好养嘛。这麻丫头出生于江苏兴化县东门外，因家门前有水，水上有板桥，所以号板桥，人称郑板桥。

　　据说小板桥曾在后母娘家的净土庵随后母的族叔郝梅岩先生学习字画，那里的老和尚一看见这个调皮鬼来了，就忙不迭地把纸藏起来。果不其然，小家伙没找着纸，便在大殿的墙上、神龛的板壁上以及香案、门窗上又写又画，搞得寺庙里到处被涂满了真草隶篆、

图【1】[清]郑燮，小楷册，戒子铭，纸本，纵79厘米，横48厘米，广州美术馆

图2 [清]郑燮，七言绝句，92.5×50cm，纸本

图1

图2

花卉翎毛。为了学写字，他常拿大小长短不一的竹叶、竹枝和卵石在地上摆字。为了画飞鸟的姿态，他甚至把人家笼子里的画眉给放生了。他也曾随乡里品行高洁的陆种园先生学习填词，随远近闻名的米先生学习篆刻。

　　那时候讲究先成家后立业，父母之命媒妁之言，二十出头的郑板桥在父亲的安排下，与同乡徐氏结为夫妻。婚后，新添二女一子，生活清苦，有时甚至要借钱度日，但夫妻俩同甘共苦，板桥也更加发奋读书。那时候参加科举考试，必须有一笔好的书法，为了揣摩名家笔法，他似乎有点走火入魔，连吃饭睡觉时都比画画（图1、图2）。据说有一次，他竟在妻子的背上画来画去。妻子嗔怪道：你有你的身体，我有我的身体，你在我这儿写什么？他听后恍然大悟，竟悟出笔法的真谛，那就是走自己的路。从此他潜心钻研，创造出适合自己风格的"板桥

图3

图4

图3　[清]郑燮，行书赠袁枚诗轴，纸本，纵92.5厘米、横50厘米，四川省博物馆
图4　[清]郑燮，行书赠西翁轴，纸本，纵70.8厘米、横43.1厘米，上海博物馆

体"，也就是"六分半书"。这种书体是将真草隶篆与画竹撇叶之法相结合，乍一看倾斜古怪，细看却有"刀撇铸点横齐天"的架势（图3）。内紧外疏、顿挫抑扬、纵横驰骋、气势俱贯，达到妙趣横生的艺术境界，有"乱石铺街"之誉，为当时千人一面的书体，注入了鲜活的血液（图4）。

　　十年寒窗，板桥中了秀才，不过这只是科考之路的第一关，之后还有乡试、会试、殿试，环环相扣，一关更比一关难。可看看家徒四壁，为了养家糊口，他只能到扬州西面的江村教书。在这里，虽地位微贱、半饥半饱，却甚是闲暇，江村秀美的风光使他流连忘返。清晨，烟光日影露气，浮动于疏枝密叶之间；暮夜，月光下的竹影映射在窗户上，零乱飘摇宛如一幅幅天然图画。他发现，同样是数竿竹枝，却有新竹、晴竹、庭院之竹、山野之竹之分，各自呈现出不同的态势。他认为胸中之竹，并不是眼中之竹，手中之竹又不是胸中之竹，运笔时面对偶然出现的灵感，要意在笔先，随时抓住它，落墨成形，这就是他所提倡的"胸无成竹"。他曾说："四十年来画竹枝，日间挥

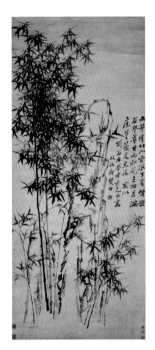
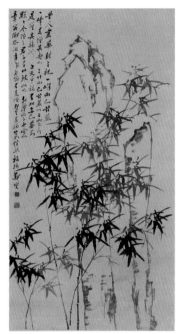

图5　　　　　　　　　　图6

图5　[清]郑燮，峭石新篁图，纸本水墨，纵324.4厘米，横136厘米，旅顺博物馆。

图6　[清]郑燮，竹石图，纸本水墨，纵217.4厘米，横102厘米，上海博物馆。

笔夜间思。冗繁削尽留清瘦，画到生时是熟时。"可见他的用心之专。这幅《峭石新篁图》（图5），以焦墨、浓墨绘就的密集竹林屹立左侧，淡墨山峦与背景中的淡竹组成远景。浓淡相宜，干湿并兼，整体布局多而不乱，少而不疏。他擅于将书法运笔应用于画竹中，这幅《竹石图》（图6），浓墨写就的竹叶与淡墨绘出的山石相依，竹叶呈"介"字"个"字，瘦叶取黄庭坚飘洒峻峭的黄体瘦笔，肥叶取苏东坡短悍丰肥的苏体肥锋，竹干具圆润之篆意，整幅画虽不着色，却使人感到翠色欲滴。

　　早就听说扬州画市十分繁荣，这座商贾云集的欢乐之城是画铺林立，元人风、和尚书、道士画无奇不有。富商为了抬高自己的社会地位，积极扩充私人的绘画收藏，款待学者、诗人和画家。同乡李鱓当时就已声名大噪。而此时，已年过三十的郑板桥却一事无成。也就在这一年，家里的顶梁柱父亲病逝了，祸不单行，唯一的儿子也夭折了。卖屋卖书为父亲料理完后事，还欠了一屁股债，穷愁潦倒的他几乎已无路可走。鬻字卖画？对，应该到扬州碰碰运气……

干货小贴士

1.知识贴士

郑板桥（1693—1766）

原名郑燮，字克柔，号板桥，江苏兴化人，清代书画家，文学家，是「扬州八怪」中影响最深远的一位。擅画竹、兰、石，书法以「六分半书」名世，诗文也写得很好，所以人称「三绝」。其作品别出心裁，诗书篆画相得益彰，深为后世喜爱和景仰。

2.旅游贴士

郑板桥故居

位于江苏兴化县东门外古板桥。1983年，兴化市将其故居修缮改造，辟为「郑板桥纪念馆」，后在此基础上，扩建为「兴化市博物馆」。馆内藏有郑板桥书画墨迹33幅，历代和当今名人书画上千件。现纪念馆入选为国家AAAA级旅游景区。

推荐书目

《郑板桥集》
郑板桥著，上海古籍出版社，1979年。

《郑板桥全集》
卞孝萱主编，齐鲁书社，1985年。

《郑板桥年谱》
党明放著，首都师范大学出版社，2009年。
在「郑学」研究领域，《郑板桥年谱》可谓板桥去世以来最新、最全、最厚重的一部编年体史书，具有重要的学术价值。

推荐文化节目

《翰墨风骨郑板桥》
《百家讲坛》，荣宏君，北京城市学院，2019年。

41

千磨万击还坚劲

扬州八怪的
旗帜：
郑板桥（下）

　　话说这困苦潦倒的郑板桥在扬州遇到了一个徽商，叫马秋玉，他不但慷慨解囊，还邀请板桥到他的小玲珑山馆做客。据说，在这个瑞雪飘飘的初春，小玲珑山馆是座无虚席，主人以白雪和梅花为题，请板桥起句吟咏。只见这个面容黑瘦、衣着寒酸的兴化人喝了口热茶，看着窗外飞舞的雪花吟诵道："一片两片三四片，五六七八九十片。"刚吟完这两句，大家是哄堂大笑，一个从乡下来的穷秀才竟敢到扬州府炫耀！在乱哄哄的嘲笑声中，只听板桥提高了嗓音接着咏道："千片万片无数片，飞入梅花看不见。"室内顿时是鸦雀无声。这起句看似俗不可耐的诗篇，却先抑后扬、渐入佳境，好一首咏梅诗！

　　然而，扬州的卖画生涯并不顺利，因没有名气，生意萧条，生活拮据，他过着"闲来乞食山僧寺，醉后缝衣歌妓家"的日子。同时，为了利用种种关系寻找机遇，他游览四方，当然，行匣里一定要随身携带徐渭的那本《四声猿》，因为他是这位千古才子的超级粉丝，曾刻章一枚"青藤门下牛马走"，又传作"青藤门下走狗"。他不但结交了不少僧道中人、画友显贵，也实践着石涛所推崇的"搜尽奇峰打草稿"的画理名言。但终归是"十载扬州作画师，长将赭墨代胭脂。写来竹柏无颜色，卖与东风不合时"。不过，否极才会泰来，失败就是成功的开始。他在人生最落拓危难之际，不但画艺大进，还有感而发，写下了日后使他声明远扬的《道情十首》。这篇传唱至今的鸿篇巨制以超脱散淡的情怀，借老渔翁、老樵夫、老书生等下层人物形象讽古咏今。"老渔翁，一钓竿，靠山崖，傍水湾，扁舟来往无牵绊。沙鸥点点轻波远，荻港萧萧白昼寒。高歌一曲斜阳晚，一霎时，波摇金影，蓦抬头，月上东山。"板桥为当时的人们创造出桃花源般的境界，在这里，没有名的羁绊，没有利的追逐，只有放情高歌，沉醉江湖。

　　话又说回来，难道自己真要像老渔翁这样消极避世吗？痛定思痛，板桥决定重走科举之路，以求取功名来改变自己的命运。他只身到天宁寺读书迎考，奋力攻读四书五经，总结自己之前参加乡试失败的教训。他认为要读就读一流的书，不要死记硬背，作文要沉着痛快，不可道三不着两，要关心家国、情操高尚，不可吟风弄月、无

病呻吟。可以说，四十岁的郑板桥摸透了科考的规律，不像与他"杯酒言欢，永朝永夕"的好友金农，在应考时也要自命清高、我行我素。经过不懈努力，雍正十年，板桥赴南京参加乡试，高中举人。然而祸福相依，却传来妻子不幸去世的噩耗。四十年的苦读，终于得到了回报，但此时父母、妻子、儿子都已不在人世。想到这十六年来，是糟糠之妻陪伴了自己最困顿的岁月，他决意继续奋进，与命运抗争。在友人的资助下，他赴焦山读书三年，于乾隆元年在京城参加会试和殿试，一举得中进士。此时他已经四十四岁了。

　　中进士，意味着取得了做官的资格。此时的板桥名声大噪，画价也水涨船高，求画者络绎不绝，据说连书童都常偷他的草稿拿出去卖钱。有一次，板桥故意写了"不可随处小便"的字扔到废纸堆里，心想这回看他怎么办，没想到几天后，在一家书画店里看到他的这幅字已被改为"小处不可随便"。《道情十首》的广为传唱也为板桥带来了一段好姻缘，他娶了不到二十岁的饶姑娘为妾。不过，等到朝廷授以官职以施展抱负已是六年之后，他先被委任山东范县县令后又改任潍县县令。那一年，正碰上旱灾，是颗粒无收、民不聊生，甚至发生了人吃人的惨剧。再不开仓放粮，百姓就要饿死了。但如若一级级上报朝廷再批复回来，人也死光了。爱民如子的郑板桥不管三七二十一打开粮仓，虽得罪了上头却救活了上万人。此时他画的竹子更加细瘦挺劲，峻拔的竹竿配合蓬松的竹叶，仿佛风一吹来，竹叶就会立刻发出沙沙的响声，可这响声在板桥听来却是一片呜咽声。他在画中题诗道："衙斋卧听萧萧竹，疑是民间疾苦声。些小吾曹州县吏，一枝一叶总关情。"的确，画画儿究竟为了什么，难道只是自娱自乐，不应该为天下百姓而画，表现他们的疾苦吗？

　　也是，十二年的风云变幻、宦海浮沉，使他体验到官场的黑暗，思想也渐渐起了变化。有一次，板桥借宿于一处山间茅屋，自称"糊涂老人"的主人请赐墨宝，板桥信手写下"难得糊涂"四个字，并盖了方"康熙秀才雍正举人乾隆进士"的印章。没想到老人拢了一下长须，提笔写道："得美石难，得顽石尤难，由美石转入顽石

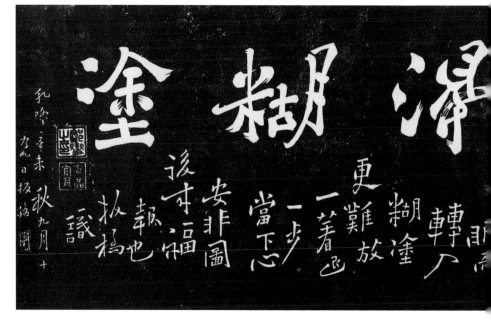

图1

更难。美于中，顽于外，藏野人之庐，不入富贵门也。"写完题跋后也盖上一方"院试第一乡试第二殿试第三"的印章。板桥不由得一惊，知道自己遇到高人，他又提笔补写道："聪明难，糊涂难，由聪明而转入糊涂更难。放一著，退一步，当下心安，非图后来福报也。"据说这就是家喻户晓的"难得糊涂"匾额的来历（图1）。

　　终于，六十一岁的板桥决定辞官归隐，重返扬州卖画。那天，只见他骑着一头雇来的毛驴，驮着几箱书，两袖清风地上路了，这真是"三绝诗书画，一官归去来"。其实，二十年前在扬州卖画时，他就已明白，苦难才是生活的本色，当生活都难以维系时，谈风雅、诗和远方，简直就是莫大的笑话。你看，重回扬州的他收取酬金决不含糊，甚至干脆明码标价：大幅六两，中幅四两，小幅二两……（图2）当然，板桥笔下的竹、石、兰也从来不只是附庸风雅的无情物，每幅画都是他内心的写照。他画竹多取瘦劲孤高之态，表现风雨之势（图3）；画石多画破岩丑怪的巨石，有拔地顶天之势（图4）；画兰取草书中竖长撇，表现秀逸奔放之态（图5）。板桥自称

图1　『难得糊涂』匾额

图2　郑板桥润格，刻本

图3　〔清〕郑燮，兰竹图，纸本水墨，纵 324.4 厘米，横 136 厘米，旅顺博物馆

图4　〔清〕郑燮，竹石图，纸本水墨，纵 195 厘米，横 100.2 厘米，收藏不详

图5　〔清〕郑燮，兰竹石图，纸本水墨，纵 127.8 厘米，横 57.7 厘米，故宫博物院

图2

图3

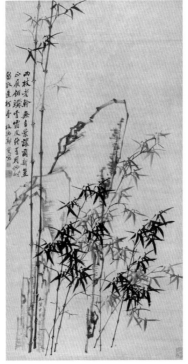

图4

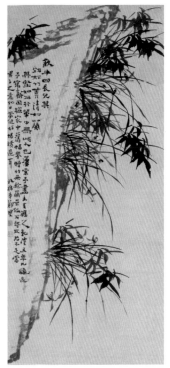

图5

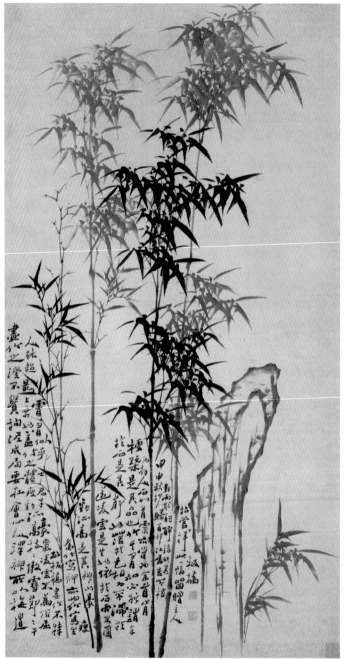

图6

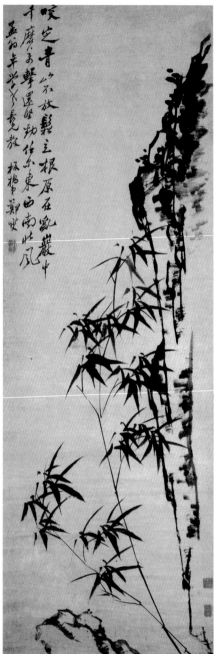

图7

"四时不谢之兰，百节长青之竹，万古不败之石，千秋不变之人"。的确，画中再辅以洋洋洒洒题于石上、竹间的"六分半书"，诗、书、画交相辉映（图6），真是"写山山有意，写水水有情。点点入画意，字字含诗情"。

其实，当时的扬州聚集了一群如板桥般与当时的正统画派格格不入的画家，如金农、李鱓、汪士慎等，他们把真实与自然搬到书画之中，作品洋溢着清新的气息，人们觉得他们想法怪、文怪、书画也怪，称他们为"扬州八怪"。当然，板桥是其中名气最大的，堪称"扬州八怪"的旗帜人物。

那年春天，板桥又画了一幅《竹石图》，画面中，看似孱弱的几竿竹子傲立于一片悬崖之上，迎风招展，同年冬天，七十岁的郑板桥病逝于家乡兴化。画中有一首题画诗，想必你一定很熟悉，那就是："咬定青山不放松，立根原在乱岩中。千磨万击还坚劲，任尔东西南北风。"（图7）

干货小贴士

知识贴士

扬州八怪

又称扬州画派，是中国清代中期活动于扬州地区一批风格相近的书画家的总称。他们的书画风格异于常人，不落俗套，因此称作『八怪』。扬州八怪较为公认的是金农、郑燮、黄慎、李鱓、李方膺、汪士慎、罗聘、高翔八人，他们的绘画以花卉为主，也画山水、人物，摆脱了保守派的影响，发挥了即景抒情的创造性表现特征。

推荐书目

《中国艺术大师图文馆——郑板桥》
李福顺、李林林等著，山西教育出版社，2006年。

《绝世风流：郑燮传》
丁家桐著，上海人民出版社，2001年。

推荐电视剧

《郑板桥》
30集，TBV，2005年。
虽然是旧瓶装新酒的改编，但看看也蛮有意思。

42

追赶生命的人
"暗黑系"
天才埃贡·席勒

图1　埃贡·席勒
图2　[奥地利]席勒，瓦利·诺
　　　依齐的画像，1912年，维
　　　也纳利奥波德博物馆

1906年，一个叫做埃贡·席勒的年轻人却在众导师的推荐下，以优异的成绩被艺术学院破格录取，成为这个学院历史上最年轻的学生，当时他只有16岁（图1）。当然，之后不久，幸运的席勒又投入了维也纳艺坛教父克里姆特的门下，19岁时就得以与后印象派的梵高、表现主义的蒙克等前辈大师的画作一同参展，克里姆特处处提携这个才华横溢的年轻人，不仅出钱购买席勒的画，用自己的作品与他交换，还为席勒引荐金主和安排模特。

就这样，21岁的席勒认识了17岁的模特瓦利·诺依齐，据说她不但做过克里姆特的模特也曾是他的情人。那时的维也纳，早已不复当初奥匈帝国繁荣时期的浪漫景象，虽仍在哈布斯堡王朝统治之下，但，帝国对外进行争霸，消耗了大量的资源，对内则奉行保守主义和针锋相对的民族政策，致使贫富差距悬殊，社会矛盾激化，奥匈帝国早已如落日般濒临衰颓。在这种衰败和绝望的末日氛围中，民众身心饱受摧残，活着成了一件不容易的事，据说当时帝国上下竟蔓延着一种自杀的风气，无尽的阴霾笼罩着一战爆发前的奥地利。

当然，对年轻的席勒来说，死亡的气息也已司空见惯，他的三个哥哥在刚出生后不久就夭折，而姐姐在10岁那年因脑炎去世，最令他感到恐惧和悲伤的，是15岁那年，和他最亲近的父亲因梅毒并发症痛苦地死去，这在心灵上给席勒以沉重的打击。要知道，原本他也是有个幸福家庭的，他的父亲是奥地利国家铁路局的火车站站长，家境富裕，父亲平时虽少言寡语，对儿子却呵护备至。席勒少年时已经被称为绘画"神童"，他爱画画，见什么都画，只要能画画，他似乎并不在乎人们对他的看法，据说，为了练手，他还曾背着父母画了许多自己妹妹的肖像。

当席勒遇到瓦利，他的灵感似乎完全迸发了。瓦利不但在生活上对他体贴入微，还帮他四处推销画作……更重要的，她是席勒的灵感缪斯。为了远离嘈杂的维也纳，他们搬到席勒母亲的家乡小城专心创作。在这幅《瓦利·诺依齐的画像》（图2）中，一头褐发的瓦利穿着一身带有白色雷丝领口的黑衣，她蓝宝石般的清澈眼眸凝视着观

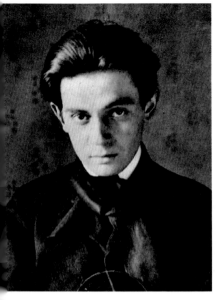

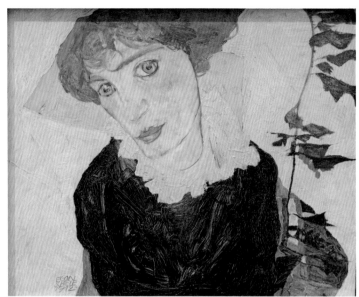

图1 图2

众，眼神笃定，眉眼间透露出不同寻常的人胆和肯定。为了见证爱情，席勒也同时画了幅《自画像》（图3），画面中，一个同样身着黑衣的男子微侧着脸，同样直勾勾赤裸裸地盯着观者，扭曲的姿态、迷离的眼神，冷峻刚硬的线条和强烈的色彩对比，共同营造出一个诡异不安的画面。受奥地利心理学家弗洛伊德和德国哲学家尼采的影响，席勒毫不掩饰地表现当代人的心理和情感，据说他还专门去精神病院研究精神病人的神情和体态。他画的一百多幅自画像每一幅都好像是对自己的剖析，有用哲人般神态审视自己的，有毫不遮掩地拉长变形肢体的，有用骷髅般痉挛的双手打着暗含寓意的手势的，也有描绘成瞪着暴躁恐怖双眼的畸形食尸鬼的，他削减剥离多余的外表，用沼泽般泛绿的皮肤和黑压压如腐肉般的线条来直面自己，马赛克般的小色块营造出特别的肌理效果，这明显是受克里姆特分离派装饰性画风的影响，人们似乎能通过他简洁的线条读到画中人内在潜伏的激烈情绪，灰暗、扭曲、阴郁、死亡……他是那么赤诚无畏，这就是表现主义绘画（图4、图5）。

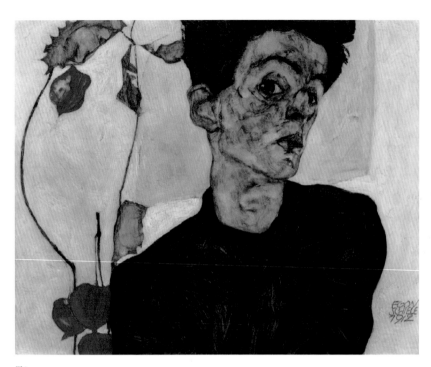

图3　[奥地利]席勒，自画
　　　 像，1912年，维也纳
　　　 利奥波德博物馆
图4　[奥地利]席勒，自画
　　　 像，铅笔画，1911年，
　　　 史达特博物馆

图3

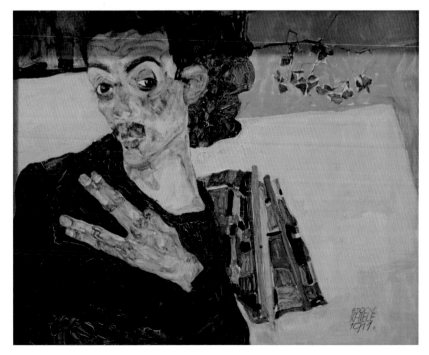

图4

不过，麻烦还是找上门来，原因是当地人无法容忍席勒雇用了一些十几岁的未成年少女担任模特。1912年，因被指控绑架和诱拐未成年人，席勒被投入监狱，虽然这项指控罪名后来并没有成立，席勒却因为作品被裁决为色情艺术而在监狱里蹲了24天。在这期间，瓦利始终是他忠实的支持者。席勒笔下的瓦利总是描画着黑色眼影和大红色口红，她摆弄着撩人的姿态，如《穿黑色长筒袜的瓦利》(图6)和《穿红衬衫的瓦利》(图7)，画面从垂直的角度呈现画中仰躺着的主角，给人以极富张力的空间错位感，画面略去主体以外的全部细节，只用一气呵成的寥寥几笔和淡淡的水彩勾勒渲染出极富情色意味的女性形象，可以看出，席勒是极好的调色师、大胆的构图员，他在夸张和严谨之中找到了一个平衡。

然而，令人意想不到的是，席勒要结婚了，新娘却不是瓦利，而是一个门当户对的富有的中产阶级小姐，四年的陪伴换来的只是抛弃。"为了未来着想，"席勒在给朋友的信上写道，"那个女人不是瓦利……"著名的《死神与少女》(图8)正画于这个时期，画面上的男女瘦骨嶙峋，突出的筋骨清晰可见，他们好像遍体鳞伤，血迹斑斑，蜷缩扭曲地拥抱在一堆皱褶的烂布上，就像死亡前的最后挣扎，白色的衬布和黄色的背景构成刺目的对比，画面充满焦灼颓废和令人窒息的死亡气息，表现主义的绘画风格被体现得淋漓尽致。其实，不管席勒的行事风格有多么放荡不羁，也要想方设法地与时不时出现的生活困窘作斗争，他曾在一封给买家的信中写道："我极为尊敬的先生，我在经济上是如此困窘，这种持续的艰难的日子让我根本无法工作。要是您愿意成全我对工作无以复加的热情，我请求您买走我的这些画。"也许，这个出身贫寒的女子和这个窘迫的艺术家注定要分开，据说，被抛弃后的瓦利毅然决然地参加了红十字会的医护队，却不幸感染猩红热而死于前线。

在这混乱的年代，一切都乱了套，席勒婚后3天就应征入伍参加了第一次世界大战，外界猜测这也是他急于成婚的原因之一，因为精湛的画艺而得到了某种照顾，他被委仕相对轻松的看管战犯的工

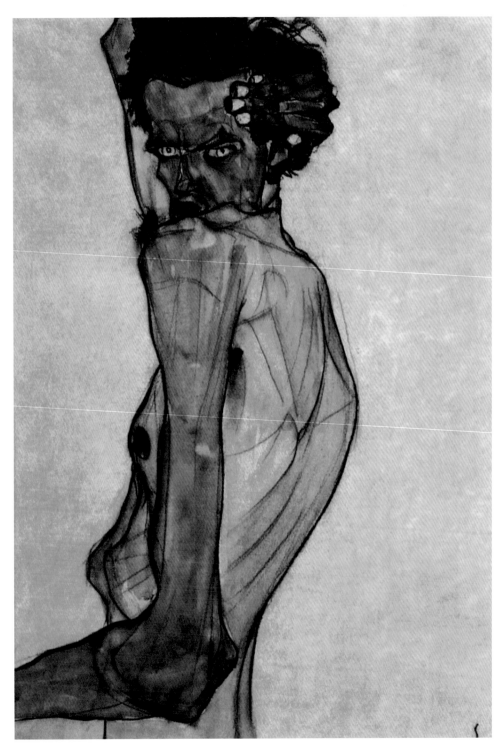

图 5

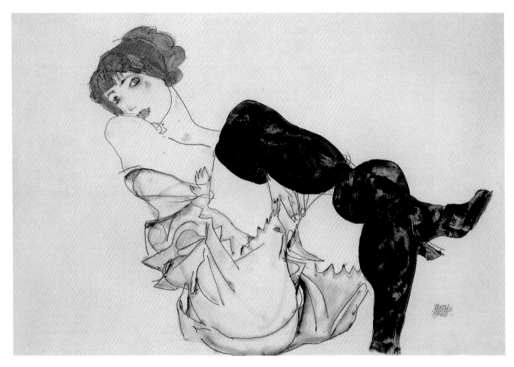

图6

作，由此他可以继续画画。这幅妻子的肖像中规中矩，就像他对新婚妻子的特别致意（图9）。而这幅《家》（图10）在暗黑色的背景上以强劲有力的线条、笔触和色块塑造了一对男女裸体和婴儿，里面有生的欲望、死的恐怖还有对未来的憧憬。退伍后，他的画逐渐受到艺术市场的欢迎，一切都似乎有了起色。但不幸接踵而至，1918年秋，西班牙流感席卷欧洲，这种后来被认定为甲型H1N1的流感病毒使全球约有5000万人丧生，比黑死病一个世纪造成的死亡人数都多，据说第一次世界大战也因此而提前结束。和普通流感不同的是，死去的多为最年轻和强壮的人，席勒怀有身孕的妻子染病身亡，3天后，席勒也不幸病逝，享年只有28岁。

　　席勒生前遭受了太多的非议和责难，他桀骜不驯的性格和反叛的艺术不被当时的世俗所接受，但他似乎知道自己的生命将会在28岁那年戛然而止……要不然，在他那昙花一现的短暂人生所留

下的3000多幅素描、油画和水彩画中，为什么充斥着令人惶恐不安的气息，仿佛画家要将自己的所有激情一下子燃烧？他好像在追赶生命的脚步，即使被认为是臭名昭著的色情画家，他也毫不掩饰对死亡、本能欲望和生命的思索，他始终坦诚地面对自己，也许正是这份坦诚，一百年过去了，这些以铅笔、水彩、木炭、水粉描绘的"暗黑系"画风依然震撼人心，散发着永恒的魅力。

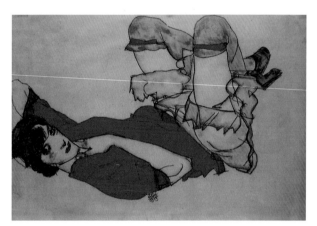

图7

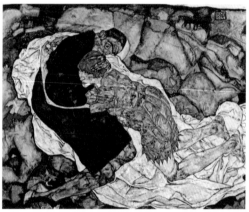

图8

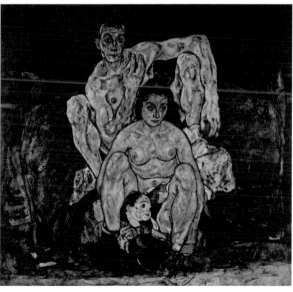

图10

图7　[奥地利]席勒，穿红衬衫的瓦利，1913年，私人收藏
图8　[奥地利]席勒，死神与少女，布面油画，纵150厘米，横180厘米，1915年，奥地利美景宫美术馆
图9　[奥地利]席勒，穿蓝裙子的Edith Schiele，1915年
图10　[奥地利]席勒，家，布面油画，纵150厘米，横180厘米，1918年，奥地利美术馆

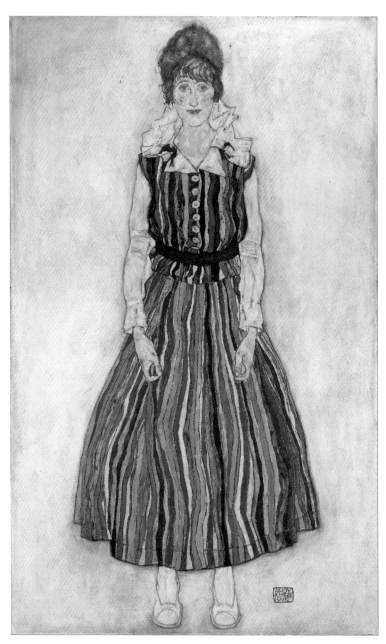

图9

干货小贴士

知识贴士

埃贡·席勒

(Egon Schiele, 1890—1918)

奥地利绘画巨子，师承古斯塔夫·克里姆特，维也纳分离派重要代表，是20世纪初期一位重要的表现主义画家。席勒受到弗洛伊德、巴尔等人的思想影响，作品表现力强烈，神经质的线条和对比强烈的色彩营造出的诡异而激烈的画面效果，体现出一战前人们的意识形态。

推荐书目

《E.席勒速写》

[奥地利]席勒著，吉林美术出版社，2005年。

《埃贡·席勒》

[英国]埃斯特·塞尔斯登、[德]雅内特·茨温格伯格著，山东美术出版社，2008年。

《伟大的画说：美丽的身体》

[英 国]Rainer&Rose-Marie Hagen著，TASCHEN出版社，2018年。

推荐电影

《埃贡·席勒：过度》[奥地利]

赫伯特·维斯利执导，1983年。

《埃贡·席勒：死神和少女》[奥地利]

迪特尔·贝尔纳执导，又名《私情画欲》，2016年。

43

几何图形之魂

贝聿铭：
构造永恒之美
（上）

1984年的某一天，《法兰西晚报》的头版头条引发了广大法国读者的关注，在一张金字塔模型图片的旁边是一则名为《新卢浮宫已经激起公愤》的巨大标题，文中大意是法国最辉煌的历史建筑，就要在一个外国人的肆意改造中遭受毁灭性的打击了。最后，记者还不忘在编者按中加了一句："可怜的法国。"原来，在古老的卢浮宫门口将要造一个现代的玻璃金字塔，设计师贝聿铭，是美籍华人。卢浮宫之于法国，不仅仅是艺术的顶级殿堂，还是法兰西历史上最著名、最古老的宫殿之一。虽然当时的卢浮宫破旧不堪，利用率极低，几乎所有东西都蒙上了灰尘，急需整修和扩建，然而这个世纪工程依然引起了法国人民的公愤，他们掀起了一场巨大的舆论之战。其实，这场战争几个月前就已经开始了，当贝聿铭带着自己的初步设计方案走进法国中央历史建筑委员会安排的会议室时，就遭到了委员们的激烈批评和质疑："你为什么要到巴黎来毁掉我们的建筑遗产？""一颗丑陋的假钻石！""什么东西？一个巨大的破玩意儿！"虽然不懂法语的贝聿铭不太明白对方在说什么，但从他身旁女翻译满含泪水的尴尬眼神和一群表情愤懑的人们的脸上他早已感受到满满的敌意。其实，作为大型的造型艺术，人人都可以从自己的观感、好恶出发对建筑发表评论，也许，在七嘴八舌的批评、质疑、嘲讽中进行自己的工作是建筑设计师所面临的常态。不过，这次事情闹得有点大，几乎演变为一场政治事件。为此，法国政府不得不用拉索和钢杆搭建了一个1∶1的金字塔模型放在卢浮宫的拿破仑广场上展示，让大家看看是不是真的那么糟糕。在4天的时间里，有将近6万名民众前来参观，他们发现，贝聿铭设计的金字塔，并不像想象中那么高大突兀，相反的，它不但造型简约，还和周围的建筑协调呼应，这时候，反对声一下子小了。于是，几年后，卢浮宫扩建工程如期完成，那么，见到实物后，大家会有怎样的反应呢（图1）？

人们蜂拥而至，只见这座高21米，底宽34米的现代透明金字塔晶莹剔透，与卢浮宫的褐色石头遥相呼应（图2）。3座5米高的小玻璃金字塔分别分布于大金字塔周边，与7个三角形喷水池汇成平面与立体

图1　[美籍华裔]贝聿铭，卢浮宫增建效果图，钢、玻璃，1984—1989年，法国巴黎

图2　[美籍华裔]贝聿铭，玻璃金字塔，卢浮宫增建，钢、玻璃，1984—1989年，法国巴黎

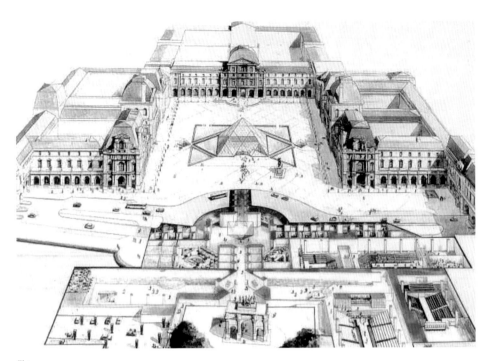

图1

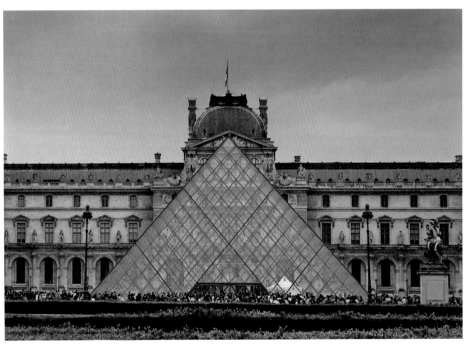

图2

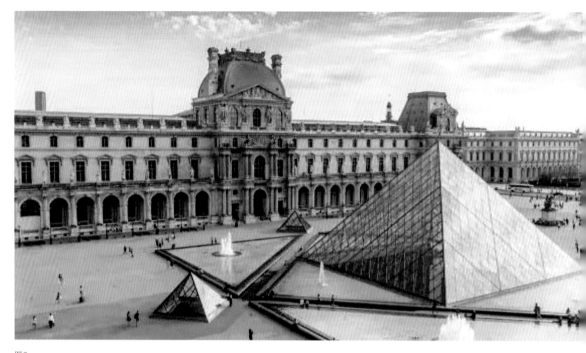

图3

几何图形的奇特美景，玻璃和水用倒影和反光将巴黎的天空融入了整个建筑之中（图3）。人们发现，它不能是方形或圆形，它只能是不和现存建筑表面相平行的不对现存建筑构成威胁的金字塔形状。人们争先恐后地顺着大气的螺旋楼梯下到金字塔下流光溢彩的卢浮宫主厅堂，透过675块菱形玻璃和118块三角形玻璃组装成的稳固的透明玻璃的金字塔，仰视着卢浮宫历史建筑的风姿，表达着对旧皇宫沉重存在的敬意（图4、图5）。人们还惊奇地发现，这个几何形入口的重要性还不在它特殊的形态，而是它把集中的光线带入了地下的两层空间，照亮了暗淡阴冷的旧皇宫。这是个非凡的入口，一个清晰可见的符号，是绝对的建筑中心，人们可以任意选择一个方向开始参观，进入彼此相连的卢浮宫的任意一个馆。这种流动、贯通与明亮，使人们领会到一座建筑的慷慨与谦逊。

　　从此，指责变成了赞赏，"一颗寒碜的钻石"变成了"卢浮宫里飞来的巨大宝石"。以前的争议和羞辱，统统被人们遗忘了。造访卢浮宫的游客比过去激增了一倍，他们宁肯挤在玻璃金字塔前排长

图4

图
4

图3　新建造与旧皇宫协调呼应
图4　螺旋楼梯，玻璃金字塔内部

队，也不愿从另外两个入口进入卢浮宫。如今坡璃金字塔和卢浮宫早已融为一体，和《蒙娜丽莎》、埃菲尔铁塔一道，成为法国的象征，也是巴黎必去打卡的旅游地标之一。

其实，当年面对九成人的反对和巴黎街头时不时冒出的当众质疑的民众，贝聿铭首先确认的是，自己是对的。因为无法找到任何一种新建筑，能够和被岁月磨损得暗淡无光的旧宫殿浑然一体。而通体透明的玻璃金字塔，既能为馆内提供宝贵的光线，也能够反射周围的老建筑，让它们互相呼应。金字塔的律动来自整个建筑的几何性，而这种几何性如放射状的巴黎街道和勒·诺特尔的花园以及巴黎和凡尔赛宫间长长的轴线，正是深植于法国文化的。坚信真理掌握在自己手中的贝聿铭，开始积极协商，他公开游说、拜会总统夫人和巴黎市长，联合一切力量，最终使这一方案变成现实。

的确，设计师不但要具备高超的设计理念，沟通能力也很重要。贝聿铭是苏州望族之后，苏州狮子林曾是他家族的产业。高中

毕业后，他赴宾夕法尼亚大学攻读建筑，后转到麻省理工学院改学工程，在哈佛大学攻读硕士期间，他师从现代主义设计大师格罗皮乌斯。深厚的文化底蕴加上融贯中西的大家风范使他笃定、耐心、低调而含蓄。在当年的约翰·肯尼迪图书馆设计项目中（图6、图7），肯尼迪的遗孀杰奎琳夫人先后拜访了几位提名的建筑师，与几位前辈大师相比，贝聿铭既年轻，又没有名气，还没有代表作。然而当时名气最大的密斯·凡德罗高傲冷淡，一直叼着雪茄，好像不屑于接这样的单子。而另一位大师路易斯·康，不但衣着打扮邋遢，说话也是出了名的晦涩难懂。贝聿铭不但研究了

图5

图6

图7

杰奎琳的喜好，重新布置了自己的建筑事务所，还精心打扮了一番，使自己绅士范十足，他以自己的风度、优雅和高效率为自己加分，最终击败了其他几位强大的对手。

当然，他高超的设计理念更是我们取之不尽的宝藏。他善于运用几何图形并赋予它灵魂，他认为只有保持结构上的纯粹才能收获纯粹之美。他设计的香港中银大厦，据说其设计理念是在一次休假时他用几根竹子摆弄出来的，竹子不仅象征着节节高，最重要的是它体现了竖直空间构架内部的结构体系，用交叉支架将所有的承重都转移到四个巨大的角柱上，建筑内部无须支柱，整个结构框架显得既轻盈又坚固，像一个四脚凳。而从外表看，大楼的结构体系使楼身呈现出一串菱形的图案，反光玻璃包裹的大楼就像一尊巨大的雕塑，随着角度和时间的不同，楼体呈现出多面镜般的奇妙景象（图8、图9）。而华

图8

图9

盛顿国家美术馆东馆设计所面临的最大难题是场地本身的不规则形状，据说贝聿铭从华盛顿乘飞机回家的时候突然想到两个三角形并置的方案，于是问题迎刃而解。同时，也许家乡苏州的古典园林曲曲折折、步移景异的小径带给他无限的想象力，他赋予建筑内部一番动态的体验，大厅里上上下下不同层面的跨桥，嵌入壁龛的自动扶梯，不断变换的角度、图案以及视角让整个空间都鲜活起来（图10～图12）。

　　当然，对历史和文化的重视，也是贝聿铭设计的珍贵理念。如玻璃金字塔与卢浮宫，人们会不知不觉地联想到沙漠中的陵寝金字塔，虽然贝聿铭的设计是纯几何的，并不是对历史的借鉴，但如果真要联系到今生来世之所，那么又有哪里能比伟大的卢浮宫心脏处的玻璃金字塔更合适呢？不过，他为故乡设计的封山之作——苏州博物馆，一定会让你对他的这种设计理念有更真切的体会……

图8　［美籍华裔］贝聿铭，香港中银大厦，高367.4米，70层，1982—1989年，香港中西区中环花园道1号

图9　香港中银大厦夜景，如节节高的竹子

图 10

图 12

图 11

图
10
面朝国会大厦方
向的宾州大道鸟
瞰图，华盛顿国
家美术馆

图
11
[美籍华裔]贝聿
铭，华盛顿国家
美术馆（东馆），
混凝土、钢材、
玻璃，占地56000
平方米，1968—
1978年，华盛顿
哥伦比亚特区

图
12
华盛顿国家美术
馆内部（东馆）

干货小贴士

知识贴士

贝聿铭（Ieoh Ming Pei，
1917—2019）

出生于广东广州，祖籍江苏苏州，是苏州望族之后，美籍华人建筑师，美国艺术与科学院院士，中国工程院外籍院士，土木专家。美国建筑界宣布1979年为"贝聿铭年"，曾获得1979年美国建筑学会金奖，1983年第五届普利兹克奖等，被誉为"现代建筑的最后大师"。

旅游贴士

卢浮宫（Musée du Louvre）

位于法国巴黎塞纳河右岸，始建于1204年，占地面积198公顷，藏品有40万件以上，馆藏精品包括《蒙娜丽莎》《胜利女神》《断臂维纳斯》等。

官网：http://www.louvre.fr/zh

最佳游玩季节：四季皆宜，8月最佳。

除周二闭馆外，每天9点至18点开放，每周三和周五晚开放至21点45分。

推荐书目

《贝聿铭全集》

[美国]朱迪狄欧、亚当斯·斯特朗著，电子工业出版社，2012年。

第一本完整收录贝聿铭作品的书籍。

《新卢浮宫之战：卢浮宫浴火重生记》

[法国]雅克·朗格著，中央编译出版社，2014年。

从一个参与者的目光看新卢浮宫诞生的始末。

44

　　20世纪末的一天，一个消息震惊了中国建筑界，古城苏州要在三个古典园林——拙政园、狮子林和忠王府旁边，修建一座现代化的博物馆，苏州博物馆。而这座博物馆的设计者，是来自美国的著名华裔建筑师贝聿铭，那一年，他已经八十多岁了。要知道，苏州是贝聿铭的故乡，而狮子林又是他小时候生活过的地方，由建筑界的诺贝尔奖"普利兹克奖"的获得者贝聿铭来设计苏州博物馆再合适不过。然而，要在中国最美的私家园林旁边动土谈何容易，而如何做到"苏州味"和创新之间的平衡又是一个棘手的问题，八十多岁高龄的贝聿铭接手这个来自故乡的重要委托，他能胜任吗？

　　其实，早在二十多年前，贝聿铭设计的北京香山饭店，就面临着一场传统与现代之间的博弈。那时候，正值改革开放之初，中国的许多设计不是盲目仿古，就是全盘西化。起初，人们希望贝聿铭在故宫周边设计一座现代化的摩天大楼，但在故宫周围建设任何高楼都会破坏中国皇家建筑的气派和故宫四周空开阔的空间，他拒绝了这个建议，之后不久，禁止在故宫周围一定范围内建设高楼的决议就被实施了，也许，这是他为故土做的一大贡献。香山饭店，乍看似乎貌不惊人，但越品味就越能体会到她轻妆淡抹的自然美。这是一座只有三到四层分散布局的庭院式建筑，自由地散落在香山的茂密枫树和松树之间（图1～图4）。结合中国园林经典的轴线和收放自如的空间序列，酒店从中庭辐射出去，在入口处的主花园和11个形态各异的私密小花园的烘托之下，人们仿佛置身于国画的画卷之中。白色的抹灰墙面，特制的灰砖窗饰，局部升高的几何体所产生的马头墙效果，把传统江南大宅的精髓温婉传神地表现出来。大块的墙面被分成小块，既防止裂缝的出现又在建筑表面形成多样的几何花纹；用青砖砌出几何线脚，木条做出斜方栅格的各具特色的窗口，好像是大自然的画框，将美景戏剧性地收入框中。以油纸烛台外形为灵感来源的旋转层叠立体式宾馆入口路灯，来自越南偏远河床彩色石子铺排的花园小径，可以听的"曲水流觞"平台，"在水一方"池塘一角的禅意假山，以及用可以抵挡风沙的橡胶嵌条组合的透亮明净的玻璃屋顶，可以说，香

图1

图1 ［美籍华人］贝聿铭，香山饭店，北京西山风景区香山公园，1982年

山饭店是他对民族符号活化的巧妙探索，他以江南民居的细部，加上现代风格的形体和内部空间，为中国建筑寻找到一条新路。然而，当时的中国建筑正处于庙宇殿堂、苏联建筑和西方建筑取舍两难之间，在他之前，建筑界还没有人进行如此大胆有效的探索，于是这件真正将现代主义引入中国的作品在当时并没有收获多大的赞誉，甚至有人批评它太中国化了。

现在来看，"太中国化了"应该是表扬。25年后，贝聿铭用更坚定的信心探索中国语言，建成了苏州博物馆。这座位于苏州古城历史核心区的新建筑远远望去，不高、不大、不突出，洁净的白墙被灰黑色的花岗岩勾勒成一个个整齐的几何图形，色调统一、体量适宜，与周边的拙政园等浑然一体，交相辉映。博物馆分地上地下两部

分，这样最高只有两层的地面建筑把高度限制在16米之内，既不显得突兀也未超出周边古建筑的限高点，而充裕的地下空间使腾出的地上部分将博物馆置于开阔的院落之间，形成可游可观可感知的现代博物馆体系，同时也符合苏州传统的建筑风格（图5、图6）。当我们穿过中央大厅来到主庭院，首先映入眼帘的是被有着低低灰顶和飞檐的白色建筑群环绕的波光粼粼的美丽池水，倒影在水中的是一面白墙衬托下的巨石排列成的画景（图7）。这片著名的片石假山据说是贝聿铭精心挑选的从山东运来的用钢线切割成的石头，重塑了宋代著名画家米芾的"米氏云山"。这座用石头创造出的三维立体图景，连同墙后拙政园内探出的茂密树丛，共同营造出平面到立体的奇妙转换，这是建筑师对传统与现代探索中的另一重要元素（图8）。再来看，一座现代风格的小亭架于水上，还点缀有石桥和高大的竹林，整个博物馆隐于银杏松柳相映成趣的庭院中。池底鱼、地上景、天中云仿佛重叠在一起，给人以虚幻缥缈的仙境之感（图9）。走进室内，首先感受到的是透过几何图形拼接的玻璃倾泻而下的随着时间不断变换的光线，经过遮光条的调节和过滤所产生的层次变化和明暗对比，使一缕缕肆意挥洒的光线流动起来，在墙面、地面形成奇幻的光影图案，不愧是"让光线来做设计"的高手（图10、图11）！建筑内外充满对细节的微妙处理，如取代了千篇一律小青瓦的花岗岩，既能让博物馆本身更加坚固，又能产生雨天黑色、晴天灰色的丰富的色觉变化；替代传统木结构的开放式钢结构不但使屋面形态得以千变万化，还突破了"大屋顶"在采光方面的束缚。紫藤园的紫藤是从五百年前文徵明亲手种下的紫藤上分枝而来的，不但形态屈曲蜿蜒，也象征着文化的新生；片片竹林、苍劲古树、池塘一角……每扇窗后都有不一样的风景，它们既相互连通又保持独立……总之，贝聿铭用他独特的现代语汇，重新解读了苏州的文化精髓。在这里，苏州的小桥流水和现代建筑元素相结合，民族符号得以活化，传统与现代得以完美融合。

　　　　还记得半个世纪前，当贝聿铭就读于哈佛大学建筑系研究生班时，就采用园林式的布局设计过一个建于上海的中国艺术博物馆。

图 2

图 3

图 4

图 5

图 6

图 7

图 8 『米氏云山』画景，苏州博物馆
图 9 似虚幻缥缈的仙境，苏州博物馆
图 10 屋顶设计，苏州博物馆

图 8

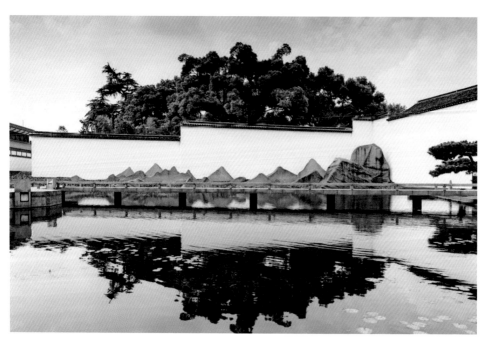

图 9

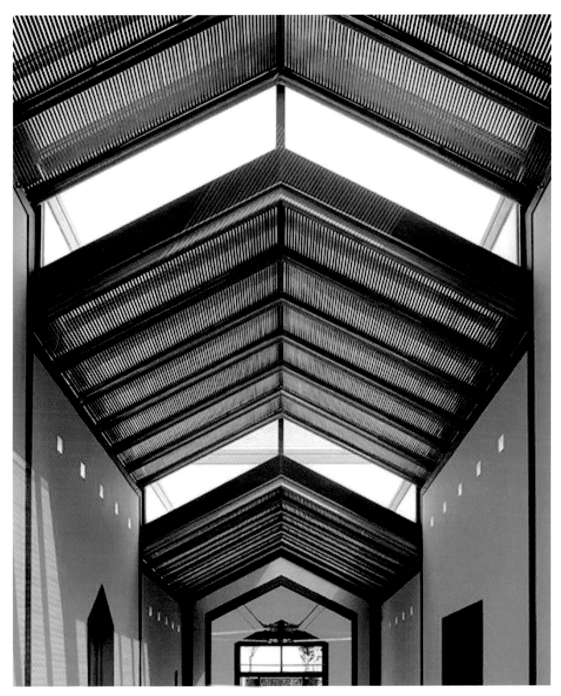

图10

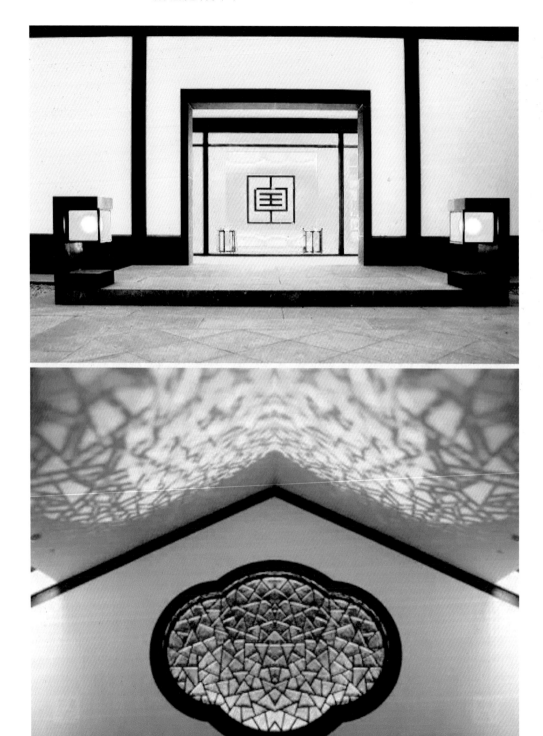

图 11

图11
图12

图11
图12
苏州博物馆细部
通往美秀美术馆的隧道

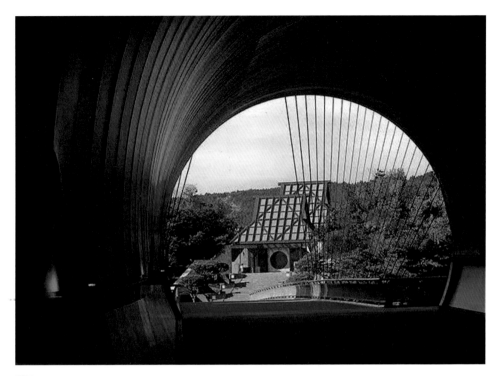

图12

他的"国际风格"不应消融世界各地的不同风俗和特色的观点引起老师格罗皮乌斯的关注。其实，他对于历史的偏重并不是他对现代主义的背叛，而是再一次反映了他对现代建筑与历史之间联系的探索。他设计的日本美秀博物馆，是从《桃花源记》"林尽水源，便得一山，山有小口，仿佛若有光"中获得启发，他用一条隧道来实现"柳暗花明"的意象（图12、图13）。而多哈坐落于一座人工岛上的伊斯兰艺术博物馆，用简洁的白色石灰石以几何式的方式叠加成的造型，由高高的中央穹顶连接起不同的空间。古朴且自然。充分体现出贝聿铭"位于沙漠上，设计庄重而简洁，阳光使形式复苏"的理念（图14、图15）。

　　耄耋之年，贝聿铭终于实现了他学生时代的梦想——为中国设计一个属于东方的艺术博物馆。如今，苏州博物馆不但是苏州的打卡地标之一，也是众多设计师观摩学习的地方，人们流连忘返于博物馆的各个角落，欣赏赞誉着贝聿铭倾其一生向世人留下的"中国美"的典范。

图 13

图 14

图 13　［美籍华人］贝聿铭，美秀美术馆，日本滋贺县甲贺市，1996 年
图 14　［美籍华人］贝聿铭，伊斯兰艺术博物馆，卡塔尔多哈，2008 年
图 15　伊斯兰艺术博物馆内部

图15

干货小贴士

旅游贴士

北京香山饭店

位于北京西山风景区的香山公园内，是一座融中国古典建筑艺术、园林艺术、环境艺术为一体的四星级酒店。整座饭店凭山而建，高低错落，蜿蜒曲折，院落相间，内有十八景观，山石、湖水、花草、树木与白墙灰瓦式的主体建筑相映成趣，饭店大厅面积八百余平方米，饭店周边路网交通发达，五环擦肩而过，由市中心驾车顷刻而至。

苏州博物馆新馆

位于苏州市姑苏区东北街204号。占地面积约10700平方米，建筑面积19000余平方米，加上修葺的太平天国忠王府，总建筑面积达26500平方米，是一座集现代化馆舍建筑、古建筑与创新山水园林三位一体的综合性博物馆。
开放时间：周二至周日。

推荐纪录片

《贝聿铭：建造现代中国》[美国]
Anne Makepeace执导，2010年。
《贝聿铭与一座古城》
贝聿铭、贝礼中主演，CCTV，2013年。
《贝聿铭的光影传奇：伊斯兰博物馆》[美国]
Bo Landin、Sterling Van Wagenen执导，2009年。

45

被抽去脂肪的"火柴"人

贾科梅蒂
和他的
破烂工作室

图1　位于巴黎十四区伊波利特-
　　　曼德龙街的贾科梅蒂的画室

　　1945年，第二次世界大战刚刚结束，避居家乡瑞士的阿尔贝托·贾科梅蒂，重新回到他这个位于法国巴黎伊波利特 - 曼德龙街的20平方米的破旧的小屋，早在20年前他就已经租住在这里了。战后，整个西方文明社会的阴霾悄无声息地侵入每个人的内心，然而，作为一个艺术家，巴黎的这个破烂工作室里的一切，就像他生命中不可分割的一部分。

　　这个由虫蛀的木头和灰色的粉末组成的狭小而简陋的工作室兼起居室，似乎随时都会崩塌，这里既没有自来水也没有取暖设施，卫生间在外面的院子里。走进房间，就像进了一个沸腾的垃圾场，到处都是黏土和露着线绳、麻草或铁丝的石膏，因为需要等石膏模子干了之后，再在表面刮擦进行微调，所以一切东西都始终蒙着一层薄薄的灰尘，连贾科梅蒂自己的肩头也仿佛时刻都能掸起扬土（图1）。他每天中午起床，从下午开始工作到凌晨。他穿着过时的旧衣服，头发蓬乱，靠近了你大概能闻到他头发里灰尘的味道，沟壑纵横的面孔好像承担了全世界的孤独和苦难。他勤奋不辍，自律而苛刻，唯一的爱好就是穿过对面的街道去咖啡馆和朋友们喝两杯。他几乎不去旅游，因为哪怕是一草一木，对他来说，密度都太大了，都是他创作的源泉，他要与他的雕塑生活在一起。而且，他还将会一直像个苦行僧般蜗居在这个破烂工作室，直到20年后他生命的结束。

　　然而，这个杂乱、陈旧、到处充斥着成品、半成品、模特和灰尘的破烂工作室却是他的艺术万神殿（图2）。他的三件雕塑作品分别占据拍卖史上的世界十大最贵雕塑的前三名，其中，2015年在纽约佳士得拍卖会上，他的代表作《指示者》（图3）在短短几分钟内便以1.413亿美元（折合约10亿元人民币）的天价拍出，创下了雕塑艺术品拍卖史上的最高成交纪录。据说贾科梅蒂生前的生活十分拮据，尽管他曾获得威尼斯双年展雕塑大奖、法国国家艺术大奖等众多奖项，但他很少翻模出售作品。去世后，他的妻子安妮特也没有足够的钱买下工作室，只能请人将丈夫随手画在墙上的画儿揭下带走（图4）。如今，他的破烂工作室却是人们争相膜拜的地方，100瑞士法郎正面那个瘦长憔悴的男人的脸也正是贾科梅

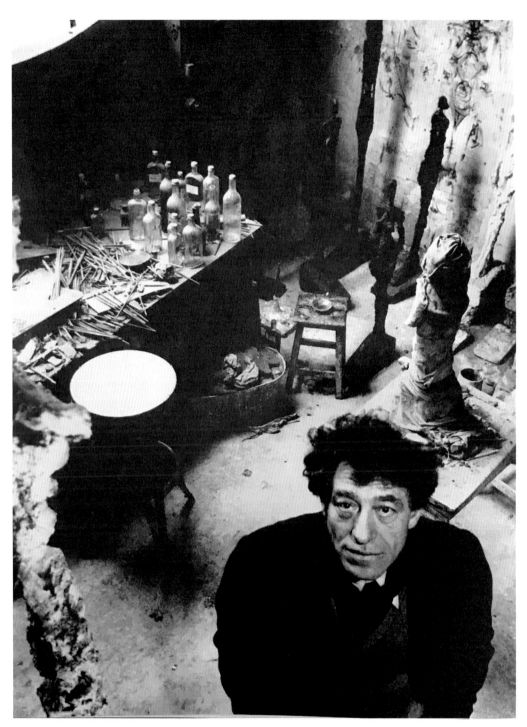

图1

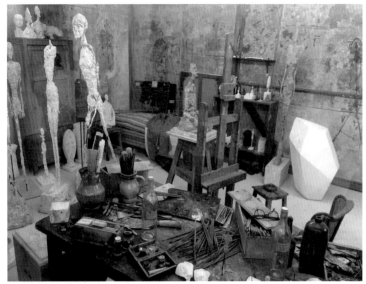

图2

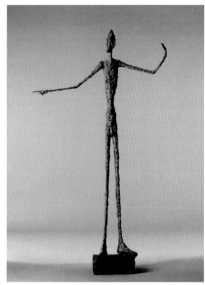

图3

蒂（图5）。也许，人们只看到了他头上的闪耀光环，而忘记了那个当年在荒芜与绝望之中独自探索的"行走的人"。

　　说起《行走的人》（图6、图7），是他的一件最具代表性的铜雕，一个像火柴杆式的细如豆芽的人，有着粗糙皱缩的身体和空无表情的面容，他匆匆地大踏步走来，然而，却似乎永远在一种至高无上的静止中没完没了地接近、后退，永远和你保持着距离，无法看清，也无法靠近。从铜像的表面，你能看到他的手在原装黏土上的加加减减，这耗费巨大精力劳作的痕迹和雕塑的底座一起，似乎组成了一个牢笼，让"他"永远无法挣脱。这个瘦长的人形有时像一个被战火烧焦的人，有时像古埃及吸干水分的木乃伊，又似乎是城市中行色匆匆的陌生人。但奇怪的是，你忽然会对这个瘦弱、单薄、粗糙、颤动的形象产生一种亲切的感觉，因为从未有人将一种无形的内心状态表现得如此震撼人心。这种状态就是孤独，你的孤独认出了他的孤独……在这个倔强渺小的孤独身影中有太多的我们，它刺痛了每个人心中最深处的那个地方。

图4

图2　工作室复员重建图，贾科梅蒂遗产管理委员会（贾科梅蒂基金会和ADAGP），巴黎，2018年
图3　[瑞士]贾科梅蒂，指示者，铜，1947年

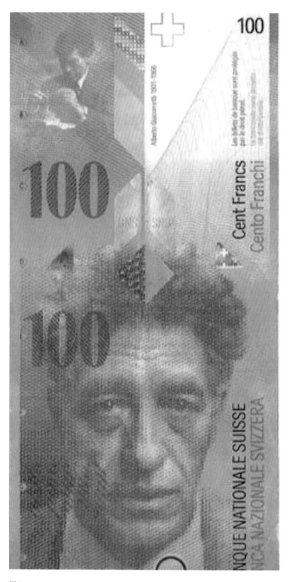

图5

图4 贾科梅蒂在工作室为妻子安妮特画像，
1954年，萨宾·维斯摄
图5 100瑞士法郎正面与反面，分别印有贾科
梅蒂的头像和他的代表作

这是位关注人类灵魂并希望将之呈现出来的艺术
家，他的作品往往规模很小，有的甚至不足10厘米，像是
由干枯的火柴拼接起来的，因此被人们称作"火柴人"。而
匕粗糙细瘦的外表就像是被抽取了脂肪，然而其中却莫名地
蕴含着强大的力量。贾科梅蒂把艺术上升到哲学，他认为艺

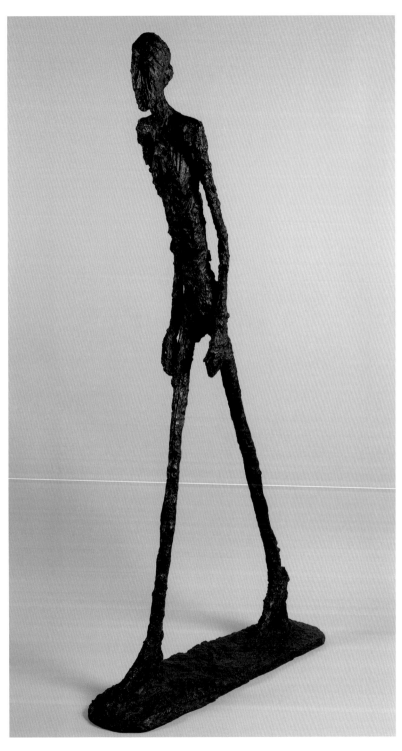

图6

图6 [瑞士]贾科梅蒂，行走的人，铜，
纵180.5厘米，长97厘米，宽23.9
厘米，1960年

图7 贾科梅蒂在布置展览，亨利·卡
蒂尔-布列松摄，纵27.8厘米，长
18.5厘米

图7

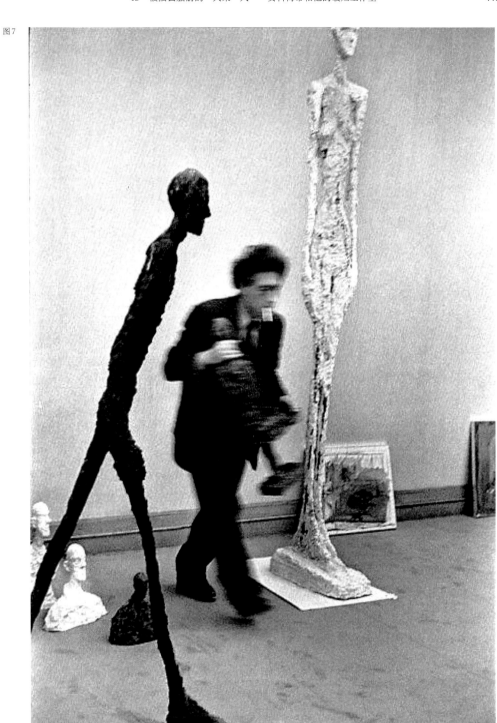

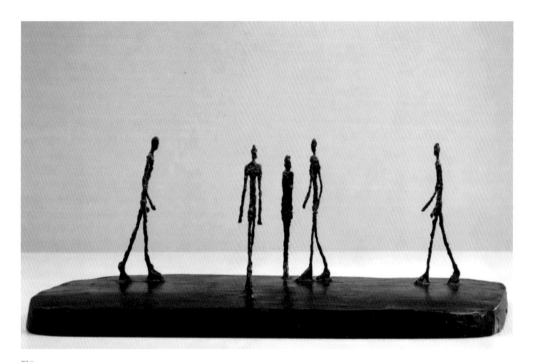

图 8

术是对世界的深深思考。他发现，真实的世界并不是理性告诉我们
的，而是自己所看到的。当他坐在窗口或咖啡厅看路边的行人，发
现他们只是个小小的黑影，眉目不清、单调地移动着，正当他把
他们看得越来越小时，他的视野却逐渐增大了，那个小人的头上和
四周的空间几乎变成了无限的东西。他更关注空间带给我们的压迫
感和深远感，这一点似乎与中国画的留白和追求意境有异曲同工之
妙，他被认为是"超存在主义"雕塑大师。他的一组群雕《广场》
（图8）表现的是细长如干尸的一女四男的粗糙人形，分别从四面八方
走来，五个人虽身处同一个广场，目光却没有碰撞，似乎都置身于
一片荒芜之地，这种活生生展现的冷漠感，切骨入髓地触碰了现代
人之间陌生与冷漠的内心。"冷战"带来的萧条，机械化大生产带
来的疏离，人究竟从哪里来要到哪里去？可以说，贾科梅蒂艺术的
持久魅力也来自他触及了当代焦虑。正如他这件叫做《狗》（图9）的
铜雕，一条瘦骨嶙峋的老狗似乎在独自沉思又像在寻觅食物，四条

图8　[瑞士]贾科梅蒂，
广场II，铜，纵
23厘米，长63.5
厘米，宽43.5厘
米，1947—1948
年，德国柏林伯
格鲁恩博物馆

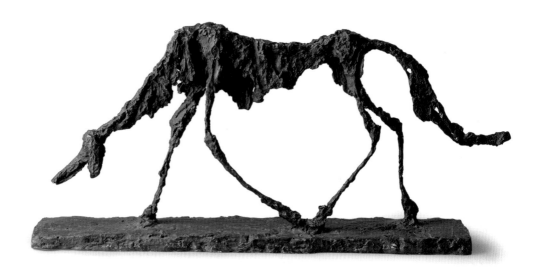

图9

图9 [瑞士]贾科梅蒂,狗,铜,纵45.7厘米,长99厘米,宽15.5厘米,1951年,现代艺术博物馆

纤细的如树枝般的瘦腿支撑着它行将枯萎的身躯,长长的基座是它唯一的支撑。贾科梅蒂说:"这就是我,有一天我看见自己走在街上,正和这狗一模一样。"可以说,受幻觉的推动和刺激,贾科梅蒂在即兴写生中创造出最为痛切、孤绝的隐喻。其实,他的创作过程就像是一个从不自欺却总是迷失的男人的动人表演,他反复地推敲确保每一刀或每一笔都不冗余,一个完美的头部特写就可能耗费数月与自己作斗争,中途几经绝望,而他大部分作品都是这样诞生的(图10)。在他为好友让·热内画的肖像中(图11),热内被置于一间巨大的、空荡荡的、有着高高的天花板的、洞穴般的房间里,他的身体比例从下往上呈金字塔型递减,几乎与背景的颜色混淆在一起,勉强可辨的缩成微型椭圆的头部,如集中了最大比重的笔触和涂改痕迹,贾科梅蒂似乎怎么也抓不住这个面孔本质的挣扎和焦躁。暖灰色、黑色、褐色和奶白色使画布像铺洒了一层迷雾,却赋予了二维平面不可预测的景深,这是时间、空间和思维的结合体。

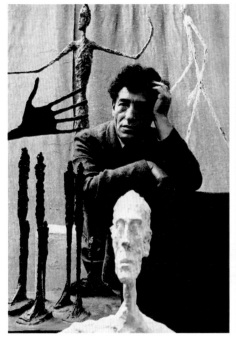

图10

图11

出生于艺术世家的贾科梅蒂，父亲是瑞士的新印象派画家，两个弟弟也都是设计师，他从小天赋异禀，十几岁就来到当时的世界文艺之都巴黎学习，曾对远古艺术和当时的先锋艺术如立体派、抽象派感兴趣，也曾是超现实主义艺术家中的一员。然而，随着战争阴影的扩大，他逐渐发现自己与"达利们"渐行渐远，重回现实、重回人类本身，人性与真实是他最想表达的，他没有转向唾手可得的名利功勋，而是孤独又艰难地独自探索着，成为20世纪现代艺术的一个孤例。

　　这一天，贾科梅蒂又是独自一人，穿行在巴黎的小巷，往返于咖啡馆和工作室之间。然而，雨下得大起来了，因为没带雨具，他将外套撑过头顶。于是，这位已经被奉为大师的艺术家，跛着脚、像个无头长腿怪物一般向人们走来。这个在自我真空萦绕下的"行走的人"却永远不会走近，就像人和人之间的距离。几年后，穷困潦倒的贾科梅蒂病逝于家乡瑞士，那个雨中行走的他被镜头捕捉到，从而成为经典（图12）。

图10　工作中的贾科梅蒂，戈登·帕克斯摄，纵27.8厘米，18.5厘米，1951年
图11　[瑞士]贾科梅蒂，让·热内肖像，1955年
图12　贾科梅蒂在巴黎的阿雷西亚街上，1961年，亨利·卡蒂尔-布列松摄

图12

干货小贴士

1.知识贴士

阿尔贝托·贾科梅蒂
（Alberto Giacometti,
1901—1966）

现代雕塑史上最杰出的人
物之一，是瑞士著名的雕
塑家、画家和诗人，也是
西方现代美术史上的重要
人物，瑞士超存在主义雕
塑大师。他的作品反映了
第二次世界大战之后，普
遍存在于人们心理上的恐
惧与孤独。

2.旅游贴士

贾科梅蒂学院

位于巴黎的蒙帕纳斯街区，
面积约350平方米，中心
是贾科梅蒂的复原工作室，
贾科梅蒂基金会精心复原
了艺术家于1966年离世时
的工作室原貌，里面展出
70多件雕塑作品，包括他
原来使用过的家具。

推荐书目

《贾科梅蒂的画室——热内
论艺术》

[法国]让·热内著，程小牧
译，吉林出版集团有限责任
公司，2012年。

这本书被毕加索认为是最动
人的艺术评论。

推荐电影

《最后的肖像》[英国]
斯坦利·图齐执导柏林电
影节上映，2017年。

推荐纪录片

《贾科梅蒂的异想世界》
[法国]

Michel van zele执导，2001年。

46

民国最炫"中国风"

"稚英画室"
的月份牌画

20世纪20年代初的一天，一个打扮时髦的年轻人再一次去拜访一位叫做郑曼陀的前辈，郑曼陀在上海的广告界小有名气，他画的广告画既有工笔重彩的细腻，又有西洋油画的立体感，在当时特别受人欢迎。听说这位穿着长袍马褂、戴着金丝边眼镜的前辈以前在杭州一家照相馆里从事人像写真的工作，他为人谦和低调，但他的画室却很少让人光顾（图1）。他广告画中的人物面容如此柔和逼真，肌肤如此细腻均匀，他到底用了什么方法？这个年轻人是百思不得其解。他叫杭稚英，是上海商务印书馆图画部的广告设计师，听说郑曼陀的广告新技法后，很想学一学。这一天，当他再次登门拜访时无意间在桌上发现了一个小玻璃瓶，拿起来仔细瞧了瞧，里面那细密的粉末发出幽暗的紫光，这应该是炭精粉，是当时照相馆里用来修版的。炭精粉！？他似乎茅塞顿开了。这个不到20岁的小伙子出生于浙江海宁的一个书香门第，自幼酷爱绘画，后来在上海的商务印书馆图画部习艺，他不仅潜心研习国画、西画、水彩画、工商设计，对新生事物也很感兴趣，什么沃特·迪斯尼的动画片了，外国杂志上的广告画了，最近已经开始为上海的商家设计香烟牌子了。这瓶炭精粉，其中应该藏着前辈秘而不宣的绘画技法？于是，回去后，他和同事金梅生一起研究起来，他们发现在写实勾勒对象的基础上，用炭精粉擦出明暗，再敷以淡彩，就能够很逼真地晕染出形象，就这样，这种后来被称为"擦笔水彩"的画法最终被破解了。

咱们讲的这个故事发生在民国初期，当时，上海被迫成为通商口岸，洋货源源不断地涌入国门，什么香水、香烟、化妆品、火柴、洋酒、纺织品，可谓是五花八门、应有尽有。为了营销，相应的广告宣传画也应运而生。不过，起初外商不了解中国的民众心理，广告上的内容都是些外国的金发美女、骑士等，国人对这些异国形象显然不感兴趣。很快，这些嗅觉敏锐的商人发现，中国民间的一种既能查日期又能增添喜庆氛围的绘有月历的年画很受欢迎，在年画中那些喜闻乐见的形象里穿插一些商品的图片或广告语，再随商品赠送给购

图1 郑曼陀近影

图1

买者是不是可以达到营销的目的？于是，一种新型的广告画诞生了，这就是月份牌画。当然，从当时盛行的周慕桥笔下的古装女郎到郑曼陀笔下的清纯女学生（图2、图3），杭稚英独辟蹊径，转而表现极具都市形象的时髦女郎和当红明星，她们穿着入时、笑容可掬，在亭台楼阁的背景前坐火车、坐轮船，甚至打高尔夫球，这些当时的新生事物传达着人们心中对美好生活的憧憬。再加上炭精粉擦笔画法的运用，一个个面色红润、笑容灿烂、婀娜多姿的人物形象跃然纸上，民国最有代表性的广告图式诞生了。

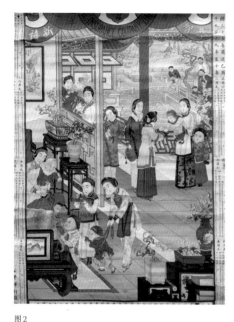

图2

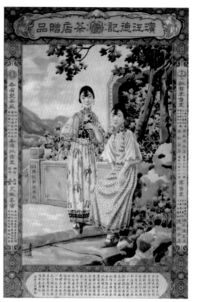

图3

图2　周慕桥，阖家欢乐过新年，英资
公平洋行火险广告
图3　郑曼陀，滨江德记茶店广告
图4　金雪尘与李慕白

　　当杭稚英再次拿着自己改良后的画作去郑曼陀家请教时，郑老先生脸色微微一变，但依旧很沉得住气，他把画拿到画室跟夫人研究了半天，才出来说，画得不错。其实，像今天一样，广告业的竞争是十分激烈的，对技法的保密也是完全可以理解的。不过杭稚英他们并没有对这种画法保密，就这样，"擦笔水彩"的画法在上海流传开来，成为月份牌的标志技法。那时候，二十岁出头的雄心勃勃的杭稚英自立门户，在上海成立了"稚英画室"，专门从事月份牌的创作。不过，要知道，一幅作品的出炉需要经历几百道工序，人物、背景、花边、产品包装设计都要有专人负责，于是，两个左膀右臂加入了，他们就是专门负责背景、服饰与色彩搭配的金雪尘，负责起稿与人物造型的李慕白，再加上杭稚英的构思与最后修缮，代表当时最高水平的月份牌画就这样生成了（图4）。他们和几十个徒弟们分工合作，以流水线的工作方式和每年制作80幅画的效率，创造出占市场上总数六分之一的月份牌画，在当时是声名鹊起，被称为是月份牌的"半壁江山"。"稚英画室"也成为中国第一个现代意义上的广告公司。

图4

 "稚英画室"笔下的美女多以当时的电影明星如阮玲玉、蝴蝶、李香兰等为模特,"开创了近现代美女明星做广告的先河",如德国德孚洋行生产的"阴丹士林布"就请影星陈云裳做代言人,她穿着无袖高开衩的新式旗袍,完美的曲线和婀娜的身姿被凸显得淋漓尽致(图5、图6)。而一幅香烟月份牌广告中一位身着红色碎花的旗袍美女怀抱琵琶,可以看出,插图的绘制既继承中国传统色彩与绘画手法,也模仿西方写实色彩和光影处理手法,再加以迪士尼动画的鲜艳色彩和电影镜头感,使人物更健康、更时尚、更喜庆,具有挺拔有力、肉感娇艳的体态和容颜(图7)。同时,为了营造理想的完美身材,月份牌画特意将人物头身比例拉长到八比一或九比一。如广生行的"双妹"月份牌画中,两个花枝招展、摇曳生姿的美女被堆积的商品围绕着,她们巧笑顾盼、娇俏柔媚,美女插图、商标、广告语、中英对照年历及各种边饰的图形均衡分布于整个版面(图8)。大体来说,整个版面采用传统年画、楹联的左右对称的版式,其中,也间或受到英国工艺美术运动莫里斯的书籍插图(图9)和法国新艺术运动穆夏的招贴画(图10)的

图5　　　　　　　图6

图5　稚英画室，影星陈云裳图，阴丹士林布广告，德浮洋行

图6　稚英画室，快乐小姐，阴丹士林布广告，德浮洋行

影响，中间版心部分为大面积的插图，左右竖直部分为长条的广告语或主题文字，上面一排为商标和企业名称组合，广告语、品牌名、企业名称及说明文字大小穿插，主次分明，可以看出，美术字的运用和字体设计已十分娴熟。最下面一排一般布局中西对照年历，而逼真描绘的商品如倾斜的香烟盒、漂浮的香水瓶则往往置于上下左右看起来似乎不起眼的位置，达到此地无声胜有声的广告植入的目的。当然，借鉴英国的维多利亚、法国的新艺术运动及美国的装饰艺术等多种风格的边饰也非常醒目，围绕在版面的周边，共同构建出一幅幅中西合璧、东情西韵的月份牌广告画。据考证，当时一幅月份牌画的广告费多达4万元，相当于现在的上百万元，据说，杭稚英一个月收入可以买一辆汽车，当时汽车很贵，有钱人家也就是有辆马车。不过，杭稚英乐善好施，除了运营庞大的画室外，他还资助了很多生活有困难的同行。

　　然而，抗日战争爆发了，一年秋天，一个全副武装的日本人手里拿着一捆金条，来到杭稚英家里家请他为一个日本商家画广告画，并要写上"大东亚共荣圈"的侵略口号，杭稚英声称自己

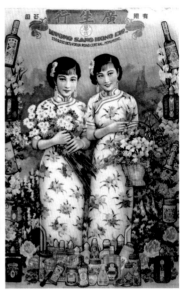

图7 图8

图7 稚英画室,香烟月份牌广告

图8 稚英画室,『双妹』月份牌画,广生行,1936年

有病,手抖,画不了画,并拿出手帕拼命咳嗽起来,手帕上还真咳出一摊血来。日本人见状,只得悻悻离去。当然,杭稚英也不能再替别的商家画月份牌了,家中及画室大小40口人的生活一下变得沉重不堪。抗战八年,他靠借债度日,终于熬到抗战胜利,业务又忙得不得了,他们用两年时间竟然把抗战时期的所有债务全部还清了。然而,积劳成疾的杭稚英因脑出血突然与世长辞,终年47岁(图11、图12)。

如今,月份牌画已成为民国时期的最有代表性的中国符号。其中,杭稚英堪称中国广告第一人,他创办的"稚英画室"创造出人批独具特色的月份牌画,画中这些都市摩登女郎健康、自信、阳光,再加上精致考究的版式设计,月份牌画已成为独具中国特色的永不褪色的经典,直到现在,作为最具"中国风"的视觉符号和视觉语言,被设计界艺术界广泛借鉴与再设计,散发着永恒的魅力。每当看到这些民国最炫"中国风"的月份牌画,一种民族自豪感就油然而生了。

图9

图10

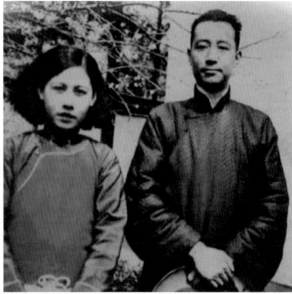

图11

图12

图9　〔英国〕威廉·莫里斯，乔叟作
　　品集首页，1896年
图10　〔法国〕穆夏，JOB香烟广告，
　　1898年
图11　杭稚英与王萝绥夫妇合影（拍
　　摄于家乡海宁）
图12　杭稚英近影

干货小贴士

知识贴士

杭稚英（1900—1947）

杭稚英，浙江海宁人，我国最早的商业美术家之一，被誉为中国近代广告之父。自幼爱好绘画，早期学郑曼陀画风，后揣摩炭精粉擦笔肖像画，画法渐变，色彩趋向强烈、艳丽。他开创了中国最早的现代广告公司——稚英画室，作品称雄上海滩30年，由他设计的月份牌超过了1600种，影响深远。1947年因劳累过度，患脑出血逝世。

推荐书目

《民国商业美术主帅杭稚英》
林家治著，河北教育出版社，2012年。

《老月份牌广告画》
张燕风著，英文汉声，2010年。

推荐纪录片

《老上海广告人》，杭稚英（第2、3集）
胡培培执导，共6集，CCTV，2009年。

　　　　1954年的一天，在荷兰的阿姆斯特丹正举办着第12届国际数学家大会。作为四年一次的国际数学界盛会，除了研讨和交流，也是这些顶尖专家们会见老朋友、结交新朋友的契机。会议间隙，他们热火朝天地交谈着，一位叫做罗杰·彭罗斯的英国科学家被他的助手告知，旁边有个画展应该去看看。彭罗斯是与大名鼎鼎的霍金同量级的科学家，他俩曾一起创立了现代宇宙论的数学结构理论。他抱着逛一逛的心态走进了阿姆斯特丹现代美术馆的展厅，不看不知道，展厅中挂满了古怪的、充满恶作剧般绝妙又精湛的版画！这些对称、循环、二维、三维不断转换的奇妙图形，在彭罗斯眼中，化为了分形几何、双曲几何、多面体、密铺平面等数学概念，难以想象，这些隐晦难懂的抽象定律竟被人似乎毫不费力地用艺术呈现出来。你看这幅《八张脸》(图1)，8张形象迥异的人脸，正看倒看都有好几张脸，他们有的端庄有的妩媚，有的诚挚有的阴险，但却彼此亲密无间，数学中的平面镶嵌理论竟可以这么玩！这幅《画手》(图2)，在一块钉着的画板上，一只手在画另一只手，而被画的那只手又忙着画第一只手，手腕以上的部分还停留在画板中，而手腕以下就成为真实的、青筋暴起的获得生命的手，究竟是谁画出了谁？真是绘画中的超级悖论！而在这幅《蜥蜴》(图3)中，一只扁平的蜥蜴图形从速写本中缓慢地爬了出来，变成了一个真实的立体的蜥蜴，它爬上一本书、一个三角板，再到一个多面体顶端，最后从铜钵跳回到速写本回缩成一个蜥蜴图形，这个畅游在二维三维世界的调皮的小蜥蜴，完成了它的冒险之旅！罗杰斯目不转睛地盯着这一个个视觉谜团，越看越起劲，越看越着迷，几乎挪不开脚步。这些作品的作者是谁？这简直就是一个艺术界的魔法师！

　　　　他叫莫里茨·科内利斯·埃舍尔，来自荷兰北部的一个小城，在20世纪初那个现代艺术风起云涌的时代，他到底属于艺术家还是别的什么家是个很让人尴尬的问题。如果说当时的他有粉丝的话，那么他们大多是科学家，可以说，是科学家们最早发现了他作品的价值和意义。他们从各自的角度用他的画作解释或说明自己的

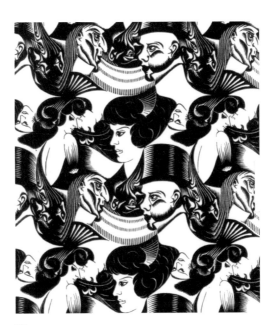

图1 [荷兰]埃舍尔，八张脸，木版画，1922年

图1

理论。你看，生物学家可以从这幅《鱼和鳞》(图4)中看到一片鱼鳞如何"演化"成一条鱼。宇航员会盯着这幅《相对性》(图5)慢慢习惯天花板转换为地面的瞬间感觉。地质学家也一定会对这幅《群星》(图6)中所展现的晶体世界感兴趣。再来看，我国物理学家杨振宁的《基本粒子发现简史》是以他的《骑士》作封面的，而德国物理学家哈肯的《协同学：大自然构成的奥秘》中也出现了他的作品。对了，这次令彭罗斯惊为天人的埃舍尔的画展，也是作为国际数学会议的一部分被国际数学协会邀请而举办的。不过，彭罗斯肯定没想到，他视为知音的埃舍尔的数学只有初中水平，也可以这么说，从小到大，埃舍尔的数学从没及格过，而现在他竟然和这些数学家们一唱一和，仿佛就是他们失散多年的兄弟。

　　其实，小时候的埃舍尔不但数学差，门门功课都不好，作为土木工程师的父亲送他到建筑专业深造，不想门门挂科的儿子却转入自己感兴趣的图形艺术系学习版画。毕业后，他经常到风光宜人的地方写生，尤其对西班牙阿尔罕布拉宫中的几何镶嵌艺术感兴趣，旅

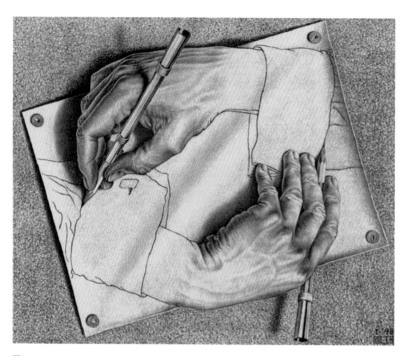

图2

图2　[荷兰]埃舍尔，画手，石
　　　版画，1948年
图3　[荷兰]埃舍尔，蜥蜴，石
　　　版画，1943年
图4　[荷兰]埃舍尔，鱼和鳞，
　　　木刻，1959年
图5　[荷兰]埃舍尔，相对性，
　　　石版画，1953年

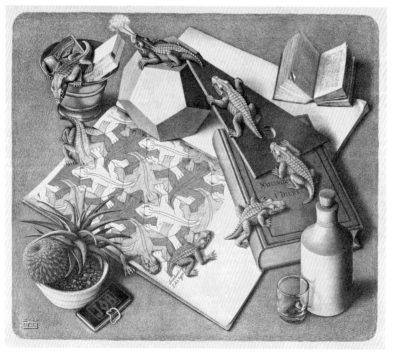

图3

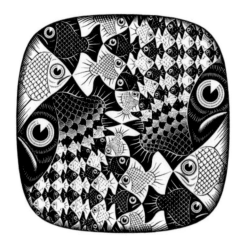

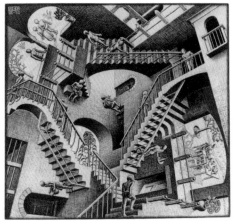

图4 图5

途中他结识了同样喜欢艺术的未来的妻子耶塔，他们重游了阿尔罕布拉宫，那种平面周期性分割中潜藏的丰富的可能性深深打动了他，他整日临摹摩尔人的镶嵌图案，阅读装饰方面的书籍，钻研数学课本中的图形。也许从这时起，年逾40岁的埃舍尔的数学潜质迸发了，他似乎还不知怎么回事就理解了数学理论，表达和描绘智力上的创造使他废寝忘食。他不停地画，不停地刻，渐变、循环、相悖、鱼、蜥蜴、房子，他就像走火入魔般，固执地征服着他眼中这个有序和无序交叉的奇幻世界，他说："如果你能知道我在黑夜之中看见的东西就好了……与那些思绪相比，我的每一幅作品都是失败的，甚至，连它们的一角都表现不出来。"他如饥似渴地捕捉着稍纵即逝又源源不断的灵感。他有一个很大的花园，就是想让别人离他远远的，因为他工作时需要一个人独处，当他全神贯注地投入创作时，他不能容忍一丝批评，因为那样他的激情和信心将会毫不留情地悄悄溜走。当他创作出他认为全世界最美的东西时，他又会坐在那里，整个晚上都含情脉脉地盯着它。的确，你看他的《昼与夜》(图7)，沉重而现实的土地突然腾上了天空，变成了白色或黑色的鸟，白色的鸟飞向黑夜里的河畔村庄，黑色的鸟飞往白天里的广袤田野，村庄田野互为镜像，画面运用了图底反转、渐变、对称等理念，营造出一个神秘而抒情的田园

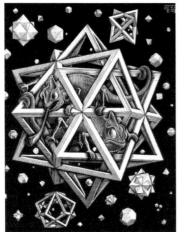

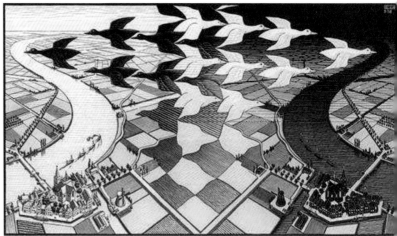

图6　　　　　　　　　图7

幻境。再看这幅《天与水》（图8），水平线处是简单的鱼和鸟的镶嵌图案，随后两者向上下渐变，直至变成栩栩如生的鱼和鸟。而黑色的鸟构成了鱼游动的水，白色的鱼构成了鸟飞翔的天空，图底互换、渐变和密铺平面的运用使两者毫无间隙地融合在一起。而这幅套色版画《红蚁》（图9）的灵感来源于拓扑学中的"莫比乌斯带"，指的是只有一个面和一条边的奇异的带子。画面中，一只红蚂蚁不断地在这个"8"字形的曲面带上攀爬徘徊，从里侧到外侧，从白天到黑夜，可怜的小东西，它永远也走不到尽头。埃舍尔又依据老友彭罗斯的不可能图形"彭罗斯三杆"原理创造了这幅《瀑布》（图10），画面中，倾泻直下的瀑布顺着砖砌的水渠向下流去，流着流着，突然，最远最低点变成了最近最高点，于是瀑布再度跌落，循环往复，一切看上去是那么天衣无缝，简直就是一个施了魔法的永动机！这幅《观景楼》（图11），又称《鬼屋》，一架笔直的梯子一端竖在建筑物里面，另一端却斜靠在墙外。如果谁爬上了梯子，一定搞不清楚自己在楼里还是楼外，如果他从下往上看，他肯定在里面，但如果从上往下看，他又只能在外边。柱子没有几根是正常的，都把前面连到了后面，二楼瞭望山谷的那位富商把右手扶在角柱上，如果他还想把左手扶在另一根柱子上的话，一定会惊出一身冷汗！这真是一个诡异的矛盾空间。他一

图6　[荷兰]埃舍尔，群星，木刻版画，1948年
图7　[荷兰]埃舍尔，昼与夜，石版画，1938年

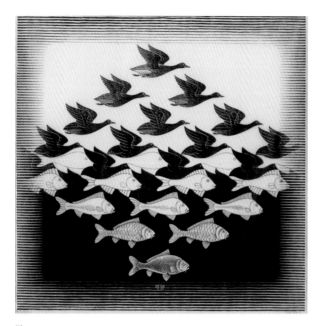

图 8

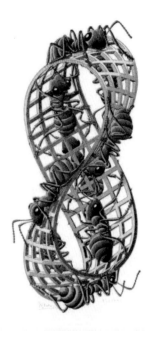

图 9

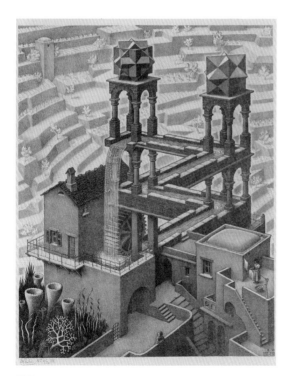

图 10

图 8　[荷兰]埃舍尔，天与水，木版画，
　　　1938 年
图 9　[荷兰]埃舍尔，红蚁，石版画，
　　　1963 年
图 10　[荷兰]埃舍尔，瀑布，石版画，
　　　　1961 年

生的巅峰之作《画廊》(图12)已经达到了他思维能力和表现能力最遥远的极限。画面左侧，一位男人在欣赏一幅画，他看到港口、货船还有向右侧延伸的堆砌的房屋，一位女子在窗口眺望，随着她的视线下移，会发现角落里有一所房子，房子的底部有一个画廊的入口，画廊里正在举办一场画展……然后，他赫然发现自己竟站在自己所观看的画中！我们的视角随着这环形膨胀、诡异难辨的画面循环交错。画家运用了数学中著名的黎曼曲面，画面空间至此已全部用尽，没有进一步放大的可能，因此中心有一个无法弥补的空洞，埃舍尔在这里签上了自己的名字，巧妙地解决了这个难题。他一生中的最后一幅作品《蛇》(图13)表现了"无穷"的概念，3条蛇从大环的间隙头尾相连地蜿蜒盘旋在一起，无数个小环从圆的中心生长出来，越变越大又渐渐缩小，最后似乎将要消失在这奇幻世界的边缘地带。

他就像是一个技艺娴熟的木匠，在那个没有计算机的年代只用折尺与量规干活。他以自己举世无双的才分，埋首于独一无二的视觉探险，因为画中注入了太多的理性元素，他曾遭到艺术界的排挤。其实，至今他仍无法被纳入任何一个艺术流派，因为他的思想已远远地超越了他的时代。从数学、哲学、心理学到艺术设计、影视和网络，他的粉丝遍布各个领域，他是被《大英百科全书》记载的少数艺术家之一。电影《哈利·波特》《盗梦空间》《魔幻迷宫》的灵感部分源于他的作品，2014年新开发的游戏《纪念碑谷》可以说是埃舍尔不可能图形的重构。他也是平面设计界的偶像，他的图底反转、共用形、矛盾空间等理念不但被广泛运用于当代标志、海报设计中，也于20世纪80、90年代被成功引入我国美术学院的平面构成课当中，当代平面设计大师如德国的冈特·兰堡、日本的福田繁雄都曾受到他的影响。

幸运的是，尽管多年来埃舍尔只能靠画插图或壁画来获得一些微薄的收入，但他却从不缺钱，他出生在一个可以让他自由发挥艺术天赋的家庭，只要一有需求，父亲就立刻给予他经济上的鼎力支持。尽管父亲没有等到他大放异彩的那一天，但看到"永远在神秘中徘徊"的如痴如醉的儿子绽放的生命，也许是一个父亲最大的安慰吧！

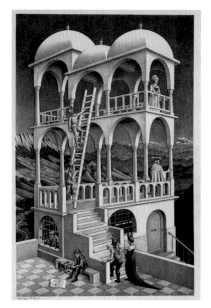

图11

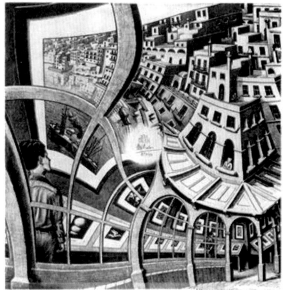

图12

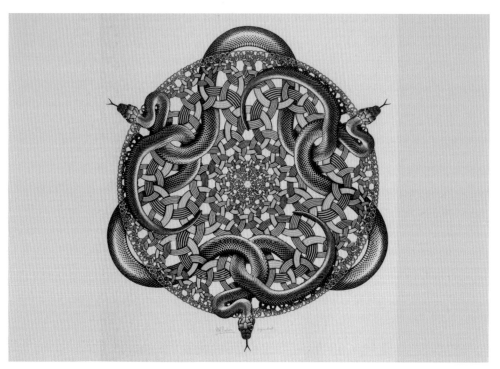

图13

图 11 [荷兰]埃舍尔，观景楼，石版画，1958 年
图 12 [荷兰]埃舍尔，画廊，石版画，1956 年
图 13 [荷兰]埃舍尔，蛇，木版画，1969 年

干货小贴士

1. 知识贴士

莫里茨·科内利斯·埃舍尔（Maurits Cornelis Escher，1898—1972）

荷兰版画家，因其绘画中的数学性而闻名。他的主要创作方式包括木版画、铜版画、石版画、素描。在他的作品中可以看到对分形、对称、密铺平面、双曲几何和多面体等数学概念的形象表达，他的创作领域还包括早期的风景画、不可能物件、球面镜。

《纪念碑谷》

USTWO公司开发制作的解谜类手机游戏，于2014年正式发行。曾获得了至少14个奖项，包括最佳移动游戏奖、苹果公司颁发的设计大奖以及iPad年度最佳游戏等。玩家在游戏中，通过探索隐藏小路、发现视力错觉来帮助沉默公主艾达走出纪念碑迷阵，引导艾达至终点。大家可以尝试下，但不要着迷哦！

2. 旅游贴士

埃舍尔宫殿博物馆

荷兰女王的冬季行宫，无论是拼花地板、楼梯还是水晶吊灯都十分精致，同时又处处可见埃舍尔的元素。最神奇的是博物馆二楼打造出的视错觉体验馆，在这里，脚下就是无限的深渊，眼前的墙壁会舞动起来，小孩子比大人还要高大。

推荐书目

《魔镜——埃舍尔的不可能世界》

[荷兰]布鲁诺·恩斯特著，田松、王蓓译，上海科技教育出版社，2003年。

这是埃舍尔的数学家朋友写的一本介绍他生平和艺术作品的书，是埃舍尔认可的一部传记。

《哥德尔，埃舍尔，巴赫：集异璧之大成》

[美国]侯世达著，严勇、刘皓明、莫大伟译，商务印书馆，1997年。

作者触类旁通地把音乐、美术和计算机三个领域中共同理念提炼出来并加以整合，让人不禁感叹作者脑洞之大。这是一本跨界的神作。

《埃舍尔大师图典》

陕西师范大学出版社，2003年。

推荐纪录片

《埃舍尔：无限透视》

BBC，2007年。

推荐电影

《盗梦空间》[美国]

克里斯托弗·诺兰执导，2010年。

48

长亭外，古道边，芳草碧连天

从李叔同到
弘一法师

　　1918年8月19日一早，38岁的李叔同告别了任教六年的浙江省立第一师范学校，在杭州的虎跑定慧寺正式出家，法名演音，号弘一。在这之前，他托付天津的发妻把两个儿子抚养长大，叮嘱让他们以后从事教育；给住在上海的日本籍妻子诚子写信，安排友人送她回国；将自己多年来视若珍宝的书籍、字画、折扇、金石器等都分赠给了友人和学生，自己只带了三件简单的衣服，还有饭钵、竹杖和草鞋，他断绝一切尘缘，正式落发为僧了（**图1**）。

　　李叔同出家的消息没多久就传遍了大江南北，成为当时的文化教育界轰动一时的新闻。那个英姿翩翩、盛名远扬的才俊竟然突然遁入空门，做了和尚？大家是深感惋惜。他怎么能在盛年抛却荣华富贵、置娇妻幼子于不顾？众人是大惑不解，于是诞生了各种版本的猜测：破产说、遁世说、幻灭说、政界失意说，等等，在当时传得是沸沸扬扬，引发了无尽的争议。

　　也是，像李叔同这样的青年才俊在民国初年的文化圈可是个响当当的人物。他出身于天津巨富之家，自小聪颖早慧，在上海读书，接受新文化的洗礼，十里洋场，什么场面都见过。他

图1

图2

图1 弘一法师在杭州玉泉，摄于1919年
图2 东京美术学校毕业照（中为李叔同），1911年
图3 李叔同于春柳社反串饰演『茶花女』造型，1907年
图4 李叔同自画像，日本东京艺术大学，1911年

图3　　　　　　　　　　　　　　　　图4

仪表堂堂、风流倜傥，去日本留过学（图2），开办过社团、创办过杂志。学成归国后，他受聘于南京和杭州两地任美术和音乐老师，周末去上海与诚子团聚，按时供养天津老家的妻儿。在那个时候，所谓俗世的一切荣华与名声他似乎都拥有了。尤其是他在文化艺术上的造诣使他拥有众多粉丝和同道中人。文学上，他是"二十文章惊海内"，十五岁就写下了"人生犹似西山日，富贵终如草上霜"这样极富禅意的诗句，也是许多耳熟能详的歌曲的词作者；音乐上，他被誉为中国近现代音乐启蒙者，是第一个用五线谱作曲的中国人；戏剧上，他是中国话剧艺术的奠基人，创办了中国第一个话剧团体春柳社，自己还是个杰出的表演艺术家（图3）；绘画上，他堪称中国现代美术之先驱，是中国油画的鼻祖，也是中国第一个开创裸体写生的教师（图4）；书法上，他是近代著名书法家，达到了"平淡美"的极致；篆刻上，他是西泠印社的早期成员，领风气之先；教育上，他桃李满天下，培养出丰子恺、潘天寿、刘质平等大批著名的艺术家。他开创了中国的尤数个"第一"，在从事的每一个领域都做到了极致。所以，同样的，在佛学

图5　　　　　　　　　　　　　　　　　　图7　　　　　　　　　　图8

上，他还将被尊为南山律宗第十一代世祖，声名甚至超越当年的文人李叔同。

　　他从少年时就开始学习篆书，再写隶书，后入楷、行、草诸体，尤对六朝碑版认真临写，形成他劲健厚重的书风。然而，如果从出家前和出家后来看弘一的书法，那可真是一门"写心"的艺术，之前他的书法可谓绚烂之致，峥嵘圭角，锋芒毕露（图5），出家后他的书法字形变得修长，呈瘦硬清挺之态，给人一种清静似水，恬淡自如的视觉美感（图6）。他的书法常以对联的形式出现，主要取自佛教经典，字与字间隔较远，给人以疏落空阔、文质彬彬的感觉（图7）。他的字多为行楷，字中的点看起来比较多，短的横竖都被简化成点，点到为止。字形也不讲究大小参差、错落有

图6

致以及字与字之间的牵绕连带，但笔画都交代得清清楚楚，简练至极，没有任何造作与修饰，只是通过每个字个别笔画小幅度的强调和倾斜，呈现出一派天真烂漫、朴实无华、自然本真的艺术风貌，达到了书法上"平淡美"的极致，这是他心灵境界升华的写照。

1942年62岁的弘一法师写下"悲欣交集"4字绝笔圆寂（图8）。也许悲就是慈悲，欣就是欣喜，于人世之悲中感受得道之欣。慈悲也是放下，人生正是有太多的放不下才会有如此多的痛苦。

耳边又想起他的那首《送别》："长亭外，古道边，芳草碧连天……天之涯，海之角，知交半零落。一瓠浊洒尽余欢，今宵别梦寒。"

干货小贴士

知识贴士

李叔同（1880—1942）

天津人，名文涛，字叔同，别号有200个之多，出家后名演音，法号弘一。著名音乐家、美术教育家、书法家、戏剧活动家，是中国话剧的开拓者之一，律宗第十一代世祖。他的一生充满了传奇色彩，为世人留下了咀嚼不尽的精神财富，是中国绚丽至极而归于平淡的典型人物。

推荐书目

《弘一大师传》

陈慧剑著，西泠印社，商务印书馆国际有限公司，2013年。

《艺术人生——走进大师·李叔同》

陈星著，西泠印社，2004年。

推荐电影

《一轮明月》

陈家林执导，濮存昕、徐若瑄、李建群等主演，2005年。

推荐纪录片

《李叔同——红尘内外》

《文化大观园》，凤凰视频，2013年。

49

硬核下的温柔

安藤忠雄的
建筑世界

20世纪60年代初，在日本大阪的一家旧书店里，一个看上去20岁左右的年轻人似乎被一本书迷住了。他聚精会神地看了很久，然后悄无声息地把这本书藏在书店一个最不起眼的角落。这是一本法文版的建筑二手书，他既不通法文也不知道作者是谁，但书中这些由光线、空间和建筑物巧妙融合在一起的奇形怪状的草图和照片，简直美丽至极！然而，书底的标价还是给他泼了盆冷水。不过，从此以后，他有空就来，每次看完都把它藏在一个隐蔽的角落，生怕它被别人注意后买走。当然，他加倍地打工赚钱，终于在一个月后如愿以偿。

他叫安藤忠雄，高中毕业不久，正处于工作的瓶颈期。几年前，在双胞胎弟弟的影响下，他拿到了职业拳击执照，打过多场拳击比赛，战绩也还不错，23战13胜3负7平。正当他决定以此为业时，却目睹了日本当时的明星拳击手原田政彦的训练，他一下子愣住了，他发现，不管是速度、力量还是心肺功能和恢复力，自己无论怎样努力也不可能达到他那般境界。经过一番痛苦的思量，他果断地放弃了当职业拳击手的想法。可是，拿什么养活自己？一想到外婆这么大年纪还要辛苦赚钱抚养他，他就下定决心必须要自力更生。

其实，以前，外公家里很富有，因为妈妈是独生女，出嫁前有个约定，要把长子过继给外公家抚养以继承财产。可没想到的是，外公家的产业因为战争而毁于一旦，外公与世长辞后，外婆只能靠做点小生意度日，两个人相依为命。他只记得老家那阴暗潮湿的长屋，冬天冷得能看到寒风在吹，夏天却又闷热不通风。可家对面的木工厂是他最喜欢去的地方，放学后的时间他几乎都泡在那里，然后有模有样地学别人画蓝图，把木块削出形状，在充满木材香气的环境中享受那种自己动手做东西的喜不自胜的感觉。不过，比起学校采取放牛吃草的教育，外婆的家教却非常严格，"守信、守时、不说谎、不找借口"是她坚守的人生信条。记得那年做扁桃体手术，外婆一句"自己走路去吧"便很干脆地将他推开。当时还是个孩子的他在去医院的路上心情格外悲壮，一个人度过危机的经历磨炼了他坚强的内心，可以说，外婆是他的第一任老师。

图1　风华正茂的安藤忠雄

图1

　　放弃当职业拳击手后，因为家境并不富裕，加上学历不够，安藤忠雄也不得不放弃念大学。也许因为从小耳濡目染他十分喜爱动手做东西，从做家具、室内设计到建筑设计，他开始边打工边自学。他曾潜入无法就读的大学，偷偷旁听建筑系的课程；攒下打工的钱购买大学建筑系的全套教科书；去上设计学的夜校，学习设计的函授课程……也就是在这时，他遇见了那本让他日思夜想的书的作者——瑞士建筑大师勒·柯布西耶，他一遍遍临摹着设计图，一次次描绘着书中的建筑线条，几乎到了记下所有图样的程度。同样没有受过正规教育的柯布西耶，仅凭自己的一腔热情闯出一片天地的经历，如同星星之火，引燃了安藤内心的抱负。于是，他带着辛勤打工赚来的人生第一桶金，从20岁那年，踏上周游世界的穷游之旅，他断断续续用了将近10年的时间遍寻日本和世界的知名建筑，观摩各个建筑大师的作品。当然，此行他还有一个期冀，就是见到勒·柯布西耶。

　　虽然走访了所有找得到的柯布西耶的作品，但遗憾的是，在他抵达巴黎前的几个星期，柯布西耶就离开了这个世界。不过漫长而充实的世界建筑之旅使安藤找到了方向，回国后，他就在大阪成立了一间属于自己的建筑师事务所（图1）。虽然开始时几乎处于无业状

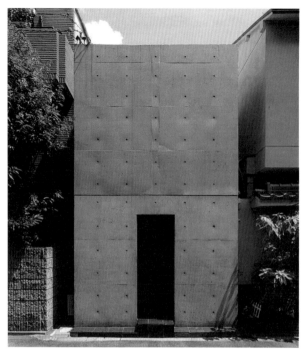

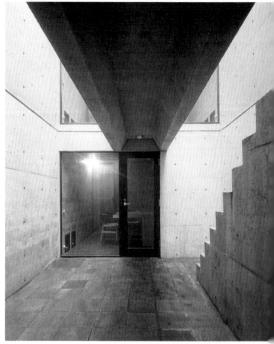

图2

图3

态，他也长期处于苦闷之中，因为没有人会找一个没有任何学历背景和作品的人去设计自己的房子，直到那件饱受争议而又使他名声大噪的私人住宅"住吉的长屋"的问世。这座位于大阪一条老街上的狭长住宅与邻居的墙壁紧挨着，看似坚硬的外墙是经过安藤多年探索，在一种合适的配比下采用的质量上乘的清水混凝土，达到一种丝绸般温暖的质感，建造时用来定位的孔洞也悉数保留，这种坦率和原始赋予建筑浪漫的色彩（图2）。当然，最不可思议的是安藤在房子里设计了一个露天的中庭，将风、光、水等自然元素引入建筑，屋主在房间内就能真切地感受到风霜雨雪等天气变化，虽然下雨时雨会淋入家中，从卧室去厕所还得撑把伞……但与自然恩宠的肌肤相亲还原了住宅的生活情趣，让这座坚硬的清水混凝土几何体仿佛有了生命（图3）。

　　当然，安藤最引人瞩目的代表作是他的"教堂三部曲"，光之教堂、水之教堂和风之教堂。其中，位于大阪的光之教堂，是"教堂三

部曲"中最为著名的一座，也是安藤粉丝的必经打卡地。教堂不大，仅能容纳约100人，然而，由坚实厚硬的清水混凝土围合出的一片黑暗空间，让走进的人瞬间感受到一种与世隔绝的静谧。一道独立墙把空间分割成礼拜堂和入口两部分，透过毛玻璃拱顶，人们能感觉到天空、阳光和绿叶。当然，最令人惊叹的是，灿烂的阳光从一面墙体上的硕大镂空十字架缝隙倾泻而入，映衬在混凝土的底色中，就像一束光的火苗，这就是著名的"光之十字"（图4、图5）。而位于北海道一处群山环抱之中的"水之教堂"如今已成为日本女孩最向往的结婚胜地之一（图6）。透过教堂正面巨大的可开启的落地玻璃将一池荡漾的碧水引入室内，景致随四季不同而变幻无穷，面对着伫立在水中央的白色十字架，有一种脱尘于世的梦幻感（图7）。而坐落于海拔约900米的神户六甲山临海峭壁上的"风之教堂"，当人们走过连接峭壁、大海与教堂内部狭长的"风之

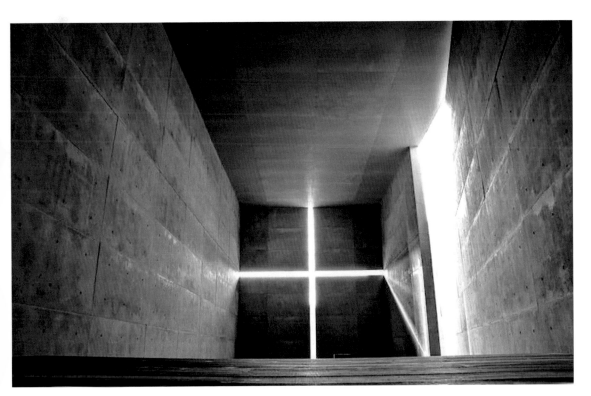

图4

长廊"（图8），沁人心脾的海风贯穿而过，最终到达由变幻的光线和落地窗所形成的"影之十字"的教堂内部，顿觉豁然开朗（图9）。

如今，孜孜不倦的创作使安藤早已享誉世界，从60度斜坡上建造的神户六甲山集合住宅（图10），到藏在莲花池下的本富寺水御堂（图11），以及被誉为"薰衣草上的蒙古包"的札幌陵园（图12），安藤忠雄为我们展示了他太多天马行空和惊世骇俗的创意，从质朴的感动到冰冷的震慑，硬核的外表下隐藏着他精心打造的温柔。如今简练洁净的混凝土墙面已成为他建筑设计的代名词，他也因此被人称作"清水混凝土诗人"。从一个从未受过科班正

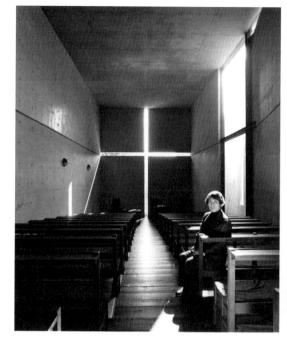

图5

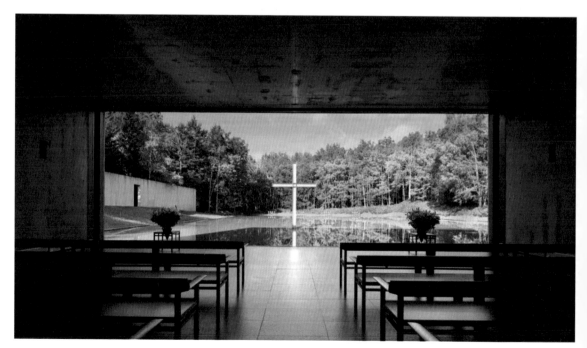

图6

图5 安藤忠雄与光之教堂，荒木经惟摄
图6 水之教堂，北海道，1988年

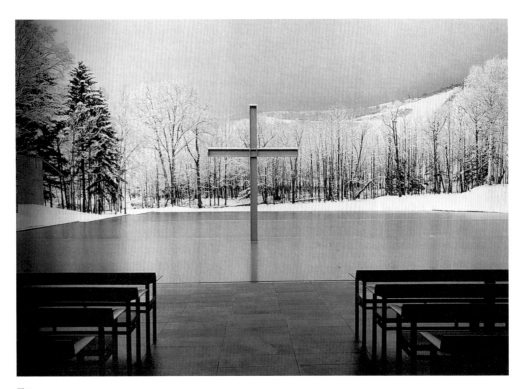

图7

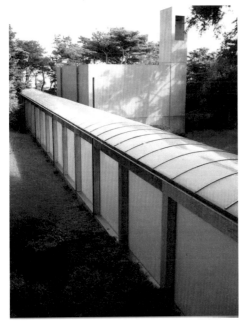

图8

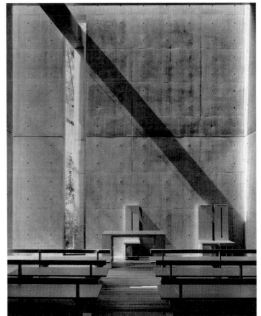

图9

图7　水之教堂（近景）
图8　通向风之教堂的"风之长廊"

图9　风之教堂（内部），神户，1986年

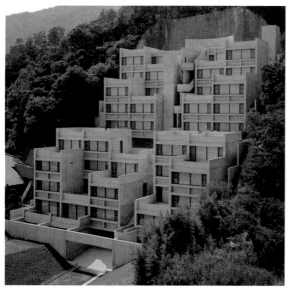

图10

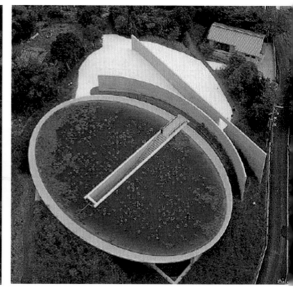

图11

规教育的懵懂少年到当今最活跃、最具影响力的世界建筑大师之一，1995年，安藤忠雄获得了有"建筑界的诺贝尔奖"之称的普利兹克奖。如今，即使身患癌症，斗士安藤依然抱有一颗乐观和努力的心，就像他所认为的，一个人真正的幸福并不是永远待在光明之中，而是从远处凝望光明，并朝他拼命奔去，幸福和充实就浸润在那全然忘我的时间里……

图10　六甲山集合住宅，神户，1983年
图11　本福寺水御堂，兵库县淡路岛，1991年
图12　"薰衣草上的蒙古包"，札幌真驹内泷野陵园的头大佛，2016年

图12

干货小贴士

1.知识贴士

安藤忠雄

日本著名建筑师。1941年9月13日出生于日本大阪，1969年创立安藤忠雄建筑研究所，1997年担任东京大学教授，1995年获得普利兹克建筑奖。从未受过正规科班教育，开创了一套独特、崭新的建筑风格，成为当今最为活跃、最具影响力的世界建筑大师之一。

2.旅游贴士

光之教堂

安藤忠雄的代表作，日本最著名的建筑之一。位于日本大阪城郊茨木市北春日丘一片住宅区的一角，是现有一个木结构教堂和神父住宅的独立式扩建。教堂约113平方米，能容纳约100人，是安藤忠雄"教堂三部曲"（风之教堂、水之教堂、光之教堂）中最为著名的一座。

推荐书目

《建筑家安藤忠雄》

[日本]安藤忠雄著，中信出版社，2011年

据说是安藤忠雄唯一亲自执笔的自传。

《安藤忠雄：建造属于自己的世界》

Lens、[日本]安藤忠雄著，中信出版社，2018年

囊括了几乎全部的安藤作品，可作为日本安藤忠雄作品的旅行地图。

推荐纪录片

《城市与建筑：安藤忠雄的建筑诗》[日本]

英语、日语，2011年。

《安藤忠雄：武士建筑师》[日本]

水野重理执导，2016年。

50

奇幻摩登的中国符号

东方变形大师
张光宇

1961年，历时四年的国产大型动画片《大闹天宫》上集终于杀青了，当时的两家国内著名报刊刊登了这部动画片的新闻介绍，可能是疏忽，记者漏登了角色造型设计师的名字。要知道，一部动画片从剧本、美术设计到动画设计和后期制作要耗费大量的精力，其中，美术设计中的角色造型设计更是重中之重，是形成影片整体风格的重要元素，为此，导演万籁鸣特地写信向他致歉。

他叫张光宇（图1），寻根究底，《大闹天宫》中"美猴王"的原型参照的是他十几年前出的漫画书《西游漫记》中的造型。那是1945年，一个战火纷飞的年代，这套彩色连环漫画虽画的是师徒四人去西天取经的故事，但内容却有讽刺时政的意味，什么玉皇大帝的天宫里充满乌烟瘴气，唐三藏一路遇到的妖魔鬼怪都是皇亲国戚，妖孽被擒却总有神仙来说情，等等。不过，这部漫画在当时引起极大的轰动，主要缘于它的漫画风格前卫而大胆。如驾在氢气球上的阿房行宫，充满异域情调的纸币国百花台，构造奇特的埃秦古国等，画中的世界既梦幻又神奇，还充溢着摩登的气息。穿着古代长衫的"历史老人"有着一对洁白的翅膀，身着透明睡衣戴小丑帽的国王睡在包豪斯样式的床上。"梦得快乐城游览指南"封面上的女郎身着超短裙、黑丝袜和高跟鞋，就像好莱坞的电影明星。"梦得快乐市"的市长头戴尖顶帽、手拿魔术棒，好似个西方的魔术师。更别说埃及装束的"埃秦国"国王，身着荷叶超短裙的何仙姑和透明长裙的铁扇公主，再加上旋转楼梯、摩天大楼及形状各异的玻璃器皿和哈哈镜，画面中四处充斥着中西合璧的摩登形象。当然，漫画的构图也很新潮，在全景、近景、中景、特写之间来回切换，极富镜头感，如表现重峦叠嶂、云雾缭绕的用全景，表现师徒四人走在取经路上的用中景，而各露出半张脸的大特写营造出八戒吐黄金的神奇，电影蒙太奇的表现手法被成功借鉴了（图2～图6）。不过，漫画书中最抢眼的还是大家所熟知的师徒四人的造型（图7），身披袈裟的唐三藏，肥头大耳的猪八戒，胡子拉碴的沙和尚，尤其孙悟空的造型令人过目不忘，心形的面部装饰、圆圆

图1

图1　张光宇（图1）
图2　张光宇·"西游漫记"连环漫画（1）

图3　张光宇·"西游漫记"连环漫画（2）
图4　张光宇·"西游漫记"连环漫画（3）

图5　张光宇·"西游漫记"连环漫画（4）
图6　张光宇·"西游漫记"连环漫画（5）
图7　张光宇·"西游漫记"连环漫画（6）

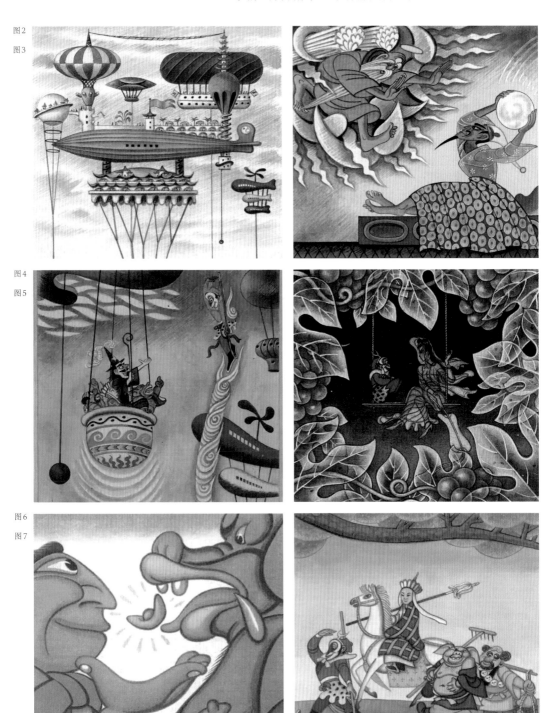

图2
图3

图4
图5

图6
图7

的大耳朵、柔软的帽子、时髦的豹皮裙和微翘的厚底靴，成了日后美猴王的标配。

　　　　要知道，这可是20世纪40年代，中华民族正处于水深火热之中，据说，张光宇当时正拖家带口前往重庆，怀着满腔的爱国热情，他就在一块架在逃难随身带的木箱子上开工了，编剧、构图、绘制和配文，60幅中西合璧的精美漫画他总共只用了4个月的时间。其实，此时的张光宇在中国的漫画界、出版界已小有名气，他成立的"时代图书公司"出版的《时代漫画》《时代电影》《上海漫画》等杂志在当时是家喻户晓。据说，出身于中医世家的张光宇从小见惯了父亲店堂内愁眉不展的病人，他想从事一种令人愉快的职业。在上海求学时，他对京剧人物的脸谱、服饰和布景很感兴趣，常对着舞台涂涂画画。拜画家张聿光为师后，专门从事舞台布景的绘制，在实际工作中得到锻炼。身处十里洋场的大都市，一种中国与西方糅合、传统与现代并行的文明正在繁荣滋长。在英美烟草公司广告部工作的时候，张光宇接触到各种国外的美术资料，开阔的视野和现代艺术修养，使他既融中国传统艺术如京剧、版画、国画、书法、民间艺术于自己的创作，又善于吸收西方现代艺术包括德国包豪斯、墨西哥壁画、表现主义、超现实主义的新鲜养分，形成了独具中国气派的"张光宇风格"。

　　　　《民间情歌》（图8、图9）绘本由张光宇亲自搜集整理文本并配以插图，描绘的是他的故乡江南一带的民歌，他用自己独到的体会，对图形加以高度概括、变形和提炼。如这首"豆花开遍竹篱笆，蝴蝶翩翩到我家；姐似豆花哥似蝶，花原恋蝶蝶恋花"的诗配图，在一片茂密的篱笆背景下，一对身着民国服装的青年男女正在谈情说爱，对称式的构图，点线面的有机结合，简练的造型与概括的线条融浓郁的民间艺术特色与现代感于一体，一派天真朴拙。而这首"郎君出门早早回，日出走来日入息；路上残花莫要采，家中牡丹正在开"的诗配图，画面中只有倚靠在凳上的女人、猫和一盆花，线条纯净、造型简练，尤其是用几条弧线提炼出的女孩，表情娇羞，动态逼真，女人的

图 8　　　　　　　　　　　　　　　　　　　图 9

"圆"和椅凳的"方"似乎融成了一个奇异摩登的符号，真可谓东方的变形大师！他的黑白连环画《神笔马良》(图10、图11)表现的是孤苦的马良用神笔为穷人画画的故事，线条老辣醇厚，画面却异常华丽，如这幅《马良在梦中》构图奇特，远景是马良和一张他躺的床，近景是床头冉冉而升的祥云紫绕成的云团，云团中的老神仙递给马良神奇画笔，画中梦，梦中景，营造出一个神奇的世界。他的《金瓶梅》(图12)和《林冲》(图13)系列连环画用笔考究精到，可见他提炼了明清木版画的图式，在空间处理、结构布陈方面尤见功力。各种身份的人物，如娇羞的潘金莲、蛮中有细的鲁智深、从隐忍到爆发的林教头，在他笔下，无一不形神兼备。而他的水彩画插图《紫石街之春》(图14)及《中国神话故事》(图15)，在中国传统构图和造型的基础上运用了立体主义的表现手法，构图饱满繁密，色彩明丽虚幻，可以看出，张光宇对美术创作的求新求变从未停止，这位孜孜以求的探索者为我们留下了取之不尽的现代艺术设计宝藏。

　　1960年的一天，张光宇受邀参与动画片《大闹天宫》的创作，这位东方变形设计人师果然出手不凡。他为《大闹天宫》设计了几乎全部的主要形象，如孙悟空、玉皇大帝、太白金星、太上老君

图10

图11

图10　张光宇·神笔马良·连环画（1）
图11　张光宇·神笔马良·连环画（2）

图12

图13

图12　张光宇·金瓶梅·连环画
图13　张光宇·林冲·连环画

等。孙悟空的勇敢矫健、玉皇大帝的狡诈、太上老君的阴险，还有土
地老儿的可爱……每个形象都没有雷同和概念化的倾向，有的只是中
国艺术的独特美感。这些造型虽都是虚构的，但人们却觉得本该如
此，因为他们不但栩栩如生、神采奕奕，而且个性鲜明、极富神韵，
简直无可替代。当然，由于动画效果的需要，时任上海美术电影制片

14　　　　　　　　　　　　　　　　　　　　　　　　　图 15

图
15 图
14

张光宇·中国神话故事
张光宇·紫石街之春·水彩画

厂动画创作组组长的严定宪对配色和局部细节加以调整，就这样，一个穿着鹅黄色上衣，腰束虎皮短裙，足登黑靴的美猴王诞生了，成为难以超越的经典（图16～图19）。

　　其实，在艺术与设计界，直到现在，在面对世界和民族这个创作问题时，总会引起喋喋不休的争论。非土即洋，很多作品呈现出来的不是全盘西化，就是守旧过时，而早在20世纪30、40年代的"张光宇风格"就既彰显了浓厚的中国意味，同时也融入了外国情调，充满了现代气息和开放色彩，具有一种出入中西之间的大家风范。不过，因为种种原因，真正的大师却默默无闻。

　　直到现在，人们也很难给"张光宇风格"定位，因为张光宇跨越的领域太过宽广，从漫画、插画、国画到水彩、油画、壁画，从服装、海报、装帧设计到家具、舞台美术与动画设计，从徽章再到邮票，可谓蔚为大观。他又是如此前卫，宫崎骏、手冢治虫等日本动漫大师是看着他的漫画长大的；他对造型的提炼与概括堪与毕加索、马蒂斯的艺术相媲美；20世纪20年代的某一天，风华正茂的张光宇玩了回自拍，并把这些肖像连排并置（图20），竟也无意间比美国波普大师安迪·沃霍的那张享誉世界的自拍照早了三十多年……

图 16

图 17

图 18

图 19

图 16
张光宇，美猴王
初稿，大闹天宫

图 17
张光宇，美猴王
定稿，大闹天宫；
严定宪修改

图 18
张光宇，二郎神，
大闹天宫

图 19
张光宇，哪吒，
大闹天宫

图20

图20

张光宇，自拍，图像并置，1937年

干货小贴士

知识贴1

张光宇（1900—1965）

中央工艺美术学院教授、现代中国装饰艺术的奠基者之一，编辑出版《上海漫画》《时代漫画》《独立漫画》等杂志；尤其晚年为动画影片《大闹天宫》设计的人物造型赢得了世界赞誉。

推荐书目

《西游漫记》

张光宇著，人民美术出版社，2012年。

《中国美术电影造型选集》

上海美术电影制片厂编，张光宇等绘，上海人民美术出版社，1980年。

《张光宇装饰插图集》

张光宇著，上海人民美术出版社，2019年。

《追寻张光宇》

唐薇、黄大刚著，生活·读书·新知三联书店，2015年。

推荐电影

《大闹天宫》

万籁鸣、唐澄执导，1961年。

参考文献

[1] 周汛，高春明.中国历代妇女妆饰[M]. 上海：学林出版社,1988.

[2] 陈传席.中国山水画史[M].天津：天津人民美术出版社,2001.

[3] 陈传席.陈洪绶[M].石家庄：河北教育出版社，2003.

[4] 贾明玉.吴冠中文集[M].济南：山东美术出版社，2011.

[5] 高居翰.图说中国绘画史[M].李渝，译.北京：生活·读书·新知三联书店,2014.

[6] H.W.詹森.詹森艺术史：插图第7版[M].艺术史组合翻译实验小组，译.长沙：湖南美术出版社,2017.

[7] 王瑞芸.杜尚传 第2版[M].桂林：广西师范大学出版社,2017.